허세美술관

iAn 지음

Prologue

• • • • •

고대 그리스의 뮤제이온(museion)은 '뮤즈에게 헌납된 사원(the house of muse)'을 의미하고 현재 '박물관(museum)'의 어원이 되었다. 당시 뮤제이온은 감상하는 곳이라기보다 지식의 저장고 역할에 가까웠다. 15세기 이후 세계 각지의 희귀한 물건들이 유럽으로 유입되는 대항해 시대를 맞이 하면서 귀족과 부호들은 개인 소장품을 수집하기 시작했다. 그들은 저택에 전시실까지 만들어 '경이의 방(독일어: 분더카머, Wunderkammer)'이라고 불렀다.

이후 17세기로 들어서면서 유럽의 부르주아와 귀족들이 '그랜드 투어(Grand Tour: 17~19세기 초까지 특히 영국 상류층 자제들 사이에서 유행한 유럽여행)'라 불리는 문화 · 예술기행을 문화가 성행하기 시작했다. 당시에는 주로 고전주의 본고장인 이탈리아에 많이 갔는데 그때 여행에서 돌아온 부호들은 다양한 골동품과 미술품들을 구매하여 돌아왔다. 사실 그들이 수집한 예술품들이 지금의 유럽 박물관과 미술관의 중요한 밑바탕이 되었다고 볼 수 있다. 이후 서구 열강의 식민지 개척과 약탈에 의한 수많은 전리품들이 유입되면서 박물관의 규모는 더욱 커졌다. 그들은 스스로의 침략과 약탈 그리고 박물관 건립을 적자생존

법칙의 논리로 정당화했다. 약소국은 문화 예술품을 보존하기 힘드니 강대국인 우리가 대신 관리하고 보존해 준다는 다소 오만한 논리였다. 현대에도 예술가의 후원과 미술품 수집은 국가나 개개인의 부와 명예, 정치적 선전, 교양을 드러내기 위한 용도로 이용되거나 기업의 홍보, 조세감면 혜택 등의 목적이 크다.

식민지 개척이 본격화 되자 세계 각지에서 모여든 수집품들이 많아지는 현상과 더불어 관련 지식과 전문가들이 필요해졌다. 이러한 현상은 미술사학이 등장하는 중요한 계기가 되었다. 미술사학의 시초는 르네상스 시대의 '미술가 열전'의 저자 '조르조 바사리(Giorgio Vasari, 1511~1574)'라고 볼 수 있다. 덕분에 피렌체, 로마 등의 이탈리아에서 활동했던 미술가들이 알려지는 좋은 계기가 되어 고전주의 르네상스 예술의 본고장은 이탈리아라는 이미지가 크게 각인 되었다. 지금도 전 세계 사람들은 르네상스 본고장에 대한 로망 때문에 별다른 홍보를 하지 않더라도 알아서 이탈리아를 찾는다.

이렇게 미술관과 미술사학의 탄생은 국가나 개인이 가진 수집품을 과시하고 선전하고자 하는 '허세'에 의한 욕망이 큰 원동력으로 작용했다. 그래서일까? 내가 그림에 대한 별것 아닌 작은 상식 이야기를 할 때면 사람들은 대단한 지식인인 것처럼 대하기도 한다.

미술전공자임에도 나는 그림과 미술사에 전혀 관심 없던 무식쟁이였다.(전공이 디자인이라 디자인사는 미술사와 또 다르다.) 대학생 시절 유럽으로 배낭여행을 가서도 미술관 관람이 가장 지루했었다. 스페인 마드리드 여행 중에도 세계 3대 미술관이라 불리는 프라도 미술관(Museo Nacional del Prado) 역시 과감하게 패스했었다. 그때는 내가 지금처럼 그림 관련 이야기를 하는 사람이 될 줄 전혀 몰랐으니까….

스페인 마드리드에서 석사를 졸업하고 몇 년간 프라도 미술관 가이드 일을 하게 되었다. 전시된 작품과 관련 화가들에 대한 공부 범위를 넓혀 나가며 마드리드의 현대미술관인 레이나 소피아(Museo Nacional Centro de Arte Reina Sofía) 그리고 개인 소장으로는 세계적 규모를 자랑하는 티센 보르네미사 미술관(Museo Nacional Thyssen-Bornemisza)까지 이전까지 없었던 한국인 투어를 처음으로 만들었다.

마냥 어려워 보이는 그림 상식과 미술사에 대한 쉬운 예시와 비유를 들며 이야기를 하자 사람들은 흥미로운 눈빛으로 그림에 대해 관심을 갖기 시작했다. 공부를 하다 보니 미술과 관련된 용어 중에는 쓸데없이 어렵게 쓰는 말이 눈에 들어왔다. 재미있을 내용도 어렵게 돌려 설명해서 몇 줄 읽다 보면 흥미를 잃게 만들기도 했다.

그림과 관련된 글들과 방송들을 보면 그림과 관련된 누군가의 오래전 해석을 무비판적으로 진리인 것처럼 받아들이는 경우도 많았다. 성서를 역사책으로 생각하면 오해의 소지가 있듯이 과거의 그림이나 화가의 일대기를 화자의 단편적 지식으로 단정 지을 수 있는 것은 아니라고 생각한다. 우리가 너무나 당연하다고 여기는 그림 해석과 사조에 대한 편견을 깨고 새로운 시각으로 바라보는 이야기를 하고 싶었다. 그림에 정답이 없듯이 누군가의 말이 무조건 진리가 될 수는 없다.

나도 그림이야기를 하면서 있어 보이는 척 허세를 부린 점이 전혀 없다고는 할 수는 없다. 그렇다면 차라리 허세를 솔직히 인정하고 이런 욕구를 충족시키기 위해 허세를 부리기 위한 팁을 가르쳐 주면 어떨까? 하는 생각을 해봤다. 역시나 방송(유튜브 채널: 허세미술관)에서도 이런 이야기를 구독자들은 가장

좋아한다. 간단하고 별것 아닌 그림 상식으로 좀 아는 척하는 정도까지를 희망한다. 솔직히 그림을 즐기기 위해서는 어느 정도만 알아도 충분하다고 생각한다. 게다가 그림에 대한 상식이 많다고 감상도 잘 한다는 법은 없다. 과도한 지식으로 피곤한 세상이다. 중세 시대 같으면 어느 누구라도 현자나 마법사가 될 수 있을 정도로 과도한 지식을 가진 현대인들이다.

근대 이전의 그림들은 상식에 있어서 공평한 편이다. 암기라도 억지로 하면 아는 만큼 보이기라도 한다. 어느 정도 정해진 상징과 정답도 있다. 그런데 20세기 이후 현대미술은 그림 공부를 열심히 한다고 해결되는 문제가 아니다. 3살짜리 아이가 낙서한 것 같은 그림이 수십억 원의 경매에 낙찰되어 팔린다. 문제는 어쩌다 요지경이 된 현대미술에 대한 허세 이야기를 솔직하게 이야기해주는 사람이 거의 없다는 점이다. 나는 가끔 현대미술을 보는 관점을 '벌거숭이 임금님 이야기'에 비유를 하곤 한다. 바보 멍청이 같은 행동을 해도 권력을 가진 사람이기에 흉을 볼 수 없고 모두가 거짓으로 아름다운 옷이 보인다고 위선을 떤다. 현실을 있는 그대로 바라보는 아이만이 바보 같은 행동을 하는 왕의 누드쇼를 진실 되게 말한다. 현대미술도 솔직히 그렇지 않은가? 상식적으로는 천 원도 아까울 낙서를 왜 수십억에 사는가? 이러한 솔직한 비판을 하면 예술에 대해 무지한 사람으로 여길 수도 있다. 하지만 절대 무지한 것이 아니다.

벌거숭이 임금을 바라보는 순수한 아이의 눈으로 세상을 바라보는 것이 오히려 그림을 모르는 일반 사람들이다. 솔직히 이야기하자면 미술을 전공한 나조차도 거지같은 그림은 내 눈에도 거지처럼 보인다. 그림을 심도 있게 연구한 학자들에게는 조금 다르게 보일지 모르겠으나 그렇다고 눈에 특별한 필터

가 달린 것은 아니지 않은가?

그렇다고 현대미술을 무조건 비판적으로 바라보거나 나쁘다고 말하는 것은 아니다. 어쩌다 요지경이 된 현대미술의 시대적 흐름을 이해했을 때 더욱 재미있게 감상할 수 있다. 위축되지 않고 요상하고 황당한 그림 앞에서 디스라도 할 수 있다.

이 책에서는 시대별로 미술사의 숨겨진 허세이야기 그리고 간단하게 그림 앞에서 허세 부리는 방법을 쉽게 풀어보는 이야기를 담았다. 미술사에 있어 중요한 사조의 탄생, 배경 그리고 화가와 관련해서 보통 알려진 내용과 다른 편견을 깨는 흥미로운 이야기도 많을 것이다. 마지막으로 현대미술을 관람할 때 바보 되지 않는 감상법에 대해서도 이야기해보려 한다.

"저의 첫 글쓰기 선생님 나여랑 작가님과 출간을 추진하도록
집요한 압박을 꾸준히 넣어준 뉴요커 친구 마신영,
책이 잘 나올 수 있도록 많은 도움을 주신 우민지 편집자님,
정구형 대표님을 포함한 출판사 '북치는 마을'
마지막으로 부족한 방송임에도 변치않는 격려와 응원을
보내주신 존경하는 '허세미술관' 구독자 여러분께
심심한 감사의 인사를 전해드립니다."

— 아트카운슬러 iAn —

contents

● ● ● ● ●

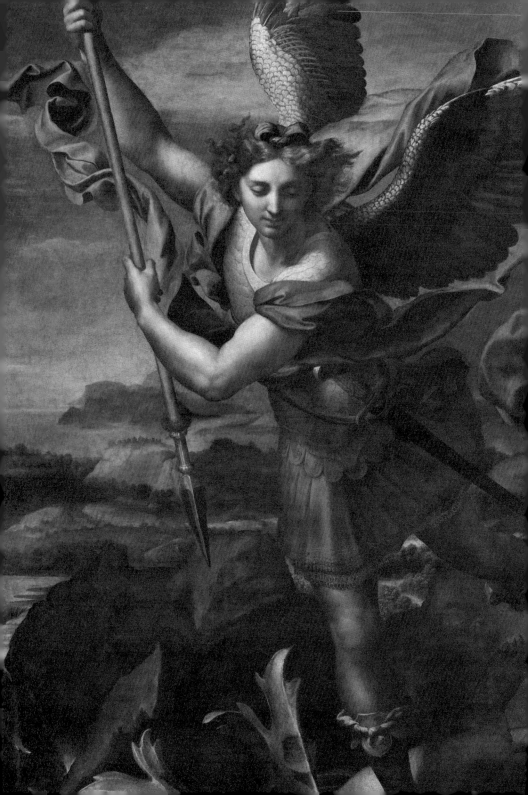

교 종
술 미
척 아
기 는
하

〈미카엘 대천사〉 1518
라파엘로

우상인가 예술인가?

●●●●○

교회나 성당에 다니는 신자에게 기독교(가톨릭과 개신교 모두 포함)가 어디에서 유래된 종교인지 물어보면 대다수는 유럽이라 대답할 가능성이 크다. 지금까지도 유럽에서 가장 친숙한 종교인건 사실이지만 기독교는 중동 지방에서 유래된 종교이다. 지금의 이스라엘과 팔레스타인 지방이 그리스도의 활동 무대였다.

그것을 뒷받침하는 가장 보편적인 미술사의 증거로 종교화의 단골 주제인 성모마리아를 떠올릴 수 있다. 종교화에 그려진 성모마리아의 옷을 보면 대다수가 유럽인들의 의상이 아니라 이슬람 여성들이 흔히 착용하는 '히잡(hijab)'을 자주 쓰고 있는 모습이 많다. 사실 히잡은 이슬람교의 탄생 전부터 중동의 여성들이 흔하게 착용하는 일반적인 의상이었다.

흥미로운 사실은 예수 그리스도 역시 유럽인이 아니다. 그러나 우리가 미술관 그림에서 흔하게 보는 예수님 뿐 아니라 성모마리아, 12사도들, 세례자 요한 및 그리스도를 따랐던 수많은 성인들 다수가 유럽인으로 묘사됐다는 점이다. 종교화에서 단골로 그려지는 성모마리아 역시 실제 금발일 가능성은 많지 않다. 그리스도의 용모 역시 지금의 중동지역에 사는 남자의 전형적인 얼굴로 그려야 상식적일 것이다.

이렇게 실제와 다르게 묘사된 데에는 나름의 납득할 이유가 있긴 하다. 비록 기독교의 탄생 지방이 중동이지만 유럽 문화의 뿌리라 볼 수 있는 로마가 정식

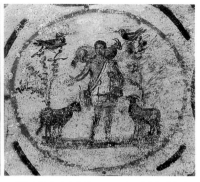

〈산 갈리스토 카타콤베(Catacombe di San Callisto)〉(2C~4C)

〈프리실라 카타콤베(catacombe di Priscilla)의 선한 목자〉(3C 후반)

국교로 정한 종교이기 때문이다.

종교화의 기원도 기독교와 비슷한데 모두 설명하면 복잡하고 지루하니까 간단하게 요약을 하자면 이렇다. 기독교는 본래 로마가 유럽을 지배했던 약 2세기부터 4세기까지만 해도 이단이었다. 기독교인들은 로마의 탄압을 피해 지하 동굴에서 몰래 기도를 했었다. 이를 '카타콤베(Catacombe)'라고 부른다. 초기 기독교인들은 카타콤베에서 기도하기 위한 용도로 단순한 벽화를 그렸는데 이 것이 기독교 회화의 기원으로 볼 수 있다.

4세기에 콘스탄티누스 1세가 313년에 밀라노에서 내린 칙령으로 기독교를 공인하면서 종교 미술은 이전보다 더욱 체계적인 방식으로 발전해 갔다. 중세 시대(4C~14C)까지 동로마 제국의 비잔틴 미술(Byzantine art)은 종교미술의 중심에 있다. 중세 초기 대표적인 미술 양식은 모자이크였는데 세월이 흐르면서 연성이 좋은 금을 입히는 방식이 유행하게 되었다. 어떻게 보면 서구 미술의 진정한 기원은 비잔틴 미술이라고 볼 수 있다.

기독교는 로마의 국교 이후 지금까지도 유럽에서 가장 영향력 있는 종교이

다. 아이러니하게도 유럽에는 기독교 본고장인 중동보다 성당이 훨씬 많다. 그래서 기독교를 유럽 종교로 오해하는 것은 자연스러운 일이다. 과거 유럽인들은 존경하는 성인들의 모습을 현지화 시켜 친숙한 유럽인으로 묘사했다. 문제는 이런 이미지를 오랜 기간 당연하게 접하다 보니 그리스도와 다수의 성인들을 모두 유럽인으로 오해하게 만든다는 점이다. 이미지의 힘은 그래서 무섭다.

종교화는 탄생부터 심각한 모순이 있었다. 구약성서의 중요한 인물인 모세가 전달받은 십계명에는 '우상숭배 금지' 조항이 있다. 개신교 신자들이 제사를 지내지 않는 이유도 같은 맥락이다. 구약성서를 공유하는 유대교 그리고 이슬람교도 이 원칙을 지킨다. 그래서인지 유대교는 미술 발전의 존재감이 미약하다. 이슬람은 사람의 얼굴이나 동물의 형상을 미술로 표현하지 않는다. 역사적으로 무슬림 화가를 쉽게 들어본 적 없는 이유가 바로 그것이다. 그림을 그리지 않다 보니 이슬람에서는 기하학 패턴미술이 주로 발달했다. 그와는 정반대로 가톨릭 성당 안에는 다양한 성인들 얼굴이 들어간 그림과 조각을 쉽게 볼 수 있다. 엄연히 따지면 유럽 성당에 있는 그림과 조각들은 당연히 우상으로 오해받을 여지가 있다.

초창기 기독교 성당의 원형이라 볼 수 있는 카타콤베에서부터 투박한 형식이긴 했지만, 프레스코화(fresco painting) 형태로 종교화를 그려왔다. 프레스코화는 로마에서 많이 썼던 벽화 기법이다. 이렇게 보면 초기 기독교는 비록 박해를 받았으나 로마 문화에 영향을 받고 뿌리내린 종교이다. 기독교 이전 로마의 지배를 받은 유럽인들은 여러 신을 섬기고 아름다운 조각상을 보고 기도하는 것이 익숙했다. 아무것도 없는 빈 공간에서 눈에 보이지 않는 절대자 한 분에게 기도를 하라고 하면 아마도 받아들이기 힘들었을 것이다.

문제는 다른 곳에도 존재했다. 중세 시대 그리스도의 말씀을 이해하려면 어려운 라틴어로 된 성서를 읽을 줄 알아야 하는데 유럽인 대다수는 문맹이었다. 라틴어는 일부 왕족과 귀족 그리고 성직자들만 아는 어려운 고대 언어였다. 일반 민중은 성서를 읽을 수 없으니 복음 전파에도 문제가 생길 수 있었다. 그래서 초기 기독교인들은 절충안을 마련했다. 마치 한글 창제의 이념처럼 '우매한 백성들을 이롭게 하고자 종교미술로 문자를 대처하노라'하며 오직 성서 교육용으로만 종교미술을 허용한 것이다.

그림을 보고 이야기를 듣는 이점은 상당했다. 대다수가 문맹이었던 유럽에서 그림으로 쉽게 성서 이야기를 해주며 기독교는 그들에게 친숙하게 다가갔다. 결국 서양 미술의 뿌리가 되는 종교미술의 기원은 성서 교육용 미술이 목

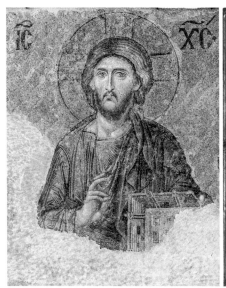
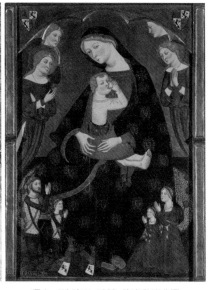

〈판토크라토르(Pantocrator) 모자이크〉 6C,
아야 소피아(Hagia Sophia) 성당

〈Tobed의 성모〉 1362, 하이메(JAUME),
세라(SERRA)

적이다. 일종의 시각디자인에 가깝다. 이러한 초기 종교화를 그리스어로 '도
상' 혹은 '그림'을 뜻하는 '이콘(그리스어: εἰκόν)'이라 불렀다. 이 말은 영어 아이
콘(icon)의 기원이기도 하다. 또한 이미지가 가진 상징 의미에 대한 연구를 도상
학(iconography, 圖像學)이라 부른다. 도상학은 성인의 캐릭터에 맞게 특정한 상징
물에 부여된 통일된 기호 체계를 해석하고 연구하는 학문이다. 예를 들어 십
자가는 예수 그리스도, 파란 옷을 입은 여인은 성모마리아, 세례자 요한은 허
름한 낙타 가죽옷이다. 이런 도상에 대한 상식을 아는 만큼 종교미술은 문자
를 이해하듯 쉽게 읽을 수 있다.

종교미술 아는 척 허세 TIP

#기독교는 유럽이 아닌 중동 종교 #종교미술은 문자를 대처하는 교육용

#이콘(icon)은 상징이 부여된 종교화

꼭 알아야 할 필수 성인과 도상

●●●●

유럽의 대다수 미술관에 가보면 많은 종교화가 있다. 수염이 있는 인자한 훈남 예수 그리스도와 여신 느낌의 파란 옷을 두른 성모마리아 외에는 그 작품이 그 작품 같다. 처음엔 눈도장이라도 찍어보자고 다짐하지만 점점 피로가 몰려오게 된다. 다리는 아프고 배는 고프다. 고전 미술관은 여행자들에게 지루하고 피곤한 장소가 될 수 있다. 그러나 종교화에 대한 약간의 상식만 알아도 미술관은 전혀 다른 공간이 된다. 종교화의 기원은 문자를 모르는 유럽인들에게 그림으로 스토리를 이해시키기 위함이었다. 성당이나 교회를 다니지 않더라도 종교화를 재미있는 설화나 문학적 개념으로 보면 꽤 흥미로운 점들이 많다. 어쩔 수 없이 아는 만큼 보이는 것이 종교화이다. 유럽 미술관에서 종교화를 즐기기 위해 꼭 알아야 하는 도상을 소개해본다.

종교화의 단골 성모마리아

종교화에서 가장 많이 나오는 주제 중 하나는 성모마리아이다. 가톨릭에서는 지금까지도 성모마리아를 매우 공경하는 문화가 남아있다. 자연스럽게 종교화 주제 중 가장 수요가 많았던 주제이다. 특히 아기 예수와 함께 그리는 성모마리아는 더욱 인기가 많았다. 성모를 주제로 그린 제목을 보면 스페인어로

동정을 뜻하는 '비르헨(virgen)'이
라는 말을 많이 쓴다. 정통 가톨
릭에서는 남편 요셉과 결혼하고
도 평생 동정녀의 몸을 유지한다
고 믿기 때문이다. 순수함을 뜻
하는 백합이 자주 등장하는 이유
이기도 하다. 더 나아가 성모 마
리아는 원죄 없이 태어나신 몸이
라고 믿는 것이 가톨릭의 오래
된 가치관이다. '무염시태(無染始
胎. 라틴어:Immaculata conceptio)'는 이
러한 의미를 담은 주제의 종교화
이다. 문제는 성모마리아가 원죄
없이 태어났음을 그림으로 표현
하기엔 상당한 어려움이 따른다
는 점이다. 그래서 기호화된 상

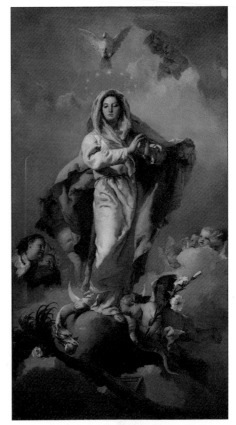

〈무염시태〉 1768, 조반니 바티스타 티에폴로

징물로 표현해 준다. 성모마리아가 밟고 있는 초승달은 원죄 없이 태어난 몸
이라는 성스러움을 상징한다. 성모마리아의 초승달 도상은 성서 요한 묵시
록의 '태양을 입고 발밑에 달을 두고 머리에 열두 개 별로 된 관을 쓴 여인이
나타난 것입니다.'라는 기록에 근거를 두고 있다. 조반니 바티스타 티에폴로
(Giovanni Battista Tiepolo)의 〈무염시태〉(1768)에는 성모마리아의 머리 위 12개의 별,
파란색 옷감 그리고 초승달이 등장한다.

종교화의 3대 천사

종교화가들이 즐겨 그리는 천사들에게는 자신이 맡은 임무와 나름의 캐릭터가 존재한다. 그중 3대 천사는 종교화를 쉽게 이해하기 위해서 꼭 알아야 한다.

1) 미카엘(라틴어:Sanctus Michael) 천사

조금은 익숙한 이름이다. 영어라는 마이클(Michael), 스페인어로는 맥주 브랜드로 유명한 산 미겔(San Miguel)이다. 르네상스 천재 예술가의 이름 미켈란젤로

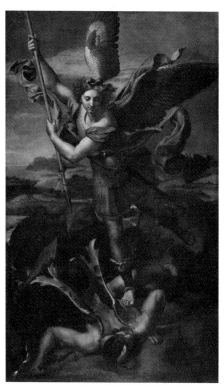

〈미카엘 대천사〉 1518, 라파엘

(Michelangelo)는 이탈리아어로 미켈레(Michele)와 천사(Angelo)를 합친 말이다. 천사들은 각자가 가진 주특기와 맡은 임무가 있는데 미카엘은 악마와의 전쟁에서 전투 지휘관 역할을 하는 터프한 천사이다. 근본적으로 싸움꾼이다. 작품에서 악마를 때려잡는 이미지로 주로 등장한다. 그래서 창 혹은 칼 등의 무기를 들고 있는 모습이 많다. 라파엘로 산치오(Raffaello Sanzio)의 〈미카엘 대천사〉(1518)에서 미카엘은 악마를 밟고 창으로 찔러 죽이려 한다.

2) 가브리엘 천사(이탈리아어:San Gabriele)

가브리엘은 신의 심부름꾼 역할을 한다. '수태고지(受胎告知, Annunciation)'라는 가톨릭의 중요한 종교화 주제에서 필수적으로 등장하는 천사이다. 처녀 마리아에게 앞으로 신의 아들을 잉태할 것이라는 메시지를 전달하는 천사이다. 천사는 성별의 개념이 없으나 인자한 여성 이미지로도 자주 등장한다. '수태고지' 주제에서 성모마리아의 정면에 날개가 달린 천사가 보인다면 90% 이상은 가브리엘로 확신할 수 있다. 이슬람 종교에서는 알라의 계시를 처음으로 무함마드(Muhammad)에게 전했던 천사도 역시 가브리엘이다. 가브리엘은 이슬람에서 지브릴(Jibra'il)로 불린다. 이러한 점을 보면 이슬람교는 기독교의 성서에 많은 영향을 받았다는 것을 알 수 있다. 대표작으로 다빈치의 〈수태고지〉(1475)가 있다. 가브리엘 천사가 마리아에게 그리스도를 잉태할 것이라며 축하하는 메시지를 기도문으로 만든 것이 가톨릭 성모송이다. '은총이 가득하신 마리아여, 기뻐하소서'로 시작되는 말이 그 기도문이다. 성모송을 라틴어로 '아베 마리아(Ave Maria)'라 부른다.

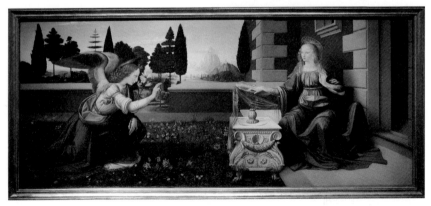

〈수태고지〉 1475, 다빈치

3) 라파엘 천사(라틴어: Arcangelo Raffaele)

라파엘은 르네상스 화가 이름으로도 익숙하지만 본래 천사 이름이다. 종교화에서 어떤 천사가 물고기를 들고 있다면 무조건 라파엘 천사라는 점을 알아야 한다.

가톨릭의 구약성서의 외경에는 '토빗기(구약 성경 제2경전에 수록되어 있는 책)'가 나온다. 대략적 줄거리는 이렇다. 장님이었던 토빗에겐 아들 토비아가 있었는데 자신이 어느 날 눈이 멀어 경제활동을 하지 못하자 가족들의 생활은 매우 빈곤해졌다. 낙심하고 있던 토빗은 예전에 먼 친척에게 돈을 빌려준 일이 기억이 났다. 그리하여 아들 토비아를 불러 먼 친척에게 빌려준 돈을 받아 오라며 아들에게 심부름을 시켰다. 그러나 아버지 토빗은 혼자 먼 길을 가야할 아들 걱정이 이만저만이 아니었다 하여 토빗은 하나님께 기도를 올렸다. 그러자 인간의 모습으로 변모해 토비아가 안전하게 길을 찾을 수 있도록 천사 라파엘이 강림한다. 여행 중 라파엘은 토비아에게 물고기를 잡아 쓸개를 꺼내게 하고 악마와 싸우며 우여곡절 끝에 아내도 얻고 돈도 받아 집으로 귀환한다. 집에 돌아온 토비아는 라파엘이 따로 보관하라고 했던 쓸개를 꺼내 장님이었던 아버지 토빗의 두 눈에 쓸개즙을 짜주니 아버지는 기적적으로 눈을 뜬다. 토빗기의 내용은 대충 이렇다. 내용에서 봤듯이 장님인 토빗의 눈을 뜨게 한 라파엘은 치유의 천사로 불린다. 치유와 어울리는 천사이기에 유럽에서는 의사들의 수호성인이기도 하다.

풍경화로 유명한 바로크 거장 클로드 로랭(Claude Lorrain)의 〈토비아와 라파엘 천사가 있는 풍경〉(1640)을 보면 천사와 물고기를 통해 제목을 보지 않고도 어떤 이야기인지 쉽게 감을 잡을 수 있다. 자세한 이야기를 이해하려면 구약성

〈토비아와 라파엘 천사가 있는 풍경〉 1640, 클로드 로랭

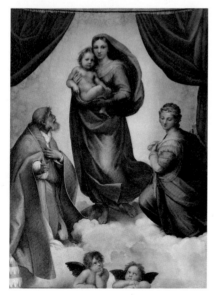

〈시스티나의 마돈나〉 1514, 라파엘로

서의 외경을 읽으면 좋겠지만 번거롭다면 이 정도 종교화 상식으로도 충분하다.

종교화에서 자주 등장하는 아기 천사들

종교화에서 대천사 외에도 아기 천사는 자주 등장한다. 라파엘로 산치오의 〈시스티나의 마돈나〉(1512)의 하단에 등장하는 두 꼬마 천사의 경우처럼 미술 애호가들에게 특별히 사랑받는 천사도 있다.

천사들은 무려 9등급까지 있다. 상위 첫 번째가 세라핌(치천사 : Seraphim) 천사 그다음 등급이 케루빔(지천사 : Cherubim) 그다음은 좌천사 오파님(Ofanim)이다. 그 외에 주품, 역품 천사 등 여러 가지가 있다. 골치 아프게 이들까지 모두 알 필요는 없다. 그렇지만 이 중 케루빔이라는 천사를 알아두면 종교화를 이해하는데 도움이 된

다. 2등급 천사로 꽤 높은 레벨이며 종교화에 자주 등장하는 단골 조연이다.

종교화를 설명하다 보면 아기 얼굴에 날개만 달린 이상하게 생긴 천사가 도대체 뭐냐는 질문을 종종 받는다. 그 천사가 바로 케루빔이다. 외경에서는 여러 모습으로 등장한다. 딱히 확실히 정해진 도상은 솔직히 없다. 사실 날개 달린 천사의 이미지도 그리스 신화의 에로스나 니케와 같은 날개 달린 신이 기원이 되었다. 보통 케루빔을 표현할 때 아기 천사 혹은 얼굴에 날개만 달린 천사의 이미지로 그린다. 17세기 스페인의 바로크 시대 종교화가 바르톨로메 에스테반 무리요(Bartolomé Esteban Murillo)는 귀여운 케루빔 천사를 인간미 있게 표현했다. 〈무염시태(無染始胎, 라틴어:conceptio immaculata)〉(1665)

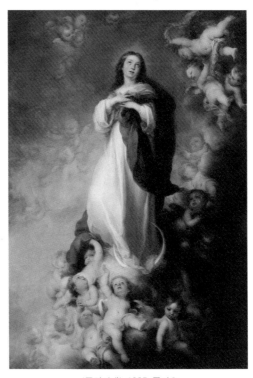

에서 살이 포동포동한 천사들이 성모마리아 주변을 감싸고 있다. 좌측 상단에는 아기 얼굴에 날개만 달린 케루빔도 보인다.

종교화에 자주 등장하는 성인

가톨릭에서는 여러 성인이 있다. 성인들을 모두 나열하면 수천에서 수만 명은 넘을

〈무염시태〉 1665, 무리요

것이다. 그렇다고 모든 성인이 종교화에 등장하지는 않는다. 종교화에서도 가장 많이 등장하는 인기 성인들이 있다. 그중 빈도수가 높은 성인들을 우선순위대로 정리해 보았다.

1) 세례자 요한(이탈리아어: San Giovanni Battista)

세례자 요한은 성모마리아와 예수 그리스도 다음으로 많이 등장하는 인물이고 그를 주제로 한 그림도 많다. 요한은 반드시 '세례자(Battista)'라는 수식어를 붙여야 한다. 성서에서 요한이라는 이름은 한 둘이 아니기 때문이다. 요르단 강에서 이스라엘 사람들에게 세례를 주었다고 해서 '세례자 요한'이며 그리스도의 친척 형제이기하다. 종교화에서 세례자 요한은 요르단 강의 물로 그리스도에게 세례식을 해주는 모습으로 자주 등장한다. 어찌되었든 기독교에서 물로 죄를 사하는 의식을 처음으로 고안한 예언가이며 선지자이다. 지금도 가톨릭 세례식에서는 성수를 뿌리는 전통이 이어지고 있다.

도상으로는 허름한 낙타 가죽옷에 작은 나무 십자가를 들고 있는 모습이다. 동물 가죽옷, 나무 십자가 둘 중 하나만 있어도 세례자 요한임을 짐작할 수 있다. 세례자 요한은 잔혹한 순교를 맞이한 성인이기도 하다.

이해를 돕기 위해 순교 이야기를 조금 해 본다. 세례자 요한이 활동할 당시의 권력자는 헤롯왕이었다. 헤롯왕은 왕비인 헤로디아가 있었는데 헤로디아는 헤롯왕의 동생과 결혼한 적이 있던 부정한 왕비였다. 이를 알게 된 세례자 요한은 이런 부정한 결혼은 왕의 덕목과 맞지 않는다며 왕비를 즉각 쫓아내라고 거침없는 독설을 했다. 그러자 헤롯왕은 그를 감옥에 가둬버렸다. 그러나 증오는 헤롯왕 뿐 아니라 헤로디아 왕비의 심기를 건드렸다. 세례자 요한이

눈에 가시였던 헤로디아는 자신의
딸 살로메에게 춤으로 의붓아버지
인 헤롯왕의 환심을 사게 하였다.
헤롯왕은 어여쁜 의붓딸 살로메의
춤에 매료되어 상을 내릴 테니 무
엇이든 말해보라 하였다. 그러자
살로메는 어머니 헤로디아가 시킨
대로 세례자 요한의 머리를 요구하
였다. 결국 헤롯왕은 살로메의 말
대로 세례자 요한을 죽여 버렸다.

루카스 크라나흐(Lucas Cranach)의
그림 〈살로메와 세례 요한의 머리〉
(1530)에서 한 여인이 쟁반 접시 위

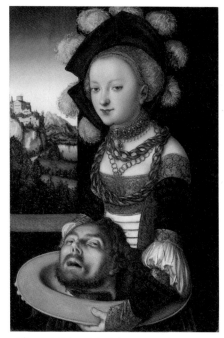

〈살로메와 세례 요한의 머리〉 1530, 루카스 크라나흐

에 목이 잘린 남자 얼굴을 들고 있다. 여인은 살로메이고 죽은 남자는 세례자
요한의 얼굴임을 알 수 있다. 세례자 요한이 참수형으로 사형을 당했기 때문
이다. 어떻게 순교했는지를 보여주는 종교화의 방식이다.

2) 성 프란치스코(이탈리아어: San Francesco d'Assisi)

진정한 성직자의 본보기가 되는 분이다. 얼마나 유명했으면 미국에서 샌프
란시스코라는 도시 명을 사용하고 있을 정도이다. 이는 프란치스코 성인의
스페인식 이름(San Friacisco)을 딴 명칭이다. 본래 고향은 이탈리아의 '아시시

(Assisi)'이다. 그래서 '아시시의 프란치스코'라고 부르기도 한다.

프란치스코는 12세기 중세 때 이탈리아에서 매우 부유한 집안의 아들로 태어났다. 전쟁에 참전하고 환시(幻視)를 겪은 이후 남은 인생을 가난한 사람들을 위해 평생 헌신하다 돌아가신 고귀한 분이다. 종교화에서 프란치스코는 예수 그리스도처럼 발과 손바닥에 성흔(stigmata, 聖痕)의 자국을 보통 표현한다. 영어로 'Saint' 스페인어로 'San(여성형:Santa)'으로 시작하는 성인들은 특별한 기적이나 환시를 체험한다. 프란치스코의 경우에도 잘 알려진 신비주의 일화가 있다.

예수 그리스도의 5가지 성흔을 보통 오상(五傷)이라고 부르는데 성 프란치스코는 세라핌 천사가 꿈에 나타나 이마, 등, 양손바닥, 발 그리고 옆구리에 예수와 같은 성흔을 받았다. 가톨릭교회에서 그리스도 성흔의 기적을 체험한 최초의 성인으로 기록되고 있다.

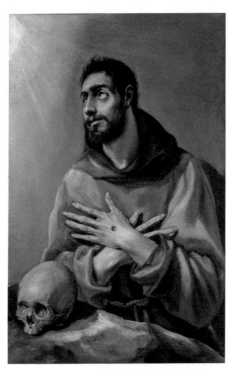

〈성 프란치스코〉 1580, 엘 그레코

다른 일화로는 동물과 대화가 가능한 신비로운 능력을 지녔다는 전설도 있다. 이 전설은 성 프란치스코가 빈민을 구제하면서 사람들이 신화로 만들었을 가능성이 크다. 마을 사람들에게 해를 끼치는 늑대들과 대화하여 마을 주민들과 늑대의 중재자가 되

어 사람들을 구재했다는 이야기는 종교화로 남아있기도 하다. 수도 생활을 했기 때문에 종교미술에서 은둔자를 상징하는 누더기 옷과 해골이 성 프란치스코의 대표적인 도상이다.

3) 막달라 마리아(이탈리아어: Santa Maria Maddalena)

'다빈치 코드'라는 소설 때문에 예수 그리스도의 아내라는 말도 안 되는 설이 있지만, 전혀 근거가 없다. 막달라 마리아는 어느 사도들보다 먼저 예수님의 부활을 목격하고 알렸던 여인이다. 경제적으로 부유했던 과부였을 가능성이 크며 초기 기독교에서 존경받는 지도자이기도 했다.

막달라 마라아는 회개하는 여인을 상징한다. 전통적으로 죄 많은 여인이 회개했다는 믿음에 기원을 두지만 사실은 초기 기독교에서 막달라 마리아를 따르는 신도들의 세가 약해진 이후 덧붙여진 왜곡된 이미지이다.

막달라 마리아의 대표 도상으로는 향유병(목이 짧고 공 모양인 호리병)이 있다. 종교화에서 여인의 옆에 향유병이 보인다면 막달라 마리아로 해석할 수 있다. 이것이 위에서 언급한 잘못된 믿음으로 생긴 오해의 상징물이다. 3세기경부터 복음서에서 예수님 발에 향유를 발라주었던 여인(베타니 마리아)과 막달라 마리아를 혼동해서 그리기 시작했다. 왜곡된 믿음으로 막달라 마리아에게 엉뚱한 향유병 도상이 생긴 것이다.

또한 6세기경 그레고리오 교황(Papa Gregorio I) 때부터 죄지은 여인의 이미지까지 덧붙여졌다. 베타니 마리아와 이집트의 성 마리아(17년간 매춘을 했으나 성지순례 이후 세례자 요한과 같은 삶을 산 여인) 등 다른 마리아와 이름이 같다는 이유로 막달라 마리아와 동일 인물로 오해한 것이다. 정리하자면 엉뚱한 향유병 여인에

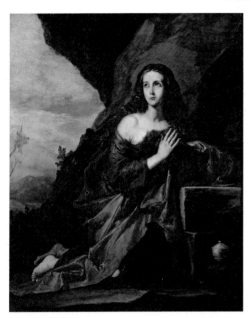

〈사막의 막달라 마리아〉 1641, 호세 데 리베라

매춘부라는 왜곡된 이미지까지 더해져 막달라 마리아는 이렇게 회개의 상징이 되었다.

종교개혁 이후 가톨릭에서는 반종교개혁이 있었다. 로마 가톨릭에서는 반대파인 신교도들에게 보내는 경고의 메시지로 회개의 상징인 막달라 마리아를 주제로 한 종교화를 많이 그렸다. 대표작으로 호세 데 리베라(José de Rivera)의 〈사막의 막달라 마리아〉(1641)가 있다. 그림에서 짙은 푸른 옷감 때문에 성모마리아로 오해할 수 있지만, 당시 성모에게 이렇게 야한 옷을 입혔다가는 당장 종교 재판으로 화를 면치 못했다.

창녀가 회개했다는 잘못된 믿음 때문에 막달라 마리아를 표현할 때 다소 퇴폐적이고 관능미 있는 여인으로 많이 그린다. 성서를 역사책으로 이해하면 안 되는 것처럼 종교화 역시 역사적인 사실로 받아들인다면 오해의 여지가 많다. 그래서 종교화의 도상만 믿고 가톨릭에서 존경받는 성녀 막달라 마리아를 죄 많은 여인으로 오해하면 안 될 것이다.

4) 성 히에로니무스(라틴어: Eusebius Sophronius Hieronymus)

영어로 제롬(Jerome)이라고도 불리는 히에로니무스는 히브리어 성서를 라틴어로 번역한 기독교의 대표적 학자이기도 하다. 그림에서는 당연히 성서가 중요한 상징물이다. 붉은 추기경 옷을 입고 있거나 빨간 모자를 쓰고 있는 모습도 있다. 고행하는 수도사처럼 보이는 허름한 옷을 입고 나무 십자가를 보며 기도하는 모습으로 표현되는 경우도 있다.

물욕에 관심 없는 금욕주의 수도사를 강조하기 위해 해골까지 추가해 그리기도 한다. 티치아노(Tiziano Vecellio)의 작품에서 히에로니무스 성인은 한 손에 성서를 올리고 십자가를 올려다보고 있다. 남루하게 걸친 히에로니무스의 옷에 티치아노 특유의 강렬한 붉은색으로 포인트를 주었다. 오른쪽 하단을 자세히 보면 사자한 마리가 앉아있다. 이것은 히에로니무스 성인과 관련된 일화를 바탕으로 한 도상이다. 이야기의 줄거리는 이렇다.

히에로니무스가 어느 날 길을 가다 앞발에 가시가 박혀 고통스러워하는 사자를 보았다. 이를 가엾게 여긴 히에로니무스는 사자의 발바닥에 박힌 가시를 빼내 주었다. 은혜를 입은

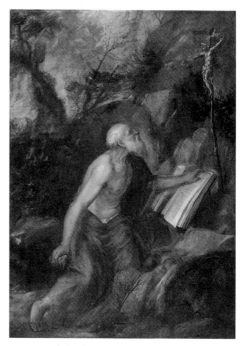

〈히에로니무스의 참회〉 1575, 티치아노

사자는 그날 이후부터 히에로니무스에게 야생 동물을 잡아다 바치는 등 생을 마감할 때까지 그를 모셨다는 전설이 있다. 그래서 히에로니무스를 주제로 그리는 작품에는 사자가 가끔 등장한다.

5) 성 세바스티안(이탈리아어: San Sebastiano)

세바스티안은 가톨릭이 로마에 탄압받았던 시절 로마군으로 합류했으며 로마인들에게 박해를 받던 크리스천들을 위해 봉사했다. 황제가 가톨릭 신자들을 학살하자 기독교인이었던 세바스티안은 항거하다 궁사들이 나무에 묶어놓고 화살을 쏘아 죽이는 형벌의 사형을 받았다. 그러나 죽은 줄 알고 궁사들은 가버렸지만 세바스티안은 기적적으로 살아난다. 그래서 세바스티안의 상징물은 화살이다. 종교 미술에서는 화살을 맞고 죽어가는 근육질 남자의 모습으로 주로 표현된다. 당시 종교 주제 이외에는 누드화를 그리지 못하게 했는데 매우 한정적으로 남자의 벗은 몸은 그릴 수 있었다. 화가들에게 세바스티안은 남자의 신체를 표현하기에 매력적인 주제였다. 게다가 죽음을 이긴 성인이라는 점에서 전

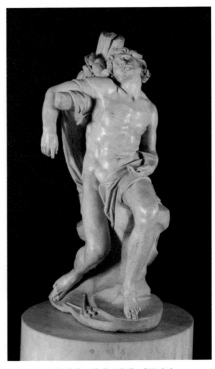

〈성 세바스티안〉 1617, 베르니니

염병으로부터 지켜준다는 믿음이 더해져 기독교인들에게 세바스티안을 주제로 한 종교화는 더욱 인기였다. 바로크 시대의 최고 조각가 잔 로렌초 베르니니(Gian Lorenzo Bernini)는 세바스티안의 남성미를 완벽하게 표현했다. 언뜻 보면 십자가 모양의 나무 때문에 그리스도를 표현한 작품으로 오해할 수 있지만 확실한 상징물이 있기에 그리스도는 아니다. 옆구리에 찔린 화살이 있기 때문이다. 그렇다면 무조건 세바스찬 성인 조각이 된다.

종교 미술에 자주 등장하는 주요 상징물 : 해골

해골은 종교화의 주제에 따라 해석이 조금 달라질 수 있다. 플랑드르(Flanders) 지방의 로히르 반 데르 베이던(Rogier van der Weyden)의 〈십자가 내려지심〉(1435)에는 해골이 등장한다. 예수님이 돌아가셨던 곳은 지금도 있는 이스라엘의 '골고다(Golgotha)' 언덕이다. 외경에는 아담도 이곳에서 묻혔다고 나온다. 예수 그리스도는 아담과 같은 장소에서 죽음을 당한 것이다.

십자가형을 당한 골고다 언덕에서 그리스도 주변에 해골이 보인다면 아담의 두개골이라고 해석을 할 수 있다. '골고다'는 히브리어로 해골을 뜻한다. 그래서 그림에서 해골은 지역적 배경인 골고다 언덕을 암시하기도 한다. 의미를 확장하면 원죄의 상징인 아담의 두개골이기에 죄인들에게 경각심을 일깨우는 회개의 상징이 될 수 있다.

정물화에서도 해골이 등장하는 경우가 있는데 이 경우는 조금 다른 의미를 뜻한다. 〈바니타스 정물(Vanitas still life)〉(1630)은 17세기의 네덜란드 화가 피터르 클라스(Pieter Claesz)가 그린 정물화인데 '바니타스(Vanitas)'는 인생무상 즉 죽음의

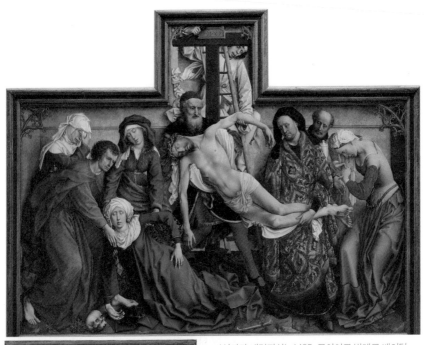

· 〈십자가 내려지심〉 1435, 로히어르 반데르 베이던
· 〈바니타스 정물〉 1630, 피터르 클라스

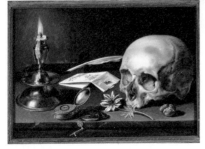

필연성을 일깨우며 짧은 인생의 덧없음 그리고 세속적인 것들에 대한 공허함을 표현한 주제를 말한다. 썩은 사과, 시계, 연기 등도 바니타스를 의미하는 정물로 자주 등장한다.

그밖에도 해골은 비슷한 의미로 죽음에 대한 경각심을 표현하기 위해 그린다. 로마시대 한 장군이 승리에 도취되어 거만한 병사들을 향해서 '메멘토 모리(Memento Mori)'라 외쳤다고 한다. 죽음을 항상 기억해야 한다는 의미이다. 전장에서 죽음은 누구에게나 언제든 찾아올지 모르기 때문이다. 메멘토 모리를

의미하는 해골은 종교화의 중요한 상징물이다. 성 프란치스코나 성 히에로니무스를 그린 종교화처럼 은둔자 혹은 금욕주의 생활을 하는 수도사를 표현할 때에도 해골과 함께 그리는 경우가 많다.

종교 미술에 자주 등장하는 주요 상징물 : 종려 나뭇잎

유럽 성당이나 종교화에서 성녀가 길쭉한 나뭇잎을 들고 있는 모습을 흔히 볼 수 있다. San 혹은 여성형으로 Santa로 시작하는 성녀들 중엔 기독교의 복음전파 혹은 그리스도의 가르침을 따르기 위해 숭고한 죽음을 택한 사람도 있다. 이러한 죽음에 대한 보상이 종려나무 잎이다. 종려 나뭇잎은 본래 죽음을 이긴 승리를 뜻한다. 죽음을 이기고 하늘로 올라간다는 천국의 보증 수표이기도 하다. 대표적인 예로 '산타루치아' 노래로도 유명한 루치아 성녀(이탈리아어: Santa Lucia)가 있다. 예시로 프란시스코 데 수르바란(Francisco de Zurbarán)의 〈루치아 성녀〉(1640) 그림을 보면 성녀가 오른손으로든 쟁반 위에 두 눈이 놓여있다. 이를 통해 그녀가 눈을 도려내는 잔인한 고문으로 희생됐음을 알 수 있다. 다른 한 손에 든 종려 나뭇잎으로 보아 그녀가 순교했지만 천국에서 새로운 생명을 보상 받았음을 보여주고 있다.

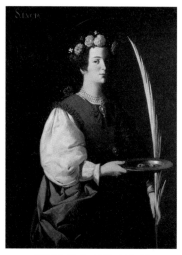

〈루치아 성녀〉 1640, 수르바란

종교 미술에 자주 등장하는 주요 상징물 : 빛과 비둘기

성령(聖靈, Holy Spirit)은 절대자의 영적인 기운을 말한다. 눈으로 보이지 않은 것을 그림으로 표현하기 어렵다. 그럼에도 예술가들은 이것을 시각적인 언어로 보여주어야 한다. 비둘기와 빛이 나오면 성령을 상징하는 기호로 이해를 하면 된다. 수태고지 주제에서도 성령을 표현할 때 빛과 비둘기가 자주 등장한다. 요제프 이그나츠 밀도르퍼(Josef Ignaz Mildorfer)의 〈성령강림〉(1750)은 예수

그리스도가 희생되어 떠난 뒤 오 순절 때의 일화이다. 그리스도의 제자들과 성모마리아가 기도를 하던 중 공중에 신비로운 불꽃이 피어오르고 영적인 기운이 화면을 감싸고 있다. 상단에는 절대자의 성령을 상징하는 빛과 비둘기가 보인다.

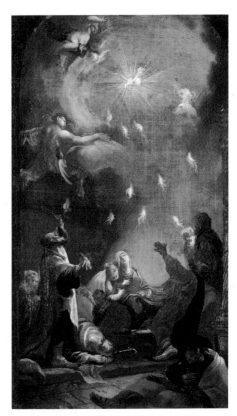

〈성령강림〉 1750, 요제프 이그나츠 밀도르퍼

종교화 필수 도상 허세 TIP

* 종교화에서는 성스럽게 여기는 성인들이나 천사 이름 앞에 영어식으로 Saint, 이탈리아/스페인어식 명칭으로 이름 앞에 San 여성형으로 Santa를 붙인다.

— 성모마리아(Virgen Maria): #파란색 #백합 #초승달

— 미카엘 천사(Saint Michael): #산미겔 #미켈란젤로 #전투 지휘관 #전투복 #칼 #창

— 가브리엘(San Gabriele): #심부름꾼 #수태고지 #아베마리아

— 라파엘 천사(Arcangelo Raffaele): #토비아 #물고기 #치유

— 케루빔(Cherubim): #지천사 #2등급 천사 #얼굴에 날개 #아기 천사

— 세례자 요한 (San Giovanni Battista): #세례식 #나무 십자가 #낙타가죽 옷 #살로메 #쟁반 위 죽은 얼굴

— 성 프란치스코(San Francesco d'Assisi): #샌프란시스코 #아시시 #5개 성흔 #누더기 수도사 #해골

— 막달라 마리아(Santa Maria Maddalena): #회개 #향유병 #해골 #관능미

— 성 히에로니무스(Eusebius Sophronius Hieronymus): #라틴어 성서 #붉은옷 #사자 #해골 #나무 십자가

— 성 세바스티안(San Sebastiano): #산세바스티안 #로마 군인 #화살 #남성미 #전염병 수호 성인

— 해골: #골고다 #바니타스 #메멘토 모리 #은둔자

— 종려 나뭇잎: #죽음을 이긴 승리 #순교자 #천국 보증

— 성령: #영적인 기운 #빛 #비둘기

종교화의 인기 사도 5인

●●●●○

12사도를 상징하는 도상은 다양하지만 모두 다 알 필요는 없다. 너무 많이 알아도 흥미가 급격하게 떨어질 수 있으니 종교화에 자주 등장하는 상위 5명의 성인을 소개한다.

1) 성 베드로(이탈리아어: San Pietro)

열두 사도 중 그리스도의 첫 번째 제자이며 교황청의 진정한 주인공 성 베드로이다. 스페인식 이름은 뻬드로(Pedro), 영어 이름은 피터(Peter)다. 가톨릭 역사에서는 초대 교황으로 인정받는다. 한 성격하는 어부 출신이었던 이 남자의 상징은 거꾸로 된 십자가이다. 유럽의 어느 고전 미술관이나 성당에서 이 모습이 보인다면 그림의 제목을 보지 않아도 90% 베드로일 가능성이 많다. 사실 베드로가 거꾸로 된 십자가형을 당했다는 역사적인 근거는 없다. 전설에 가까운 외경에서는 베드로가 거꾸로 된 십자가형으로 순교했다고 전해진다. 종교화에서는 외경이 도상을 경정하는 중요한 모티브가 된다. 베드로는 주로 노란색 옷으로 구별하지만, 예외도 있으니 무조건 베드로라고 성급하게 판단해선 안 된다. 또 다른 상징물인 천국의 열쇠까지 들고 있다면 이제 베드로라 확신을 해도 된다.

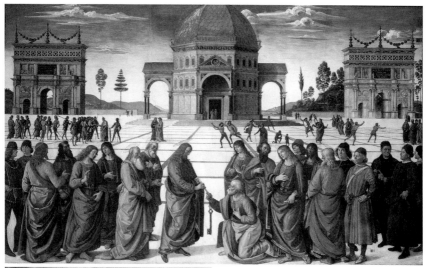

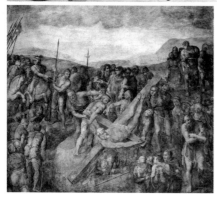

· 〈천국의 열쇠를 받는 성베드로〉 1482, 페에트로 페
루지노
· 〈십자가형을 당하는 베드로〉 1550, 미켈란젤로

　　예수 그리수도는 시몬 바르요나
(베드로라 불리기 전)에게 반석을 뜻하
는 '베드로'라는 이름을 지어주며
천국의 열쇠를 하사한다. 페에트
로 페루지노(Pietro Perugino)의 〈천국
의 열쇠를 받는 성베드로〉(1482)에서 그리스도가 베드로에게 천국의 열쇠 두
개를 주는 장면이 나온다. 이 장면은 가톨릭교회에서 교황이 가지는 의미를
다루는 장면이다. 천국의 문지기 역할을 맡기는 의미이자 앞으로 예수 그리스
도의 대리자로서 사도 베드로를 공식적으로 인정하는 장면이기도 하다. 바티
칸의 시스티나 성당에는 미켈란젤로의 프레스코화 〈십자가형을 당하는 베드

로〉(1550)가 있다. 그림에서 초대 교황 베드로는 후배 교황들에게 자신들의 임무를 잘 수행하고 있는지 항상 매섭게 노려보고 있다.

2) 성 도마(이탈리아어:San Tommaso)

흔히 토마스라고도 불린다. 믿음이 부족한 사람을 빗대어 '의심 많은 도마'라는 표현을 하기도 한다. 카라바조의 〈의심하는 도마〉(1602)에서 도마는 진짜로 그리스도가 부활했는지 확인하기 위해 롱기누스 창에 의해 상처가 난 옆구리의 성흔을 찔러 보고 있다.

사도 도마는 목수 출신임을 암시하는 직각자를 들고 있거나 창을 들고 있는

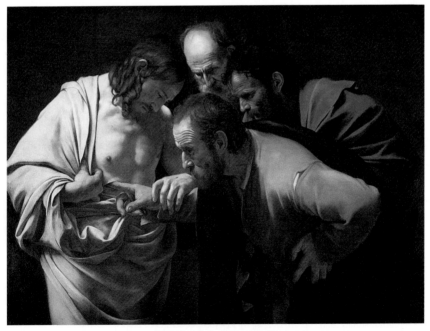

〈의심하는 도마〉 1602, 카라바조

경우가 많다. 루벤스(Peter Paul Rubens)
가 그린 〈성 토마스의 순교〉(1620)에
서도 도마는 창으로 죽임을 당하고
있다. 상단의 하늘에서 마중 나온 천
사가 들고 있는 종려 나뭇가지로 보
아 도마 성인도 순교에 대한 보상으
로 새로운 생명을 얻고 천국으로 올
라갈 것을 암시한다.

3) 사도 요한(이탈리아어:San Giovanni Evangelista)

그리스도의 제자 요한은 흔히 사
도 요한이라 많이 부른다. 스페인식
이름은 후안(juan), 영어명은 존(john)이
다. 신약성서에서 중요한 예언가인
세례자 요한과 구별하기 위해 이름
뒤에 사도를 뜻하는 Apóstolo를 붙
이기도 한다. 예수 그리스도의 열두
제자 중 가장 어렸다고 한다. 종교화
에서도 다른 사도들에 비해 어려 보
이기 위해 수염이 없는 꽃미남 스타
일로 자주 등장한다. 다른 사도들과

〈성 토마스의 순교〉 1620, 루벤스

〈사도 요한〉 1611, 루벤스

〈대야고보 성인〉 1638, 귀도레니

다르게 순교하지 않고 유일하게 제명을 다 살았던 인물이다. 다혈질 성격에 그리스도는 요한에게 '천둥의 아들'이라는 별명을 지어주었다. 주로 붉은 옷을 입고 성배를 들고 있는데 그 안에는 뱀의 이미지가 자주 등장한다. 이는 독을 든 성배를 마시고도 살아남았다는 일화를 보여주기 위함이다. 신약성서 요한복음의 저자라 성서를 들고 있는 모습으로도 자주 등장한다.

4) 성 대 야고보(스페인어: Santiago el Mayor)

또 다른 사도인 알패오의 아들 야고보와 동명이인이라 혼동을 피하기 위해 흔히 '대(大)야고보'라고 부른다. 영어명은 제임스(saint james), 스페인어는 산티아고(santiago)로 불린다. 세계적인 가톨릭 성지로 유명한 스페인 북부 도시 '산티아고 데 콤포스텔라(Santiago de Compostela)'의 주인공이다. 전설에 따르면 스페인 갈리시아 지방의 어느 밤하늘, 별이 떨어진 곳에서 야고보 성인의 유해가 발견되었다고 전해진다. 그곳에 성당을 세워 야고보 성인을 기념한 뒤로 중세

〈무어인을 죽이는 야고보 성인〉 1740,
조반니 티에폴로

부터 기독교인들이 찾는 중요한 성지가 되었다고 한다.

종교화에서 대 야고보 성인이 순례자처럼 조가비 문양의 목걸이를 하는 모습으로 가끔 표현된다. 이 조가비는 해안지대에 자리 잡은 산티아고 콤포스텔라가 속한 갈리시아 지방을 상징한다. 이탈리아 바로크 화가 귀도레니(Guido Reni)의 〈대 야고보〉(1638)에서처럼 순례자를 상징하는 지팡이를 든 모습도 쉽게 볼 수 있다.

그러나 사도의 이미지와는 다르게 조반니 바티스타 티에폴로(Giovanni Battista Tiepolo)의 〈무어인을 죽이는 야고보 성인〉(1740)처럼 엉뚱하게 십자군 기사의 모습으로 가끔 등장하기도 한다. 과거 이슬람 무어인이 스페인 북부를 침략했을 때 아스투리아스 지방이 함락당하기 전 기적적으로 야보고 성인이 발현하여 이슬람을 물리쳐 기독교인을 구해주었다는 전설에 기반을 두고 있다. 스페인에서 기독교가 이슬람을 몰아낸 국토 회복 전쟁인 레콩키스타(Reconquista, 711~1492)의 상징적 의미도 가진다.

5) 성 안드레아(라틴어: Sant'Andrea)

마지막으로 안드레아 성인이다. 영어명은 앤드류(Andrew), 스페인식 이름은 안드레스(San Andres)이다. 베드로 십자가와는 다르게 X자 십자가의 모습으로 주로 등장한다. 외경에 따르면 안드레아 성인의 도상이 X자 십자가가 된 이유는 그리스어로 그리스도의 첫 글자가 X이기 때문이다. 카밀로 루스코니(Camillo Rusconi)의

〈성 안드레아〉 1713, 카밀로 루스코니

<십자가 형을 당하는 성 안드레아> 1680, 무리요

<성 안드레아>(1713)처럼 종교미술에서 X자 십자가가 보이면 안드레아 성인이
유력하다. 스코틀랜드 국기에 들어가는 X십자가도 안드레아 성인을 상징한
다. 안드레아는 스코틀랜드의 수호성인이기 때문이다. 스페인의 바로크 화가
에스테반 무리요의 <십자가형을 당하는 성 안드레아>(1682)에서도 X자 십자가
가 보인다. 순교하기 전 하늘에서 천사들이 내려와 종려나무 선물을 준비 중
이다. 안드레아는 어부 출신이기에 물고기를 들고 있는 모습으로도 가끔 묘사
된다.

몬세라트 수도원의 그리스도와 사도들, photo by Ad Meskens

인기 사도 5인 허세 TIP

— 성 베드로(San Pietro): #초대 교황 #거꾸로 된 십자가 #노란옷
#나무 십자가

— 성 도마(San Tommaso): #토마스 #의심 많은 도마 #직각자 #창

— 사도 요한(San Giovanni Evangelista): #수염 없는 #꽃미남 #붉은옷
#뱀과 성배 #성서

— 성 대 야고보(Santiago el Mayor): #산티아고 #순례자 #지팡이 #조가비
#십자군 기사

— 성 안드레아(Sant'Andrea): #X자 십자가 #스코틀랜들 수호성인

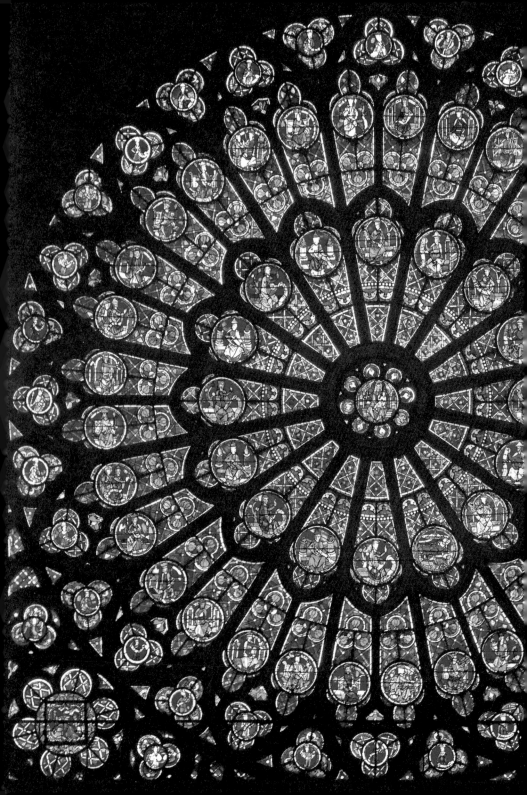

중세와 르네상스 편견 깨기

고딕 정신! 중세는 암흑의 시대가 아니다

●●●●○○

유럽의 대도시를 여행 할 때면 대성당은 주로 시청이나 중심 광장 근처에 위치해 있다. 웅장하고 아름다운 대다수 성당이 고딕 양식일 정도로 유럽 가톨릭 건축의 대표 양식이다. 고딕 양식은 중세말 12세기부터 주로 프랑스 지방에서 유래된 건축양식이다.

이름에서는 뭔가 세련된 의미를 담고 있는 듯 하지만 우리가 알고 있는 멋진 성당의 외형과는 다르게 고딕(Gothic: 12~16세기에 서유럽에서 유행한 건축 양식. 뾰족한 아치와 창문. 높은 기둥이 특징)은 부정적인 뜻을 담고 있다. 르네상스인들이 중세 말에 유행한 고딕양식의 성당들을 보고 고트족처럼 미개하고 야만적이라며 고딕이라 부르게 되었다고 한다. 여기서 고딕은 고트족을 뜻하는 말이다. 사실 이름의 어원과는 다르게 고트족과도 별로 상관이 없다. 잘난 체하기 좋아하는 이탈리아 르네상스인들이 프랑스의 중세 양식을 깔보기 위한 의도가 숨겨져 있었기 때문이다. 고딕 양식은 이름과 다르게 결코 야만적이거나 미개하지 않다. 대표적인 고딕양식으로 프랑스 파리의 노트르담 성당, 사르트르 대성당이 있다. 전 세계 여행객들로부터 사랑받는 바르셀로나의 사그라다 파밀리아 성당 역시 고딕에서 변형된 양식이다.

그래도 군이 이탈리아 르네상스인들의 말을 빌려 고딕양식을 깎아 내리자면 고딕양식의 성당은 무리하게 높은 첨탑을 올려 애초에 불안전한 구조로 만들

어진 취약점이 있다. 유럽 여행을 하다 보면 심심찮게 보수공사 중인 성당을 자주 볼 수 있다. 그래서 고딕 양식에는 플라잉 버트리스(flying buttless: 성당의 옆 부분을 갈비뼈처럼 연결된 지지대)라는 과도한 첨탑의 높이와 공간이 만드는 횡력에 대한 버팀목 장치가 필수적이다.

노트르담 대성당 플라잉 버트리스

그렇다면 이제 고딕양식의 장단점을 파악했으니 유럽 여행을 할 때 경이로운 고딕 성당을 100% 즐기는 방법을 몇 가지 소개한다.

첫째, 스마트폰으로 위성지도를 켜고 십자가 모양을 찾아보자. 대다수 유럽 성당은 평면도로 봤을 때 십자가 모양이다. 고딕 성당 역시 십자가형이다. 예를 들어 루앙 대성당, 쾰른 대성당은 가로세로 길이가 비슷한 정 십자가형이

톨레도 대성당 구글 위성 사진

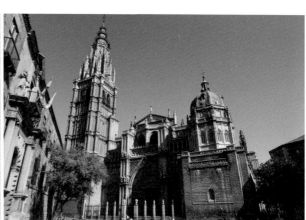
톨레도 대성당, photo by iAn

다. 고딕 성당은 십자가의 다리 부분에 대칭이 되는 쌍둥이 첨탑이 많다. 십자가의 가운데 심장 부분은 성당에서 핵심적인 장소로 주로 쓰는 공간이다. 성당에서 중앙제단이 위치한 대경당(大經堂, 스페인어: Capilla Mayor)이나 파이프 오르간이 있는 성가대석은 심장 부분에 위치하는 구조가 대부분이다. 예를 들어 스페인의 옛 수도 톨레도 대성당은 심장 부분에 성가대석이 위치한다. 실내에서 천장이 가장 높은 곳이기도 하다. 오전 10시쯤이면 자연 채광을 통해 빛이 들어와 성당의 분위기를 환상적으로 바꿔 놓는다. 이 정도 상식을 안다면 유럽의 각 도시별로 성당들의 십자가 모양을 비교하는 재미가 있다.

둘째, 실내에서 천장 및 아치 모양을 보자. 고딕은 첨두아치(pointed arch)로 불리는 양식을 기본으로 한다. 가운데 모서리가 날카롭게 서 있는 모양이다. 이전에 유행했던 반원의 로마네스크의 아치에 비해 공간 효율을 극대화 시키는 장점을 가지고 있다. 유럽 성당의 가장 대중적인 첨두아치는 의외로 처음부터 유럽의 양식은 아니었다. 이슬람 건축에서 기원 되었기에 모스크나 이슬람식 궁전에 가면 비슷한 모양의 아치를 볼 수 있다.

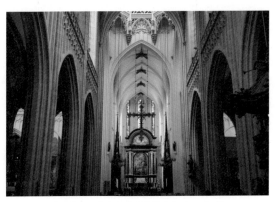

안트베르펜 대성당 내부 첨두아치, photo by iAn

첨두아치

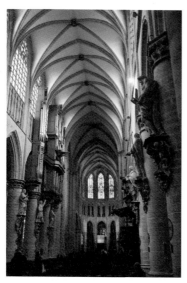

브뤼셀 대성당 리브볼트 양식, photo by iAn

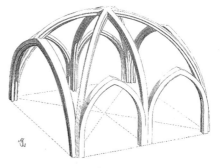

리브볼트

여러 아치들이 가운데로 모여 만나는 천장을 궁륭 혹은 볼트(Vault)라 부른다. 이 중 첨두아치로 이루어진 천장을 늑재궁륭(교차 궁륭) 혹은 리브볼트(Rib Vault)양식으로 정의한다. 방패연처럼 4개의 창이 중심축으로 모이는 구조이다. 이 역시 이슬람 건축에서 먼저 시도 되었다.

리브볼트 양식은 무게 하중을 효과적으로 벽과 기둥으로 분산시키는 장점을 가지고 있다. 이후 석재를 절약하면서 높은 첨탑도 가능해졌다. 또한 얇은 벽에 커다란 창문도 이때부터 등장했다. 공간 효율이 높아지기에 대경당의 스케일이 더욱 웅장해졌다. 절대자의 위압감이 느껴지는 중앙 제단 앞에서 인간은 한없이 작아진다

셋째, 절대자의 존재를 느끼게 만드는 빛의 마법 스테인드글라스(stained glass)를 느껴보자. 스테인드글라스는 유럽 성당의 전형적인 양식처럼 익숙하지만 역시 본래 유럽의 것이 아니다. 고대 서남아시아에서 기원되어 이슬람 미술로 발전한 양식이다. 이쯤 되면 본래 유럽의 것이 별로 없다는 생각도 든다. 우리

는 중세 시대 십자군 전쟁과 같은 기독교와 이슬람 간의 전쟁 역사만 기억하지만 사실 서로 교류하며 발전시킨 세월이 훨씬 길다.

스테인드글라스는 다양한 오색 컬러가 만드는 빛의 향연이 매력이지만 이렇게 만든 이유는 따로 있다. 당시 커다란 유리를 만드는 기술이 없었기에 작은

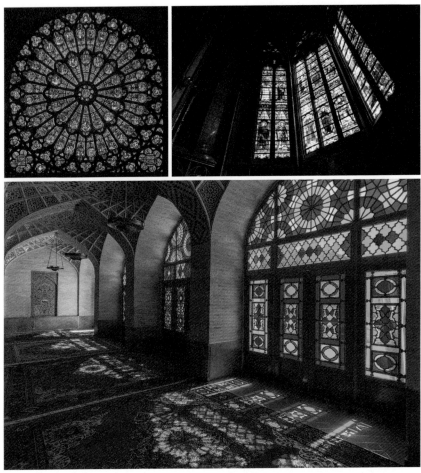

· 노트르담 대성당 스테인드 글라스 · 툴루즈 대성당스테인드 글라스 · 이란 쉬라즈 핑크모스크

허세美술관

유리들을 조각조각 붙여야 했다. 기술적인 한계에서 비롯된 미술이지만 오히려 다양한 컬러의 빛은 스테인드글라스의 매력이다. 스테인드글라스를 통한 빛의 마법은 성당을 절대자의 따스함과 신비로움을 느끼게 만드는 공간으로 만들어 주었다.

유럽 여행을 하다가 성당이 아름답다 싶으면 역시 고딕 양식인 경우가 많다. 건축 기간이 짧아도 100년, 길면 300년도 넘게 걸린다. 첨탑의 웅장함과 디테일한 조각들을 보면 과연 인간이 만들었는지 의심까지 하게 된다. 유럽의 환상적인 성당을 볼 때면 무엇이 이토록 중세인들에게 웅장한 마법 같은 능력을 갖게 했을까? 하는 의문을 갖게 된다. 여기에는 중세인들의 정신세계를 지배하는 강력한 동기부여가 분명히 있을 것이다. 어쩌면 신에게 가까워지려는 인간의 욕망이 불가능해 보이는 높은 첨탑과 정교함을 가진 경이로운 건축물을 짓는 원동력이었는지도 모른다. 신에 대한 절대적인 충성과 믿음이 없었다면

· 안트베르펜 성모마리아 대성당 · 바르셀로나 성가족 성당
· 더블린 세인트 패트릭 대성당

논리적으로는 설명이 안 되는 아름다움이다. 역사적으로 볼 때 시대의 정신세계를 지배하는 곳에는 항상 핵심적인 모든 것이 모여 있다. 과거 유럽에서는 미술, 음악, 건축, 학문 등이 총망라한 복합 문화 공간이 성당이었다. 그래서 성당에는 과거 시대가 가진 최고의 문화적 업적을 보고 느낄 수 있다.

현대에는 자본주의가 종교의 역할을 대신한다. 세계 금융의 중심은 뉴욕이다. 돈이 모여드는 곳이고 모든 문화 트렌드 시작점이다. 뉴욕이 그런 것처럼 중세 정신세계가 집약되어 있는 성당만 제대로 봐도 중세 문화의 핵심을 모두 볼 수 있다. 신이 존재하느냐 아니냐를 떠나서 종교가 가진 힘은 위대하다. 그것을 보여주는 것이 유럽의 성당이고 그중 대표 양식이 고딕이다.

바르셀로나의 사그라다 파밀리아를 처음 보았을 때의 충격은 지금도 눈에 선하다. 아름다움을 떠나 스케일과 기괴함 때문에 먼저 충격을 받는다. 인간의 힘으로는 불가능해 보이는 디테일과 그로테스크한 괴상함은 마치 외계인이 만든 것처럼 보이게 한다. 가우디(Antoni Gaudi) 역시 신심이 강한 기독교인이었다. 그는 신을 위해 봉사하는 마음으로 전 재산을 바쳤음에도 건축 비용이 부족하자 지인들에게 구걸까지 하러 다녔다. 이것은 중세인이 가진 고딕 정신에 가까운 행동이다. 가우디의 불가능해 보이는 꿈은 후대에 이루어지고 있다. 기본 틀이 고딕 양식인 사그라다 파밀리아, 노트르담 성당이 미개하다고 말할 수 있을까? 경이로운 고딕 건축물을 보면 중세를 암흑시대라 부를 수 없다. 르네상스의 오만한 인간을 참 교육시켜 주는 미학의 결정체이다. 절대 미개하거나 야만적이지 않다. 고딕은 위대하다.

그들만의 인본주의 르네상스

●●●●○

르네상스(Renaissance) 시대는 미켈란젤로의 〈피에타〉, 라파엘로의 〈아테네 학당〉, 다빈치의 〈모나리자〉 등의 역사적인 명작이 탄생한 시기였다. 르네상스를 흔히 인본주의, 문예 부흥, 과학 혁명의 시대라 부른다. 콜럼버스가 신대륙을 발견한 이후의 대항해 시대이기도 하다. 그야말로 유럽의 전성기 시대처럼 보인다. 하지만 그 이면에 숨겨진 어두운 진실에 대해서는 잘 알려지지 않았다. 흔히 알려진 이야기와 다른 르네상스의 그림자에 대한 이야기를 해보겠다.

첫째, 르네상스는 인본주의 시대였을까?

일부는 사실이고 일부는 사실이 아니라고 생각한다. 인본주의를 영어로 번역하면 휴머니즘이 된다. 이러한 면에서 조금은 엉뚱하지만 나는 르네상스의 인본주의를 단군왕검의 홍익인간과 가끔 비교하곤 한다. 홍익인간 정신은 신분과 인종 상관없이 모든 인간을 이롭게 하는 이념이다. 반면에 르네상스의 인본주의는 권력과 부를 가진 당시 일부 유럽인에게만 해당되는 휴머니즘이 아닌가 생각해 본다. 일부 문화 예술 분야에서는 인본주의가 사실일 수도 있다. 하지만 넓게 보면 오히려 휴머니즘이 아닌 인간성 상실의 시대였다. 마키아벨리(Niccolò Machiavelli)의 『군주론』 핵심 내용에는 '로마인들이 카르타고를 멸

망시킨 것과 같이 그 나라를 파괴하라'라는 말이 나온다. 20세기 세계대전을 야기한 제국주의 가치관은 사실 르네상스 시대에 시작이 되었다. 르네상스 시대에 탄생한 마키아벨리의 군주론이 파시스트 독재의 성경이라 불리는 이유이기도 하다.

마키아벨리의 군주론을 처음 읽은 왕은 '해가 지지 않는 제국' 스페인의 카를 5세(Karl V)로 알려져 있다. 카를 5세는 신성로마제국의 황제이자 영국, 프랑스를 제외한 서유럽 전역과 대서양 건너 아메리카 대륙에 이르기까지 광활한 영토를 지배한 스페인의 전성기 국왕이었다.

당시 영국, 프랑스, 스페인 간의 세력 다툼이 한창이었던 시기였다. 카를 5세는 유럽에서 가톨릭을 수호하는 신념을 가지고 있었지만 오히려 스스로 가톨릭의 자존심에 큰 상처를 내는 사건을 일으킨다. 교황청이 스페인과의 동맹 관계를 깨자 1527년도 로마를 습격했다. 가톨릭 국가가 로마 교황청을 공격하는 충격적인 일이었다. 카를 5세는 독일 루터파 란츠크네히트 용병을 고용해서 41,000명의 로마인을 살육했다. 찬란한 르네상스 문화의 중심지였던 로마는 지옥으로 변해버렸다. 카를 5세의 철수 명령에도 용병들은 말을 듣지 않았다. 이사이에 많은 여성 성직자들이 강간당했고 수많은 수도원과 대성당의 성 유물들이 파괴되고 약탈되었

〈카를5세 초상〉 1558, 티치아노

다. 이들은 충분한 약탈을 하고 난 뒤에야 로마를 떠났다. 만약 카를 5세의 로마 침공과 루터파 용병의 로마 약탈이 없었다면 지금 로마는 더욱 많은 예술품과 볼거리로 풍성했을 것이다. 카를 5세의 로마 습격을 계기로 교황권이 약해졌다. 교황청이 루터파 용병의 공격을 받았기에 신구교간의 갈등은 더욱 심해졌다.

둘째, 르네상스는 대항해 시대보다는 대재앙의 시대에 가까웠다.

1492년 콜럼버스의 신대륙 발견이 유럽에게는 신이 내린 기회처럼 보였다. 하지만 아메리카를 포함한 여러 대륙의 원주민 입장에서는 재앙의 시작이었다. 16세기 스페인은 아즈텍과 잉카문명을 말살하고 남미 대부분을 식민지화했다. 포르투갈은 브라질을 식민지로, 16세기 네덜란드는 서인도제국·가나, 17세기 프랑스는 루이지애나·아프리카, 18세기 영국은 버지니아 식민지 이후 북미 지역을 식민지로 삼았다. 유럽 열강의 제국주의와 인종주의가 본격화되던 시기였다. 유럽인들은 수많은 원주민들 학살하고 노예시장에 팔았다. 식민지를 건설하고 노예마저 부족하자 아프리카 노예들을 아메리카로 이주시켰다. 그들에게 배 안에서 움직일 공간, 대소변을 볼 시간조차 허락되지 않았다. 인간 존엄성이 말살된 공간이었다. 이러한 치욕을 견디지 못하고 자살한 노예, 전염병과 기아로 죽은 노예 등 이주하는 동안 배에서 끝까지 살아남은 노예는 많지 않았다. 유럽인들은 원주민들을 인간으로 대우하지 않았다. 당시 스페인 산토도밍고 총독은 '신도 그런 못생기고 타락하고 죄 많은 인간을 만든 것을 후회하셨을 것이다. 그들이 죽는 것은 신의 뜻이다'라는 말을 했을 정도이다.

끔찍한 인종차별의 역사는 르네상스 때 뿌리 깊게 남아 지금까지도 여러 사회적 갈등의 원인이 되고 있다.

셋째, 르네상스를 종교개혁의 시대로 많이 생각하지만 진정한 개혁인지는 의문이다.

당시 로마 가톨릭교회가 부패했던 것은 사실이다. 면죄부로 대표되는 레오 10세〈로마 교황(1513~1521)〉 시대 때의 종교적 타락은 비판받을만하다. 성직자 자리마저 돈으로 사는 시대였다. 그러나 의외인 면도 있었다. 노인들, 병자, 퇴역 군인, 순례자들을 재정적으로 보살피고 지원했던 레오 10세였다. 지적이고 예술적인 안목도 탁월했다. 특히 예술가와 학자들을 지원해 르네상스 시대에 로마가 유럽 문화의 중심지가 된 데에는 그의 공을 무시할 수 없다. 그러나 이후 사치스러운 생활로 교황청의 재정이 바닥나자 면죄부를 팔아 비난받았으며 종교개혁의 발단이 되었다.

왜 종교개혁이 주도적으로 일어난 지역이 대부분 독일, 플랑드르를 포함한 북유럽 지역인지에 대한 흥미로운 사실이 있다. 로마 가톨릭 교리를 따르던 시절에는 사순절 기간에 유럽인들은 육식을 할 수 없었다. 문제는 가축에서 나온 우유로 만든 유제품조차 육류로 취급하여 교황청에

〈레오10세〉 1519, 라파엘로

서 금지시켰다는 점이다. 버터는 북유럽 사람들에게 없어서는 안 될 식품이었다. 과거부터 게르만족이 특히 좋아했다고 전해진다. 버터를 먹기 위해 돈 많은 제후들은 면죄부를 신청하고 돈을 바쳐야 했다. 일종의 버터 커미션이었다. 버터 머니는 교황청의 재정적 수익에 상당한 영향을 주었다. 버터를 주식으로 하는 북유럽 사람들은 오랜 기간 불만이었다. 반면에 지중해를 둘러싼 유럽 국가들은 불만이 별로 없었다. 버터 없이도 흔한 올리브유로 요리하면 되었기 때문이다. 현재도 올리브유를 주식으로 먹는 스페인, 이탈리아는 신교도보다 로마 가톨릭 신자가 압도적으로 많지만 버터 문화권인 북유럽 지방은 개신교가 우세하다.

종교개혁 당시 마르틴 루터(Martin Luther)는 로마 가톨릭은 엉터리 금식을 요구하며 '성직자들이 버터를 먹는 행위에 대해 면죄부를 파는 행동은 가장 악질적'이라고 편지로 쓴 기록도 있다. 흥미로운 사실은 버터 머니는 의외로 공익적인 일에 많이 쓰였다. 십자군의 군자금 지원뿐 아니라 교황청 재건 사업에도 많은 도움이 되었다. 바티칸의 화려한 조각들과 미켈란젤로 등의 역사적인 명작들이 과연 버터 머니가 아니었으면 가능했을까? 만약 성베드로 성당의 미켈란젤로 천장화를 다시 본다면 버터가 먼저 생각날지도 모르겠다.

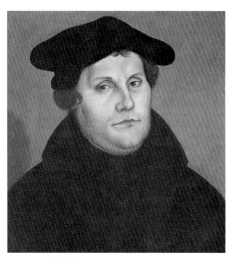

〈마르틴 루터〉 1519, 루카스 크라나흐

마르틴 루터는 95개 논제를 게시하고 교황청과 레오 10세를 정면으로 비판했다. 오직 성경, 은총, 믿음이라는 가치관을 내세웠다. 마르틴 루터의 사상은 자연스럽게 평소 버터 머니에 불만을 느낀 독일의 돈 많은 제후들부터 가난한 농부들까지 큰 지지를 받았다. 처음에 가난한 농민들에게 루터는 만민 평등을 외치는 구세주로 여겨졌다. 1524년에 시작된 농민 전쟁은 착취하는 성직자와 봉건 영주의 수탈에 분노한 사건이었다. 그런데 마르틴 루터는 가난한 농민의 삶에 무관심했다. 새로운 종교 체제를 원했지만 기존 봉건 질서를 변화시킬 생각은 없었다. 부유한 독일 제후들에게 지지를 받은 루터는 농민들을 향해 '저 미친개들을 죽여라. 사회 질서를 어지럽히는 폭도들'이라 표현했다.

종교개혁은 미술사에도 큰 영향을 미쳤다. 종교개혁 지지자들 사이에서 성당의 미술품과 성상이 우상숭배의 대상인지에 대해 논란거리였다. 마르틴 루터는 종교미술을 옹호하는 편이었다. 종교미술의 교육적 기능은 새로운 교리 전파에도 큰 도움이 되었기 때문이다.

반면에 칼뱅파는 성당의 미술을 우상으로 여겼다. 그들은 성상 파괴 운동을 주도하며 수많은 성당의 미술품을 파괴하고 약탈했다. 칼뱅파는 네덜란드 네이멘헨, 스위스 취리히, 프랑스 라로셀 등에 거쳐 성상을 파괴했다. 특히 성모자 조각은 1순위 목표물이었다. 종교적 신념의 이유로 역사적 보존 가치가 있는 수많은 예술 작품들이 파괴된 것은 슬픈 일이다. 종교미술을 반대하는 것까지는 이해하지만 기독교 선조들이 물려준 문화유산들까지 굳이 파괴할 필요가 있었을까?

이처럼 르네상스는 전쟁, 종교개혁, 전염병 등으로 매우 혼란한 시기였다. 그들은 혼란을 잠재울 공공의 적이 필요했을지도 모른다. 마녀사냥은 중세 시

16C 네덜란드 네이멘헨

대의 전유물로 생각하는 경우도 있지만 사실과 다르다. 중세가 아닌 르네상스 시대인 15세기 초부터 이노센트 8세에 의해 종교재판에 도입했다. 무고한 여인 12,000여 명이 마녀로 낙인찍혀 화형 당했다. 종교가 만든 집단 광기는 1700년까지 전 유럽에 퍼졌다. 어쩌면 르네상스를 유럽 문명의 찬란한 전성기라 여기는 것은 착각일지도 모른다. 르네상스는 일부 권력과 재력을 갖춘 유럽인들에 한정된다. 그들만의 르네상스였다. 의식주 걱정 없이 삶의 여유가 있어야 문화 예술도 눈에 들어온다. 인간 중심의 휴머니즘이라는 말도 알고 보면 이기적인 속성이 있다. 일부 인간들의 물질적 이익을 추구하기 위해서라면 자연 파괴, 무분별한 자원 약탈, 인종 학살도 정당화시킬 수 있기 때문이다.

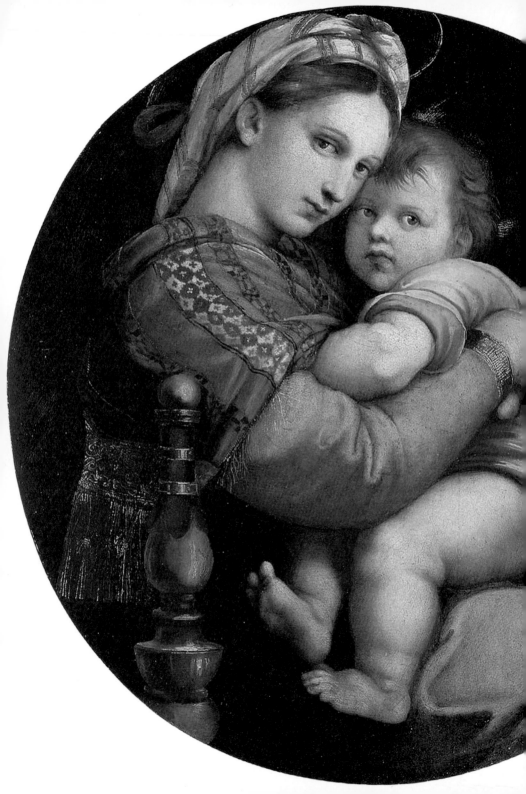

르네
상스
아는 척
하기

너무 쉬운 중세와 르네상스 구별법

●●●●○○

　유럽 여행에서 많은 여행객들은 각 국가별로 소장된 미술관을 간다. 프랑스 파리에는 루브르, 이탈리아 피렌체에는 우피치, 영국엔 내셔널 갤러리, 스페인 마드리드에는 프라도 미술관이 있다. 미술관은 다양한 사람이 다녀가는 공간이다. 미술관에는 그림에 조예 깊은 애호가도 감상 자체를 즐기는 여행객들도 있겠지만 아마도 대다수는 유명하다고 하니 여행 온 김에 작품에 눈도장 찍고 가는 사람일 것이다. 문제는 미술관 그림 주제의 대다수가 따분하고 어려울 수 있는 종교라는 점이다. 20세기 전 고전미술관에 가면 가장 많은 주제가 '종교미술'이다. 유럽의 역사가 '기독교'의 역사이기도 하니 어쩔 수 없다. 십자가에 못 박힌 그리스도 혹은 성모마리아가 안고 있는 아기 예수님의 정도는 쉽게 알아볼 수 있을 것이다. 여기까지가 한계다. 예수님을 따르며 목숨을 바친 이름 모를 성인들은 왜 그리 많을까? 입장료가 아까워 모든 그림에 눈도장 찍으려 했던 목표를 위해 노력하지만 점점 피곤해진다. 교회나 성당도 다니지 않는데 이런 그림이 나와 무슨 상관이 있나 하는 생각도 할 수 있다. 그런데 기독교 미술의 시대를 간단하게 구별하는 팁만 알아도 그림을 더욱 흥미롭게 감상할 수 있다. 만약 고전 미술에 관심을 가지고 싶은 입문 단계라면 매우 알찬 정보가 될 것이다. 아는 만큼 보이는 것이 종교미술이다. 조금은 따분해 보일 수 있는 종교화에서 중세와 르네상스 시대를 구별하는 정말 쉬운 팁을 소개한다.

유럽의 중세(약 5C~15C)를 흔히 암흑의 시대(이 말에 별로 동의하지 않지만)라 하며 신이 중심이었던 시대로 여긴다. 우상숭배 논란의 위험까지 감수하고 종교화를 만들었기에 표현의 한계가 있었다. 미술은 오직 신의 말씀과 성서 교육용으로만 허용했다. 중세 장인들은 그림과 조각을 이전 그리스 시대처럼 아름답게 제작할 필요성을 못 느꼈다. 어쩌면 인간 따위가 추구하는 아름다움에 대한 욕구를 억눌렀을지도 모른다.

우리가 자주 말하는 '예쁘다, 잘 생겼다, 아름답다, 얼짱, 몸짱' 등의 표현은 생김새를 말한다. 모두 인간의 관점인 형태의 미학이다. 감히 절대자 앞에서 인간 따위가 미를 추구해서는 안 되던 시기였다. 교육용으로 알아볼 정도로만 표현해야 했다. 자칫 필요 이상으로 아름답게 표현한다면 우상숭배로 오해를 받을 여지가 있었다. 미술에서 인물의 감정 표현에도 눈치를 봐야 했다. 인간 따위의 감정 표현은 사치였다. 절대자 앞에서 감정은 억눌러야 했다. 중세의 대다수 작품에서 인물들 표정에는 인간의 기본적인 감정인 '희노애락'을 찾을 수 없는 이유이다. 물론 중세의 장인들의 그림 실력에도 문제가 있긴 했을 것이다. 중세 때는 지금의 아티스트라는 개념조차 없었다. 그저 길드에 소속된 노동자들이 정해진 형식과 틀 안에서만 관성적으로 표현하는 한계가 있었다. 창의성과 완벽한 아름다움은 기대하기 힘든 시대였다.

중세 유럽인들은 인간이 아닌 절대자의 미의 관점을 형태가 아닌 빛과 색에 있다고 여겼다. 전형적인 유럽 성당의 창문 양식인 스테인드글라스 역시 반짝이는 빛을 응용한 미술이다. 반짝이는 황금도 빛의 미술을 위한 좋은 재료였다. 황금은 중세의 회화에서 절대자의 색으로 인식되었다. 지금도 유럽의 고전 미술관에 있는 중세 종교화의 배경은 대다수가 황금색이다. 중세의 비잔틴

에서 유래된 이콘화를 보면 비록 형태는 유치원생 수준의 어설픈 형태에 표정도 투박하지만 반짝이는 황금색을 보는 재미가 있다. 뿐만 아니라 유럽의 많은 성당 안의 성 유물과 제단을 보면 황금이나 은처럼 빛나는 재료로 만들어진 작품들이 많다.

르네상스(프랑스어: Renaissance, 약 14C~16C)는 중세 이전 고대 그리스 고전주의의 부활을 의미한다. 인간의 능력(수학, 의학, 과학, 천문학, 철학, 미술 등)을 극대화 시켰던 그리스 고전주의의 리메이크가 르네상스인 것이다. 흔히 중세가 신본주의라면 르네상스는 인본주의라고 구별한다. 르네상스의 의미처럼 중세 때 신 앞에 억눌린 인간 중심의 미학도 같이 부활했다. 이제 신 앞에서 눈치를 보지 않고 당당하게 인간이 추구하는 아름다움을 적극적으로 표현하기 시작했다.

종교화에서 가장 많이 그리는 성모마리아를 비교하면 중세와 르네상스를 명

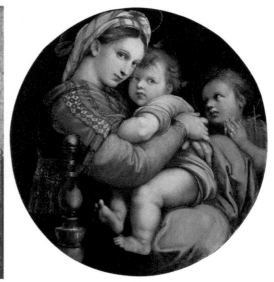

1. 콘스타티노플의 성모자 이콘화,13세기 2. 〈의자의 앉은 성모 마리아〉 1514, 라파엘로

확히 구별할 수 있다. 〈그림 1〉의 중세 성모마리아의 얼굴은 남자인지 여성인지 구별이 안 될 정도로 못생겼다. 인체도 부자연스럽다. 경직된 표정에 평면적으로 묘사되어 있다. 반면에 르네상스의 성모마리아를 가장 우아하게 표현한 라파엘로의 〈그림 2〉에서는 훨씬 자연스러운 형태에 빼어난 미모의 여인으로 표현되어있다. 마치 그리스 시대의 비너스 조각 같은 여신의 향기가 물씬 풍긴다.

고대 그리스 미술은 주로 비례가 완벽한 신(神) 조각을 중심으로 발전했다. 그러나 그리스 로마 시대에 완성도 높은 조각에 비해 회화의 발전은 다소 미약했다. 르네상스가 되어서야 회화에 놀라운 발전이 있었다. 여기에는 다양한 요인이 있었다. 발굴된 고대 조각의 고증과 연구, 인체 비례를 연구하는 과학적 접근법(다빈치와 미켈란젤로는 인체를 이해하기 위해 해부까지 했다), 원근법의 발명, 유화 기법의 대중화 등 복합적 원인의 결과이다. 서구 유럽에서 본격적으로 그림을 그림답게 그렸던 시기이기도 하다. 상당히 수준 높은 기술로 사실적인 그림을 그리기 시작했다. 르네상스의 의미처럼 중세의 표정 없는 못난 성모마리아는 르네상스를 거치며 완벽한 미모의 여신으로 부활하게 되었다.

중세 르네상스 구별 허세 KEYWORD

중세 미술: #신 중심 #못생겼다 #못그렸다 #무표정 #평면적 #황금 #템페라

르네상스: #인간 중심 #예쁘다 #잘그렸다 #입체적 #유화

유럽 르네상스 미술 지형도

●●●●●

르네상스의 본고장은 이탈리아 피렌체다. 돈이 많아야 예술도 발전한다. 피렌체는 금융업으로 성장한 메디치(이탈리아어: Medici)가문의 도움으로 유럽 최고의 예술도시로 성장한다. 이탈리아에서 시작된 르네상스는 곧 다른 유럽에까지 전파된다.

르네상스 미술은 유럽에서 크게 두 지역으로 나눌 수 있다. 이탈리아 르네상스와 북유럽 르네상스이다. 이 중 북유럽의 르네상스를 독일과 플랑드르 지역으로 나누기도 한다. 독일은 주로 현재의 독일과 오스트리아 지역이고 플랑드르는 지금의 벨기에, 일부 네덜란드 지방에 해당된다.

지역별로 핵심적인 화가 몇 정도는 알면 좋다. 먼저 독일 르네상스의 대표화가로는 루카스 크라나흐(Lukas Cranach), 알브레히트 뒤러(Albrecht Dürer), 한스 발둥 그린(Hans Baldung Grien) 정도가 있다. 너무 복잡하다면 독일의 다빈치로 불리는 알브레히트 뒤러로 충분하다. 뒤러의 대표작으로는 〈아담과 이브〉, 〈자화상〉 시리즈가 있다. 루카스 크라나흐는 종교개혁의 지도자 마르틴 루터의 친구로 유명하다.

플랑드르와 독일 르네상스는 디테일한 점에서 스타일이 비슷하다. 나름의 구별 포인트를 찾자면 독일 르네상스 그림은 얼굴을 그릴 때 마치 캐리커처처럼 과장되게 그리는 경향이 있다. 이마가 과도하게 넓거나 눈, 코, 입이 몰려있

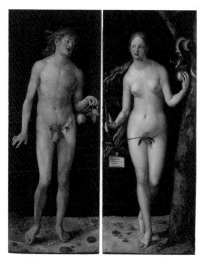

〈아담과 이브〉 1507, 알브레히트 뒤러

〈성모자〉 1510, 루카스 크라나흐

는 등 익살미가 있다. 이탈리아 르네상스의 자연스러운 인체와 비교했을 때도 묘사가 서툰 아쉬움이 있다. 그림이 다소 평면적이고 장식적인 묘사도 많은 편이다.

플랑드르는 모직 산업과 중계무역으로 많은 부를 축적하면서 미술이 발달했다. 이 지역 대표 르네상스 화가는 로히르 반 데르 베이던(Rogier van der Weyden), 로베르 캉팽(Robert Campin), 히에로니무스 보스(Hieronymus Bosch), 피터르 브뤼헐(Pieter Bruegel the Elder), 얀 반 에이크(Jan van Eyck) 등 여럿이 있다. 그중 가장 중요한 한 명을 뽑자면 단연 유화를 대중화 시킨 얀 반 에이크이다. 덕분에 플랑드르 지방은 디테일 묘사가 다른 지역에 비해서 가장 먼저 발달했었다. 이러한 이점은 피터르 브뤼헐의 〈눈속의 사냥꾼〉(1564) 같은 사실주의 풍경화가 유럽에서 가장 먼저 발전하는 계기가 되었다.

이탈리아는 르네상스의 본고장이기

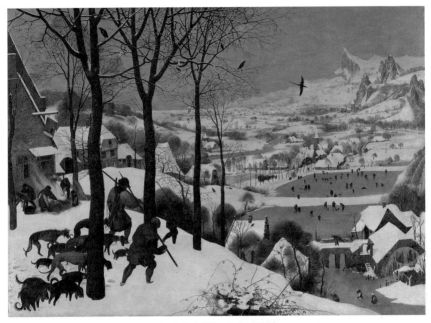

〈눈속의 사냥꾼〉 피터르 브뤼헐

에 일찍 예술이 발달했었다. 기본적으로 다빈치, 라파엘로, 미켈란젤로 세 거장은 기본으로 누구나 다 알 정도로는 유명하다. 나는 이들을 구별할 때 2D의 라파엘로, 3D의 미켈란젤로, 4D의 다빈치로 비유를 든다.

라파엘로가 2D 즉 이차원인 이유는 이들 중에서 평면적인 회화로만 놓고 봤을 때 가장 뛰어난 화가이기 때문이다.(물론 다빈치도 모나리자 등 유명한 그림이 있지만 작품 수가 월등히 적다) 라파엘로의 성모자 그림은 특히 피렌체에서 큰 인기를 누렸다. 잘생기고 성격도 좋아 사람들과 쉽게 친해지는 성격이었다.

미켈란젤로가 3D인 이유는 그가 어느 누구보다 삼차원 조각에 있어서 최고였기 때문이다. 그는 시스티나 성당의 천장화조차 3D조각처럼 보이게 그리는 마법을 보여주었다. 미켈란젤로는 영혼까지 진정한 조각가였다. 라파엘로와

〈최후의 만찬〉 1490, 다빈치

다르게 미켈란젤로의 성격은 괴팍했고 혼자 잘났기에 공방의 조수와 협업을 꺼리는 외로운 천재였다.

다빈치가 4D 즉 사차원인 이유는 누구나 짐작할 수 있을 것이다. 다방면에 천재로 유명하다. 다양한 분야에 호기심이 많고 엉뚱한 4차원적인 매력이 있다. 그의 천재성은 시공간을 넘어 현대인들에게도 좋은 영감을 준다. 좌우가 반전 된 상태로 글을 쓰는 달인의 재주도 있었다. 대신 워낙 다른 분야에 호기심이 많아 그런지 한번 시작한 그림에 대한 마무리 근성이 떨어진다. 제대로 완성한 그림도 많지 않다. 거액의 후원을 받은 대형 프로젝트였던 '최후의 만찬'에 굳이 프레스코화가 아닌 템페라와 유화를 섞는 기법을 시도해 망치기도 했다. 〈최후의 만찬〉(1490)이 뿌옇게 선명하지 않은 이유는 꼭 오래돼서만은 아니다. 완성하고 시간이 얼마 지나지 않고 발색에 문제가 생겼던 작품이다. 나름의 회화적 실험일지는 모르지만 클라이언트 입장에서는 좋은 화가는 아니었다. 이력서를 쓸 때에도 무기, 과학, 수학 등 다른 능력을 먼저 소개한 반

면에 그림은 원하면 꽤 잘 그릴 수 있다고 소개한 것도 특이하다.

이탈리아를 대표하는 이들 3대 거장 모두 피렌체에서 성장한 화가들이었다. 그런데 여러 번의 전쟁과 메디치 가문의 위기로 르네상스의 중심지는 로마로 이동하며 교황청을 중심으로 전성기를 누린다. 스타일적인 면에서 피렌체와 로마의 회화는 형태가 강하다. 또렷한 형태에 인체도 매우 세련되고 자연스럽게 묘사하는 특징이 있다.

이탈리아 르네상스를 이야기할 때 베네치아파(이탈리아어:Pittura veneta)를 특별히 구별하곤 한다. 베네치아는 바다와 연결되고 일찍부터 중계무역으로 발달했던 수상 도시이다. 이러한 지리적 이점은 미술의 발전에도 밀접한 연관이 있었다. 물감의 안료를 만들려면 다양한 지역의 광물이 있어야 한다. 베네치아는 안료의 원석인 광물을 다른 지역에 비해 빠르게 수입을 할 수 있는 도시였다. 수입된 안료를 쉽게 구할 수 있었기에 다른 지역에 비해 다양한 종류의 물감을 만들 수 있었다. 그래서 베네치아 화가들의 그림은 유독 색채가 발달되어 있다. 대표 화가로는 티치아노(Tiziano Vecellio)가 있다. 색채를 다채롭게 구사해서 색채의 연금술사라는 별명을 가지고 있었다. 특히 강렬한 붉은 컬러를 좋아했던 화가이다. 그의 선배 조르조네(Giorgione)의 작품 역시 유명하다. 그중 우아하고 세련된 아름다움이 돋보이는 〈잠자는 비너스〉(1510)가 대표작이다.

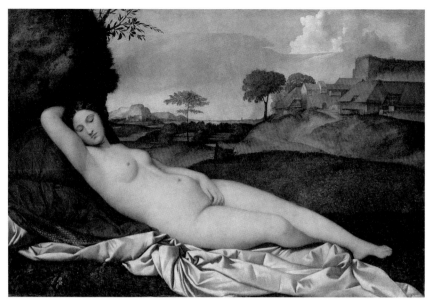

〈잠자는 비너스〉 1510, 조르조네

알아두면 있어보이는 르네상스 지역별 대표 화가

독일: @알브레히트 뒤러 @루카스 크라나흐 @한스 발둥 그린

플랑드르: @얀 반 에이크 @피터르 브뤼헐 @히에로니무스 보스

@로베르 캉팽

이탈리아 로마: @미켈란젤로 @라파엘로

이탈리아 베네치아: @티치아노 @조르조네 @조반니 벨리니

다빈치 모나리자에 대한 평가는 솔직한가?

●●●●

본래 이탈리아어로 라 지오콘다(La Gioconda)라고 부른다. 나는 모나리자가 가진 작품성보다 레오나르도 다 빈치(Leonardo da Vinci)라는 괴짜 같은 천재의 인생이 오히려 예술적이라고 생각한다. 솔직히 르네상스의 대표적인 천재형 인간인 다빈치가 유명하기 때문에 모나리자도 주목받는 것은 무시할 수 없는 사실이다. 모나리자가 본래부터 가치를 인정받은 명작인 것에는 의심할 여지가 없지만 현재의 압도적인 명성을 갖게 된 계기에는 도난 사건이 큰 역할을 했다고 본다. 도난 사건 이후 갑작스러운 주목과 세계적인 홍보 효과를 누렸기 때문이다.

1911년 이탈리아의 빈첸조 페루자라는 남자는 작업하는 인부인 척하면서 과감하게 검은 천으로 모나리자를 싼 다음 걸어서 루브르 박물관을 빠져나갔다. 황당하게도 나갈 때조차 경비원은 아무런 제재 없이 친절하게 문까지 열어주었다. 그저 일하는 사람이 나가는 것으로 생각한 것이다. 모나리자가 도난당한 당일 모나리자를 감상하기 위해 온 사람보다 모나리자가 없어진 빈 벽을 보기 위해 온사람이 더 많았다고 한다. 그만큼 당시에는 충격적인 사건이었다. 이 소식은 전 세계에 빠르게 퍼져나갔다. 의도치 않게 모나리자에 대한 엄청난 마케팅이었다. 그림에 관심 없는 사람도 모나리자는 알 수밖에 없었다. 어느덧 도난 사건 이후 2년간 세계에서 가장 유명한 그림이 되어 있었다. 극적으로 2년 뒤에 되찾자 모나리자에 대한 관심은 더욱 커졌다. 범인 페루자

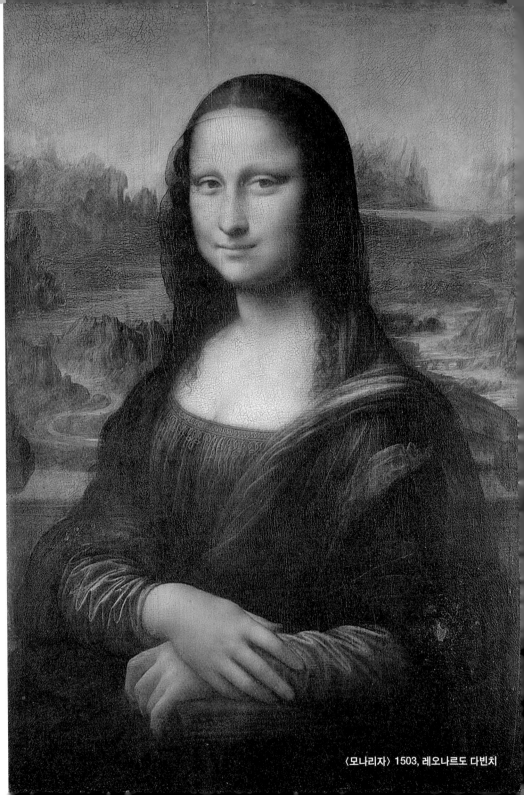

〈모나리자〉 1503, 레오나르도 다빈치

가 그림을 팔려다 이탈리아 경찰에게 붙잡힌 것이다. 루브르 박물관은 잃어버린 소를 되찾고 또 잃지 않으려 외양간을 제대로 고쳤다. 1조 원 규모의 보험에 가입했고 4cm의 방탄유리로 덮기까지 했다. 시끌벅적한 사건 이후 전 세계 여행객들은 모나리자를 보기 위해 긴 줄을 서야 했다. 루브르 박물관은 모나리자 작품 하나로 미술관으로서의 기능을 이미 상실한 듯하다. 다들 작품 감상은 둘째고 사진 찍느라 정신이 없다. 그런데 생각해보면 근대 미술관은 처음부터 정신 사나운 살롱전시부터 기원됐으니 본래 전통에 가깝긴 하다.

모나리자에 대한 해석이나 평가는 너무 뻔하고 식상한 것이 사실이다. 다빈치와 모나리자가 왜 위대한지에 대한 이야기는 수없이 많이 들었다. 다들 무조건 위대한 작품이라는 전제하에 왜인지 이유를 만드는 식이다. 모나리자의 신비로움과 호기심을 유도하는 대표적인 분석이 있다. 모나리자는 어디에서 봐도 시선이 감상하는 사람을 따라온다는 바보 같은 설이다. 그런데 모나리자만 특별해서 시선이 따라오는 것이 결코 아니다. 정면을 응시하는 눈을 그린 평면 그림이면 3살짜리 아이가 그린 그림이라도 보는 사람의 시선을 따라오게 되어있다. 이것은 당장 종이를 꺼내고 실험을 해도 바로 증명이 된다. 정면을 바라보는 모든 초상화 그림에 해당되는 상식이다. 신기하게 시선이 따라온다는 근거 없는 이야기는 다른 유명한 작품들에도 자주 등장한다. 비슷한 예로 벨라스케스의 〈시녀들(Las Meninas)〉에서 마르가리타 공주 시선이 관람객의 눈을 따라온다는 주장이다. 다 똑같은 원리이다. 감상하는 사람을 바보 만드는 쓸데없는 이야기다.

모나리자에 대한 억지 분석이 또 있다. 완벽한 비례임을 증명하는 것이다. 모나리자가 완벽한 황금비례라는 이야기는 정말 많이 한다. 이 역시 비과학

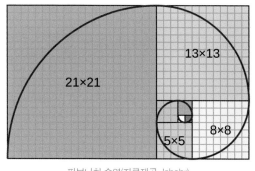

피보나치 수열(자료제공 Jahobr)

적이고 억지스러운 분석이다. 1:1.618은 신이 내린 황금비례라고 많이들 이야기한다. 지금도 연예인 얼굴, 건축물, 제품 등이 조금만 예쁘다면 억지로 이 비례를 끼워 맞추곤 한다. 그러나 황금비례가 실제와는 다르고 맞아 떨어지는 경우도 미약함을 증명한 사례는 이미 많다. 황금비례로 알려진 것들을 실제로 측정하면 이론과 다른 것을 쉽게 알 수 있지만 여전히 엉터리로 비례를 분석하는 영상과 자료는 넘쳐난다. 모나리자 비례가 황금비례에 정확히 들어맞는다는 것을 증명하는 어느 다큐 영상을 캡처해 보았다. 사람의 가장 완벽한 얼굴은 가로 얼굴 폭과 세로 얼굴 길이의 비례가 1:1.618이라는 것을 적용해 적용시킨 수치이다. 그런데 수치를 재는 위치가 제멋대로다. 비례가 1.6 근처만 되어도 알아서 대충 반올림을 해준다. 소수점을 왜 무시할까? 황금비례로 이루어진 피보나치 수열(Fibonacci numbers)을 모나리자에 적용시킨 장면을 보면 역시 재는 위치가 엉터리이다.

미디어에서 과학적이고 정확히 측정한 것처럼 보이면 사람들은 실제 검증해보지도 않고 1.618이라는 숫자를 믿는다. 실제 재어보면 이론과 현실은 다르다. 모나리자가 아니라도 1.618이 정확히 맞는 사례는 일부 자연현상 등을 제외하면 극히 드물다. 파르테논 신전과 이집트의 피라미드 역시 실제로는 황금비례가 아님이 밝혀졌다. 한때 피보나치 수열의 전형이라고 여겨진 앵무조개도 그 비례가 다 제각각인 것이 이미 오래전 밝혀졌다. 그럼에도 인터넷으

〈밀로의 비너스(Venus de Milo)〉 기원전 100~130,
안티오크의 알렉산드로스 추정

로 앵무조개를 검색을 하면 황금비례의 대표적인 예시로 소개되고 있다. 8등신 미인도 환상에 불과하다. 8등신 미인의 전형으로 여기는 〈밀로의 비너스(밀로스 섬에서 발굴된 고대 그리스 말기의 비너스상)〉도 정확히는 8등신이 아니다. 헬레니즘 시대 초기에는 이상적인 비례를 7등신으로 여겼다. 솔직히 대략 7등신 정도만 되어도 아름다운 비례라고 생각한다. 애초에 완벽히 아름다운 수치적 비례는 존재하지 않는다. 억지로 정해놓은 수치적 비례보다는 자연스러움이 아름다움을 결정하는 더욱 중요한 요소라고 본다. 버지니아의 랜돌프–메이 콘 대학의 이브 토렌스(Eve Torrence) 교수도 수치적 비례를 인체에 반영하는 것은 어리석은 일이라 말한다. 인간의 인체에는 다양한 비율이 있지만 모두 황금 비율이 아니고 완벽하게 아름다운 비례도 존재하지 않는다는 것이다. 황금비례를 홍보하는 방식은 대표적인 비과학 영역이라 강조한다. 이상적인 인체의 공식으로 여기는 다빈치의 〈비트루비우스적 인간(Vitruvian Man)〉조차 배꼽의 위치가 황금 비례와 맞지 않는다. 아름다운 인간은 머리 끝 부터 배꼽까지, 배꼽부터 다리까지의 비례가 1:1.618이라고 하지만 역시 현실은 다르다. 스탠포드 대학의 수학자인 케이스

〈비트루비우스적 인간〉 1490, 다빈치

데블린(Keith Devlin) 박사에 따르면 배꼽이 황금 비율에 따라 인체를 분할한다는 상식은 거짓이라고 언급했다. 그는 황금 비율은 종교적 신념의 영역에 가깝다고 주장한다. 사람들이 믿기 때문에 그것이 사실이라고 주장하지만 결코 사실이 아님을 강조한다.

100번 양보해서 모나리자가 황금비례에 맞아떨어진다 해도 그것이 그렇게 특별한 일인지는 모르겠다. 관람하는 사람 입장에서 모나리자가 황금비례이기에 그림이 아름다워 보인다거나 더 감동을 받는다고 말할 수가 있을까? 특정한 비례가 시각적 아름다움에 영향을 주는지는 과학적으로 증명된 적이 없다. 개인적으로 이상적인 아름다움으로 평가 받는 그리스 신들의 얼굴을 많이 그려본 경험상 모나리자의 경우 코가 더 짧아져야 미인 형에 가까워진다고 생각한다. 솔직히 모나리자보다 아름다운 그림과 조각은 널리고 널렸다. 가끔은 황금비례를 억지로 모나리자에 끼워 맞추고 그럴싸하게 보이도록 만드는 방식이 더 예술적이라는 생각이 든다.

많은 이들이 모나리자의 입 주변의 미세한 근육을 이야기하면 신비롭다고들 이야기한다. 당연히 신비로울 수밖에 없다. 오랜 시간 동안 실제 모델에 대한 관

찰 없이 그림만 보고 수차례 수정을 했으니 보통 사람이 아닌 신비로운 표정이 나오는 것은 당연하다. 나쁘게 말하면 부자연스럽고 인위적인 표정이기도 하다.

형태의 외관을 연기처럼 뿌옇게 처리하는 스푸마토(sfumato) 기법 이야기는 식상할 정도로 자주 언급하곤 한다. 입이 닳도록 찬사를 보내는 이 기법을 구사했다고 과연 많은 사람이 감동하거나 신기하다는 느낌을 받는지 모르겠다. 최소한 나는 공감하지 못한다. 모나리자의 스푸마토가 다른 화가와 차별화되는 엄청난 특별함을 주는지 아직도 모르겠다.

현재도 많은 여행객이 모나리자를 찾는다. 그림의 작품성에 감동하는 것보다 유명하다고 하니까 인증 사진을 찍는 데에 의미를 가지지 않나 하는 생각도 한다. 모나리자는 엄청난 인기만큼 생각보다 많은 사람이 실망하는 작품이기도 하다. 실망하는 이유도 다양하다. 너무 작아서 실망, 너무 많은 인파 속에 봐야 하는 산만한 환경에 대한 실망, 별다른 특별함이나 감흥이 없어서 실망 등 여러 가지가 있다.

미디어에 자주 나오니 미술에 관심 없는 사람도 모나리자는 모를 수가 없다. 어쩌면 우리는 미디어가 만든 모나리자의 익숙함 때문에 좋아할지도 모른다. 만약 모나리자를 좋아한다면 이것이 진짜 내 취향인가 의심을 해볼 필요가 있다. 혹시 미디어나 다른 사람의 영향을 받아서 나도 좋아한다고 착각하는 것은 아닐까? 남의 이야기를 듣기 전에 자신만이 느끼는 솔직한 관점이 더 중요하다고 생각한다. 나는 모나리자에 대한 누군가의 분석을 아무런 비판 없이 인용한 식상한 이야기보다 엉뚱하지만 솔직한 개인의 생각을 듣는 것이 훨씬 더 흥미롭고 의미 있게 느껴진다. 다른 그림의 경우에도 어떤 유명한 그림을 좋아한다면 만들어진 취향인지 진짜 자신의 취향인지 생각해 봐야 한다. 처음

보는 그림을 접할 때에는 누군가의 분석이나 지식을 습득하기 이전에 오감을 열고 아무런 편견 없이 자신만의 솔직한 감상을 먼저 하는 것을 추천한다. 수많은 지식으로 피곤한 세상이다. 겉으로 박식해 보이지만 아무런 주관이 없이 뻔한 지식을 그대로 카피한 해석보다 어설프고 투박하더라도 각자 나름의 새롭고 솔직한 감상이 훨씬 가치가 있다고 생각한다.

허세 PROFILE

이름:	@다빈치(Leonardo da Vinci, 1452~1519)
국적:	#이탈리아
포지션:	#이탈리아 르네상스
주특기:	#발명 #무기제조 #글씨 좌우 반대로 쓰기 #아이디어 스케치
특이사항:	#부업 화가 #미켈란젤로와 앙숙
주의사항:	#먹튀 #4차원
Following:	@베로키오 @사라이
Follower:	@스티브잡스 @빌게이츠

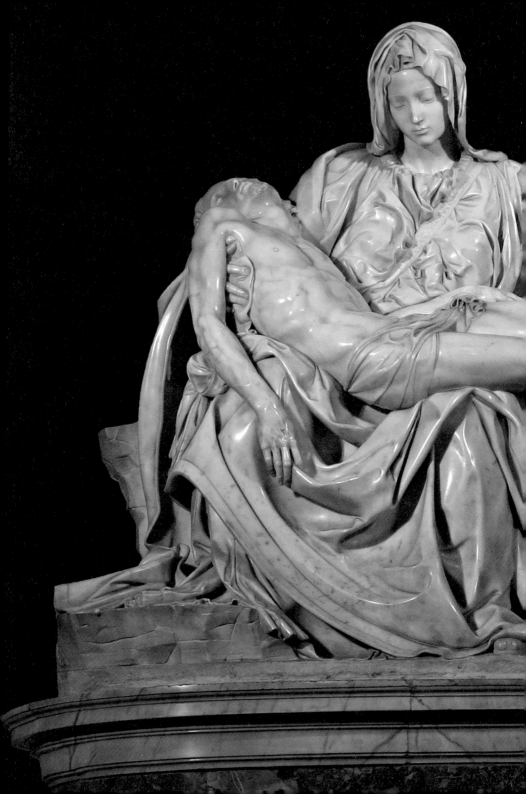

구강합티트란로

지최종아스미켈란젤

〈피에타〉 1499,
미켈란젤로

피에타를 조각한 천재의 어설픈 사인

●●●●●

　미켈란젤로(Michelangelo Buonarroti : 1475~1564)라는 이름을 풀이하면 미카엘 천사라는 뜻이 된다. 이름의 뜻처럼 터프한 싸움꾼 천사인 미카엘의 캐릭터는 괴팍한 성격이지만 신앙심만큼은 누구보다 강한 미켈란젤로와 어울리는 면도 있다. 불행히도 미켈란젤로는 6살 때 어머니가 돌아가셨다. 아버지는 유모에게 아들을 맡겼다. 당시 귀족들은 자식을 직접 키우지 않고 보모에게 양육을 맡기는 것이 그리 특별한 일은 아니었다. 유모의 남편이 석수장이였기에 미켈란젤로는 어릴 때부터 돌을 가지고 노는 일에 익숙했다. 그의 성격은 유별난 점이 많았다. 도제(徒弟 : 스승으로부터 가르침을 받거나 받은 사람) 시절 동료를 비난하다 주먹으로 얻어맞은 적이 있다. 그때 내려앉은 코뼈가 평생 외모에 대한 콤플렉스가 됐다는 설도 있다.

　로렌초 데 메디치(Lorenzo di Piero de' Medici)는 피렌체가 이탈리아 르네상스의 중심지가 되는 데에 결정적인 역할을 했던 인물이다. 그는 어린 미켈란젤로의 예술적 재능을 일찌감치 알아보고 그의 자녀들과 함께 플라톤 아카데미에서 교육을 받게 했다. 특히 비싼 대리석을 마음껏 가지고 작업하도록 통 큰 배려도 했다. 어린 시절 메디치의 후원 아래 플라톤 철학, 라틴어뿐 아니라 다양한 토론 수업을 배웠다. 미켈란젤로는 특히 단테의 『신곡』을 좋아했다. 〈죄와 벌〉, 〈기다림과 구원〉 등 철학적 고찰을 담은 내용은 훗날 최후의 심판에 들어간 모티

브에도 큰 영향을 주었다. 이후 20대 초반의 미켈란젤로에게 인생을 바꿀만한 중요한 사건이 있었다.

어느 날 선배 조각가는 자신이 만든 〈잠자는 큐피드〉를 보며 '고대 로마 유적지에서 발굴된 것처럼 조각했어야 했는데…' 하며 한탄을 하는 말을 들었다. 이 말을 들은 미켈란젤로는 머릿속이 반짝이며 좋은 아이디어가 떠올랐다. 미켈란젤로는 좋은 힌트를 얻고 같은 주제인 '잠자는 큐피드' 조각을 따라 만들고 일부러 오래된 것처럼 그을린 뒤에 땅에 파묻고 며칠 뒤 다시 꺼내었다. 그리고는 〈잠자는 큐피드〉를 발굴된 고대 조각이라며 골동품 상인에게 속여 팔아 버렸다. 여기까지 그의 대담한 사기극은 성공한 것처럼 보였다.

그러나 문제는 골동품 가게 사장이 미켈란젤로의 〈잠자는 큐피드〉를 리아리오 추기경에게 되팔면서 시작되었다.
의심 많은 리아리오(Raffaele Sansoni Galeoti Riario) 추기경은 자신이 구매한 조각이 가짜라는 것을 눈치 채고 골동품 가게 사장을 다시 찾아가 환불을 요구했다. 추기경은 모두를 감쪽같이 속인 그 사기꾼이 누구인지 궁금해 했다.

이후 재능 있는 사기꾼이자 문화재 위조범인 미켈란젤로를 잡았으나 죄를 묻지는 않았다. 오히려 추기경은 미켈란젤로의 잠재력을 알아보고 작품 제작을 요구했다. 이때 제작한 작품이 〈바쿠스〉(1497) 조

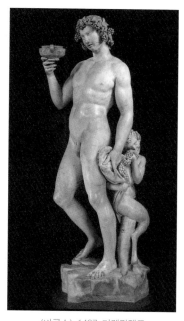

〈바쿠스〉 1497, 미켈란젤로

각이다. 문화재 위조 사건은 뜻밖에 좋은 계기가 되어 로마까지 그의 재능을 알리게 했다. 성 베드로 성당의 역사적인 명작 〈피에타〉를 조각할 기회는 이렇게 우연한 계기로 얻게 되었다. 미켈란젤로의 위조품 〈잠자는 큐피드〉는 피에타의 명성 이후 더욱 비싼 값에 팔렸다고 전해진다.

피에타(Pieta)는 이탈리아어로 '불쌍하게 여김' 혹은 '경건'이라는 뜻이다. 그리스도의 인간 어머니인 성모마리아가 죽은 자식을 앉고 슬퍼하는 모습을 묘사한 장면이다. 미켈란젤로 작품만의 특별한 제목이 아닌 기독교 종교 미술의 여러 주제 중 하나이다. 24살 젊은 미켈란젤로의 천재성을 세상에 알린 작품이기도 하다. 사실 〈피에타〉는 처음부터 교황청이 의뢰한 작품은 아니었다. 본래 빌헤레스(Jean de Bilhères) 추기경의 장례식 기념을 위해 주문한 작품이다. 추기경의 주문 사항은 '로마에서 가장 아름다운 대리석 작품, 어떠한 현존하는 예술가도 더 좋은 것을 만들 수 없는 유일한 작품'이었다. 이에 다른 조각가들은 망설였지만 미켈란젤로는 확신을 갖고 작품 제작을 받아들였다. 피에타는 완성되고 200년 뒤 성베드로 성당으로 옮겨졌다.

미켈란젤로는 작품 재료를 구해 오는 일부터 정성을 다했다. 카라라(Carrara) 채석장까지 직접 가서 재료가 될 대리석 선별 작업을 손수 진행하며 로마로 가져왔다. 르네상스 회화

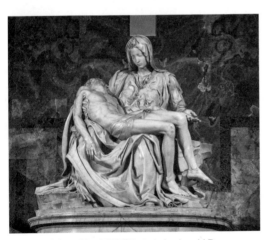

〈피에타〉 1499, 미켈란젤로 photo by Juan M Romero

에서 가장 아름다운 성모마리아를 그린 화가가 라파엘로라면 조각에서는 고민할 것 없이 〈피에타〉를 조각한 미켈란젤로라고 생각한다. 균형과 조화 그리고 이상적인 아름다움을 추구하는 르네상스를 대표하는 가장 완성도 있는 작품이다.

작품이 완성되고 몇 가지 논란거리가 있었다. 먼저 성모마리아가 33세의 아들 그리스도의 어머니라고 보기엔 너무 젊어 보인다는 점이다. 이러한 비판에 대해 미켈란젤로의 전기 작가 아스카니오 콘디비(Ascanio Condivi)는 '순결하고 성스러운 여인의 영원한 젊음을 표현'했다며 옹호했다. 또 다른 논란 사항은 작품에서 정상적인 성인 남자와 여자의 체구를 비교하면 예수 그리스도의 크기가 성모마리아에 비해 상대적으로 작은 점이었다. 이와 관련해 미켈란젤로는 우리가 작품을 보는 시점이 아닌 하늘에서 본 절대자의 시점을 고려해서 제작했다는 말을 많이 한다. 위에서 바라본 시점에서 찍은 사진을 근거로 그리스도의 비례가 어색하지 않고 자연스럽다는 주장이다. 그런데 이 같은 주장은 그리 상식적이지 않다. 왜냐하면 위에서 바라본 시점이라면 성모마리아의 머리와 어깨가 상대적으로 더 크게 보이고 그리스도의 몸은 더욱 멀어져 왜소해 보일 수밖에 없기 때문이다. 피에타를 3D로 재현한

〈피에타〉 Top View 렌더링 이미지

렌더링에서도 위에서 바라본 그리스도는 더욱 왜소해 보인다. 오히려 현재 성 베드로 성당 내부에서 일반 관광객이 올려다보는 시점이 더욱 자연스러운 시점이다. 그리스도가 관람자의 시야에 더욱 가깝고 성모마리아는 상대적으로 거리가 있기 때문이다. 사실 피에타라는 주제에서 다 큰 성인 남자의 몸을 어머니가 들고 있는 자세는 처음부터 불안전한 구조였다. 그래서 북유럽의 다른 피에타 조각이나 회화를 보면 그리스도의 다리가 어색하게 튀어나와 있는 작품이 많다. 미켈란젤로는 여기서 창의적인 타협을 했다. 그리스도를 정상적인 성인 남자의 크기로 조각하면 안정적인 구조의 조형을 만들 수 없다는 것을 알았다. 의도적으로 그리스도를 작게 하고 성모마리아의 옷감을 과장되게 부풀려 아랫부분에 무게감을 주는 안정적인 삼각형 구도를 연출한 것이다. 신기한 것은 이러한 사실을 모르고 처음 피에타를 접했을 때 어느 누구도 그리스도의 몸이 어색하게 작다고 생각을 하지 않는다는 점이다. 비례의 속임수조차 드러나지 않을 정도로 자연스럽게 조각을 한 것이 놀라울 따름이다.

예수 그리스도는 신의 아들이지만 마리아가 직접 잉태하고 낳은 인간 아들이기도 하다. 아무리 인류의 죄를 대신해 위대한 희생을 했다고 하지만 인간 어머니에게 그리스도는 작은 인간일 뿐이다. 죽은 아들에 대한 슬픔은 세상의 모든 어머니들의 마음과 다르지 않다. 극도의 비극적인 상황에도 어머니의 표정은 절제되고 있다. 여신을 연상시키는 아름다운 얼굴에 무심한 표정지만 아들을 잃은 어머니의 슬

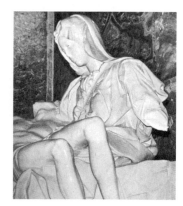

파괴된 〈피에타〉 모습, 1972

품은 오히려 극대화된다.

〈피에타〉의 의미처럼 이 작품은 1979년 큰 비극을 겪는다. 스스로 예수라 주장한 헝가리 출신의 토스라는 남자는 자신의 어머니는 이렇게 생기지 않았다며 대형 사고를 쳤다. 망치로 12번 가격하며 〈피에타〉를 크게 훼손한 것이다. 세상은 넓고 미친놈은 정말 많다. 이러한 문화재를 파괴하는 행동을 과거 야만족인 반달족 이름을 따서 반달리즘(vandalism)이라고 부른다. 다행히 10개월간의 복원 작업 끝에 완벽한 모습으로 돌아왔다. 이 계기로 방탄유리에 막혀 관람객들은 미켈란젤로 〈피에타〉의 섬세함을 가까이서 볼 수 없게 되었다. 흥미로운 점은 문화재 파괴범 토스라는 남자는 형사 기소조차 되지 않았다는 사실이다. 정신 질환자로 판단하고 2년간 정신병원에서 치료 후 국외로 추방시킨 것이 전부였다.

일에서 만큼은 완벽주의자였던 미켈란젤로지만 천재의 어설픈 실수 흔적도 있다. 작품이 공개되고 〈피에타〉가 유명해진 것과는 별개로 초반에 미켈란젤로의 명성은 그리 만족스럽지 못했다. 심지어 미켈란젤로의 작품이 아니라는 말도 있었다. 화가 난 미켈란젤로는 남몰래 조용히 성당에 들어가 자신의 존재감을 알리기 위해 〈피에타〉에 소심한 사인을 했다. 사인의

미켈란젤로의 사인

혼적은 성모의 어깨와 허리에 두른 띠에 있다. 사인에는 흥미로운 것들이 눈에 들어온다. 모든 글자를 넣으려면 공간을 미리 균등하게 배분해야 했을 텐데 그럴 시간이 없었는지 대충 글자를 써넣은 것으로 보인다. 본래 라틴어로 '피렌체의 미켈란젤로 부오나로티가 만들었다.(MICHAEL. ANGELVS. BONAROTVS. FLORENT. FACIEBAT)'를 적어야 했다.

알파벳 몇 자를 적으니 다른 글씨를 쓸 공간이 부족했나 보다. 알파벳 G 안에 E, O 안에 T, 다른 O 안에 R을 억지로 집어넣은 것이다. 결정적으로 천사를 뜻하는 ANGEL 안에 N조차 빠지는 어처구니없는 실수를 저질렀다. 완벽한 조각과는 반대로 마무리 사인은 어설픈 오타로 마무리 되었다. 완벽주의자 미켈란젤로의 흔치 않은 실수라 오히려 인간미를 느끼게 하는 귀여운 사인이다.

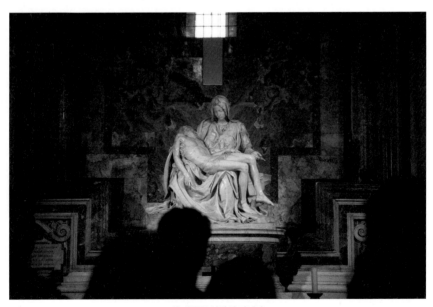

성 베드로 성당의 피에타

시스티나 성당 천장화는 그림이 아닌 조각이다?

●●●●●

지금이야 미켈란젤로는 회화, 조각에 모두 완벽한 예술가로 알려져 있으나 스스로는 화가가 아닌 조각가로 불리길 원했다. 피렌체에서 다빈치와 마주칠 때면 둘은 회화와 조각 중 무엇이 더 위대한 장르인지 자주 논쟁을 벌이곤 했다. 미켈란젤로는 회화보다 조각을 훨씬 더 위대한 장르라며 다빈치에 정면으로 반박했다.

미켈란젤로의 도제 시절 회화의 스승은 도메니코 기를란다요(Domenico Ghirlandajo)였다. 기를란다요는 당시 피렌체에서 초상화와 종교화로 명성이 높았지만 현재 제자의 인지도가 워낙 특별해서 다소 생소한 이름으로 들릴 수 있다. 사실 미켈란젤로는 회화에서 스승 기를란다요보다 오히려 르네상스의 선배 마사초(Masaccio), 조토 디 본도네(Giotto di Bondone) 등의 영향을 많이 받았다. 조각에서는 도나텔로(Donatello) 그리고 발굴된 고대 그리스 고전주의 조각 등이 그에게 큰 영감을 주었다.

로마 교황청의 시스티나 프레스

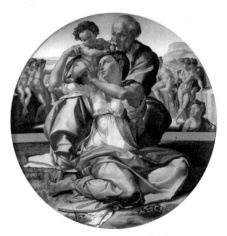

〈도니 마돈나〉 1507, 미켈란젤로

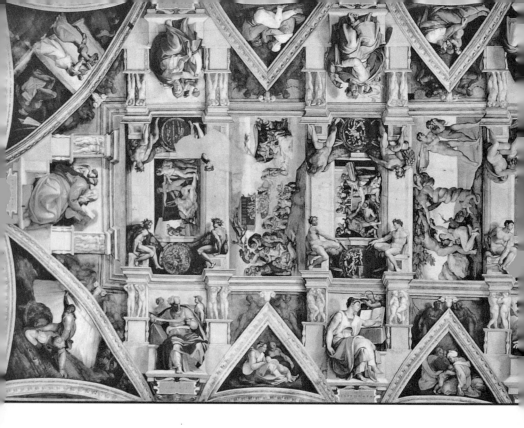

코화 이전에 화가로서의 미켈란젤로의 경력은 조각에 비해 미약했다. 회화 작품 수도 적었고 미완성에 그친 작품도 많다. 시스티나의 프레스코화가 아닌 대표적인 회화 작품으로는 〈도니 마돈나(Doni Madonna)〉(1507)가 있다.

같은 성 가족을 주제로 그린 다빈치의 〈암굴의 성모〉(1486)나 라파엘로의 〈의자에 앉은 성모 마리아〉(1514)와 비교하면 그림의 우아함과 세련미에서 아쉬운 것이 사실이다. 이처럼 미켈란젤로는 화가가 아닌 조각에 특화된 예술가였다. 그림에 대한 그의 콤플렉스는 교황 율리우스 2세(Papa Giulio II)와의 만남에서도 알 수 있다.

본래 교황은 〈피에타〉를 통해 최고의 명성을 얻은 조각가 미켈란젤로에게

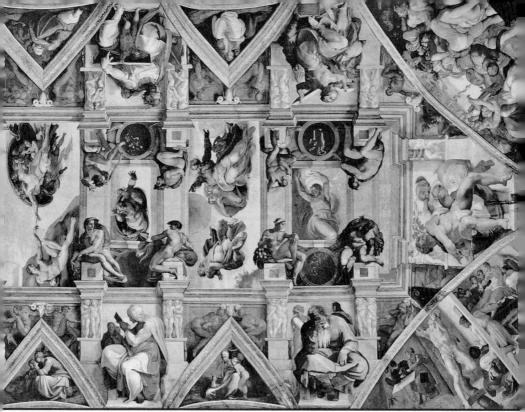

자신의 영묘 작업을 주문하기 위해 교황청으로 불러들였다. 미켈란젤로는 자신이 좋아하는 조각을 원 없이 할 수 있다는 생각에 흡족해했다. 〈피에타〉 작업 때처럼 카라라 채석장에 가서 돌의 선별 작업부터 신경을 썼다. 미켈란젤로는 돌 안에 잠자는 영혼이 있다고 믿었다. 그것을 해방하는 것이 조각가의 임무라고 생각했다. 기껏 힘들게 채석장의 돌을 로마로 가져오자 변덕 많은 교황 율리우스 2세는 그 사이에 마음이 바뀌었다. 그는 미켈란젤로에게 영묘 작업을 중단시키고 다른 작업을 시켰다. 당시 교황청의 시스티나 천장 프레스코화 작업은 큰 숙원 사업이자 고민거리였다. 당연히 전문 화가에게 맡기는 것이 상식이었다. 그런데 교황의 신임을 받는 건축가 도나토 브라만테(Donato

Bramante)는 엉뚱하게 조각가 미켈란젤로를 추천했다. 미켈란젤로는 이 상황을 매우 불쾌해했다. 대형 벽화를 그려본 적도 없어 잘 해낼 자신도 없었다. 평소에 건축가 브라만테와도 사이가 안 좋았다. 그런 브라만테가 자신을 추천했기에 망신 주려는 음모로 생각할 수밖에 없었다. 계속된 거절에도 교황은 끝까지 천장벽화 작업을 미켈란젤로에게 시켰다. 천장벽화만큼은 죽어도 그리기 싫었던 미켈란젤로는 결국 피렌체로 도망갔다. 분노한 교황은 다시 오라며 협박까지 했다. 상황이 개선되지 않자 피렌체 시장에게 서신을 보내 협상까지 했다. 피렌체 시장은 미켈란젤로를 달래며 겨우 로마로 돌려보냈다. 로마에 돌아와서도 자신은 조각가이기에 프레스코화를 그릴 수 없다는 핑계를 댔지만 고집 센 교황에 결국 항복했다. 아이러니하게도 미켈란젤로의 악연인 건축가 브라만테 그리고 교황 율리우스 2세 이 두 사람은 역사적인 명작 시스티나의 천장벽화가 탄생하게 만든 숨은 주역들이었다.

교황은 본래 천장벽화의 주제로 열두 사도가 등장하는 그림을 생각했었다. 미켈란젤로는 천장의 구조를 연구하다 교황을 설득하여 구약성서를 다룬 주제로 바꿨다. 고집 센 교황도 이제 미켈란젤로를 막 대하지 않고 예술가로서의 권위를 존중해주었다. 예언가와 그리스도의 조상 등 구약성서의 여러 주제를 다루었다. 미켈란젤로는 주 종목이 아닌 그림을 그렸지만 자신의 강점을 극대화 시키는 방식으로 천장화를 제작했다. 뼛속 끝까지 조각가였던 그는 비록 붓을 들었지만 살아있는 조각처럼 표현했다. 지금도 시스티나에 있는 그의 천장벽화를 보면 평면적인 회화가 아닌 3D 조형물을 보는 착각을 불러일으킨다. 착시현상을 이용한 매직 아트의 시초가 아닐까 생각해본다. 짜임새와 균형도 완벽하다. 현대에 태어났으면 훌륭한 디자이너가 됐을 만능 천재임이 틀

림없다. 천장의 구조와도 완벽하게 어울리는 구도를 잡고 인물들을 배치했다.

〈리비야의 시빌라 예언가〉를 보면 발가락 표정까지 신경 쓴 흔적이 보인다. 습작 스케치만 봐도 거대한 작품을 위해 많은 시간과 정성을 쏟아 냈음을 알 수 있다. 〈델포이 무녀〉도 몸의 동세뿐 아니라 손가락의 디테일이 돋보인다. 시스티나 성당의 천장벽화 중 가장 유명한 주제는 〈아담의 창조〉이다. 몸에 활기가 없는 아담은 다가오는 절대자에게 힘없는 손가락을 겨우 뻗고 있다. 절대자는 힘 있게 손끝을 뻗어 아담의 몸에 영혼을 불어넣고 있다. 이 장면은 스필버그 감독의 영화 〈ET〉에서 패러디되어 더욱 유명해졌다.

미켈란젤로의 작품은 역동적인 인체 포즈가 가장 큰 매력이다. 그가 구사한 동세를 보면 인체로 표현 가능한 모든 포즈를 연구했던 것 같다. 인체 묘사와 동세에 자신감이 있는 미켈란젤로는 근육을 유난히 강조해 표현했다. 사실 과장된 근육과 포즈는 다소 어색하고 부담스러워 보일 수 있다. 그런데 멀리 떨

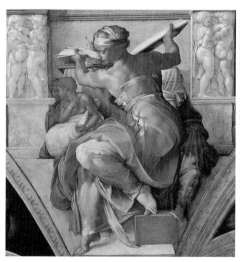
〈리비야의 시빌라 예언가〉

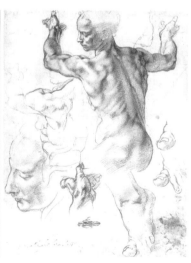
〈리비야의 시빌라 예언가〉 스케치

〈델포이 무녀〉

어져서 전체를 보면 다른 느낌이 든다. 그림이 아닌 조각처럼 보이기에 어색함은 크게 느껴지지 않는다. 오히려 과장된 근육과 포즈 덕분에 생동감이 극대화된다. 그래서 미켈란젤로의 시스티나 천장화는 그림이 아닌 조각으로 생각하고 감상해보는 것을 추천한다. 사연이 많았던 시스티나 성당의 천장화는 3년간의 작업 끝에 1512년 훌륭히 마무리되었지만 작품을 의뢰한 교황은 안타깝게도 완성 후 4개월 뒤에 세상을 떠났다.

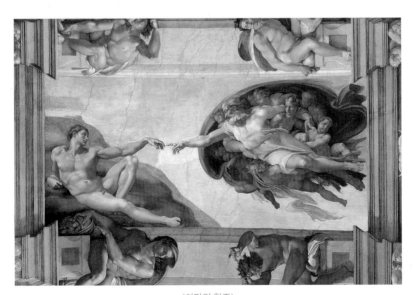

〈아담의 창조〉

'최후의 심판'에 숨겨진 승천하는 엉덩이

●●●●●

　문예 부흥으로 찬란했던 시대로 평가받는 르네상스는 사실 가장 혼란했던 시대이기도 했다. 1517년 종교개혁에 이어 1527년 카를 5세의 침공으로 르네상스 중심에 있었던 교황청과 로마는 큰 혼란에 휩싸였다. 게다가 영국 성공회의 탄생으로 로마 가톨릭의 위기는 가속화되었다.

　연속된 충격적인 사건으로 교황 클레멘스 7세는 로마 교황권의 권위를 다시 보여 줄 필요가 있었다. 동시에 정통 가톨릭 세계에 도전하는 자들에게 보내는 강한 경고 메시지가 필요했다. 미켈란젤로의 〈최후의 심판〉(1541)은 이러한 위기의 시대에 등장한 작품이었다. 〈최후의 심판〉을 구상한 교황 클레멘스 7세가 세상을 떠나고 교황 바오로 3세(Papa Paolo Ⅲ) 때 본격적인 작업이 시작되었다. 미켈란젤로는 명성이 높아질수록 밀려오는 작업 주문에 대한 피로감이 높아졌다. 1536년 교황은 시스티나 성당 천장화로 검증된 미켈란젤로에게 새로운 벽화 〈최후의 심판〉 작업을 맡겼다. 시스티나 천장화를 완성한지 25년이 지난 해였다. 천장화를 그릴 때 몸을 혹사한 미켈란젤로는 이제 60대 노인이었다. 미켈란젤로는 작업을 승낙하는 대신 하나의 조건을 제시했다. 등장하는 인물은 모두 올 누드로 제작된다는 조건이었다. 가톨릭의 성지에 나체를 그린다는 것은 당시로는 큰 논란이 될 수밖에 없었다. 그럼에도 교황 바오로 3세는 미켈란젤로의 말을 들어주었다. 교황도 미켈란젤로의 권위를 무시할 수 없다

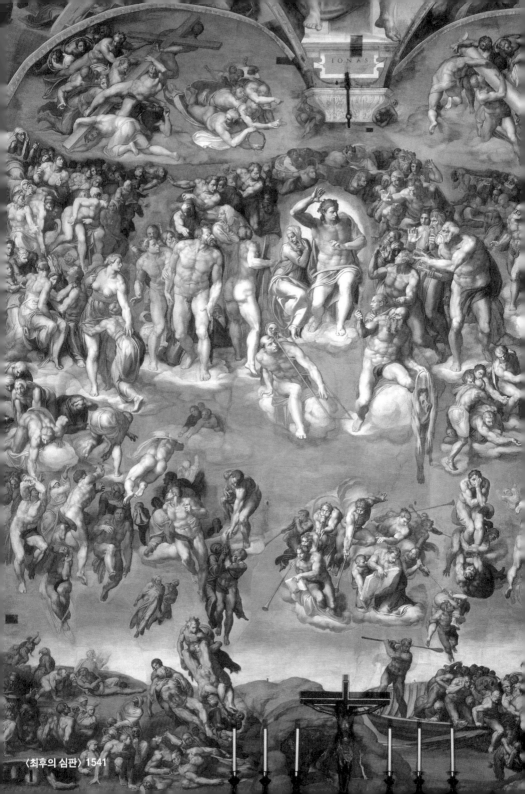

<최후의 심판> 1541

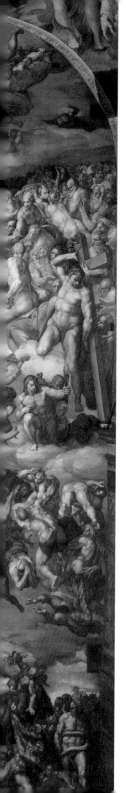

는 것을 이미 알았다. 아무리 교황이라도 함부로 대했다가는 당장이라도 작업을 내팽개치고 도망갈 수 있는 미켈란젤로였기 때문이다.

논란이 될 수 있는 작품임에도 예술적으로 관대한 교황이기에 〈최후의 심판〉은 웅장한 모습으로 완성이 되었다. 1541년 완성까지 5년이 걸린 대형 프로젝트였다. 그의 나이 67세 때의 일이었다. 문제는 다음 교황 바오로 4세(Papa Paolo IV)부터였다. 보수적인 교황은 1564년 트리엔트 공의회 때 작품에 등장하는 나체를 문제 삼았다. 그는 시스티나 성당의 〈최후의 심판〉을 통째로 없애려고도 했다. 수많은 논란 끝에 절충안이 나왔다. 논란이 되는 인체의 은밀한 부위는 수정 작업으로 가리자는 결정이었다. 당시 미켈란젤로는 성 베드로 성당의 돔 공사로 분주할 때였다. 그의 성격에 작품의 수정 명령을 받아들일 가능성은 없었다. 교황은 미켈란젤로가 아닌 그의 제자 다니엘 다 볼테라(Daniele da Volterra)에게 수정 작업을 지시했다. 원작자인 미켈란젤로의 의도와 다르게 작품을 훼손했기에 볼테라는 기저귀 화가라는 불명예스러운 별명을 얻게 됐다. 볼테라는 추가적으로 금속 빗을 들고 있는 성 블라시오(San Blasius)와 부서진 쳇바퀴를 들고 있는 카탈리나 성녀(Santa Catalina de Siena)를 다시 그려야 했다. 옷을 벗고 허리를 숙이고 있는 카탈리나 성녀 바로 뒤에 블라시오 성인이 그녀의 얼굴을 내려다보는 포즈는 마치 성행위를 연상시킨다고 판단했기 때문이다. 볼테라는 두 남녀

지구 최강 종합 아티스트 미켈란젤로

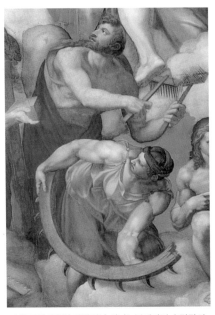

<image/>〈성 블라시오와 카탈리나 성녀〉 볼테라의 수정작업

에게 옷을 입히고 블라시오 성인의 얼굴을 다른 곳을 쳐다보게 수정 작업을 했다. 이 작업을 끝내고도 할 일은 산더미였다. 볼테라 혼자의 힘으로 300명이나 되는 인물을 수정하기엔 역부족이었다. 수정 작업이 지연되자 무명화가들까지도 참여하여 작품의 순수성은 더욱 파괴되었다. 20세기에 들어서 은밀한 부위를 가린 기저귀 작업을 다시 제거하는 복원에 들어갔다. 다만 16세기까지의 수정 작업은 역사적 가치를 인정받아 그대로 남겨 두는 타협을 했다. 그 결과 지금의 모습으로 남아있다. 현재 〈최후의 심판〉에 들어간 인물의 상당수는 여전히 은밀한 부위를 가리고 있다.

작품의 상단 좌측에는 그리스도 수난의 상징인 거대한 십자가와 주변에 천사들이 보인다. 작품 전체적으로 천사들이 날개를 달지 않아 이단 논란도 있었다. 오른쪽 상단에는 그리스도가 채찍질을 당할 때 묶인 기둥이 있다. 가운데에는 주인공 예수 그리스도와 성모마리아가 위치하고 있다. 이전 그리스도의 슬림하고 인자한 이미지와는 다르게 거구의 체형을 가지고 있다. 수염도 표현하지 않았기에 그리스 신화의 태양신 아폴론처럼 묘사했다는 논란이 있기도 했다. 우람한 체구에 근육질 팔을 들고 손바닥 보이고 있다. 죄인들은 가

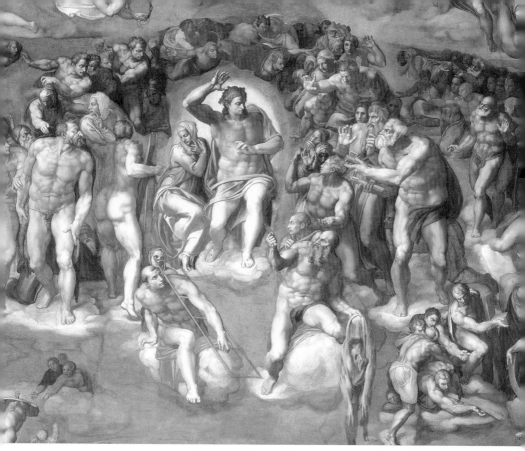

그리스도와 성모 마리아 주변

차 없이 지옥 보내주겠다는 듯 힘을 과시하는 것처럼 보인다.

등장하는 성인들도 일반 종교화와 다르게 후광효과가 없어 논란이 되었다. 성모마리아의 바로 왼편에 X자 십자가를 들고 있는 남자는 안드레아 성인이다. 기저귀 작업이 없어 근육질 엉덩이가 돋보인다. 오른쪽 누런 천을 두른 남자는 초대 교황 성 베드로이다. 권총처럼 거대한 천국의 열쇠를 그리스도에게 돌려주려 하는 것처럼 보인다. 하단에는 살가죽이 벗겨지는 형벌을 당하며 순교한 성 바르톨로메가 보인다. 그가 들고 있는 살가죽은 미켈란젤로의 자화상

지구 최강 종합 아티스트 미켈란젤로

으로 그린 것으로 알려져 있다. 다른 인물들은 이상적인 몸으로 미화를 시켰으나 자신의 모습은 가장 추한 모습으로 표현한 것이 인상적이다.

심판의 시간이 되었다. 중앙 하단에는 심판의 나팔을 부는 천사들이 보인다. 죽은 자들은 이제 깨어나고 있다. 아래쪽에는 두 개의 책들이 보인다. 천국과 지옥의 명부인데 화이트리스트와 블랙리스트라고 볼 수 있다. 왼쪽은 천국으로 가는 명부인데 크기가 작은 것으로 보아 극소수의 사람들만이 선택받고 구원을 받는다. 반면에 오른쪽 지옥에 떨어지는 블랙리스트의 명부는 거대하다. 책이 상당히 무거운지 두 명의 천사가 함께 들고 있는 모습이 흥미롭다. 죽은 자들 중 구원받는 영혼들은 천사들이 끌어당겨 올려주고 있다. 피부색이 다양한 것으로 보아 구원받은 데에는 인종도 중요하지 않다. 이들 중 하늘로 승천하는 한 남자의 하얀 엉덩이는 유난히 시선을 사로잡는다. 20세기 복원 작업 중 본래대로 기저

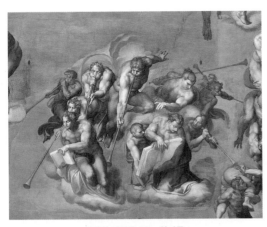
심판의 나팔을 부는 천사들

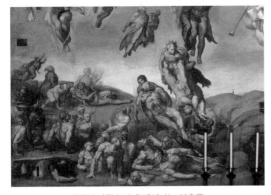
심판의 나팔소리에 깨어나는 영혼들

귀를 제거한 대표적 사례이다. 얼마나 예쁘게 생겼으면 구원받고 승천하는 부러운 엉덩이다.

아래쪽에는 천국에 올라가는 인간을 끌어내리려는 악마가 보인다. 천국에 가기에도 지옥에 떨어지기도 어중간하게 살아온 영혼인가 보다. 오른쪽에도 억지로 천국으로 오르려 하는 영혼들을 천사들이 막고 있는 모습이 보인다. 그리고 악마는 지하세계로 끌어내리려 한다. 이들의 모습을 통해 기독교의 7가지 죄악을 상징으로 표현했다고 한다.

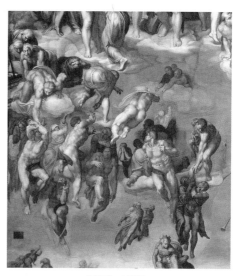
승천하는 사람들

하단에는 지옥의 뱃사공 카론이 보인다. 미켈란젤로가 어릴 때부터 좋아했던 단테의 신곡을 모티브로 표현하였다. 카론이 죄인들을 배에서 쫓아내며 노로 때리려는 장면이다. 이들은 붉은 화염과 연기가 나오는 불구덩이 지옥의 입구에 내리고 있다. 입구에는 지옥의 수문장 미노스가 지키고 있다. 그런데 미노스의 모습이 우스꽝스

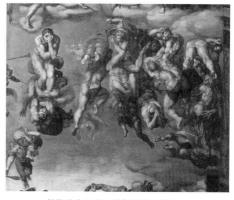
천국에 오르려는 영혼을 막는 장면

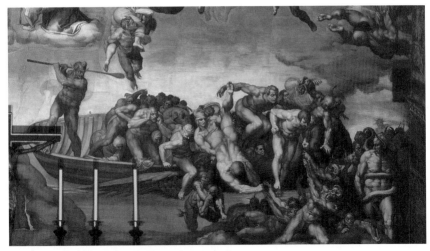

지옥에 도착한 카론의 배 모습

럽다. 당나귀 귀에다 몸을 휘감은 뱀은 미노스의 성기를 물고 있다. 당시 최후의 심판 작업 중에도 나체가 등장한다고 끝까지 미켈란젤로를 비난했던 치세나 추기경을 닮게 표현했다고 한다. 미켈

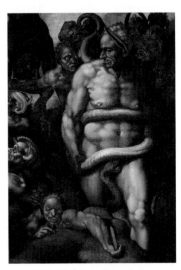

지옥의 수문장 미노스와 뱀

란젤로의 소심한 복수로 인해 치세나 추기경은 작품 속 지옥에서 평생 뱀에게 성추행을 당하고 있다.

시스티나 천장화가 균형과 조화를 이루는 완벽한 르네상스 정신의 작품이라면 최후의 심판은 회화의 실험정신이 돋보이는 작품이다. 과도하게 많은 인체와 과장된 근육 표현으로 인해 변태적인 느낌마저 들게 한다. 어떻게 보면 산만하기도 하

다. 미술 사학자 곰브리치(Ernst Hans Josef Gombrich)에 따르면 인체의 과장된 표현을 보여줬다는 의미에서 매너리즘 시대의 시작을 연 화가 역시 미켈란젤로로 보고 있다. 이전 시대와 차별화된 인체의 역동성은 매너리즘을 뛰어 넘어 이후의 바로크 미술에도 큰 영향을 주었다.

그는 조각에 집중을 하고 싶었으나 교황청의 변덕스러운 주문에 항상 바쁘게 일을 해야만 했다. 말년엔 성 베드로 대성전(Basilica di San Pietro in Vaticano)의 돔 공사까지 맡았다. 어느 누구도 확실하게 결론 짓지 못했던 돔 공사 마무리를 미켈란젤로는 현실화 시켰다. 기독교의 총본산인 성 베드로 대성전의 공사는 미켈란젤로에게도 특별했다. 신에게 헌신하는 의미에서 그는 보수도 받지 않고 일을 했다. 흔히 중세는 신 중심, 르네상스는 인간 중심 시대라고 이야기를

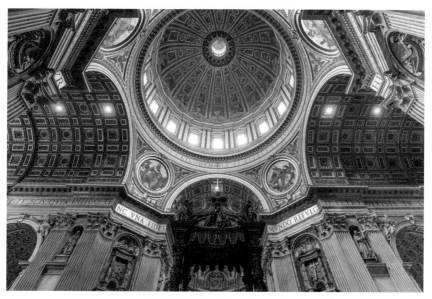

미켈란젤로의 돔, photo by isogood

많이 한다. 하지만 미켈란젤로가 예술을 대하는 자세를 보면 꼭 그렇지도 않다. 신을 위해 봉사하는 정신은 중세의 신앙심에 오히려 더 가깝다. 그는 한 인간의 힘으로 불가능해 보이는 경이로운 천장화와 세상에서 가장 큰 성당의 돔 공사마저 완벽하게 설계했다. 이러한 원동력은 르네상스 인본주의 정신이 아닌 과거 중세인이 가졌던 절대자를 향한 간절함에 있다. 르네상스 때 발달한 투시원근법, 단축법 같은 회화의 과학적 접근법은 단지 형식의 발전일 수도 있다. 르네상스의 대다수 그림 주제는 역시 신 중심의 종교화이다. 종교개혁도 신을 부정한 것이 아닌 본대 원칙대로 돌아가자는 취지가 아닌가? 르네상스를 단순히 인간 중심의 시대라 단정하기 힘든 이유이다.

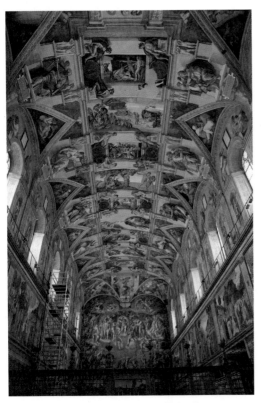

시스티나 성당, photo by Jörg Bittner Unna

미켈란젤로는 역사적으로 최초로 독립된 아티스트이기도 했다. 중세 시대 길드에 소속된 노동자처럼 일하는 화가와 달랐다. 클라이언트가 자신의 기분을 상하게 하면 모든 것을 내팽개치고 그만두는 배짱도 보여주었다. 성 베드로 대성전 돔 공사를 무보수로 일

한 것을 보면 결코 돈벌이를 위해서만 예술을 하지도 않았다. 미켈란젤로는 진정한 예술가가 무엇인지를 보여준 주체적인 아티스트였다. 동시에 물감과 붓으로도 그림이 아닌 조각을 구사하는 뼛속까지 조각가의 영혼이 깃든 사람이었다.

허세 PROFILE

이름:	@미켈란젤로(Michelangelo, 1475~1564)
국적:	#이탈리아
포지션:	#이탈리아 르네상스
주특기:	#인체근육묘사
특이사항:	#문화재위조범
주의사항:	#코뼈조심 #욱하는 성격 #황소고집
싫어하는 것:	@다빈치 @브라만테 #벽화
Following:	@도나텔로 #고대조각
Follower:	@교황율리우스2세 #메디치가문 @루벤스

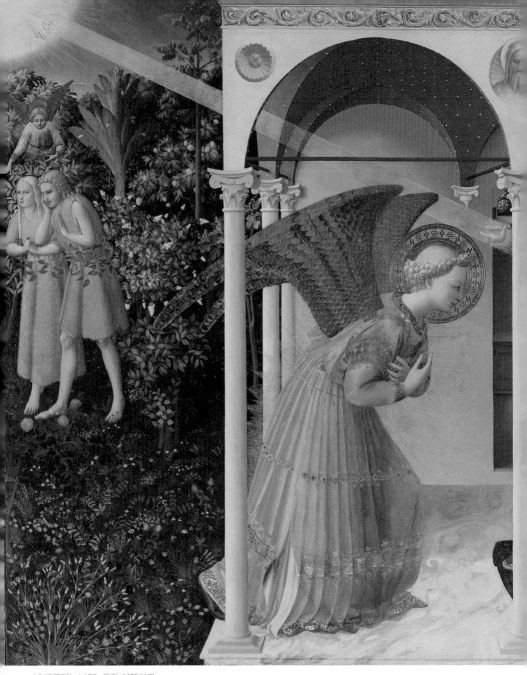

〈수태고지〉 1426, 프라 안젤리코

성모의
비현실
미모와
럭셔리
파란색

성모마리아를 여신의 경지로 올린 화가 '라파엘로'

●●●●●

'은총이 가득하신 마리아여 기뻐하소서(라틴어:Ave Maria, gratia plena)'

이 구절은 가톨릭교에서 그리스도의 어머니에게 바치는 기도인 '성모송(라틴어:Ave Maria/영어:Hail Mary)'의 시작 부분이다. 동시에 가브리엘 천사가 절대자의 선택을 받은 처녀 마리아를 찾아와 처음으로 전달했던 메시지이기도 하다. 많은 고전 화가들이 '수태고지'라는 주제로 그림을 그렸다. 성모송을 라틴어 기도문으로 번역하면 우리가 한 번쯤은 들어본 '아베마리아(Ave Maria)'로 시작하게 된다. 이 인사말은 슈베르트의 〈아베마리아〉처럼 클래식뿐 아니라 팝음악 등 다양한 음악의 가사와 제목으로 쓰이고 있다.

이러한 음악과 미술을 접하다 보면 성모마리아에 대한 존경과 신앙은 중세부터 서구 문화에 깊게 스며들어 있음을 알 수 있다. 당시 유럽인들에게 아베마리아를 흥얼거리고 집을 꾸미기 위해 성모마리아 그림을 걸어 두는 일은 흔한 일상이었다.

'성모상'의 본래 목적은 집안에서 경건한 마음으로 기도하기 위함이었다. 전통적으로 가톨릭에서는 그리스도의 어머니인 성모마리아를 절대자와 인간의 중재자로 믿었기 때문이다. 시간이 지나면서 귀족들은 유명한 화가가 제작한 '성모상'을 경쟁적으로 모으며 자신의 부와 교양을 과시하기 위한 장식품으로

여기게 됐다. 이와 관련된 주제는 크게 세 가지로 나눌 수 있다. 성모 마리아가 아기 예수 그리스도를 안고 있는 '성모자', 인간 아버지 '성 요셉'까지 함께한 '성가족' 마지막으로 오직 성모마리아의 단독 초상인 '무염시태(無染始胎·원죄 없이 태어난 성모마리아)'가 있다. 그 외에도 '성모자'나 '성가족'에 당시 존경했던 성인과 천사들을 추가로 섞어 응용한 그림 또한 많았다.

서구 미술사에서 성모마리아를 이야기한다면 가장 먼저 나와야 할 화가는 단연코 라파엘로 산치오(Raffaello Sanzio da Urbino, 1483~1520)이다. 15세기 피렌체에서는 예술의 발전을 적극적으로 후원한 메디치 가문을 중심으로 신흥 부르주아 그리고 서민들까지 '성모마리아' 그림에 대한 수요는 폭발적이었다. 초창기 라파엘로보다 먼저 스타가 된 선배 화가 다빈치, 미켈란젤로에게 밀려 라파엘로는 귀족들로부터 큰 후원을 받지 못했다. 대신 소규모 프로젝트인 '성모자'를 그리며 피렌체에서 꾸준히 명성을 쌓기 시작했다. 선배들이 큰 프로젝트를 가져갔으니 소소한 '성모자' 시리즈는 어쩌면 틈새시장이기도 했다. 어느덧 그는 피렌체에서 '성모자'의 화가로 가장 유명한 스타가 되며 교황청의 후원까지 받는 겹경사를 누린다. 로마로 활동 무대를 옮기고 〈아테네 학당〉(1511)을 그려 르네상스를 대표하는 역사적인 작품까지 남겼다.

〈초원의 성모〉 1506, 라파엘로(피렌체 시기)

성모의 비현실 미모와 럭셔리 파란색

〈성가족과 세례 요한〉 1517, 라파엘로

라파엘로가 활동했던 시대를 지역별로 나누자면 크게 '피렌체시기'와 '로마
시기'로 나눌 수 있다. 프라도미술관에 소장된 대표작 〈성가족과 세례 요한〉
(1517)은 라파엘로의 말년 로마시기로 볼 수 있다. 로마에서 라파엘로는 이미
큰 성공을 거두며 밀려오는 주문을 혼자 감당하기엔 벅찰 때였다. 그는 20대
에 이미 50명의 조수를 둔 아틀리에의 거장이었다. 믿음직스러운 조수였던 줄

리오 로마노(Giulio Romano), 지오반니 다 우디네(Giovanni da Udine)가 뛰어난 재능을 갖춘 덕분에 밀려오는 주문을 훌륭히 소화할 수 있었다. 이 때문에 로마시기에 제작된 프라도미술관의 〈성가족〉은 라파엘로가 혼자 제작한 그림인지 조수들과의 협업에 의한 그림인지 명확하게 알 수 없다. 그럼에도 라파엘로 특유의 우아한 성모마리아의 매력을 충분히 느낄 수 있는 그림임에는 틀림없다. 작품의 배경은 카라바조의 바로크의 시대를 이미 예견한 듯 어두운 색채로 덮여있다. 이전 라파엘로가 주로 구사한 밝은 배경과 대조적이다. 오른쪽 아기 예수를 안고 있는 어머니 마리아는 인자한 표정을 짓고 있다. 왼쪽에는 그리스도의 친척 형이며 예언가인 세례자 요한이 아기 예수와 예언서 종이를 가지고 천진난만하게 장난을 치고 있다. 이들의 모습에서 성스러움보다는 인간적인 모습이 더욱 강조되어 있다.

　보통 기독교는 남성 중심의 보수적인 종교로 여겨지기도 한다. 먼저 절대자부터 '하느님 아버지'로 부르며 위엄 있는 남성적인 성격으로 표현된다. 열두 제자는 모두 남성이다. 예수 그리스도도 남성이다. 사후 그의 정신을 계승한 교황도 남성이다. 주교, 추기경을 포함한 신부님도 남성이다. 개신교의 목사들도 다수가 남성이다. 그에 반해 그리스도를 충실히 따른 여성 막달라 마리아는 열두 제자에 선택받지 못했다. 그뿐만 아니라 사실과 다르게 수 세기 동안 창녀 출신이라는 낙인까지 찍혔다. 에덴동산의 아담과 이브의 경우 둘 다 선악과를 따먹은 죄인임에도 선악과를 따먹도록 남자를 유혹했다는 이유로 여성인 이브를 더욱 죄악시 여긴다. 인류에게 원죄를 가져다준 죄인이 여자인 것이다. 이 정도면 기독교는 남성 중심의 종교라는 주장이 설득력이 있어 보인다. 그런데 라파엘로 그림을 포함한 여러 유럽 미술관의 성모 작품들을 유심히 보면 기

독교가 남성 중심의 종교라는 주장과 동떨어진 점을 발견할 수 있다.

작품에서 주인공인 성모마리아가 여성이라는 사실이 중요하다. 평범한 남성과 비교조차 할 수 없는 큰 위치에 있다. 아무리 존경받는 열두 사도, 교황 그리고 성인들이라 해도 일개 인간일 뿐이다. 그런데 성모마리아는 그들과 차원이 다른 존재이다. 모든 인간은 아담과 이브를 조상으로 두었다는 이유로 태어나면서부터 이미 죄인이다. 반면에 성모마리아는 절대자의 선택을 받은 유일한 여성이기 때문에 태어나면서부터 원죄가 없다고 여긴다.(예외적으로 개신교에서는 성모 마리아를 평범한 인간으로 여긴다) 원죄로부터 자유로운 특별한 존재이기에 화가들은 '무염시태(라틴어:immaculata conceptio)'라는 주제를 그려 그녀를 더욱 성스럽게 표현한다. 이러한 점은 성모를 다룬 작품들이 우상숭배의 논란이 되는 이유이기도 하다. 그러나 미술은 시대를 반영하는 거울이기에 종교적 논란을 떠나 당시 유럽인이 성모마리아를 대하는 문화적 의미로 이해할 필요가 있다.

미술로만 생각했을 때 라파엘로는 '성모마리아'를 여신의 경지로 올린 화가이기도 하다. 교황 레오 10세와 율리우스 2세라는 든든한 지원군을 둔 라파엘로는 로마의 유적지 발굴 프로젝트 업무까지 맡게 된다. 이 기간 상당히 많은 그리스 로마 시대의 조각상들이 발굴되었다. 자연스럽게 라파엘로는 고대 그리스의 여신조각에 많은 영감을 받았다. '르네상스'는 그리스 인본주의의 부활이기도 했지만 찬란했던 고전 예술의 부활이기도 했다. 그렇게 중세 1000년간 암흑 속에 잊혀져버린 신들의 모습이 지상 세계로 나와 부활한 것이다. 오랜 기간 절대자를 위한 신앙에 억눌린 인간의 미적 본성이 라파엘로의 그림에서는 자유롭다. 라파엘로는 여러 작품에서 이상적인 비례와 미모를 갖춘 성모와 함께 귀여운 어린이들을 등장시켰다. 우리는 흔히 잘생긴 사람을 가리

켜 '조각 같은 얼굴'이라 한다. 아마도 그 조각은 르네상스 시대 지하에서 발굴된 그리스 신들의 조각을 말할 것이다. 작품 속 성모마리아의 모습도 고대 여신의 조각과 매우 닮아있다. 라파엘로는 원죄가 없는 마리아에게 여신만이 가질 수 있는 '비현실 미모'까지 선물한 화가였다. 현존하는 여성보다 더욱 아름답게 그리고자 하는 라파엘로의 욕망은 〈갈라테이아의

〈갈라테이아의 승리〉 1512, 라파엘로

승리〉(1511)를 그리던 중 카스틸리오네와의 서신을 통해 잘 드러난다.

'…스스로의 안목과 아름다운 여인이 부족함으로 인해, 저는 마음속에서 아름다움에 대해 영감을 주는 어떤 '생각(Idea)'을 떠올려 보려 합니다. 이러한 방법으로 탁월한 무언가를 얻을 수 있을지에 대해서는 확신할 수 없지만 최선을 다하고 있습니다.'

요약하자면 현실에서는 진정한 아름다운 여인을 찾기가 힘들고 구별하기도 어려우니 차라리 마음속으로 상상을 통해 완벽한 아름다움을 찾겠다는 의미이기도 하다. 라파엘로는 얼마나 여자를 보는 눈이 높았기에 이런 말을 하나 싶기도 하다. 안정적인 구도와 더불어서 콘트라포스토(Contraposto: '대비된다'는 뜻의 이탈리아어. 인체의 중앙선을 S자형으로 비대칭으로 그리는 포즈) 자세도 역시 고대 조각

성모의 비현실 미모와 럭셔리 파란색

의 영향이다. 만약 여신과 같은 우아한 포즈의 사진을 남기고 싶다면 라파엘로의 성모마리아 포즈를 참고하길 바란다.

여신과 같은 성모마리아의 존재감과 비해서 종교화에서 아버지 요셉의 입지는 초라하기만 하다. 왼쪽 상단에 어둠에 묻혀 겨우 보일 정도로만 묘사되어 있는 요셉이 보인다. 아기 예수를 훌륭히 키우고 목수 일까지 가르쳤을 인간 아버지인데 어머니 마리아에 비하면 존재감이 미약하다. 게다가 아내인 마리아에 비해 나이가 상당히 많아 보이는 백발이기까지 하다. 성서에는 둘의 나이 차이가 나오지도 않으니 솔직히 근거가 없는 표현이다. 라파엘로의 작품뿐 아니라 대부분의 종교화에서 아버지 성 요셉은 할아버지로 등장한다. 이는 평생 동정녀인 마리아를 강조하기 위한 도상의 장치로 남편 요셉을 늙게 표현하여 성모마리아의 젊음이 더욱 돋보이게 하기 위함이다. 미켈란젤로의 〈피에타〉에서 성모마리아의 영원한 젊음도 같은 맥락으로 이해할 수 있다.

다른 관점에서 보면 남편 요셉은 주인공인 아내가 더욱 돋보이도록 조연으로서의 역할을 충실히 하고 있다. 어둠 속에서 자신의 존재를 크게 드러내지 않으며 아들 예수 그리스도와 아내를 조용히 지키고 있는 것이다. 게다가 성서의 가르침대로라면 성모마리아는 성령으로 그리스도를 잉태한 것이니 엄연히 요셉의 입장에서 예수 그리스도와는 피 한 방울 섞이지 않은 의붓아들이다. 그럼에도 가족을 묵묵히 사랑으로 보살피며 아들이 목수가 되도록 잘 키운 아버지이다. 헤롯(Herodes) 왕이 아들 예수를 살해하려 했을 때는 사투를 벌이며 이집트로 안전하게 피신시킨 가장이다. 작품에서 요셉의 얼굴을 자세히 관찰하면 심각한 표정으로 예언서 'Ecc Agnus Dei(하느님의 어린 양)'를 바라보며 앞으로 있을 자식의 희생을 진지하게 걱정하는 모습을 볼 수 있다. 이는 비록

자신의 피가 섞이지 않은 신의 아들이지만 예수 그리스도를 친자식처럼 대하는 아버지의 진정성을 반영한다. 조용히 자신을 낮추고 본인의 소명을 다하는 성 요셉이 있기에 주인공 성모마리아는 더욱 빛이 난다.

중세부터 기독교 사회에서 이윤추구는 근본적으로 죄악시 여겼다. 특히 우리가 너무 당연하게 여기는 이자의 개념은 철저한 불법이었다. 15세기 이탈리아 피렌체의 중개무역을 통한 급격한 물질적 발전은 이윤추구에 대한 중세적 관점을 송두리째 바꿔 놓았다. 은행업이 성행했으며 이윤을 추구한 상인들은 자신들의 부를 과시하고자 동양에서 들어온 사치품과 예술작품들을 모으기 시작했다. 급격한 사회의 변화는 피렌체에서 심각한 가정문제를 야기했다. 잦은 여행과 사교모임으로 호화로운 삶을 추구했던 부유층들은 갓 태어난 아이들을 직접 키우지 않고 유모에게 맡겼다. 당연히 육아의 가치를 상대적으로 소홀히 여길 수밖에 없었다. 특히 사생아로 태어난 아이들 문제는 더욱 심각했다. 대부분의 아이들은 부모의 관심과 보살핌을 받고 자라는 경우가 없었다. 70%의 유아 사망률은 화려해 보이는 르네상스의 피렌체가 가진 어두운 그림자였다.

21C 물질적 가치를 중요시 여기는 자본주의 시대는 당시 급격하게 변했던 피렌체의 르네상스 시대와 닮은 면이 있다. 과도한 경쟁의식, 양극화, 실업난, 높은 이혼율과 더불어 아동학대, 청소년 문제는 우리 사회가 직면한 현실이다. 돈의 노예가 된 삶은 사람들의 영혼을 더욱 메마르게 만든다. 물질과 자본이 지배하는 시대에 라파엘로의 성모마리아는 어린이들을 따뜻하게 보살피고 관심을 가져야 하는 부모의 책임감을 일깨워 준다. 게다가 생명의 가치와 탄생의 숭고함을 인간들에게 보여주고 있다.

라파엘로는 어릴 때 일반적인 귀족 가정들과는 다르게 유모가 아닌 어머니가 직접 그를 돌보며 키웠다. 아들을 사랑으로 보살핀 어머니의 존재는 그에게 특별했다. 라파엘로가 8살 되던 해에 어머니를 잃고 11살에는 아버지마저 세상을 떠난다. 어머니의 깊은 사랑 그리고 가족을 일찍 잃은 상실감은 라파엘로가 '성모자'와 '성가족'을 어느 누구보다도 진정성 있게 표현할 수 있는 화가로 만들었을 것이다. 라파엘로의 성모마리아는 부모의 보살핌을 받지 못한 아이들을 따스한 품으로 감싸줄 뿐만 아니라 자식을 가진 세상의 모든 어머니의 위대함을 다시 한 번 일깨워주고 있다. 그리고 겸허한 미소를 지으며 지상의 모든 어머니들에게 축복을 내려준다.

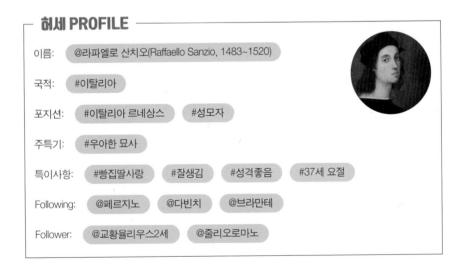

허세 PROFILE

이름:	@라파엘로 산치오(Raffaello Sanzio, 1483~1520)
국적:	#이탈리아
포지션:	#이탈리아 르네상스　#성모자
주특기:	#우아한 묘사
특이사항:	#빵집딸사랑　#잘생김　#성격좋음　#37세 요절
Following:	@페르지노　@다빈치　@브라만테
Follower:	@교황율리우스2세　@줄리오로마노

황금보다 귀했던 럭셔리 물감 '울트라마린'

●●●●

'울트라마린 블루(Ultramarine Blue)'는 과거 화가들이 성모마리아를 그릴 때 가장 많이 쓰는 색이었다. 현재 이 색은 화가뿐 아니라 미대 지망생들까지 즐겨 쓰는 물감이기도 하다. 특히 수채화에서 맑은 색감 분위기를 연출하기 위해서 없어서는 안 될 필수 색이다. 울트라마린은 1990년도 큰 인기를 누렸던 밥 아저씨가 좋아했던 '반 다이크 브라운(Van Dyck brown)' 색과도 환상적인 궁합을 보여준다. 울트라마린과 반다이크 두 색을 섞으면 기분 좋은 맑은 블랙이 탄생하기 때문이다. 깨끗하게 혼합된 부드러운 블랙은 어두운 부분의 덩어리 감을 잡아내는데 최고의 색이다. 나는 과거 미술 대학 진학을 위해 정물 수채화 시험을 봐야 했다. 울트라마린과 반다이크 두 가지 물감만 있으면 세상 모든 사

울트라마린 안료

성모의 비현실 미모와 럭셔리 파란색

물을 그릴 수 있을 정도의 자신감을 가졌을 때가 있었다. 그중에서도 훨씬 많이 쓰고 좋아했던 색은 울트라마린이었다. 이 색은 이유 없이 끌리는 신비로운 매력을 가지고 있다. 어쩌면 나도 모르게 그림을 그릴 때 울트라마린에 중독되어 있었을지도 모른다. 역사적

라피스 라줄리

으로 많은 화가들도 울트라마린에 대한 특별한 애착을 가졌다.

오늘날 대부분의 울트라마린 물감은 천연 안료가 아닌 화학적으로 재현해 만든 합성색이다. 원석으로 만든 울트라마린 안료는 1kg당 무려 1,500만 원이다. 자연스럽게 천연 안료로 만든 울트라마린 물감을 쓰는 화가는 이제 거의 없다. 울트라마린 안료의 원석은 이탈리아 말로 푸른 돌을 뜻하는 라피스 라줄리(lapis lazuli)이다. 흔히 청금석이라고도 부른다. 고대 기원전부터 역사상 가장 오래된 보석 중의 하나이다. 허세 부리기 딱 좋은 전문 용어이니 '라피스 라줄리'는 잘 기억하길 바란다.

보석을 갈아 만든 울트라마린은 역사적으로 많은 화가가 귀하게 여겼다. 당연히 성스러운 그림을 그릴 때 많이 쓰는 색이었다. 대표적인 작품으로는 이탈리아 르네상스 초기 대표 화가 프라 안젤리코(fra angelico)의 〈수태고지〉(1426)가 있다. 프라도 미술관에 전시된 작품에서 성모마리아가 입은 옷 색깔이 울트라마린이다. 황금보다 비싸다는 울트라마린 블루로 성모마리아의 색을 표현한 것은 큰 의미가 있다. 전통적으로 기독교에서 그리스도의 어머니를 얼마

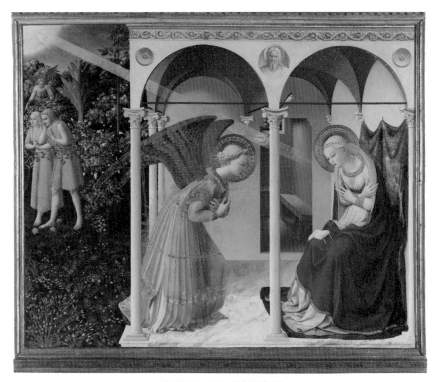

〈수태고지〉 1426, 프라 안젤리코

나 중요하게 여겼는지를 알 수 있기 때문이다.

　워낙 비싼 만큼 화가들이 울트라마린을 제대로 쓰지 못한 사례도 있다. 대표적인 예로 미켈란젤로의 초기 작품인 〈그리스도의 매장〉(1501)이 미완성인 채로 남아있는 이유이다. 당시 울트라마린 색을 구할 수 없어 미켈란젤로는 그림의 마무리 작업을 할 수 없었다고 전해진다. 〈진주 귀걸이 소녀〉(1665)로 유명한 베르메르(Johannes Vermeer)는 울트라마린 색을 많이 쓰다 가족을 가난으로 내몰았다고 한다.

　귀한 라피스 라줄리는 아프가니스탄에서 가장 많이 생산되었다. 옛날부터

성모의 비현실 미모와 럭셔리 파란색

〈돌로로사 수녀〉 1514, 티치아노

유럽에서 출발한 상인들이 아프가니스탄까지 가려면 배를 타고 먼 바다를 건너야 했다. 상인들은 긴 여행을 했기에 많은 시간이 소요됐다. 울트라마린은 어렵게 바다 건너 먼 곳에서 수입한 보석이기에 라틴어로 '바다 너머'를 뜻하는 ultramarínus(울트라마리누스)에서 유래된 말이다.

이탈리아의 베네치아는 중계무역으로 다양한 안료들이 모여드는 도시였다. 다른 지역에 비해 안료를 쉽게 구할 수 있었다. 전성기 르네상스 시대에 색채가 강한 화가들을 많이 배출한 이유이기도 했다. 이러한 배경에 탄생한 베네치아 출신의 화가 티치아노(Tiziano Vecellio) 역시 울트라마린을 즐겨 쓴 화가였다.

화가들뿐 아니라 후원자들 역시 울트라마린을 구하기 위해 많은 돈을 지불해야 했다. 이는 상당히 부담이 되었을 것이다. 이런 부담을 덜어주고자 19세기 초 프랑스 산업 장려 협회에서 울트라마린 컬러를 만들기 위한 공모전을 열었다. 울트라마린 색을 대처하는 새로운 물질의 발명 대회였다. 그 결과 독일인 발명가가 수상을 하며 상금 6,000프랑을 받았다. 최초의 합성 울트라마린 제조 연구 논문이 세상에 공개하면서 이 신비로운 색은 급속히 대중화됐다. 이때부터 화가들은 푸른 보석 색을 값싸게 쓸 수 있게 되었다. 울트라마린은 현재까지도 여러 공산품과 패션에 걸쳐 다양하게 쓰이고 있다. 이제 흔해진 색이지만 미술 작품을 감상할 때만큼은 한때 럭셔리의 상징이었던 울트라마린의 가치를 되새길 필요가 있다.

울트라마린 FOLLOWER

@프라 안젤리코 @티치아노 @벨리니 @베르메르 @이브 클라인

플랑드르의 마스터 얀 반 에이크

〈아르놀피니 부부의 초상〉 1434,
얀 반 에이크

디테일 장인 플랑드르 화가들

●●●●●

우리는 여행을 가서 아름다운 풍경을 볼 때면 곧장 스마트폰을 꺼낸다. 사진을 찍고 영상을 남기는 것은 이제 흔한 일상이 되었다. 각자가 가진 SNS에 올리고 지인들과 공유하기도 한다. 이젠 두 눈으로 사물을 제대로 관찰하고 감상하는 역할도 기계에게 떠맡기는지도 모른다. 직접 관찰하지 않고 다른 사람 혹은 기계를 거쳐 재생산된 이미지들은 미디어가 되어 다시 우리 개인에게 돌아와 우리의 의식에 상당한 영향을 미치게 된다. 미디어가 보기 좋게 만든 이미지는 실제의 세계와 다른 경우가 많다. 나는 스페인 북부에 살던 시절 근처 공원에 방목되어 사는 토끼들에게 당근을 준 적이 있다. 그런데 의외로 토끼는 당근에 별로 관심을 갖지 않았다. 토끼가 당근을 그리 좋아하지 않는다는 사실을 깨닫게 되는 날이었다. 당연히 토끼가 당근을 좋아할 것이라는 인식은 아마도 어릴 적 디즈니 만화에서 본 가짜 토끼 캐릭터의 영향인 것 같다.

나는 이전 학생들에게 그림을 지도할 때 섬세한 묘사를 특히 강조했다. 그림에서 세밀한 묘사를 잘 하려면 집요한 관찰이 필요하다. 예를 들어 신발의 흰 끈을 확대하면 나름의 특이한 패턴이 있고 여러 구멍들과 복잡한 털실들이 보이게 된다. 생각지도 못한 모양에 놀랄 때가 많다. 이것은 새로운 세계이다. 객관적으로 관찰을 하는 순간 이전에 가지고 있던 모든 고정관념은 깨지게 된다. 사물에 대한 객관화가 진행된 것이다. 모든 창의력과 독창성은 가짜 세상

에 대한 고정관념을 깨는 데에서부터 시작된다. 그러기 위해서는 있는 그대로 의 세상을 세심하게 관찰하는 눈이 필요하다.

15세 플랑드르 지방의 화가들은 현실 세계의 모든 사물과 인물에 대한 편견 을 없애고 가능하면 있는 그대로 관찰하고 묘사 하려 했다. 인간이 가진 관찰 력과 표현의 한계가 어디까지인지 새로운 기름 물감과 작은 세필로 성실히 보 여주었다. 이미 오래 전부터 섬세한 눈으로 세상을 관찰한 플랑드르 화가들의 작품들을 보면 스마트폰과 미디어에 의존하면서 관찰하는 눈을 잃어버린 21 세기 현대인들에게도 큰 의미로 다가온다.

플랑드르(Flandre)는 고대 프리지아어로 홍수가 잦은 땅이라는 뜻으로 유럽 북 서쪽 저지대 지방을 말한다. 소설 '플란다스 개'에서 플란다스(Flanders)는 플랑드 르의 영어식 표현이다. 넓게는 프랑스 북동부 일부 지방, 네덜란드 남부 지방, 지금의 벨기에 땅을 해당된다. 플랑드르 지방은 이탈리아 르네상스와 차별화된 독자적인 방식으로 발전하며 미술사에서 재능 있는 여러 예술가를 배출했다.

그림을 통해 비교하면 플랑드르와 이탈리아 르네상스는 구별이 그리 어렵지 않다. 산드로 보티첼리(Sandro Botticelli)가 그린 〈마니피캇(Magnificat)의 마돈나〉(1481) 그리고 로베르 캉팽(Robert Campin)이 그린 〈성모자〉(1440)를 비교해보자. 완벽한 미모에 우아한 보티첼리의 성모와 비교해 캉팽이 그린 성모는 평범한 용모에 신 성함조차 느껴지지 않는다. 대신 묘사는 한번 파면 끝까지 물고 늘어지는 집요 함이 눈에 띈다.

다루는 주제에서도 차이가 있다. 화려한 색채를 자랑하는 티치아노의 〈에우 로파의 납치〉(1562)는 가상의 세계인 그리스 신화를 주제로 그린 작품이다. 반면 에 비슷한 시대에 활동한 피터르 브뤼헐의 〈농민의 결혼식〉(1567)은 그가 살았던

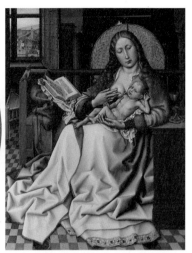

〈마니피캇(Magnificat)의 마돈나〉 1481, 보티첼리　　　〈성모자〉 1440, 로베르 캉팽

〈에우로파의 납치〉 1562, 티치아노　　　　〈농민의 결혼식〉 1569, 피터르 브뤼헐

네덜란드 농민의 삶을 그대로 그린 작품이다. 정리를 하자면 이탈리아의 화가들
은 종교화를 그릴 때 현실보다 더욱 아름답게 우아하게 묘사를 하는 경향이 강
했다. 주제에서도 현실이 아닌 가상의 그리스 신화를 주제로 많이 그렸다. 반면
에 플랑드르의 화가들은 종교화를 그리더라도 현실감이 있게 그렸다. 가상의 세
계가 아닌 현실을 반영한 주제로 세심하게 관찰하고 집요하게 묘사를 했다.

아르놀피니 부부의 초상 그리고 유화 물감

●●●●●

얀 반 에이크(Jan van Eyck, 1390~1441)가 활동했던 시절 플랑드르는 양모 직조 산업으로 유명했던 지역이었다. 양모를 영국으로부터 수입하고 직조는 플랑드르에서 주로 담당했다. 양모 산업과 더불어 중계무역으로 막대한 자본이 유입되던 곳이 플랑드르 지방이었다. 어느 시대나 돈이 많으면 예술이 발달하기 마련이다. 플랑드르 지방만의 르네상스는 이러한 가운데 꽃피우게 된다. 부유한 플랑드르의 이권을 둘러싼 프랑스와 영국의 경쟁은 치열했다. 양국의 100년 전쟁의 중요한 원인 중 하나였다. 15세기부터 플랑드르는 부르고뉴 공국으로 편입되어 선량공 펠리페 3세(Philippe le Bon) 지배하에 있었다. 펠리페 3세는 얀 반 에이크의 재능을 알아보고 궁정 화가로 임명한 인물이기도 하다. 플랑드르지방의 이권이 걸려있었던 100년 전쟁은 프랑스의 승리로 마무리 된다.

얀 반 에이크는 이런 혼란한 시대에 등장한 화가였다. 대표작 〈아르놀피니 부부의 초상〉(1434)은 세계 50대 명작 안에 필수로 등장하는 그림이다. 아르놀피니는 신흥 부자로 상인 계급의 남자였다. 주인공을 상인 계급을 그렸다는 점에서 시대적 변화도 짐작할 수 있다. 이전에는 귀족이나 왕족, 성직자 정도는 되어야 그림 주문이 가능했기 때문이다. 배경이 근대적 개인의 사적인 공간인 것도 당시에는 의미 있는 변화였다. 이전 그림의 배경은 주로 성당 혹은 왕실 등의 공적인 장소를 그리는 것이 관례였기 때문이다.

이 작품에는 다양한 알레고리 (allegory)가 등장한다. 남편은 사랑을 맹세하며 손을 들고 있다. 여인의 펑퍼짐한 옷으로 보아 임산부처럼 보이지만 사실이 아니다. 당시 다산을 기원하는 패션이라고 한다. 남자는 창문 쪽에 있고 여인은 안쪽으로 위치시켜 전통적으로 요구되는 남녀의 이분법적 세계관을 보여주고 있다. 창문 밖을 자세히 확대하면 체리나무 열매가 보인다. 계절적으로 여름임에 틀림없지만 남편은 두꺼운 옷을 입고 있다. 플랑드르에서 흔치 않은 오렌지 열매를 보여주며 주인공은 자신의 부를 과시하고 있다. 뒤에 보이는 거울에는 그리스도의 수난의 과정이 작게 묘사되어있다. 용을 밟고 있는 여인의 조각은 가톨

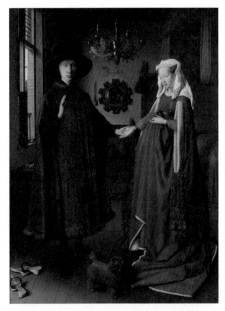

〈아르놀피니 부부의 초상〉 1434, 얀 반 에이크

체리나무 열매　　　　　오렌지

릭에서 임산부의 수호성인으로 알려진 성녀 마르가리타(Santa Margarita)의 모습이다. 묵주도 보인다. 이들은 아르놀피니 부부의 기독교적 신앙심을 보여주는 장치들이다. 이 작품에서 거울은 중요한 의미가 있다. 거울 속 파란 옷을 입

거울

강아지

샹들리에

은 사람은 보통 주례자로 추측한다. 빨간 옷이 얀 반 에이크 자신인데 그림 속에 관찰자인 화가의 모습이 등장한다는 것도 새로운 시도였다. 거울 주변엔 얀 반 에이크 특유의 사인까지 보인다. 이는 얀 반 에이크가 직접 그렸다는 증명이면서 동시에 결혼의 증인이라는 의미로도 확장된다.

이 작품의 중요한 매력은 디테일함에 있다. 얀 반 에이크는 붓으로 표현 가능한 묘사의 한계가 어디까지 가능한지 보여준다. 강아지의 살아있는 초롱초롱한 눈, 털은 하나하나 빠짐없이 모두 표현한 듯하다. 샹들리에는 외롭게 한쪽 촛대에만 불꽃이 피어있다. 이것 두고 유일신의 빛이라 해석하기도 한다. 반대쪽 촛대를 자세히 보면 불이 꺼진 촛농의 흔적이 보인다. 방금 전에 꺼진 촛불처럼 보인다. '아르놀피니 부

부'의 제작 시기를 고증한 결과 이 작품은 이미 부인이 죽은 후에 탄생한 그림이라고 한다. 그렇다면 죽기 전 부인과의 결혼을 회고하는 그림일 수도 있다. 꺼진 촛불은 이미 세상을 떠난 부인을 암시한다고 보는 이유이다.

얀 반 에이크는 공식적으로 유화를 최초로 사용한 화가로 알려져 있다. 안료는 물감이 되기 전 원재료의 가루를 말한다. 당시엔 주로 광물이나 곤충 껍질을 곱게 갈아서 만들었다. 안료 가루는 물에 적당히 섞는다고 바로 물감이 되지는 않는다. 잘 섞어 점성이 좋게 만드는 보조제가 필요하다. 이러한 보조제를 '미디엄(Medium)'이라고도 부른다. 보조제의 재료는 벌꿀, 우유, 아교, 기름, 달걀 등 다양했다. 중세의 제단화는 안료 가루와 다양한 보조제를 섞어 걸쭉한 물감이 될 때까지 섞었다. 이렇게 만드는 방식을 '템페라(tempera)'라 불렀다. 안료와 섞어 쓰는 보조제 중 달걀노른자를 가장 많이 썼기에 템페라는 보통 달걀노른자 템페라를 뜻한다. 템페라로 표현한 작품의 보존 효과는 탁월했다. 빨리 굳고 시간이 지나도 금이 가지 않았다. 그러나 치명적인 단점도 있었다. 너무 빨리 굳기에 부드러운 그라데이션 처리가 힘들었다. 디테일한 표현도 쉽지 않았다. 중세 때 템페라로 작업한 종교화들 대다수가 투박한 이유이기도 하다.

얀 반 에이크와 함께 유화가 등장하며 미술사는 완전히 달라진다. 안료 가루를 주로 아마씨(linseed/flaxseed)에서 짜낸 기름과 섞는 방식이었다. 물감의 마르는 속도가 느려지며 부드러운 그라데이션 처리가 가능해졌다. 더불어 그림의 수정도 쉬워졌다. 물감이 마를 때까지 화가는 그리는 대상을 충분히 관찰하고 신중히 묘사했다. 디테일 묘사가 본격적으로 가능해진 시기이다.

그러나 작품의 내구성에는 문제가 있었다. 오래되면 변색되고 갈라졌다. 온도와 습도에도 민감했다. 어쩔 수 없이 오래된 유화 작품은 복원 전문가의 리

터칭 작업이 필수이다. 이러한 단점에도 불구하고 화가들은 유화를 선호하게 됐다. 시간이 지나고 템페라는 유화에 밀려 전통 방식의 이콘화에 제한적으로 쓰이는 재료가 됐다. 얀 반 에이크가 활동했던 초기만 해도 사용 가능한 유화 물감의 색은 8가지 밖에 되지 않았다. 그럼에도 그가 구사하는 세련된 표현에는 제한된 물감 색이 큰 문제가 되지 않았다. 얀 반 에이크의 대부분 그림에는 그의 슬로건 같은 사인이 있다. 사인은 '할 수 있는 한 최선을 다해〈AIC IXH XAN(als its can)〉'라는 뜻이다. 말 그대로 화가는 가능한 대로 최선을 다해 있는 그대로의 세상을 표현하려 했다. 겸손의 뜻처럼 보이지만 할 수 있다는 자신감의 표현이기도 하다.

"나는 할 수 있다. 가능하니까"

허세 PROFILE

이름: @얀 반 에이크(Jan van Eyck, 1390~1441)

국적: #네덜란드

포지션: #북유럽 르네상스 #사실주의

주특기: #디테일묘사 #관찰

특이사항: #유화 원조

Following: @로베르 캉팽

Follower: #플랑드르 화가들 @피터르 브뤼헐 @뒤러

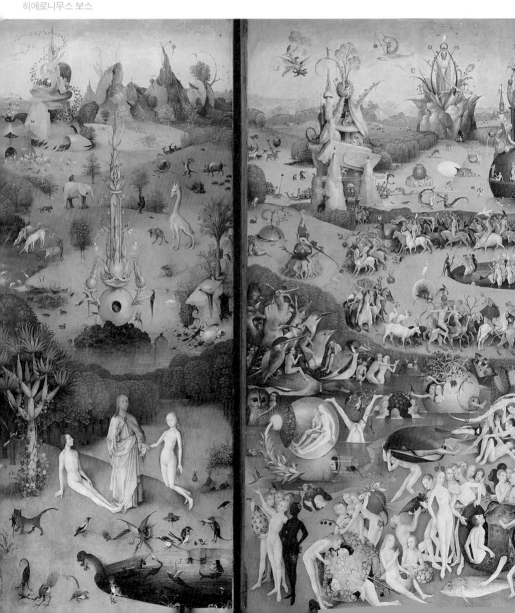

〈세속의 쾌락의 정원〉 1510년 전후,
히에로니무스 보스

풍자와 디테일의 변태
북유럽 화가들

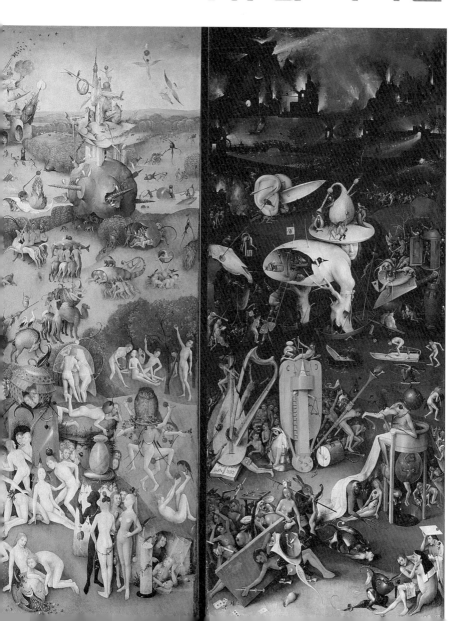

지옥의 화가 히에로니무스 보스

●●●●○

약 500년 전 르네상스 시대에 플랑드르 지방에 기괴한 화가가 살았다. 한 인간의 상상력에 의한 것이라고는 믿기 힘든 기이한 표현은 20세기 초현실주의에도 영향을 주었다고 평가 받는다. 이 화가의 이름은 히에로니무스 보스(Hieronymus Bosch,1450~1516)다. 보통 초현실주의 그림은 1920년대 프랑스의 시인 앙드레 브르통(Andre Breton)이 주도해 함께 활동했던 화가들의 작품을 말한다. 프로이트의 정신 분석학을 바탕으로 무의식을 표현한 호안미로(Joan Miró)나 살바도르 달리(Salvador Dali) 같은 현대 작가들이 초현실주의에 해당된다. 히에로니무스 보스의 기괴한 작품은 20세기의 초현실주의 그림들과도 결을 달리한다. 엽기적이고 변태적 표현을 보면 달리의 그림이 오히려 건전해 보이기까지 하다. 균형과 조화를 추구하는 동시대의 이탈리아 르네상스 정신과도 다른 독립적인 스타일이다.

보스의 작품은 당시 정통 가톨릭교회 입장에서도 쉽게 받아들이기 힘든 문제작들이었다. 16세기 스페인의 전성기 무적함대 시절 펠리페 2세는 지금의 네덜란드를 지배하고 있었다. 그는 현재 〈세속적인 쾌락의 정원〉(1510년 전후)이라 불리는 보스의 대표작을 조국 스페인으로 가져왔지만 곧장 논란이 발생했다. 보수적인 스페인의 가톨릭 교리에서는 받아들이기 힘든 그림이었기 때문이다. 당시 스페인의 기독교인들은 보스를 두고 '지옥의 화가'라 불렀다. 미

술 사학자 빌헬름 프랜저(Wilhelm Fraenger)에 따르면 당시 이단이었던 아담파의 교리를 담은 그림이라 주장한다. 한편 학자 린다 해리스(Lynda Harris)는 또 다른 이단인 카타르파 교리를 담았다고 주장한다. 제작 시기도 부정확하다. 히에로니무스 보스가 활동했던 당시 기록도 거의 없어 미술사에서도 가장 신비로운 화가 중 한 명이다.

히에로니무스 보스가 태어나기 전 중세 말에 해당되는 15세기 말부터 16세기 초 네덜란드 지방은 대홍수로 심각한 피해를 입었다. 식량이 부족해지자 기아로도 많은 사람이 죽었다. 인육을 먹었다는 기록이 있을 정도였다. 게다가 중세 말부터 시작한 흑사병은 많은 유럽인을 공포로 몰아넣었다. 기아와 흑사병으로 다수의 성직자들이 사망하자 가톨릭교회에 문제가 생겼다. 성직자 자리마저 돈으로 거래되며 경험과 도덕성이 결여된 자들이 쉽게 성직자가 되었다. 종교개혁의 전조는 이미 시작되고 있었다. 더불어 15세기 말에는 종

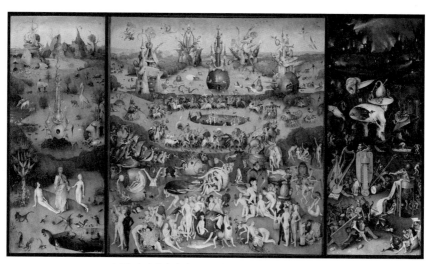

〈세속의 쾌락의 정원〉 1510년 전후, 히에로니무스 보스

풍자와 디테일의 변태 북유럽 화가들

말에 대한 두려움이 있었다. 방탕주의와 금욕주의가 극심하게 대립되는 세기 말적인 현상이었다. 〈세속적인 쾌락의 정원〉은 이러한 혼란한 시대에 탄생한 작품이다.

〈세속적인 쾌락의 정원〉은 패널이 열리고 닫히는 3단 제단화 형식이다. 성

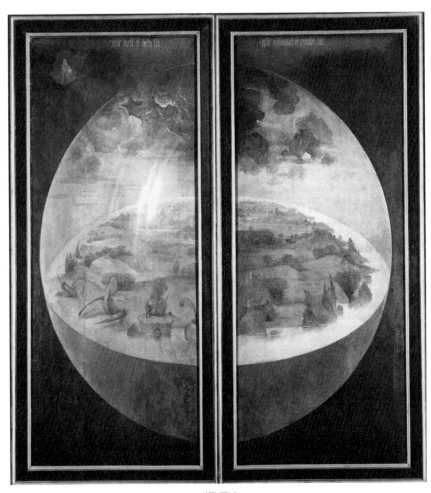

바깥 패널

당의 제단화에서 흔히 볼 수 있는 양식이다. 뚜껑을 닫고 바깥 패널을 보면 흑백 컬러에 지구본 같은 형상이 눈에 들어온다. 천지창조의 3일째 되는 상황을 그렸다고 보는 것이 일반적인 해석이다. 좌측 상단에는 절대자로 보이는 누군가가 바깥에서 세상 안을 들여다보고 있다. 신이 세상을 탄생시키는 장면을 그린 것으로 보인다. 패널의 상단에 시편(詩篇·유대교 경전의 일부)의 한 구절을 라틴어로 '그가 말하고 만들어졌다. 그가 명령하고 창조되었다(Ipse dixit, et facta sunt, Ipse mandavit, et creata sunt)'라고 쓰여 있다. 이 라틴어 메시지는 바깥 패널이 천지창조를 그렸다는 주장에 설득력을 더한다.

　패널 안쪽은 삼단 제단화로 이루어져 있다. 일반적으로 좌측부터 과거, 현재, 미래까지 타락의 과정을 시간적 순서대로 표현했다고 본다. 왼쪽 상단을 보면 멀리서부터 심상치 않게 생긴 시퍼런 산을 배경으로 까만 새들이 떼를 지어 노란색의 탑의 구멍을 통과하고 있다. 바로 앞 초원에는 겉으로는 평화로운 분위기에 여러 동물들의 모습이 보인다. 알고 보면 세상에 있지도 않은 동물들을 상상으로 표현했다. 코끼리와 기린은 당시 네덜란드에 존재하지 않던 동물이다. 사진

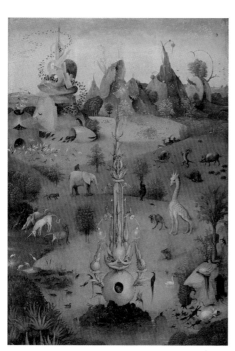

좌측 상단

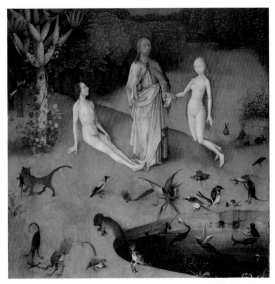

좌측 하단

도 없던 시절 보스는 어떻게 본적도 없는 코끼리와 기린을 그렸을까? 가운데에 호수 주변에는 상상에나 나올법한 동물들도 보인다. 왼쪽 호숫가에 유니콘이 한적하게 물을 마시고 있다. 무의식의 꿈에 나올 것 같은 가운데 분수대의 오른쪽 호숫가엔 얼굴이 세 개 달린 기괴한 동물도 보인다. 화가 보스는 이미 초현실 그림을 그리고 있다. 화면의 가까운 쪽에 등장하는 아담과 이브의 모습으로 보아 이곳은 에덴동산이다. 뒤에 보이는 열매는 선악과임을 쉽게 짐작할 수 있다. 붉은 옷을 입은 그리스도는 인류에게 원죄를 가져온 이브의 손을 잡고 회개하길 바라고 있다. 오른쪽 토끼는 대표적인 다산의 동물로 보통 여성의 욕망을 상징한다고 여긴다. 전체적으로 평화로워 보이지만 과거부터 이미 타락은 시작되었다.

중간 패널을 보면 풍요로운 지상낙원 같기도 하지만 본격적으로 타락한 인간 세상을 그린 것이기도 하다. 구약성서에 나오는 네 개의 강이 보인다. 물이 모여드는 가운데 괴상하게 생긴 분수대를 중심으로 네 개의 조형물들이 보인다. 일종의 건축물인지 조형물인지 구별이 되지 않는다. 기하학적인 도형과 식물의 이미지를 모티브로 재조합하여 만든 오브제들은 완성도 높은 조형성

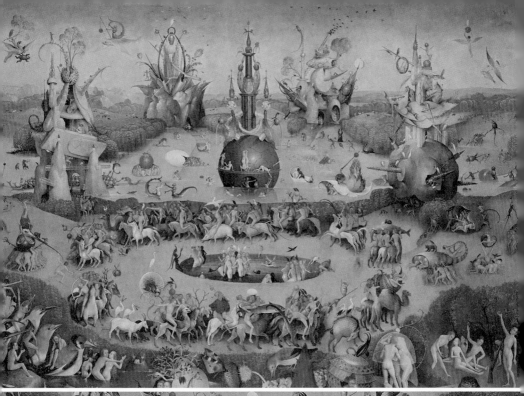

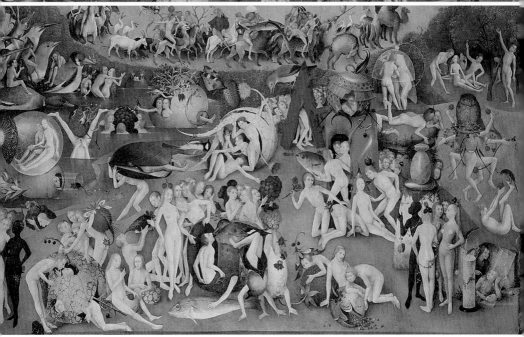

· 중앙 상단 · 중앙 하단

을 보여주지만 한편으로는 변태적이다. 실핏줄까지 묘사한 사람의 피부 질감을 표현하는가 하면 남성의 성기를 연상시키는 모양도 보인다. 가운데에는 둥근 호수를 중심으로 여러 동물을 탄 사람들이 빙빙 돌고 있다. 나체의 여인들은 호수 안에서 사람들을 유혹하고 있다.

왼쪽 하단의 둥근 유리 안에는 남녀가 사랑을 나누고 있다. 이는 플랑드르 속담에 '남녀의 하룻밤 쾌락은 깨지기 쉬운 유리와 같다'는 말을 표현했다고 한다. 곳곳에 사람들은 체리, 블루베리, 딸기 등의 열매를 따먹고 육체적 쾌락을 즐기고 있다. 이들 열매는 성욕을 상징하는 알레고리로 보통 해석한다. 중간 패널은 전체적으로 현세의 인간들의 육체적인 쾌락을 표현했다고 보는 주장이 일반적이다.

오른쪽 마지막 패널은 지옥이다. 상단을 보면 흔히 말하는 불구덩이 지옥의 모습을 구체적으로 표현했다. 뿌연 빛 사이에 까만 실루엣만 보이는 건물은 감옥처럼 보인다. 조금 아래쪽에는 두 귀 사이로 칼이 가로지르고 있는 모습이다. 이는 '귀 있는 자는 들어라'라는 마태복음 13:9을 인용한 표현으로 본다. 신의 말씀 안 듣는 자들은 귀를 자르겠다는 무서운 경고의 메시지이다. 성에 집착하는 화가 보스의 성향으로 보면 남자 성기 모양을 비유적으로 그렸다는 해석도 있다. 바로 아래에는 하얀 달걀껍데기 모양의 몸통에 얼굴 달린 사람이 보인다. 뱃속을 확대하면 오크통에서 술을 따르는 사람이 보이고 테이블에서 술을 마시는 남자들이 보인다. 지옥의 선술집인 것이다. 흰 달걀 모양의 몸통에 달린 얼굴은 화가 자화상으로 보통 추측한다. 자신을 지옥에 그려 넣고 뱃속은 지옥의 술집으로 표현한 화가의 해학이 보인다. 디테일도 빠지지 않았다. 사다리 밑에 지옥의 손님들은 보스의 술집으로 올라간다. 호객행위를 하

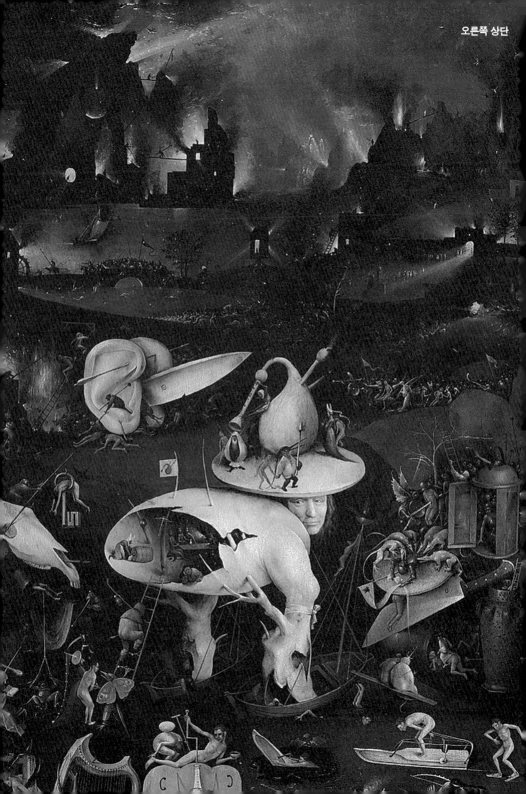

는 날개 달린 악마의 모습도 보인다. 역시 변태성은 디테일에 있다.

　아래쪽에는 악기들이 주로 보인다. 중세 기독교 사회에서는 인간의 세속적인 감상을 위한 음악도 육욕에 포함되는 죄악이라 여겼다. 오로지 신을 위한

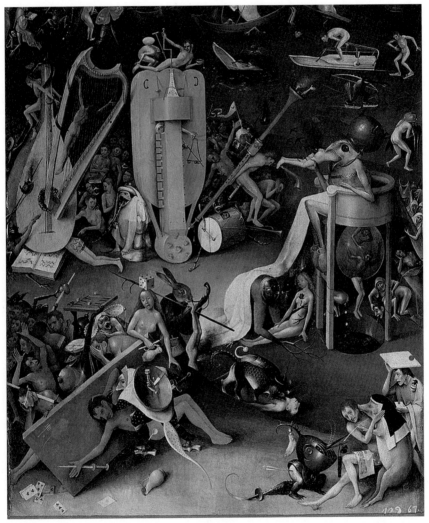

오른쪽 하단

종교 음악만 제한적으로 허용했다. 이런 기준대로라면 대다수 현대의 뮤지션들은 지옥에 가야 한다. 죄에 걸맞게 이들은 악기와 관련된 벌을 받고 있다. 왼편에는 붉은 옷을 입은 악마가 악기에 깔려있는 사람의 엉덩이를 찌르는 고문을 가하고 있다. 동시에 엉덩이에 중세 악보도 그려 넣고 있다. 오른쪽 나팔에 매달린 사람은 항문에 피리를 찔러 넣는 끔찍한 고문을 당하고 있다. 항문에 집착하는 성향은 보스의 그림에 계속 등장한다. 프로이트(Sigmund Freud)가 연구한 정신 분석학 중 항문기가 연상되지만 보스는 500년 전 시대의 사람이다. 프로이트 이론도 없을 당시 그린 작품이다. 시대를 앞서 나가는 사디스트(sadist) 변태 화가일까? 천재성과 변태성은 어쩌면 비례할지도 모른다. 천재는 어떤 분야든지 보통 사람보다 예민한 감각이 하나 이상 발달되어있다. 이런 예민함은 남들과는 다른 변태적인 성향을 만들 수밖에 없지 않을까? 여기에서 변태성은 부정적인 의미가 아니다. 오히려 예술가들에게 필수적인 요소이다.

오른쪽에 인간을 잡아먹는 파란 괴물이 보인다. 잡아먹히는 사람 엉덩이에서 새가 튀어나오고 있다. 역시 항문에 집착하는 보스의 성향이 또 나왔다. 파란 똥파리처럼 생긴 괴물은 바로 아래 뒷간에 배설한다. 자세히 보면 밑에는 배설물을 받는 사람도 있다. 지옥 중 지옥이다. 바로 왼쪽에는 또 다른 엉덩이가 보인다. 자세히 보면 배설물은 동전 혹은 금화로 보인다. 살아있을 때 탐욕스럽게 모은 재산을 지옥에서 배설하는 것이다. 이는 기독교에서 죄악시 여기는 탐욕을 그렸다고 볼 수 있다. 바로 오른쪽에는 엎드린 자세로 구토하는 사람도 보인다. 살아있을 때 필요 이상으로 폭식을 즐긴 사람일 것이다. 식탐 역시 기독교의 7대 죄악 중 하나이다. 뒷간의 좌측에는 기절해 앉아있는 여인이 보인다. 앞의 거울을 보고 기절한 모양이다. 특이하게도 거울 역시 엉덩이에

붙어 있다. 전통적으로 거울은 교만을 상징하는 알레고리다. 아마도 그녀는 교만과 관련된 죄로 지옥으로 왔을 것이다. 교만은 7대 죄악 중에서도 가장 나쁜 죄질로 여긴다. 우측 하단에는 돼지가 성직자의 옷을 입고 있다. 탐욕스러운 성직자들을 돼지로 그려서 그들의 위선과 종교적 타락을 조롱하고 있다.

보스가 그린 작품에는 겉으로는 멀쩡한 작품도 일부 있다. 〈동방박사의 경배〉(1500)를 보면 평범한 플랑드르 풍의 종교화로 보인다. 그런데 멀리 보이는 기이한 집들을 보면 심상치 않다. 유럽에 존재하지 않는 건축물들이다. 마치

〈동방박사의 경배〉 1500, 히에로니무스 보스

허세美술관

SF영화에 나올 법한 특이한 배경이다. 더 놀라운 것은 오른쪽은 패널의 배경이다. 마치 미래 신도시 같은 느낌이다. 영화 〈스타워즈〉의 배경이라 해도 어색하지 않을 것 같다. 게다가 당시에 빌딩은 존재하지도 않았다. 화가는 미래를 예견했을까? 혹시 시간 여행자인가? 정말로 미스터리한 화가이다.

안타깝게도 화가에 대한 구체적인 정보조차 남아 있지 않다. 보스가 활동했던 시대에는 화가의 독창성도 그리 중요한 시대가 아니었다. 500년 전 종교가 지배했던 보수적인 사회에서 누구나 멀쩡한 종교화를 그렸던 시대이다. 히에로니무스 보스는 르네상스와는 동떨어져 자신만의 그림을 그린 독특한 화가이자 미술사에서 찾아보기 힘든 가장 기괴한 예술가였다.

허세 PROFILE

이름:	@히에로니무스 보스(Hieronymus Bosch, 1450~1516)
국적:	#네덜란드
포지션:	#북유럽 르네상스 　#SF초현실주의
주특기:	#변태묘사 　#엽기묘사
특이사항:	#항문성애자 　#4차원
주의사항:	#병맛 　#더러움 　#19금
Following:	@얀 반 에이크
Follower:	@피터르 브뤼헐 　#초현실주의자

'이카루스의 추락'을 잔혹하게 풍자한 피터르 브뤼헐

●●●●

〈추락하는 이카루스가 있는 풍경〉(1558)은 르네상스 시대 네덜란드 화가 피터르 브뤼헐(Pieter Bruegel the Elder, 1525~1569)의 대표작이다. 지역 선배 화가 히에로니무스 보스의 영향을 받아 해학과 풍자에 재능이 있는 화가다. 농민의 브뤼헐이라는 별명이 있을 정도로 그는 플랑드르 농민들의 삶을 현실감 있게 그렸다. 현실을 표현하고 풍자한 화가라는 점에서 19세기 조선의 김홍도와 비슷한 성향도 있다. 이러한 점에서 장르화(Genre Painting : 풍속화)를 그린 화가로 평가되기도 한다.

〈추락하는 이카루스가 있는 풍경〉은 푸른 바다가 보이는 낭만적인 분위기의 아름다운 풍경화이지만 동시에 그리스 신화의 한 이야기를 담은 그림이기도 하다.

미노스 대왕의 노여움을 사서 이카루스의 아버지 다이달로스는 아들 이카루스와 함께 높은 탑에 갇히게 된다. 탑에서 다이달로스는 밀랍으로 날개를 고정시켜 탈출을 계획한다. 아들에게는 비행할 때의 주의 사항을 알려준다. 첫째로 너무 낮게 날면 바다 습기에 날개가 젖을 위험이 있으니 주의할 것, 둘째로 너무 높게 날아도 태양의 열기에 날개가 녹을 수 있으니 욕심을 부리지 말 것이었다. 아버지의 우려에도 불구하고 이카루스는 하늘을 날게 되자 더욱 높게 날고 싶은 욕심에 태양 가까이 다가가고 만다. 결국 날개를 고정시킨 밀랍

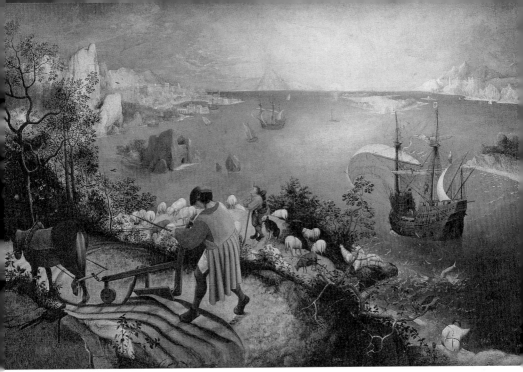

〈추락하는 이카루스가 있는 풍경〉 1558, 피터르 브뤼헐

이 녹아버렸다. 그리고는 곧장 바다로 추락하며 생을 마감하는 이야기이다. 신화의 이야기는 주로 인간의 과욕을 경계하는 교훈적인 목적으로 인용이 되곤 한다. 그런데 이 그림은 다른 일반적인 신화 주제와 다르게 그려졌다. 보통은 이카루스 혹은 아버지 다이달로스를 중심으로 부각시켜 그리기 마련이지만 주인공을 돋보이게 표현하지 않았다. 오히려 풍경이 중심이 되는 그림이다. 바다에 빠져있는 다리를 제외하면 이카루스 이야기를 그린 그림이라고 생각하기도 어렵게 표현했다.

과연 아카루스 주제를 그린 작품인지 의심이 드는 것도 사실이다. 그리스 신화의 변신 이야기에는 낚싯대를 든 어부, 양치기, 쟁기든 농부 등이 등장한다. 화가 브뤼헐이 의도적으로 이들을 등장시켰다는 점, 바다에 빠진 이카루스 다

리 위 흩어진 날개의 깃털들도 보인다는 점에서 확실히 이카루스를 주제로 그린 것은 사실이다. 왜 피터르 브뤼헐은 주인공인 이카루스를 존재감 없게 그렸을까?

『미술가 열전』의 저자이자 미술사의 권위 있는 학자 조르조 바사리(Giorgio Vasari) 덕분에 이탈리아 르네상스 화가들에 대한 정보는 현대인들에게 대체로 친숙한 편이다. 반면에 플랑드르 르네상스 화가들에 대한 정보는 상대적으로 미약하다. 자연스럽게 그림에 대한 이야기는 학자들 추측에 의존한 것들이 많다.

화면에서 가장 가까이 보이는 농부는 말을 이용해 쟁기로 밭을 갈고 있다. 이는 네덜란드 속담에 '죽은 자가 있더라도 쟁기를 멈추지 말라'는 말을 표현했다고 보기도 한다. 시대적으로 16세기 초 플랑드르의 신흥 부르주아들은 노동과 근면을 중요하게 여겼다. 이러한 행동적 삶의 상징이 농부라 볼 수도 있다. 그래서 근면 성실한 농부의 삶과 교만한 이카루스와 대조시켜 그렸다는 주장도 있다. 여기에서 한 가지 이상한 점이 있다. 밭을 가는 사람은 농부의 복장이 아니다. 남자가 입고 있는 옷은 행사 때나 입는 파티복에 가깝다. 어쩌면 힘들게 땀을 흘리지 않는 사람들도 농부의 삶을 본받아야 한다는 의미에서 화가는 의도적으로 엉뚱한 옷을 입혔는지도 모른다. 정확한 이유는 화가만 알고 있을 것이다.

양치기는 먼 산을 바라보고 있다. 농부와 비교하여 나태하고 불성실한 사람을 상징한다는 견해도 있다. 한 눈판 사이 양들이 바다에 빠질 것 같다고 보는 견해도 있으나 양들이 그 정도로 둔한 동물은 아닐 것이다. 그저 농부와는 다르게 유유자적하는 삶을 양치기로 표현했을지도 모른다. 우측 하단의 가장 아래쪽에는 한 남자가 한적하게 낚시를 하고 있다. 이 작품에서 가장 이상한 점

이다. 낚시꾼은 눈앞에서 바다에 빠져 죽어가는 이카루스에 관심이 없다. 바로 뒤에 뱃사람들도 노를 정리하고 각자의 일을 할 뿐이다. 어느 누구도 관심이 없다. 왜 의도적으로 눈앞에 보이는 사건을 모른 체하는 것일까?

신화 이야기에서는 이카루스는 하늘 위 태양에 너무 가까이 다가가 날개의 밀랍이 녹아 추락한다. 그런데 태양은 하늘 중천에 있지 않고 이미 지고 있다. 이야기와 잘 맞지 않는 설정이다. 그렇다면 과욕이 아니라 태양에 가까이 가기도 전에 낙오한 것이다. 그런데 어느 누구도 도와주지 않는다. 다들 잔인할 정도로 아무렇지 않게 일상적인 모습으로 행동하는 것이 가장 이상하다. 이카루스에게는 가장 불행한 날이지만 얄밉게도 에메랄드빛의 바다와 은은한 오렌지빛으로 물든 석양은 아름답기만 하다.

이탈리아 르네상스가 찬양한 그리스 고전주의의 자산인 신화, 철학, 예술 등은 솔직히 삶의 여유가 있을 때나 의미가 있는 것들이다. 하루하루가 고된 삶을 사는 농부들에게 고전주의는 현실과 동떨어진 고상한 취미였을 것이다. 태양에 가까이 다가가 이상을 꿈꾸다 추락한 이카루스의 고전주의 신화 이야기는 그들에게 허황된 꿈으로 여겨졌을지도 모른다. 피터르 브뤼헐은 시대의 현실을 풍자한 그림을 많이 제작했다. 그런 그가 그린 유일한 그리스 신화 작품이다. 브뤼헐의 작품들 성향으로만 보면 그리스 고전주의를 결코 이상적으로 보지 않았을 것이다. 그는 현실이 벅찬 농부, 양치기, 어부들의 삶과 괴리가 큰 르네상스의 이상주의를 간접적으로 비판한 것일지도 모른다.

〈추수하는 사람들〉 1565, 피터르 브뤼헐

허세 PROFILE

이름: @피터르 브뤼헐(Pieter Brueghel, 1527~1569)

국적: #네덜란드

포지션: #북유럽 르네상스 #장르화

주특기: #현실 풍자 #디테일묘사

특이사항: #유화 원조 #농민의 화가

Following: @얀 반 에이크 @히에로니무스 보스

Follower: #사실주의 화가

뒤러의 기도하는 손과 가짜 감성팔이 이야기

●●●●○

알브레히트 뒤러(Albrecht Dürer, 1471~1528)는 독일 회화의 아버지 혹은 북유럽의 다빈치로 불릴 정도로 명성 높은 르네상스 화가이다. 그중 대표작 〈기도하는 손〉(1508)은 각종 티셔츠, 펜던트 및 패션 등의 디자인에 인용되어 인기가 많다. 팝아트의 거장 앤디 워홀 묘지의 비석에 기도하는 손 모양이 있을 정도로 유명하다. 현재 〈기도하는 손〉은 알베르티나 박물관에 소장되어 있다. 흔히 알려진 뒤러가 성공하기까지 이 그림을 그리게 된 눈물 나는 역경의 스토리를 이야기를 소개해보겠다.

뒤러는 성공하기 전까지 가난한 금 세공사의 아들로 태어났다. 비록 가난했지만 절친한 벗 한스와 화가의 꿈을 꿨다. 둘은 막노동을 하면서도 화가의 꿈을 포기하지 않았다. 그림을 제대로 배우기 위해 뉘른베르크의 예술 아카데미 학교를 가야 했다. 돈이 필요했다. 고된 노동으로 돈을 벌면서 그림까지 배우기 힘들게 되자 둘은 동전 내기를 했다고 한다. 내기에서 이긴 사람이 먼저 그림을 배우고 다른 한 명이 탄광촌에서 돈을 벌어 지원하기로 한 것이다. 나중에 화가로 성공을 하면 반대로 지원을 하는 식이었다. 결국 그림을 먼저 배우기로 한쪽이 뒤러가 됐다. 친구 한스의 헌신 덕분에 뒤러는 그림을 먼저 배울 수 있었다. 화가로 어느 정도 인정을 받고 약속대로 고향에 와서 친구를 지원하려 했다. 그렇지만 한스는 정중히 거절을 해야 했다. 고된 막노동으로 인해

〈기도하는 손〉 1508, 알브레히트 뒤러

더 이상 그림을 그릴 수 있는 손이 아니었기 때문이다. 손 관절 중 멀쩡한 부위가 거의 없었다. 화가의 꿈을 접어야 했다. 마음이 무거운 뒤러는 며칠 뒤 성당 안에서 기도하는 친구의 모습을 멀리서 지켜봤다.

한스는 '나는 비록 그림을 배울 수 없지만 대신 친구 뒤러가 그림을 잘 그리고 성공할 수 있도록 도와주세요.'라며 신께 기도를 했다. 그 자리에서 뒤러는 눈물을 흘리면서 친구가 기도하는 손을 드로잉을 했다고 한다. 그래서 탄생한 위대한 작품이 바로 〈기도하는 손〉이다. 뒤러는 역경을 딛고 친구의 희생과 헌신이 있었기에 이렇게 훌륭한 화가가 될 수 있었다. 〈기도하는 손〉은 친구와의 우정을 담은 세상에서 아름다운 손으로 평가받으며 많은 사람에게 감동을 주고 있다.

꽤 그럴싸하게 들릴 수 있지만 유감스럽게도 지금까지 요약한 뒤러의 감동 스토리는 날조된 이야기이다. 나는 스페인 가이드 초창기에 투어를 준비할 때 프라도 미술관에 있는 뒤러의 〈아담과 이브〉를 공부를 하면서 이 이야기를 접했다. 날조된 이 이야기는 여러 블로그와 유튜브 영상에서 실화처럼 소개하는 경우가 많았다. 처음에는 당연히 의심 없이 사실이라 믿었다. 많은 가이드가 뒤러를 소개할 때 이 이야기를 설명하는 것도 많이 목격했다. 여행객이 좋아할 만한 감동 스토리이긴 하지만 직접적인 연관이 된 그림이 없어서 투어 중에는 이 이야기에 대한 소개는 거의 하지 않았다. 그런데 생각해 보니 이야기가 조금 이상했다. 검증된 객관적 자료에는 뒤러의 가난에 대한 이야기는 들어본 적이 없었기 때문이다. 고된 노동으로 많이 상했다는 친구의 손도 멀쩡히 예쁘기만 하다. 기도하는 도중 급하게 드로잉을 했다는 그림이 이 정도의 정밀 묘사라니 상식적이지도 않다. 사실을 검증하고자 해외 자료를 조사했는데 나

의 의심은 운 좋게 맞았다. 역시 근거 없는 설에 불과했다.

엉터리 거짓 이야기는 1933년 '그린왈드(J. Greenwald)'라는 사람이 쓴 에세이에 나오는 이야기에서 기원이 된 것으로 추측된다. 그린왈드의 스토리에는 손의 주인공도 친구가 아닌 뒤러의 형제의 것으로 나온다. 아마도 처음부터 허구에 불과한 이야기가 우리말로 소개되면서 또다시 스토리가 각색된 것으로 보인다. '그린왈드'의 이야기에는 뒤러가 형제의 희생으로 뉘른베르크 근처 아카데미에서 그림을 배웠다고 나오지만 15세기에는 그런 아카데미는 존재하지도 않았다고 한다.

결국 친구의 우정도 형제애도 아닌 허구에 불과한 거짓 감성팔이 이야기일 뿐이다. 뒤러가 〈기도하는 손〉을 그린 데에는 이유가 따로 있다. 1507년 제이콥 헬러(Jakob Heller)라는 귀족은 프랑크푸르트의 한 교회의 제단화를 뒤러에게 주문했다. 성모마리아 대관식 주제를 담은 세 폭의 제단화였다. 〈기도하는 손〉은 이를 위한 습작 드로잉이었다. 안타깝게도 뒤러가 완성한 프랑크푸르트 교회의 제단화는 1729년 파괴가 되어 현존하지 않는다. 여기까지가 역사적인 사실이다.

현재까지도 뒤러의 〈기도하는 손〉을 두고 형제 중 한 명을 모델로 그렸다는 주장, 뒤러 자신의 손을 그렸다는 주장 등 다양한 설이 존재한다. 확실한 것은 손의 모델이 누구인지 정확히 모른다는 사실이다. 처음에 진짜인 줄 알았던 이야기가 나중에 꾸며낸 거짓 이야기라는 것을 알게 되면 가끔 불쾌할 때가 있다.

사실 그림 애호가가 아니면 처음 가보는 미술관에서 그림 감상에 흥미를 느끼기 쉽지 않다. 동시에 많은 작품을 보다 보면 그 그림이 그 그림이다. 지루하고 피곤하다. 그래서 여행객들은 도슨트(docent)나 여행 가이드의 도움을 받기도 한다. 그림과 관련된 뒷이야기나 화가와 관련된 흥미로운 썰을 풀어주면

관람객들은 즐거워한다. 이러한 이야기를 많이 알아 갈수록 그림에 대한 상식이 많이 쌓이는 기분이고 알찬 시간이었다는 생각이 들 것이다. 미술관 투어나 유튜브 방송 준비를 할 때면 나 역시 어쩔 수 없이 관심을 끌 만한 썰 이야기를 준비한다. 여행객들은 작품 자체보다 그림이 그려지기까지 화가의 인생 스토리나 뒷이야기에 더 관심이 많다. 스토리텔링이 있는 작품일수록 관심을 갖고 흥미를 느끼게 된다. 재미있고 감동적이니 이야기들을 듣고 화가가 된 것처럼 감정이입까지 한다. 이야기를 들으며 사람들은 눈앞의 그림 감상은 잠시 접어둔다. 그림에 대한 자세한 관찰도 하지 않는다. 사실 스토리텔링에만 관심을 갖는 감상법은 자칫 그림 본연의 시각적 재미를 무감각하게 만드는 위험성이 있다. 그래도 그 이야기가 사실이면 괜찮다. 그렇게라도 그림에 흥미를 느낄 수 있는 것도 나름의 매력이 있으니까. 그러나 그 스토리가 거짓이라면 문제는 달라진다. 그림과 관련 없는 날조된 스토리를 상상하느라 정작 중요한 눈앞의 그림에는 집중하지 않기 때문이다.

솔직히 그림을 제대로 감상할 줄 아는 사람은 그림에 대한 상식이 많은 사람이 아니라 그림 보는 것 자체에 대한 감각이 깨어있는 사람들이라 생각한다. 그림 감상을 잘 하는 사람은 자극적인 스토리텔링 없이도 그림 자체를 즐길 줄 안다. 그림의 전체 분위기 색감부터 화가가 묘사한 터치의 붓 자국 이런 것들을 관찰하는 재미를 아는 사람들이다. 이들이야 말로 진정으로 그림을 잘 아는 사람일 수도 있다. 그런데 이러한 시각은 꼭 그림을 전문적으로 그리거나 미술사를 전공한 사람만이 가지는 능력이 아니다. 오히려 그림을 많이 그려 본 사람조차도 이런 감각에 무딘 사람도 있다. 나조차도 그림 감상은 잘 하지 못한다. 그림 감상 이전에 분석부터 하려고 하기 때문이다.

그림에 대한 기본적인 역사적 배경과 화가의 간단한 이력 정보로도 감상에는 문제가 되지 않는다고 생각한다. 나머지는 깨어있는 감상자의 감각과 호기심에 달려있다. 미술관에서 우리가 흥미로워하는 스토리텔링 때문에 혹시 감상에 방해가 되었는지 생각해 봐야 한다.

사실 뒤러의 〈기도하는 손〉의 진정한 매력은 디테일한 화가의 관찰력 그리고 섬세한 묘사력에 있다. 이 작품을 제대로 감상하려면 반드시 한 번은 확대를 하거나 가까이서 봐야 하는 그림이다. 날조된 이야기를 듣고 그림을 확대를 해서 자세히 관찰해서 보는 사람이 얼마나 될까? 우리는 사진과 발전된 보정 기술 때문에 카메라 이전 시대 화가들이 가진 경이로운 능력을 무감각하게 보는지도 모른다. 미술관 안의 작품 하나하나가 과거엔 권력과 재력을 가진 사람만 감상할 수 있었던 주옥같은 보물들이었다.

〈기도하는 손〉을 확대 해보면 다른 세상이 펼쳐진다. 뒤러는 푸른 종이에 잉크 펜으로 손을 섬세하게 표현했다. 어두운 부분은 검은 잉크 펜으로 묘사하고 밝은 부분은 흰색으로 얇게 하이라이트 효과를 주었다. 수많은 손금을 하나하나 잉크 펜으로 세밀하게 터치한 흔적이 보인다. 터치도 아무 방향으로 한 것이 아니라 섬세하게 주름 방향으로 율동감 있게 표현했다.

〈기도하는 손〉이 지금까지도 많은 대중으로부터 사랑을 받는 또 다른 이유가 있다. 그림의 목적 자체가 재단을 위한 습작 드로잉이었기에 애초에 제목조차 없었다. 몸을 생략하고 손만을 따로 그린 이유이기도 하다. 이 덕분에 기도하는 손이 가진 의미에 더욱 집중하게 만든다. 유럽의 기독교 문화를 생각했을 때 당연히 기도가 갖는 종교적 의미로 생각하는 것은 자연스럽다. 그런데 기도라는 것은 기독교 뿐 아니라 인류의 보편적인 문화이기도 하다. 오랜

시간 인류는 뭔가를 간절하게 바라고 기도를 해왔다. 이러한 보편성이 종교를 떠나서 많은 사람에게 공감대를 느끼게 만드는 매력 포인트라고 생각한다.

이 정도면 〈기도하는 손〉에 대한 배경 설명은 충분하다고 본다. 그림과 상관없는 엉뚱한 감성팔이 이야기는 바람직하지 않다. 그러한 왜곡된 이야기는 감상자의 뇌만 오염시킬 뿐이다. 우리는 정보의 홍수 속에 살고 있다. 오래된 화가와 관련된 이야기가 무조건 사실이라고 어떻게 확신할 수 있을까? 역사조차 왜곡 되곤 한다. 우리 주변에서도 거짓된 소문은 쉽게 퍼진다. 미디어를 통해서 얼마나 많은 왜곡된 이야기가 우리한테 전해지는지 생각을 해봐야 한다. 짧게는 100년 전 더 많게는 몇 500년이 지난 그림들을 감상한다. 충분히 왜곡될 시간이 지나고도 지났다. 이제는 그림과 관련된 정보를 얻을 때 조금은 경계를 해서 볼 필요가 있다. 그림의 스토리가 너무 드라마틱하다거나 자극적이라면 한 번 정도 의심해 볼 필요가 있지 않나 생각해 본다. 현실 속에 드라마 같은 이야기가 펼쳐질 확률은 극히 낮기 때문이다.

허세 PROFILE

이름: @알브레히트 뒤러(albrecht dürer, 1471~1528)

국적: #독일

포지션: #북유럽 르네상스

주특기: #디테일묘사 #판화 #코뿔소묘사

특이사항: #꽃미남 #학자 #독일의 다빈치

Following: @얀 반 에이크 @조반니 벨리니 @마르틴 루터

Follower: @막스밀리언1세 @한스발둥그린

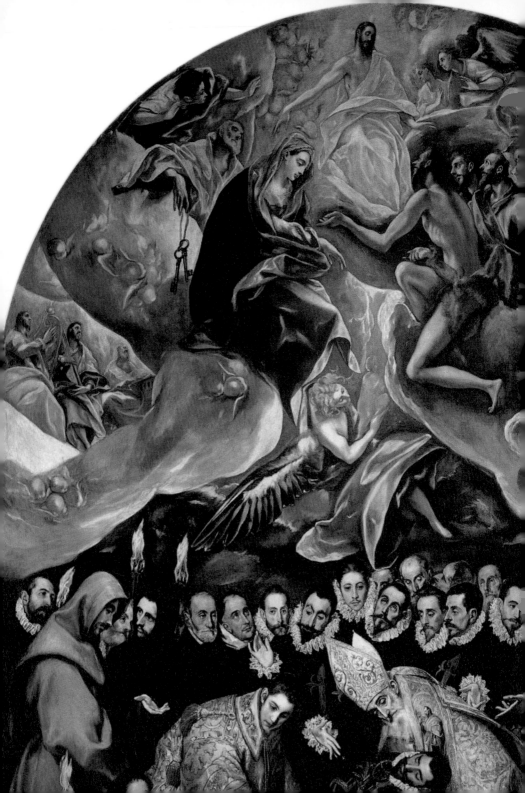

톨레도
와
엘
그
레
코

〈오르가스 백작의 장례식〉 1585,
엘 그레코

역마살 화가 엘 그레코

●●●●

　그리스 태생의 엘 그레코(El Greco, 1541~1614)는 '도미니코스 테오토코풀로스'라는 본명이 따로 있다. 16세기 중반 이탈리아에서 활동했을 때 주변 사람들은 그의 이름보다 '그리스 인간'을 뜻하는 이탈리아어 '엘 그레코'로 부르기 시작했다. 당시 이탈리아에서 그리스 출신의 화가가 흔치 않아 이방인 취급을 받았음을 의미하기도 한다. 그리스 크레타섬에서 그림을 그렸을 때만 해도 중세에서 벗어나지 못한 이콘화를 그리는 화가에 불과했다. 그는 베네치아에서 르네상스 미술을 접하며 예술의 지평을 점차 넓혀 나갔다. 특히 스승으로 추정되는 티치아노(Tiziano Vecellio), 매너리즘의 대가 틴토레토(Tintoretto)에게서 많은 영향을 받았다. 자연스럽게 엘 그레코 그림에는 두 선배의 향기가 난다.

　티치아노가 즐겨 구사한 특유의 붉은 컬러는 틴토레토와 엘 그레코 그림에도 공통적으로 나오는 특징이다. 엘 그레코는 오래 지나지 않아 로마로 활동 무대를 옮긴다. 당시 로마는 르네상스 최고의 종합 아티스트인 천재 미켈란젤로가 이미 생을 마감한 뒤였다. 그러나 그의 영향력은 더욱 커져만 갔다. 미켈란젤로의 과장된 인체 근육과 틀을 벗어난 과감한 표현은 이후 화가들에게 중요한 자극을 주었다. 미켈란젤로의 작품은 엘 그레코가 미술을 대하는 방식과 철학 구축에도 많은 영향을 준다. 엘 그레코가 이탈리아에 머물렀던 시기에 그에 대한 정보는 많지 않다. 그리 인정을 받지도 못했고 유명한 화가도 아니

었기 때문이다. 엘 그레코가 화가로 성공하기에는 당시 이탈리아 화가들 간의 경쟁은 너무나 치열했다. 그는 이탈리아에서 비주류였다. 엘 그레코는 주류가 되기 위해 다시 해가 지지 않는 대제국 스페인으로 활동무대를 옮겼다. 당시 화가로서 가장 큰 출세의 상징인 궁정 화가가 되기 위함이었다. 스페인 왕실의 궁정 화가 선발을 위한 좋은 기회인 '엘 에스코리알(El Escorial)' 신축 궁전 전시에 참여했다. 그러나 보수적인 스페인의 국왕 펠리페 2세(Felipe II de Habsburgo)의 눈에 그의 그림은 그리 좋아 보이지 않았다. 궁정 화가가 되기 위한 마지막 오디션에서도 탈락을 하며 엘 그레코는 결국 마드리드 근교도시 톨레도에 자리를 잡게 됐다.

톨레도에 오기까지 그의 인생은 가혹할 정도로 실패의 연속이었다. 성공한 화가였다면 활동무대를 자주 옮길 이유도 없었을 것이다. 많은 실패에 따른 떠돌이 운명은 이후 구축될 독창적인 예술성에 오히려 큰 도움을 주었다. 물론 그의 인지도는 톨레도에 한정되었고 사후 300년 뒤에나 역사적으로 재평가를 받게 된다.

엘 그레코는 처음부터 기괴하게 그림을 그리는 화가는 아니었다. 이탈리아 시기만 해도 투박하긴 했으나 밝고 화사한 컬러를 구사했다. 톨레도로 오면서 작품은 크게 변했다. 특히 말년 그림들을 보면 고전시대 화가라고는 전혀 생각할 수 없을 정도로 기묘한 표현까지 하게 되었다. 왜 그의 그림이 기괴하게 변화했는지에 대해 정확한 이유는 알 수가 없다. 단지 확실한 것은 이러한 변화에 톨레도의 환경이 결정적인 영향을 줬다는 점이다.

엘 그레코의 초기 작 〈삼위일체〉(1579)는 그가 거쳐 간 크레타섬, 베네치아, 로마에서 습득한 스타일이 적절히 완성도 있게 표현된 작품이다. 종교화에서

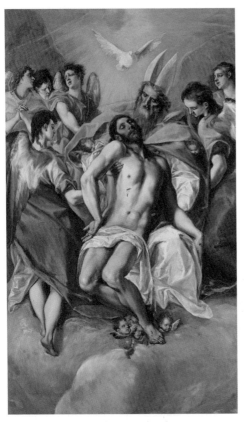

〈삼위일체〉 1579, 엘 그레코

삼위일체는 성부인 하느님, 성자인 예수 그리스도, 성령의 근본은 하나라는 가치관이다. 작품에서 예수 그리스도의 인체는 말년 엘 그레코의 작품들에 비해 왜곡이 거의 없다. 죽임을 당하기 전 40일간 굶었다고 하는데 그리스도의 몸이 과도하게 건장한 체구로 묘사된 것이 조금 어색할 뿐이다. 이는 이탈리아 르네상스의 이상적인 고전주의에 영향으로 볼 수 있다. 이탈리아 화가들은 인체를 그릴 때 실물보다 아름다운 이상적인 비례와 미모를 선호한다. 특유의 콘트라포스토 포즈도 고전주의의 영향이다. 특히 미켈란젤로의 〈반디니의 피에타〉(1555)에 상당한 영향을 받았다.

미켈란젤로의 대표적인 성모마리아 주제의 〈피에타〉와는 다르게 말년에 제작한 〈반디니의 피에타〉에서는 니고데모(San Nicodemo)가 죽은 그리스도를 뒤에서 부축하는 포즈로 조각되었다. 이 모습이 엘 그레코의 삼위일체에 잘 응용되어 있다. 엘 그레코는 미켈란젤로의 고집 있는 성격까지 물려받은 것 같

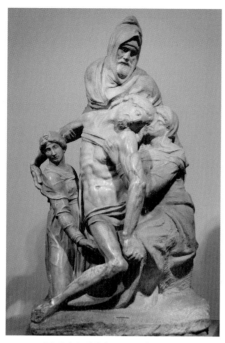
〈반디니의 피에타〉 1555, 미켈란젤로

다. 미켈란젤로가 시스티나의 천장벽화를 처음에 거절한 일화를 보면 아무리 권력자의 명령이라도 고집을 꺾지 않는 모습을 보여주었다. 이러한 신념은 엘 그레코에게 진정한 예술가로서의 본보기가 됐을지도 모른다. 톨레도에서의 엘 그레코의 고집 역시 미켈란젤로 못지않았기 때문이다.

16세기 말 톨레도 지역은 반종교개혁의 영향으로 깊은 신앙심과 함께 금욕적인 생활을 이상으로 여겼다. 그리고 성령과의 영적 교감을 할 수 있다는 '신비주의' 사상이 유행했다. 로마 교황청보다도 가톨릭의 신앙심이 더욱 강했던 톨레도 지역의 폐쇄적인 문화는 엘 그레코에게 신선한 영감을 주었을 것이다. 스스로 '신을 위한 화가'라고 했을 정도로 엘 그레코는 기독교인으로서의 신앙심이 남다른 화가였다. 그런 그에게 인간의 눈에 보이는 세속적인 세상은 중요하지 않았을 것이다.

〈성령강림〉(1600)은 엘 그레코 특유의 신비주의적인 성향이 강하게 묻어 나오는 대표작이다. 그리스도가 세상을 떠나고 오순절 때의 이야기를 담은 그림이다. 성모마리아와 그리스도의 제자들이 기도를 하던 중 영적인 불꽃이 피어오르는 장면이다. 제자들은 한 번도 배운 적이 없는 외국어를 저절로 떠들기

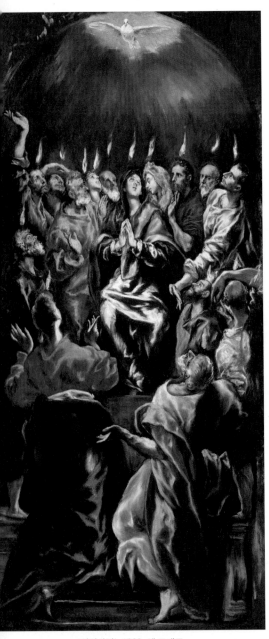

〈성령강림〉 1600, 엘 그레코

시작했다. 외국어를 저절로 습득한 기적을 체험한 이후 이들은 해당 언어의 지역으로 흩어져 복음을 전파했다. 이 작품은 초기와는 다른 엘 그레코만의 독창적인 화풍을 가장 잘 보여주는 그림이다. 마치 불꽃과 연기가 피어오르는 것 같은 기괴한 인체 때문에 엘 그레코는 '불꽃의 화가'라는 별명을 가지고 있다. 디테일을 생략한 거친 터치는 르네상스 시대의 그림이라 보기 힘든 스타일이다. 눈에 보이지 않는 절대자, 초월적인 세상, 예수 그리스도, 성모마리아 그리고 여러 성인의 신성함과 고귀함을 표현하기 위해 르네상스의 합리성과 이성에 의한 작업 방식은 엘 그레코에게 필요하지 않았다.

종교화는 본래 인간의 미적 욕구를 충족시키기 위한 그림이 아니다. 인간이 아닌 절대자에 대

한 신앙심을 표현하기 위한 그림이다. 절대자의 숭고함과 존재를 인간의 이성적인 판단으로 느끼기 힘든 것과 마찬가지로 엘 그레코의 그림 역시 이성적인 관점으로 보는 그림이 아니다. 사실 그의 작품은 20세기 현대미술에 가까운 스타일이다. 굳이 사조를 정하자면 그림의 분위기는 초현실주의, 거친 터치 방식은 표현주의에 가깝다. 현재 시대를 앞서는 그림으로 높은 평가를 받지만 당시 기준으로는 잘 그린 그림은 분명 아니었다. 그는 현대적인 감각으로 새로운 종교화의 가능성을 보여주었음에도 가톨릭의 주류 사회에서는 쉽게 받아들이기 힘들었다.

그래서 당대 주요 고객이었던 톨레도의 여러 성당들과 그림의 스타일을 두고 많은 갈등을 겪었다. 법정 분쟁까지 가는 경우도 많았다. 흥미롭게도 혼자 외로운 싸움을 하던 엘 그레코에게 든든한 지원군이 있었다. 성당의 성직자들이 아닌 톨레도의 평범한 신자들이었다. 문화적으로 가장 폐쇄적이었던 스페인에서 항상 보아왔던 틀에 박힌 이콘화들에 비해 엘 그레코의 그림은 매우 신선하게 다가왔을 것이다. 그의 그림에는 절대자의 존재를 느끼게 해줄 만큼의 초월적인 힘과 그들을 끌어당기는 묘한 매력이 있었던 것 같다.

폐쇄적인 톨레도와 매너리즘을 깬 엘 그레코

●●●●

'매너리즘(mannerism)'의 어원 마니에리스모(Manierismo)는 본래 '양식' 혹은 '스타일'을 뜻하는 말이다. 이 말이 보수적인 미술학자들 사이에서 르네상스의 양식과 기교적인 것들만 인위적으로 모방하는 화가와 시대를 의미하는 대명사가 됐다. 시기로는 16세기 중반부터 17세기 사이, 바로크와 르네상스의 중간 과도기이다. 20세기 이전까지 많은 학자들은 이 시기를 발전이 지체된 시대로 분류하며 당시 활동했던 화가들을 수년간 평가 절하했었다. 현대에는 자신만의 스타일에 갇혀 발전이 없는 무기력함에 빠진 상태를 뜻하기도 한다. 과연 엘 그레코로 대표되는 '매너리즘' 시대의 화가들이 정말로 '매너리즘'에 빠졌다고 볼 수 있을까?

15세기부터 시대를 지배한 르네상스 미술은 미술사의 혁명적인 발전을 가져왔던 것은 사실이지만 동시에 한계도 있었다. 그림을 지나치게 과학적이고 객관적으로 표현하려다 보니 화가 스스로의 개성은 그리 중요하게 여기지 않았다. 그 단서는 어떤 고전 미술관에서든 쉽게 찾을 수 있다. 미술의 사전적 지식이 전혀 없는 상태로 피렌체 우피치 미술관의 르네상스 시대의 그림을 감상한다고 가정해보자. 과연 감상만으로 화가의 스타일을 구별할 수 있을까? 거의 불가능에 가깝다. 르네상스 시대의 작품들은 우아하고 세련된 아름다움이 강점이지만 과도하게 서로의 영향을 많이 받아 개성과 독창성의 기준으로 봤을

톨레도 사진, photo by iAn

때 진부한 것 또한 사실이다. 게다가 당시 미술은 주로 그리스 신화나 기독교 주제로 한정되어 있었다. 신앙심이나 교훈적인 의미가 중요했고 그저 클라이언트의 취향에 맞게 잘 그리는 것으로 충분했다. 화가만이 가진 독창성 따위는 그리 중요하지 않았다. 객관적으로 잘 표현하는 것이 중요했고 그런 공식에 충실하게 따르는 화가가 성공을 했다. 뻔한 구도, 지루한 안정성, 정해진 색채, 틀에 박힌 포즈, 몰개성 등, 말 그대로 발전이 없이 매너리즘에 빠졌던 화가들은 사실 르네상스 시대 주류 화가들일지도 모른다.

본래 의미와는 다르게 매너리즘으로 분류되는 화가들은 오히려 르네상스의 한계를 극복하고 회화의 다양한 실험과 혁신을 주도했던 예술가들이었다. 매너리즘에 빠진 것이 아니라 정반대로 매너리즘을 깨버린 화가들인 것이다. 신

선한 구도와 기괴한 인체 비례, 파격적인 색채, 원근법 파괴 등은 300년 뒤 현대미술의 방향을 처음으로 예견한 시기였다. 대표 화가로는 틴토레토(Tintoretto), 파르미지아니노(Parmigianino), 폰토르모(Jacopo da Pontormo), 로소 피오렌티노(Rosso Fiorentino) 등이 있다. 그중 엘 그레코는 더욱 특별하다. 고전주의 미술관에서 사전 지식이 없이 이름을 몰라도 다른 화가들의 그림과 쉽게 구별이 되는 흔치 않은 화가이기 때문이다. 그만큼 엘 그레코의 그림에는 다른 화가들이 갖지 못한 독창성과 특유의 아우라가 있다.

현대 사회에서는 '열린' 혹은 '소통'이라는 말을 굉장히 좋아한다. 이 말들은 겉으로는 관대해 보이고 다른 이의 의견을 포용하는 유연한 의미를 떠올리게 한다. 반면에 '고립'과 '단절'이라는 말에는 부정적인 느낌이 강하게 담겨 있다. 시대가 요구하는 가치관과는 동떨어져 제멋에 빠진 사람들, 주류 사회에 적응하지 못하며 외로운 길을 혼자 걷는 사람들, 다르다는 이유로 외면 받는 수많은 아웃사이더들을 연상시킨다. 소통과 개방성은 우리를 외향적이고 사회성이 좋은 호감 있는 사람으로 만들어 줄 수는 있을 것이다. 그렇지만 다르게 생각하면 어떤 주장이나 의견을 쉽게 받아들이는 수동성, 모든 논쟁의 이견들에 대한 우유부단함, 누구에게나 착해 보이려는 비겁함일 수도 있다. 자신만이 가지는 독특한 색깔을 모두 회색으로 만들어 버릴 수도 있다.

만약 엘 그레코가 개방적이고 사회성이 있는 사람이었다면 좀 더 편하게 화가의 삶을 살았을지도 모른다. 클라이언트와 적당히 타협하면서 돈도 잘 벌고 굳이 타지를 떠돌아다녀야 하는 도전도 하지 않았을 것이다. 그의 그림은 여느 르네상스 시대 화가들처럼 평범했을 것이며 이미 역사 속에서 잊혀 언급조차 되지 않는 존재로 사라졌을 것이다. 그런데 그는 톨레도에 갇혀 고립을 선

〈톨레도 전경〉 1600, 엘 그레코

택했다. 오히려 주류 미술계와 트렌드로부터의 철저히 고립되고 단절된 삶을 살았기 때문에 지금의 엘 그레코 다운 그림이 탄생된 것이다.

최초의 스페인의 풍경화로 평가받는 엘 그레코의 〈톨레도 전경〉(1600)은 이러한 폐쇄성으로 인해 탄생한 신비로운 작품이다. 그림에서 톨레도는 영적인 기운으로 가득한 도시처럼 보인다. 장르를 구별하자면 초현실주의 혹은 상징주의에 가깝다. 즉 시대만 다를 뿐 이미 현대미술을 시도하고 있다. 동시대에 엘 그레코의 풍경화 스타일은 유럽 어느 곳에도 존재하지 않았다. 유럽에서 가장 보수적이고 폐쇄적인 도시에서 시대를 앞서는 가장 파격적인 풍경화가 탄생한 것이 아이러니하다.

스페인의 옛 수도였던 톨레도는 중세 때 국제적으로 가장 개방된 도시 중 하나였다. 그러나 1561년 마드리드로 수도 천도 이후 서서히 발전이 멈추었다.

〈다섯번째 봉인의 개봉〉 1614, 엘 그레코

만약 톨레도가 국제도시로 계속 발전했다면 엘 그레코는 이러한 자신만의 독창적인 그림을 그릴 수 있었을까? 아마도 이탈리아 르네상스에서 크게 벗어나지 않는 그림을 그렸을지도 모른다. 현재의 톨레도 역시 유네스코에서 지정한 세계문화유산이 되지 못했을 수도 있다. 이미 모던한 건물들이 자리 잡고, 그저 평범

한 빌라촌이 되어있을지도 모른다. 톨레도의 종교적 폐쇄성, 고립과 단절은 외부 세계가 가져올 무분별한 몰개성과 파괴로부터 스스로를 보호했다. 덕분에 400년이 지난 지금도 톨레도는 과거의 모습을 그대로 간직한 채 굳이 큰 노력을 하지 않더라도 많은 관광객을 저절로 오게 만드는 매력을 갖게 되었다.

엘 그레코의 작품들은 21세기가 된 지금도 그의 진가를 인정받고 있다. 남과 너무나 다른 색깔 때문에 외면 받고 무시당하며 홀로 외로운 길을 걷는 사람들이 있다. 이들은 예술 분야뿐만 아니라 우리 일상에서 쉽게 볼 수 있는 사람들이다. 우리 사회가 보았을 때 꽉 막힌 사람들처럼 보이는 이들은 어쩌면 용기 있는 고립을 선택한 사람일 수도 있다. 따뜻한 온기가 필요할 때는 문을 닫을 필요가 있다. 가끔은 과감한 단절과 고립이 필요할 때가 있다. 단절과 고립이 결코 항상 나쁜 것만은 아니다. 위대한 고립을 선택한 매너리즘에 빠진 모든 사람들에게 엘 그레코의 그림은 기괴한 빛과 색으로 큰 용기를 주고 있다.

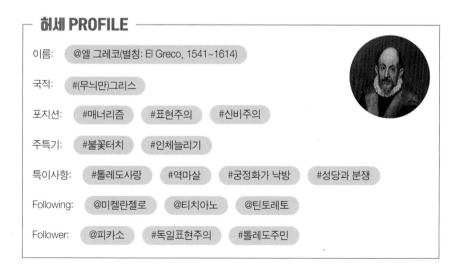

허세 PROFILE

이름:	@엘 그레코(별칭: El Greco, 1541~1614)
국적:	#(무늬만)그리스
포지션:	#매너리즘 #표현주의 #신비주의
주특기:	#불꽃터치 #인체늘리기
특이사항:	#톨레도사랑 #역마살 #궁정화가 낙방 #성당과 분쟁
Following:	@미켈란젤로 @티치아노 @틴토레토
Follower:	@피카소 #독일표현주의 #톨레도주민

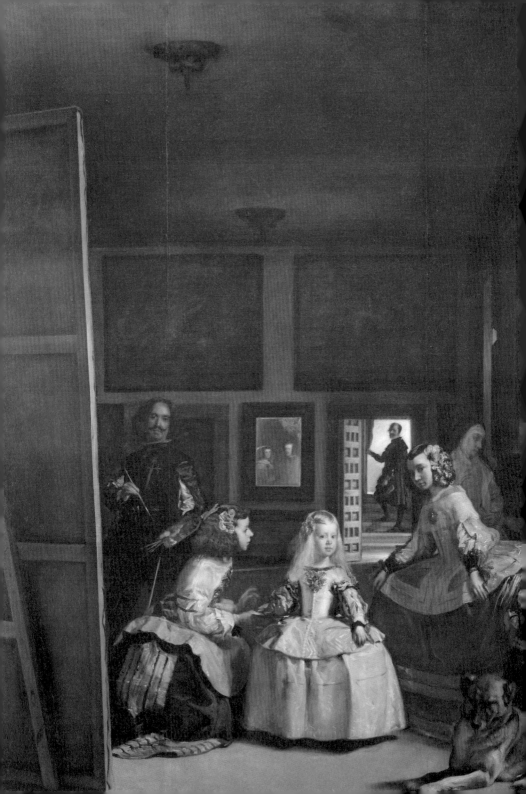

빛과
어둠을
담 은
바로크

〈시녀들〉 1656,
벨라스케스

르네상스와 바로크 쉽게 구별하기

●●●●●

바로크(baroque)는 일그러진 진주라는 의미를 가지고 있다. 균형과 조화를 중요시하는 고전주의를 이상적으로 여기는 사람들 입장에서 과하게 화려하고 역동적인 17세기의 양식들을 폄하하는 의도로 붙인 이름이기도 하다. 바로크는 르네상스에 비해 화려하고 극적이다. 르네상스의 라파엘로(Raffaello Sanzio)와

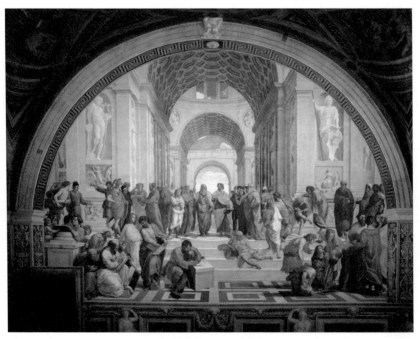

〈아테네 학당〉 1511, 라파엘로

바로크의 루벤스(Peter Paul Rubens) 작품을 봐도 쉽게 구별이 된다. 라파엘로의 〈아테네 학당〉(1511)을 보면 등장인물이 과하게 많음에도 산만해 보이지 않는다. 도면 작업 하듯 사람들을 열 맞춰 정리했기 때문이다. 안정적인 수평 수직, 좌우 대칭 구도 역시 균형과 조화를 극대화한다.

그에 반해 루벤스의 〈용을 무찌르는 성 조지〉(1605)는 매우 극적이다. 말의 머리부터 심하게 과장이 되었다. 파마한 것 같은 머릿결은 환상적으로 휘날리고 있다. 긴장되는 분위기에 주인공 조지 성인의 칼은 용의 목을 따기 직전이다. 매우 드라마틱하다. 이것이 바로크 그림이다.

대표적인 바로크 조각가로는 잔 로렌초 베르니니(Gian Lorenzo Bernini, 1598~1680)가 있다. 베르니니의 〈성 테레사의 황홀경〉(1652)을 보면 세라핌 천사가 영적인 화살로 테레사 성녀의 심장을 찌르는 순간을 포착했다. 강한 바람이 부는 듯 옷감이 힘차게 펄럭거린다. 르네상스에서는 보기 힘든 섬세한 표정 연기도 장착되었다. 간접적인 에로틱이 성녀의 표정을 통해 드러난다. 영적인 고통과 더불어 극도의 황홀경을 표현하고 있다. 작품 전체적으로 긴장감을 넘어서는

〈용을 무찌르는 성 조지〉 1605, 루벤스

<성 테레사의 황홀경> 1652, 베르니니

파괴적인 에너지마저 느껴진다. 베르니니 조각의 이러한 극적인 연출은 회화의 루벤스와 결을 같이 한다. 베르니니와 루벤스는 주로 로마 교황청을 중심으로 주로 가톨릭 문화권에서 선호한 예술가들이었다.

조금은 유치하지만 더욱 쉽게 와 닿는 르네상스와 바로크의 비교 방법이 있다. 만화 '드래곤볼'에서 손오반의 평소 헤어스타일은 좌우 대칭 안정적인 르네상스에 가깝다. 그러나 초사이언인으로 변신하는 순간 에너지는 폭발한다. 긴장감이 흐르고 머리카락이 삐죽삐죽 사이프러스 나무처럼 솟아오른다. 이런 에너지를 바로크로 쉽게 비유할 수 있다.

바로크 미술이 탄생한 시대적 배경을 이야기하자면 조금은 복잡하다. 여러 역사적인 사건이 복합적으로 영향을 주었기 때문이다. 마르틴 루터의 등장으로 종교개혁이 일어나 기존 가톨릭 세계는 위기에 직면했다. 종교미술에 대한 우상숭배 논쟁까지 있었다. 이때 가톨릭은 반종교개혁을 일으키며 오히려 미술을 적극적으로 이용해 이전의 권위를 회복하려 했다. 잃어버린 신자들의 민심을 사로잡기 위해서는 자극적이고 강한 예술이 필요했다. 균형과 조화를 중요시하

는 기존 르네상스 미술과는 다르게 그림에 생동감과 역동성이 더해졌다.

동시대에 프랑스에서는 태양왕 루이 14세의 등장으로 절대왕정 시대가 시작되었다. 루이 14세는 자신과 국가의 권력을 과시하는 예술로 보여주기 위해 베르사유 궁전을 지었다. 베르사유를 꾸미기 위한 모든 장식과 조각 그리고 그림들이 프랑스에서는 바로크 미술로 발전했다. 미술이 왕권 및 종교의 권위를 선전하기 위해 이용되기 시작한 시기이기도 하다.

르네상스 바로크 구별 허세 KEYWORD

중세 미술: #좌우대칭 #안정 #정적 #이성적 #현재완료 #고상한

르네상스: #비대칭 #불안정 #역동적 #감성적 #현재진행형
#순간포착 #에너지

바로크의 원조 화가 현상금 수배범 '카라바조'

●●●●○

미술사에서 대표적인 범죄자형 화가이다. 카라바조(Michelangelo da Caravaggio: 1573~1610)의 전과 이력을 보면 종류도 다채롭다. 경비원 상해, 지인 명예 훼손, 식당 종업원 상해, 경찰에 욕설, 숙박업 상해 등이다. 6년간 약 15번의 전과 기록을 세웠다. 그림에도 난폭한 그의 성격이 드러난다. 〈홀로페네스의 목을 자르는 유디트〉(1598~1599년경)에서 붉은 피가 튀는 잔혹한 장면이 대표적이다.

〈홀로페네스의 목을 자르는 유디트〉 1599, 카라바조

그는 1606년 로마에서 돌이킬 수 없는 큰 범죄를 저지른다. 지인 토마손과 테니스 게임을 즐기다 시비가 붙은 것이다. 이 싸움은 패싸움으로 번졌고 카바라조는 우발적으로 손에든 칼로 토마손을 살해했다. 그는 재판 판결을 기다리는 도중 야반도주했다. 카라바조는 생을 마감한 1610년까지 현상 수배범으로 살아야 했다. 그럼에도 나폴리, 몰타, 시칠리아 등 도주하는 동안에도 카라바조는 귀족들로부터 좋은 대접을 받았다. 귀족들에게 그의 그림은 상당히 매력적이었기 때문이다. 도망자 신세임에도 재정적 문제가 없을 정도였다고 한다.

카라바조는 귀족의 도움을 받아 도망자 신세를 면하기 위한 방법을 찾아낸다. 당시 가톨릭 기사단이 되면 범죄에 대한 사면이 가능했다. 금욕적인 수도사의 삶도 감내한 끝에 어렵게 몰타의 기사단이 되는데 성공하는 것처럼 보였다. 하지만 그의 성격은 어디 가지 않았다. 수도사 생활 중 몰타 기사단의 일원을 구타한 것이다. 몰타를 탈출하고 시칠리아 도주하면서 다시 도망자 인생이 시작됐다. 따라온 자객에 부상까지 당하며 몸은 허약해졌다. 그러던 중 카라바조는 스키피오네(Scipione Borghese) 추기경의 도움으로 로마로 귀환해 사면을 받으려 했다. 사면에 대한 대가로 교황을 위해 그림 세 점을 선물로 준비했다. 에르콜레 항구(porto ercole)에서 그림을 배에 싣고 로마로 떠나려 했으나 지역 경비대장에 잡혀 떠나지 못했다. 경비대장은 카라바조를 다른 범죄자로 오해한 것이다. 곧 풀려났으나 그림을 실은 배는 이미 떠난 뒤였다. 그림도 잃어버려 로마로 귀환 할 수도 없었다. 게다가 자객에게 당한 부상으로 건강은 더욱 악화됐다.

결국 카라바조는 1610년 에르콜레 항구에서 생을 마감했다. 그의 죽음에 관련해서는 다양한 설이 있다. 몰타 기사단으로부터 죽었다는 설, 패혈증, 매독,

〈다윗과 골리앗〉 1610, 카라바조

말라리아, 열병 등 여러 추측이 있다. 교황에게 선물로 바치려 했던 작품 중 하나인 〈다윗과 골리앗〉(1610)은 그의 유작으로 알려져 있다. 다윗은 목이 잘린 적장 골리앗을 왼손으로 잡고 다른 한 손으로 칼을 들고 있다. 하얀 피부의 어린 다윗의 얼굴 표정에는 알 수 없는 두려움이 보인다. 목이 잘린 골리앗을 주제로 자신의 죄를 뉘우치고 참회의 뜻으로 교황에게 그림을 선물하려 했다고 보기도 한다. 여기서 목이 잘린 골리앗의 얼굴을 자신의 자화상으로 그렸다고 흔히들 많이 이야기한다.

다른 주장에 의하면 이 작품은 이중 자화상으로 다윗의 얼굴도 카라바조의 어린 시절의 모습을 그렸다고 한다. 과거의 어린 카라바조가 미래의 범죄자가 된 자신을 바라보며 괴로워하는 표정이라는 것이다. 그러나 이 주장들은 개인적으로 그리 설득력 있어 보이진 않는다. 화가 오타비오 레오니(Ottavio Leoni: 1578~1630)가 드로잉한 카라바조의 얼굴과 비교했을 때 목이 잘린 골리앗의 얼굴은 서로 닮았다고 보기 힘들다. 먼저 눈썹의 모양부터 심하게 차이가 난다. 오타비오가 그린 카라바조의 눈썹은 둥글게 반원에 가까우며 길게 늘어져 있다. 반면에 그림의 골리앗의 눈썹은 일자에 가깝다. 게다가 카라바조의

어린 시절의 얼굴을 아무도 본 적도 없고 기록에도 나와 있지도 않은데 무슨 근거로 다비드의 얼굴을 카라바조라 주장을 한단 말인가? 그림과 관련한 다양한 추측이 많은 이유도 카라바조가 마지막에 그린 유작이라는 특별함 때문일 것이다. 사후의 유명세 때문에 알려진 정보가 부족한 탓도 있다.

이탈리아에서 카라바조의 인지도는 다빈치 못지않다. 유로화 이전 이탈리아

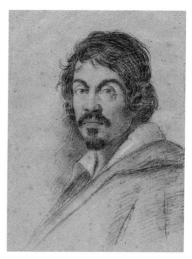

〈카라바조 초상〉 1621, 오타비오 레오니

지폐에 등장할 정도였다. 바로크 회화의 첫 시작을 연 화가라는 상징성도 있다. 그는 밝음과 어둠을 극적으로 대비시키는 '키아로스쿠로(chiaroscuro: 이탈리아어로 명암)'를 구사하며 회화의 새로운 시대를 열었다. 그의 빛은 마치 연극 무대의 조명 같다. 이러한 빛 처리는 정적인 르네상스의 분위기와는 차별화되며 화면의 긴장감을 극대화 시켰다. 이탈리아어로 우울 혹은 어둠을 뜻하는 '테네브리즘(Tenebroso)' 스타일의 회화는 이후 바로크 화가들에게 큰 영향을 주었다. 카라바조의 영향을 받은 화가들을 일명 '카라바제스티(Caravaggisti)'라 부른다. 바로크와 카라바조를 아는 척하기에 좋은 용어이니 알아두면 유용하다. '카라바제스티'의 대표적인 화가로 루벤스(Rubens), 렘브란트(Rembrandt), 호세 데 리베라(Jose de Ribera) 등이 있다.

르네상스 작품 속 인물들의 설정과 사건이 종료된 현재 완료형이라면, 카라바조 스타일의 바로크 그림은 현재 진행형이라고 볼 수 있다. 그의 대표작 〈다윗

과 골리앗〉에서 인물의 살아있는 동세를 연출하여 잔혹한 사건 현장에 있는 듯 현실감이 느껴진다. 마치 사건의 한순간을 스냅사진으로 포착한 것 같기도 하다. 사건의 일부 순간만을 포착하기에 전체적인 스토리에 대한 상상력을 자극하는 매력도 있다. 카메라 없던 시절 사물을 진짜처럼 그리면 천재 소리를 듣는 시대였다. 이전에 볼 수 없었던 그림 밖으로 튀어 나올 것 같은 사진 이상의 현실감은 사람들을 놀라게 하기에 충분했을 것이다. 비록 전과범에 성격도 괴팍했지만 신이 내린 재능만큼은 인정할 수밖에 없게 만드는 천재였다.

허세 PROFILE

이름: @카라바조(별칭:Caravaggio, 1573~1610)

국적: #이탈리아

포지션: #바로크 #고전주의

주특기: #키아로스쿠로 #칼부림 #격투기

특이사항: #역마살

주의사항: #전과15범 #현상수배범 #분노조절장애

Following: @시몬 페테르자노 @마리오 미니티

Follower: @카라바제스티 @렘브란트 @루벤스

우리는 보는 것인가 보여지는 것인가?
벨라스케스의 '시녀들'

●●●●

　프라도 미술관 투어를 진행하면서 각별히 신경을 써서 설명을 해야 하는 그림이 있다. 디에고 벨라스케스(Diego Velázquez, 1599~1660)의 〈시녀들(Las Meninas)〉(1656)이다. 그림과 관련된 여러 논란과 의문점을 이야기할 때면 너무 과도하게 해석하고 의미를 붙이는 게 아니냐는 말도 가끔 듣곤 한다. 그림도 취향이니 그럴 수 있다. 하지만 평생 그림을 연구해온 학자들 그리고 화가들이 〈시녀들〉에 그토록 집요하게 매달려 분석했다면 그만한 이유가 있지 않을까? 이 그림을 두고 너무나 많은 정보와 해석이 있어서 쉽게 접할 수 있는 식상한 이야기는 접어둔다. 벨라스케스와 〈시녀들〉이 가지는 중요한 의미와 매력에 관해 이야기해보려 한다.

　1492년 신대륙을 발견한 스페인은 외적으로 강력한 군사력을 바탕으로 유럽의 패권을 가져왔다. 그에 비해 문화적으로는 가장 폐쇄적인 나라가 스페인이었다. 르네상스의 새로운 흐름을 받아들이지 않아 낙후된 흔적은 미술에서도 발견이 된다. 엘 그레코와 벨라스케스 이전의 스페인의 그림을 보면 여전히 중세의 틀 속에서 벗어나지 못한 그림들이라는 것을 잘 알 수 있다.

　16세기 이탈리아의 라파엘로, 미켈란젤로, 다빈치 등의 화가들은 유럽의 르네상스 트렌드를 주도하는 작품을 만들어냈다. 그들이 추구한 세련된 고전주의적 아름다움과는 대조적으로 동시대 스페인의 화가들의 수준은 형편이 없

었다. 르네상스 시대에 이름이 알려진 스페인 화가를 떠올리기 쉽지 않은 이유이다. 미술의 변방에 불과했던 스페인 미술사에서 엘 그레코와 벨라스케스는 축복이었다. 그중 벨라스케스는 더욱 특별하다. 그리스 출신의 엘 그레코와는 다르게 스페인이 배출한 진정한 Made in Spain 궁정 화가이기 때문이다. 그가 있기 전 16세기 스페인 합스부르크 왕가의 초상화는 스페인 사람이 아닌 외국인 용병화가 티치아노(Tiziano Vecellio), 소포니스바(Sofonisba Anguissola) 같은 이탈리아 화가들의 몫이었다.

〈펠리페 4세〉 1632, 벨라스케스

스페인에서 화가들은 귀족이나 왕족의 입맛에 맞게 그림을 그려야만 했다. 정통 가톨릭 국가인 스페인에서는 예술가의 표현의 자유가 그리 녹록치 않았다. 그럼에도 국왕 펠리페 4세(Felipe IV)는 벨라스케스에 대해서는 특별대우를 해주었다. 국왕의 총애 아래 자신이 원하는 그림을 마음껏 그릴 수 있었다. 이러한 특권은 그의 회화적 실험에 많은 영향을 주었다. 벨라스케스의 작품에는 주요 고객인 귀족, 성직자, 왕족뿐 아니라 왕궁에서 미천하게 여겼던 하인이나 광대도 모델로 등장

하는 그림이 많다. 보통 그림 속 모델이 되는 것은 부와 명예를 가진 자들만의 특권이었지만 벨라스케스 그림에서만큼은 누구나 주인공이 될 수 있었다.

르네상스의 고전주의적 회화는 화가들이 현실 세계를 관찰하여 평면 캔버스에 똑같이 재현하는 것처럼 보일 수 있지만 사실 그렇지 않았다. 진실의 재현이 아닌 이상화된 관례적 모방이었다. 이탈리아 르네상스 화가들의 그림 속 인물들의 경우 세련되게 표현하긴 했으나 현실감이 약한 이유이다. 그림은 그림일 뿐 삽화 같은 느낌이다. 주제도 현실 세계가 아닌 신화나 종교 같은 가상의 이야기를 그렸다. 비너스, 천사, 성모마리아 등 현실에서 본 적 없는 상상에만 존재하는 것들이다. 현실을 그렸다고 해도 신화 속 인물처럼 우아하게 판타지적으로 미화를 했다. 이상화 된 미의 기준에 맞게 보정 작업은 필수였다.

그런데 벨라스케스는 비현실이 아닌 눈에 보이는 현실에 집중했다. 그림 속 주인공들은 판타지가 아닌 살아있는 사람을 보는 것 같다. 초기작들을 보면 카라바조의 영향을 받은 흔적이 보인다. 카라바조의 그림이 극적인 효과를 노리는 연출된 빛이라면 벨라스케스의 빛은 연출은 했어도 티가 나지 않은 현실 속 자연 채광처럼 보인다. 프라도 미술관에서 〈시녀들〉을 멀리서 바라보면 마치 3D 안경을 낀 듯하다.

그림 속 실재하는 공간이 있는 것 같은 착각을 주기에 충분하다. 화가의 작업실에 살아있는 마르가리타 공주, 양옆에 두 시녀, 그리고 오른쪽 두 명의 광대들의 일상을 보는 듯하다. 그림 속에서 화가는 그림을 그리고 있다. 언뜻 보기에 현실을 그린 듯하지만 그림을 보면 볼수록 이상한 점이 있다.

그림의 정중앙 작은 네모 안에 국왕 부부의 모습이 눈에 들어온다. 벽에 걸린 그림이라고 보기엔 어색할 정도로 너무 밝다. 당시 이러한 국왕 부부 초상

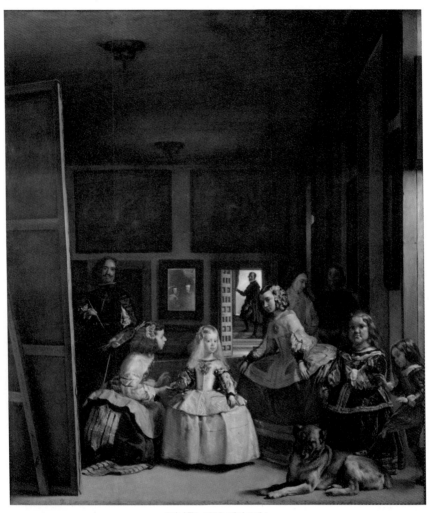

〈시녀들〉 1656, 벨라스케스

화는 존재한 기록이 없다고 알려진다. 그렇다면 반사되는 거울일 것이다. 화가는 정면에 서 있는 왕과 왕비를 그리는 중이기 때문에 반대쪽 작은 거울에 국왕 부부가 거울에 비치는 것이라고 가정할 수도 있다. 하지만 여기에도 모

순이 있다. 국왕 부부의 위치는 당시 왕실의 예법에 맞지 않는다. 예법에 맞게 거울에 비치려면 국왕 부부의 위치는 반대로 들어가 있어야 한다.

다른 유력한 주장이 또 있다. 화가와 등장인물들은 대형 거울 앞에 서 있고 반사된 이미지를 그대로 캔버스에 옮겨놓았을 수도 있다. 그림 속에서 화가가 그리는 커다란 캔버스는 결국 지금 우리가 보는 작품이다. 거울을 카피한 그림이니 좌우가 반대일 것이다. 그림 속 인물들의 실제적 모습을 느끼기 위해서는 다시 손거울을 대고 좌우가 바뀐 작품을 보면 된다. 그렇게 하면 다시 좌우가 반대가 되어 당시 작업실의 원래 사람들의 위치를 느낄 수 있기 때문이다.

매우 설득력 있는 주장인 듯하다. 그런데 여기서 또 이상한 점이 있다. 뒤에 비치는 작은 거울에 국왕 부부가 등장하기 위해서는 그들은 당연히 캔버스와 대형 거울 사이 어딘가에 위치해야 하지 않을까? 우리가 보는 그림의 가장 가까운 쪽에 왕과 왕비의 뒷모습을 그렸어야 한다. 가장 가까운 쪽에 국왕 부부를 그리지 않았는데 작은 거울에서 그들이 등장하는 것은 이상하다. 그렇다면 화면에 보이지 않는 사각지대에 비치는 국왕부부의 모습이 나왔을 가능성도 있다. 작은 거울의 바깥쪽의 붉은 천으로 보아 화면의 중간은 아니고 어느 실내의 구석진 곳에 있는 국왕부부의 반사된 모습을 그렸을 수도 있다. 그렇지만 과연 국왕부부가 보이는 각도가 가능할지는 여전히 의문이다. 그림을 볼 때마다 머리를 복잡하게 만드는 그림이다.

이런 생각도 해본다. 다들 벨라스케스가 시녀들을 그릴 때 각도가 가능한지 따위의 방식에만 너무 치우쳐 생각하고 있지는 않을까? 사실 더욱 중요한 것은 벨라스케스의 의도와 왜 이 같은 연출을 했는지에 대한 점이다.

이 그림의 제목은 본래 〈시녀들〉이 아니었다. 알카사르 궁전에 있을 때만

해도 〈펠리페 4세의 가족(La familia de Felipe IV)〉으로 불렸다. 그렇다면 주인공은 당연히 왕이 되어야 한다. 그럼에도 주인공인 왕이 화면 안에 크게 등장하지 않는 이상한 그림이다. 대신 작게 비추는 거울을 통해 왕이 된 시점에서 바라본 그림 같기도 하다. 이렇게 보면 이 작품은 이전까지의 회화에서 당연시 여겼던 화가는 그림 바깥에서 관찰자 역할을 하고 주인공은 그림 안에 등장하는 공식을 깨버린 그림이다.

〈시녀들〉은 겉으로 보기에 현실을 그대로 재현한 사실주의 그림이지만 동시에 개념 미술이기도 하다. 거울이라는 반사체를 이용해 허구와 현실의 경계를 다시 생각하게 만든다. 〈시녀들〉의 거울과 관련해서 프랑스 철학자 '미셸 푸코(Michel Foucault)'는 의미 있는 견해를 남긴 적이 있다. "우리는 좌우가 반대된 화면만 보기 때문에 우리가 누군인지 우리가 무엇을 하는지 모르고 산다" 그의 말대로 우리는 진실 된 자신의 모습을 보지 못하고 사는지도 모른다. 보통 이전까지의 종교, 신화를 담은 그림들에는 상징물에 대한 정해진 답안지가 있었다. 그런데 〈시녀들〉은 수수께끼 문제지만 남겨두고 정답지를 주지 않았다. 벨라스케스는 수수께끼를 감상자에게 맡겨버리고 현실이 아닌 그림 속으로 들어가 버렸다. 시 공간을 초월해서 17세기 과거 그림 속에 영원히 갇혀버린 화가는 미래의 감상자에게 묻고 있다. 무엇을 그렸는지, 어디까지가 현실이고 허구의 세상인지.

이 작품의 매력은 이것으로 끝이 아니다. 멀리서 바라보면 사진 이상의 현실감 있는 3D 효과를 느끼게 하는 그림이다. 이점은 미술관을 방문한 관람객이 대체적으로 공감하는 부분이다. 〈시녀들〉을 가까이서 보거나 확대를 해보자. 당연히 디테일하게 잘 그려져 있을 것 같지만 반전이 숨겨져 있다. 무엇 하

나 제대로 묘사한 것이 하나도 없다. 마가리타 공주의 옷감은 투박하고 성의 없어 보이는 터치로 마무리되었다. 우연히 실수로 나오는 붓 터치들도 수정하거나 정교하게 다듬지 않고 그대로 마무리했다. 그럼에도 난잡한 붓 자국들이 멀리서 보면 사진 이상의 현실적인 분위기로 바뀌어 보인다.

이 같은 마법은 무엇으로 설명 가능할까? 벨라스케스의 터치는 이탈리아어로 '첫 번째'를 뜻하는 '알라프리마(Alla Prima)' 기법이다. 이는 캔버스에 첫 번째로 칠한 물감 층이 마르기 전에 속도감 있는 터치로 신속히 마무리하는 방법이다. 벨라스케스만의 신비로운 터치 기법이 그를 신격화하는 추종자들을 만드는 결정적인 요인일 수 있다. 그는 멀리서 보았을 때의 시각적 착시 현상을 이미 연구하고 있었다. 최대한 멀리서 시야를 확보하기 위해 특수 제작한 길쭉한 붓으로 주로 그렸다고 알려져 있다. 그림을 배우지 않은 사람들 입장에서는 테크닉 좋은 세밀한 그림을 보면 그것이 잘 그린 그림이라고 생각하게 된다. 평가의 기준에 따라 다르겠지만 그림을 전공했거나 직접 그려본 사람 입장에서 그러한 기교는 사실 그리 대단하게 여기지 않는 경향이 있다.

가창력 좋은 실력파 가수들이 자잘한 기교를 부리기보다

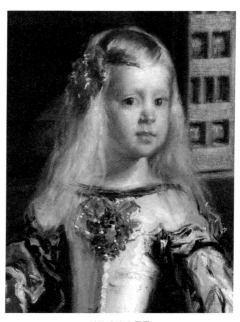

마르가리타 공주

쉽고 편하게 노래를 부르듯이 그림 그릴 때도 진짜 고수들은 쉽고 쿨하게 그리는 경우가 많다. 진짜 그림을 잘 그린다는 것이 무엇인지를 생각하게 만드는 기법이다. 그가 구사하는 마법과 같은 기법은 19세기 이후 귀스타브 쿠르베(Gustave Courbet), 호아킨 소로야(Joaquín Sorolla), 존 싱어 사전트(John Singer Sargent) 같은 사실주의 화가들에 의해 계승된다.

마지막으로 벨라스케스를 두고 왜 사실주의 화가로 평가하는지 이야기해보겠다. 학창 시절 미술 시간에 한 번쯤은 그려보았을 원기둥 데생은 빛의 원리를 배우기 위한 기초 소묘의 필수 과정이다. 나 역시 수없이 그려봤고 이 원리에 대해 제자들에게 많이 가르쳐 왔다. 이러한 기초 소묘의 원리는 과거 르네상스의 고전주의 명암법에서 기원되어 발전했다. 르네상스 시대 화가들은 2차원의 평면에 3차원의 세상을 구현하는 것이 가장 큰 숙제였다. 그 결과 명암법과 그리고 원근법이 탄생했다. 원기둥 데생 그림을 보면 실제로 손에 잡힐 것 같은 입체감을 준다. 착시 현상이다. 밝음, 중간, 어둠, 반사광, 그림자의 공식을 알면 그 뒤로는 눈으로 보지도 않고 입체적인 원기둥을 쉽게 그릴 수 있다. 이 원리를 이용해서 르네상스 화가들은 3차원의 사물처럼 보이도록 명암법 공식을 더욱 다양하게 응용하였다. 더불어 현실 세상에는 보기 힘든 이상적인 비례, 근육의 표현도 세련된 방식으로 진화되게 된다. 그런데 실제 원기둥을 관찰해본 적 있는가? 원기둥 소묘의 교과서적인 빛은 스튜디오 같은 곳에서 별도로 연출해야만 가능하다. 현실에서는 매우 다양한 자연채광 때문에 소묘 방식의 인위적인 빛은 볼 수 없다. 이론과 현실은 다르다. 벨라스케스는 틀에 박힌 고전주의 명암법에 의문을 던졌다. 실제와 다르게 보이는 것들을 억지로 만들어 그리지 않았다. 관례적인 명암법의 공식을 뒤집고 진실만을 그리려 하였다.

이러한 대표작 중 하나가 〈광대 파블로 데 바야돌리드〉(1637)이다. 배경을 그리지도 않고 인물만 그린다는 것부터 새로운 시도였다. 지금의 스튜디오 같은 배경이다. 단지 그림자 하나로 공간을 연출하는 간결함이 돋보인다. 이것이 다가 아니다. 이 작품은 고전주의적인 명암법 공식을 깨뜨린 흥미로운 그림이다. 자세히 다리를 확대해보자. 소묘처럼 원기둥형 다리를 표현하면 당연히 밝음, 중간, 어둠, 반사광을 그려야 하지 않을까? 화가는 블랙 한 가지 색으로만 과감하게 칠해버렸다. 부드러운 그라데이션 처리도 보이지 않는다. 분명히 평면이다. 당연히 입체감은 없어 보여야 할 그림이다. 그런데 조금만 멀리

〈광대 파블로 데 바야돌리드〉 1648, 벨라스케스

〈피리부는 소년〉 1866, 에두아르 마네

서 보면 이런 생각은 전혀 들지 않는다. 파블로는 까만 옷을 입고 오히려 현실감 있게 서 있다. 벨라스케스의 눈에 파블로의 다리는 어둡게 보였을 뿐이다. 그림에 어떠한 편견과 주관을 배제하고 평면적으로 옮겨놓았다. 오히려 이러한 이유 때문에 사진 이상의 현실감을 보여주고 있다. 이것이 벨라스케스가 가지는 놀라운 사실주의적 마법이다. 화가는 객관적인 관찰을 방해하는 조금의 고전주의적 편견도 허락하지 않았다. 이전까지 당연하게 생각했던 틀에 박힌 공식을 버리고 현실을 보았다. 〈교황 이노센트 10세 초상〉(1650)에서도 편견 없이 오직 관찰에 의한 빛으로 반짝이는 붉은 옷감을 사진 이상으로 현실감 있게 표현했다. 사실 이런 성향을 가진 화가들은 근대에 등장하는 쿠르베 같은 사실주의나 모네 같은 인상주의 화가들이다.

그렇다면 벨라스케스는 200년 뒤 근대 회화의 시작인 사실주의, 곧 이어질 인상주의를 이미 예고하고 있다. 벨라스케스를 연구하고 추종한 화가들은 한

〈교황 이노센트 10세 초상〉 1650, 벨라스케스

둘이 아니다. 고야, 쿠르베, 사전트, 소로야, 피카소, 달리 외에도 여럿이 있다. 그중 인상파의 실질적인 리더이자 모더니즘 회화의 시초로 평가받는 에두아르 마네(Édouard Manet)가 있다. 그는 벨라스케스의 〈광대 파블로 초상〉을 마주하여 〈피리 부는 소년〉(1866)을 그렸다. 마네도 어두운 상의를 평면으로 표현하고 있다. 마네의 평면적인 화풍은 이후 현대미술에서 있을 3차원 파

괴의 시작을 열었다고 평가하기도 한다. 마네는 벨라스케스에 경의를 표하며 "그는 화가들 중의 진정한 화가이다"라는 말을 했었다. 마네도 벨라스케스처럼 왕립 아카데미에 등용되며 출세한 엘리트 화가가 되길 원했다고 알려진다. 가장 보수적이어야 할 것 같은 귀족화가 벨라스케스는 그림에서만큼은 스스로 권위의식을 버렸다. 그림에서 사람의 신분 그리고 모든 사물에 대한 어떤 편견도 허락하지 않았다. 그림 속 세상에서는 성직자, 왕, 귀족, 하인, 난쟁이 할 것 없이 모두가 평등했다. 17세기 유럽에서 가장 보수적인 스페인에서 배출한 혁명적인 아티스트였다.

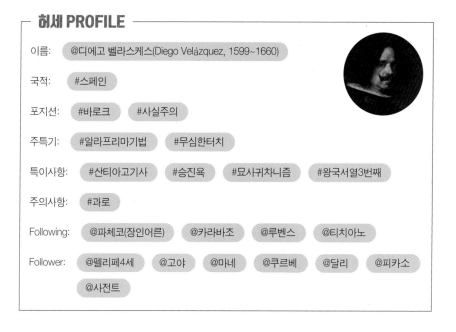

허세 PROFILE

이름: @디에고 벨라스케스(Diego Velázquez, 1599~1660)

국적: #스페인

포지션: #바로크 #사실주의

주특기: #알라프리마기법 #무심한터치

특이사항: #산티아고기사 #승진욕 #묘사귀차니즘 #왕국서열3번째

주의사항: #과로

Following: @파체코(장인어른) @카라바조 @루벤스 @티치아노

Follower: @펠리페4세 @고야 @마네 @쿠르베 @달리 @피카소 @사전트

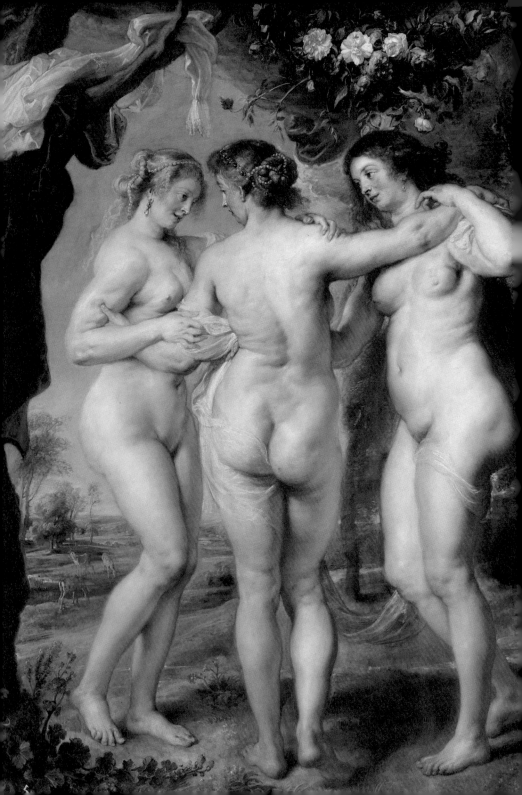

플랑드르의 바로크 화가들

플란다스의 개 주인이 사랑한 화가 루벤스

●●●●●

플랑드르 문화권은 현재의 벨기에와 네덜란드 일부 지역에 해당된다. 바로크 시대에 플랑드르에서 가장 유명한 두 화가 루벤스와 렘브란트를 종종 비교하기도 한다. 벨기에 출신의 루벤스가 네덜란드의 렘브란트보다 30살 선배로 시대적 차이는 조금 있다. 두 화가 모두 카라바조 빛의 영향을 받은 일명 카라바제스티로 불리는 바로크 화가라는 공통점도 있다. 그러나 같은 플랑드르 문화권에 활동했음에도 그림 스타일은 차이가 컸다.

먼저 피터 폴 루벤스(Peter Paul Rubens, 1577~1640)는 벨기에 안트베르펜 출신의 화가이다. 인문 학자에 버금가는 지식인이었다. 6개 국어에 능통해 유럽 어디를 가도 의사소통에 문제가 없었다. 유럽의 왕가들은 화가 외에도 루벤스의 외교적 능력을 높게 평가했다. 스페인의 펠리페 4세와 영국 찰스 1세 두 국왕으로부터 기사 작위를 받아 외교관 역할도 수행했다. 양 국가의 갈등이 고조되는 상황에서 그림 외교를 통한 중재로 전쟁을 막는 공도 세운 바 있다.

초기 만토바, 제노바, 로마, 피렌체 등의 도시를 여행하며 르네상스의 요람인 이탈리아 고전주의를 플랑드르에 전파하는 데에 중요한 역할을 했다. 특히 베네치아의 티치아노 그림을 습작하며 많은 부분에서 영향을 받았다. 〈거울 보는 비너스〉(1611)는 대표적인 티치아노 그림의 습작 중 하나이다. 이를 응용하여 자신만의 스타일로 또 다른 〈거울 보는 비너스〉(1615)를 제작했다. 이 누

드화를 보면 루벤스가 이상적으로 생각하는 미인상을 볼 수 있다. 물론 과거의 미의 관점이 지금과 다른 점도 있겠지만 루벤스는 그것을 넘어서 과하게 살이 풍만한 여인을 비너스로 표현했다.

루벤스가 활동하던 시기에 유럽에서는 신 구교 간 전쟁이 한창이었다. 이러한 시대에 로마 가톨릭 영향권의 지역에서 특히 인기가 많았다. 그들은 웅장하고 화려한 스타일의 종교화나 그리스 신화 그림을 선호했는데 루벤스는 이러한 시대적 요구에 가장 부합하는 그림을 그렸기 때문이다. 당연히 국제적으로도 명성이 높았다. 루벤스의 클라이언트는 교회뿐 아니라 유럽 여러 지역의 왕족과 귀족에 걸쳐 다양했다.

대표작으로 〈전쟁으로부터 평화를 보호하는 미네르바〉(1630)라는 그리스 신화 작품이 있다. 밝음과 어둠의 대비를 통해 전쟁과 평화를 분위기를 대조시

〈거울 보는 비너스〉 1611, 루벤스

〈거울 보는 비너스〉 1615, 루벤스

컸다. 미네르바는 전쟁의 신 마르스를 물리치고 평화를 지키고 있다. 이 작품은 네덜란드를 둘러싼 영국과 스페인 양국 간에 외교적 갈등을 중재해야 하는 루벤스의 염원이 담긴 그림이다. 루벤스의 탁월한 지성과 능력을 높게 평가한 스페인 국왕 펠리페 4세는 영국과의 평화 협정에 그를 대사로 보냈다. 평화대사의 일을 수행하던 중 루벤스는 찰스 1세 왕에게 이 작품을 선물로 바쳤다. 루벤스의 뛰어난 외교적 수완 덕분에 양 국가의 전쟁을 막고 갈등은 평화적으로 해결되었다.

루벤스는 첫 번째 부인 이사벨 브란트와 결혼 17년 만에 사별하고 헬렌 푸르망(Helena Fourment)을 만나 아내로 맞이했다. 결혼을 했을 당시 푸르망은 열여섯 살의 소녀였다. 상인의 딸이었던 헬레나 푸르망은 비록 나이는 어렸지만 지적

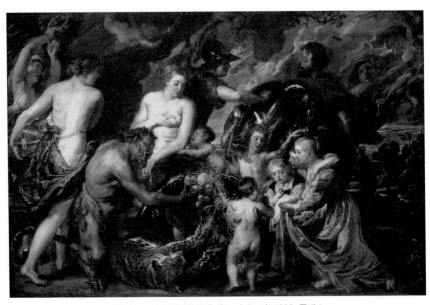

〈전쟁으로부터 평화를 보호하는 미네르바〉 1630, 루벤스

인 여성이었다. 지성과 함께 풍만한 몸매를 갖춘 푸르망은 루벤스에게 완벽한 여자였다. 푸르망은 루벤스 작품의 중요한 뮤즈 역할을 하게 된다. 그리스 신화의 주제에서 푸르망을 주인공으로 그려 넣은 작품이 많았다. 대표작 〈삼미신〉에서 좌측 풍만한 몸매의 글발 여인이 부인 푸르망을 모티브로 그린 작품이다. 부인을 유난히 사랑한 루벤스는 푸르망의 누드 초상화 〈모피의 헬레나 푸르망〉(1638)을 제작한다. 실재하는 인물을 그것도 부인을 누드로 남기는 것은 당시 흔한 일은 아니었다. 당연히 루벤스가 개인적으로 소장할 목적으로 제작했을 가능성이 높다. 그림에서 푸르망은 곱슬머리의 금발을 머리를 하고 있다. 부인의 생동감 있는 피부 톤과 풍만한 몸을 관능미 있게 표현했다. 루벤

〈삼미신〉 1635, 루벤스

〈모피의 헬렌 푸르망〉 1638, 루벤스

스는 그녀의 몸을 굳이 날씬하게 미화 시키려 하지 않았다. 루벤스에게 풍만한 여인의 몸이 가장 이상적으로 보였기 때문이다. 루벤스 이러한 여성 취향에서 유래된 말도 있다. 루베네스크(Rubenesque:풍만한)는 루벤스의 그림처럼 살이 풍만한 체형을 뜻하는 형용사다.

루벤스가 우리나라 사람에게 친숙하게 된 계기에는 애니메이션으로 방영된 원작 소설 '플란다스의 개'의 영향도 있다. 고아였던 주인공 네로는 비록 가난하지만 유일한 가족인 파트라슈와 우유배달을 하며 나름의 소박한 행복을 누리고 살았다. 네로는 그림을 그리며 루벤스 같은 화가를 꿈꿨다. 평생소원이 루벤스의 그림을 직접 보는 것이었지만 그조차 네로에게는 사치였다. 현실의 벽은 너무 높았다. 함께했던 할아버지가 돌아가시자 경제적 상황은 더욱 안 좋아져 집세조차 내지 못해 추운 겨울 쫓겨났다. 끝까지 주인을 따른 파트라슈는 쫓겨난 네로와 함께 시내의 대성당 안으로 들어갔다. 평소 같으면 입장료를 내야 관람이 가능했던 루벤스의 제단화가 이날 우연히 공개되어 있었다. 평생소원이었던 루벤스의 그림을 마지막으로 보고 파트라슈와 네로는 추운 성당 바닥에서 쓸쓸히 죽었다.

어린 시절 동심을 자극했던 이 이야기의 배경은 실제 존재한다. 벨기에의 안트베르펜 대성당이 소설에서 파트라슈와 네로가 죽기 전 루벤스의 그림을 봤던 장소이다. 애니메이션은 이 웅장한 성단의 내부를 현실감 있게 재현했다. 네로의 평생소원이었던 루벤스의 〈십자가 올림〉(1611)과 〈십자가 내림〉(1614)은 성당의 양옆에 동시에 전시되어 있다. 먼저 〈십자가 올림〉에서는 십자가에 못 박힌 채 여러 사람들에게 둘러싸여 올려지는 그리스도의 모습을 긴장감 있게 표현했다.

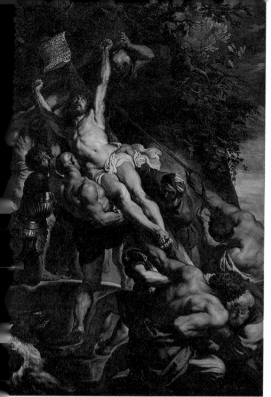

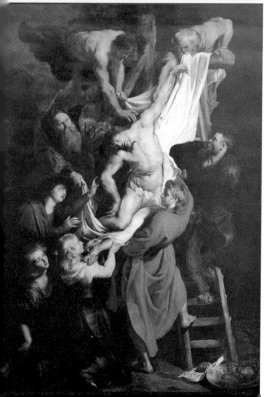

가우디가 건축에서 직선이 아닌 곡선을 주로 이용했다면 회화에서는 루벤스가 직선이 아닌 에너지 넘치는 곡선을 효과적으로 구사한 화가일 것이다. 건장한 그리스도의 몸과 십자가를 올리는 남자들의 근육은 다양한 곡선의 과장된 표현임에도 어색함은 느껴지지 않는다. 비극적인 죽음을 기다리는 상황임에도 그림에는 힘이 넘친다. 반면에 〈십자가 내림〉에서 죽은 그리스도의 몸은 창백하게 식어있다. 죽은 몸이지만 무용을 하듯 균형 잡힌 비대칭의 자세로 제자들의 부축을 받고 내려오고 있다. 십자가 중앙의 좌우엔 컬러풀한 노랑과 푸른 색감의 옷을 입은 남자 둘이 보인다. 주도적으로 그리스도의 장례식을 도와주었던 아리마데의 요셉과 니코데모이다. 그리스도의 발을 잡고 있는 금발의 여인은 막달라 마리아다. 왼쪽 푸른 옷을 입은 성모

· 〈십자가 올림〉 1611, 루벤스
· 〈십자가 내림〉 1614, 루벤스

파트라슈와 네로 동상, photo by iAn

마리아는 죽은 아들을 향해 팔을 뻗어본다. 아들을 잃은 어머니의 얼굴은 죽은 사람처럼 시퍼렇게 얼어있다. 그리스도의 몸을 가장 아래에서 받치는 붉은 옷 청년은 사도 요한이다. 사도 요한은 세상의 모든 희망을 잃은 표정으로 슬퍼하고 있다.

나는 몇 년 전 추운 겨울 벨기에의 안트베르펜을 여행하며 직접 이 그림을 관람한 적이 있다. 소설이 원작인 〈플란다스의 개〉는 허구의 이야기이다. 그러나 현실의 벽에 막혀 꿈을 포기해야 했던 소년이 죽기 전 마지막 행복을 느끼게 해준 그림이라는 생각에 마음에 큰 울림을 주었다.

〈플란다스의 개〉 애니메이션의 인기로 일본과 한국 여행객들이 이 도시를 많이 찾자 성당 앞에는 파트라슈와 네로가 바닥에 잠든 모습의 조형물이 자리

잡고 있다. 만화의 캐릭터와는 닮지 않았지만 이들은 행복한 미소를 짓고 바닥에 누워있다. 얼어 죽은 것이 이해가 될 정도로 안트베르펜의 겨울은 매섭게 춥다.

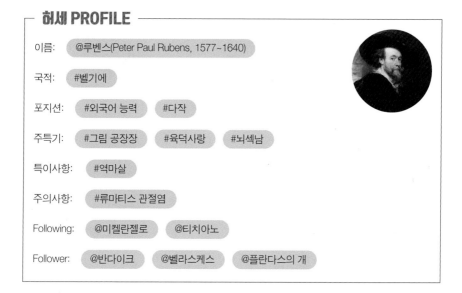

허세 PROFILE

이름: @루벤스(Peter Paul Rubens, 1577~1640)

국적: #벨기에

포지션: #외국어 능력 #다작

주특기: #그림 공장장 #육덕사랑 #뇌섹남

특이사항: #역마살

주의사항: #류마티스 관절염

Following: @미켈란젤로 @티치아노

Follower: @반다이크 @벨라스케스 @플란다스의 개

빛의 연금술사 렘브란트와 자화상

●●●●

　　렘브란트 하르먼손 반 레인(Rembrandt Harmenszoon van Rijn, 1606~1669)은 네덜란드 바로크 시대의 대표적인 화가이다. 루벤스가 화려한 스타일로 유럽의 제후들과 가톨릭 성당에서 인기가 많았다면 렘브란트의 작품은 소박한 초상화를 선호했던 네덜란드 신교도 지역의 귀족이나 부르주아들에게서 인기가 많았다. 루벤스가 에너지가 넘치는 외향적인 그림이라면 렘브란트는 차분한 내향적인 그림이다. 분위기도 정적이다.

　　렘브란트는 네덜란드 레이던이라는 시골의 방앗간 집 아들로 태어났다. 렘브란트가 활동했던 17세기 네덜란드는 '황금의 시대'로 불릴 정도로 예술의 전성기였다. 렘브란트 역시 카라바조의 테네브리즘(Tenebrism)에 많은 영향을 받은 카라바제스티(caravaggisti) 중 하나이다. 그는 카라바조의 빛을 응용하며 자신만의 몽환적인 분위기를 만들었다. 그래서 빛의 마법사라는 별명도 가지고 있다. 플랑드르 지방 특유의 디테일한 묘사까지 더해지며 그의 그림에 생동감을 불어 넣었다. 그는 암스테르담으로 자리를 옮기고 곧 네덜란드에서 유명한 화가가 되었다. 잘나가던 시절 친한 그림상의 사촌이었던 사스키아(Saskia van Uylenburgh)를 만나 결혼했다.

　　부인 사스키아는 예술의 훌륭한 뮤즈이기도 했다. 렘브란트도 나름 유복한 집안에서 자랐지만 사스키아의 아버지는 변호사이자 시장으로 재력이 상당했

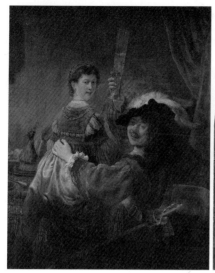

〈선술집의 탕자〉 1635, 렘브란트　　　　〈자화상〉 1640, 렘브란트

다. 남부러울 것 없었던 렘브란트에게 낭비벽과 사치는 자신의 인생을 꼬이게 만들었다. 〈선술집의 탕자〉(1635)는 방탕했던 시절의 렘브란트의 자화상으로 허리를 감싼 여인은 부인 사스키아다.

1640년의 〈자화상〉을 보면 렘브란트는 어두운 톤의 고급스러운 옷을 걸치고 여유롭게 오른팔을 나무판에 기대고 있다. 멋스럽게 까만 모자로 그림의 포인트를 주고 있다. 렘브란트가 네덜란드에서 전성기를 누리던 시절이라 자신감이 넘치는 모습이다.

현재 〈야간순찰〉(1642)은 렘브란트의 대표 작품으로 평가받는다. 화가로 가장 잘나가던 시절 암스테르담 민병대 17명의 단체 초상화를 의뢰받고 그린 그림이다. 본래 제목은 〈프란스 반닝 코크와 빌럼 반 루이텐부르크의 민병대〉였다. 바닝 코크 대위와 그의 부대원 총 17명은 1,600길더를 렘브란트에게 지불

〈야간순찰〉 1642, 렘브란트

했다. 한 사람당 약 100길더씩 부담으로 당시로는 큰 액수였다. 그만큼 렘브란

트는 화가로 최고의 대우를 받고 있었다.

　렘브란트는 이전의 평범한 단체 초상화와 다른 특별한 시도를 했다. 연극

무대처럼 반닝 코크와 그의 부관인 루이텐부르크를 주연으로 스포트라이트

를 받게 하고 나머지 인물들은 조연처럼 비중이 높지 않게 그려 넣었다. 현재

뮤지컬 무대 같은 묘한 분위기에 많은 사람이 찬사를 보내지만, 당시의 평가

는 전혀 그렇지 않았다. 100길더라는 거금을 냈던 민병대 일원들은 자신의 얼굴이 제대로 나오지 않아 불만이었다. 렘브란트의 명성에도 악영향을 끼쳐 네덜란드에서 입지가 점차 좁아지게 됐다. 〈야간순찰〉은 여러 차례 크고 작은 굴욕과 아픔을 겪었다. 작품이 1615년 암스테르담 시청으로 옮겨질 때 전시할 벽의 면적이 좁아 그림의 일부를 절단해 버렸다. 그림에 대한 사람들의 관심도 멀어지면서 관리도 소홀히 했다. 시간이 지나고 그림이 어둡게 변색되자 사람들은 이 그림이 밤을 배경으로 그렸다고 생각했다. 그래서 본래의 제목과 다르게 〈야간순찰〉로 부르게 된 것이다. 작품의 시련은 계속되었다. 1975년 한 정신질환자가 빵 칼로 난도질했고 1990년에는 또 다른 정신질환자가 산을 뿌려 훼손하기도 했다. 현재 네덜란드 암스테르담 국립미술관 관람에서 가장 인기가 많은 명작으로 평가받지만 당시 렘브란트에게는 아픔을 줬던 그림이라는 사실이 아이러니하다. 그래서 시대적 평가는 언제든지 달라질 수 있다.

렘브란트의 명성이 꺾이고도 시련은 계속되었다. 부인 사스키아는 아들 티투스(Titus van Rijn)를 남기고 1642년 세상을 떠났다. 사스키아가 고용했던 가정부는 렘브란트의 부적절한 관계를 이용해 소송했다. 렘브란트는 상당한 재산을 뺏겼다. 그나마 새로운 가정부 헨드리키어 스토펄스(Hendrickje Stoffels)는 렘브란트와 아들 티투스에게 큰 힘이 되었다. 스토펄스는 렘브란트를 정성으로 지원했고 티투스도 친아들처럼 돌보아 키웠다. 렘브란트는 비록 유산 문제로 재혼은 못했지만 스토펄스와 사실혼 관계였다.

1655년에 그린 〈자화상〉을 보면 표정이 이전과 다르게 어둡다. 피부가 많이 상했고 미간의 주름은 깊어졌다. 그림 주문은 계속 줄었다. 살림은 기울고 빚은 늘어만 갔다. 렘브란트는 수집한 골동품과 예술작품을 헐값에 팔아야만 했

다. 1656년에는 파산을 선고하고 재산까지 압류 당했다. 렘브란트는 자신의 저택과 인쇄소까지 팔아야 했다. 암스테르담의 화가협회는 렘브란트가 화가로 활동 못 하도록 거래까지 막으려 했다. 다행히 헨드리키어 스토펄스와 아들 티투스가 화랑 사업을 시작해 렘브란트를 고용하여 위기를 넘겼다. 그들은 렘브란트의 활동을 끝까지 지원해 작품 활동을 계속할 수 있게 하였다. 그러나 부인 스토펄스가 죽고 이어서 티투스마저 요절하자 렘브란트를 지원해줄 사람은 더 이상 없었다. 말년에는 끼니까지 거를 정도로 경제적 상황이 좋지 못했다. 건강도 악화됐다. 하루하루 힘든 나날이었지만 꾸준히 작품 활동을 지속했다. 렘브란트의 말년 63세 〈자화상〉(1669)을 보면 파란만장한 인생의 흔적이 얼굴에 녹아있다. 억지로 자신을 뽐내거나 미화시키려는 가식도 없다. 그저 늙고 초라한 자신을 인정하고 표현했을 뿐이다.

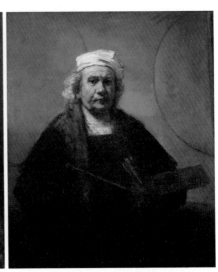

〈자화상〉 1655, 렘브란트 〈자화상〉 1669, 렘브란트

렘브란트의 초상화는 많은 사람으로부터 공감을 얻는다. 누구나 좋은 시절이 있고 내리막이 있다. 누구나 늙고 초라해지는 순간이 온다. 사람이라면 누구나 겪는 인생의 굴곡을 표현했기에 많은 감상자들이 공감하는 보편적인 자화상이기도 하다. 렘브란트가 죽었을 때 장례식조차 제대로 못 하고 쓸쓸히 죽었다고 알려져 있다. 비참하게 생을 마감한 렘브란트가 사후 네덜란드에서 가장 명예로운 화가로 기억될 것을 어느 누가 예상이라도 했을까?

허세 PROFILE

이름: @렘브란트(Rembrandt, 1606~1669)

국적: #네덜란드

포지션: #바로크

주특기: #빛 연출 #쇼핑

특이사항: #말년파산

주의사항: #가정부 #낭비벽

Following: @카라바조 @티치아노

Follower: @반 고흐 @베르메르 @고야

베르메르의 '진주 귀걸이를 한 소녀'

●●●●

요하네스 베르메르(Johannes Vermeer, 1632~1675)라는 화가는 몰라도 푸른색의 터번을 두른 〈진주 귀걸이를 한 소녀〉를 모르는 사람은 많지 않을 것이다. 2003년 스칼렛 요한슨과 콜린 퍼스가 주연으로 나온 영화가 호평을 받으며 대중에게 친숙한 작품이 되었다. 이 영화는 1999년 발표된 미국 작가 트레이시 슈발리에의 소설 『진주 귀걸이를 한 소녀』를 각색한 작품이다. 소설에서는 그림의 모델이 하인으로 등장한다. 뮤즈인 하인과 베르메르의 러브 스토리로 작가적 상상력을 더했다.

이 그림은 '북유럽의 모나리자'라는 별명을 가지고 있다. 이러한 별명을 얻는 데에는 모델의 눈썹이 거의 없는 것도 한몫했을 것이다. 최근 과학적 연구 결과에 따르면 미세한 눈썹이 발견되기도 했다. 눈썹이 거의 보이지 않는 공통점이 있지만 오랜 시간 동안 모델을 관찰하지 않고 완성된 모나리자에 비해 진주 귀걸이 소녀의 얼굴이 보다 자연스러워 보이는 것은 사실이다. 이로 미루어 볼 때 베르메르는 실제 인물을 세심하게 관찰하며 그렸을 것이다.

화가에 대한 정보가 많지 않아 그림의 주인공이 누구인지는 여전히 미스터리로 남아있다. 트레이시 슈발리에의 소설에서는 그림의 모델이 베르메르 집안의 하인으로 등장하지만 어디까지나 작가적 상상일 뿐이다. 현재는 많은 사람이 베르메르의 장녀인 마리아로 추측을 한다.

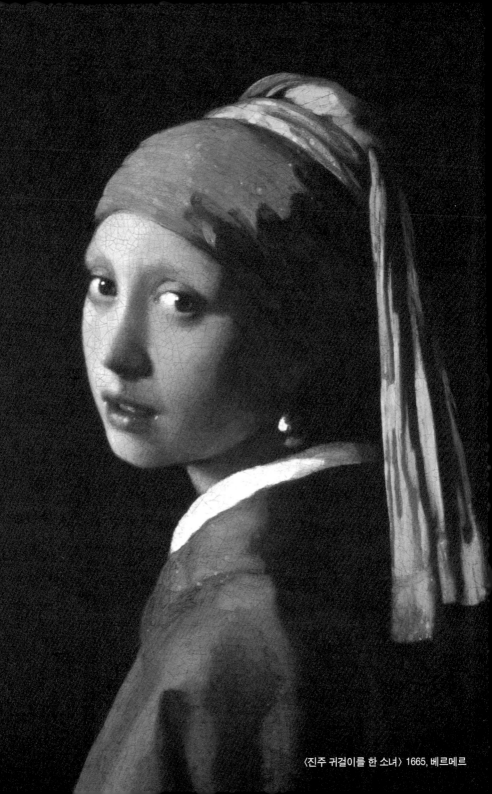

〈진주 귀걸이를 한 소녀〉 1665, 베르메르

엄연히 이 작품은 초상화 다른 장르인 트로니(tronie)로 구별한다. 트로니는 네덜란드 황금시대에 유행한 회화 장르로 과장된 표정의 얼굴이나 이국적인 의상을 입은 사람을 묘사하는 특징이 있다. 요즘으로 따지면 컨셉이 있는 코스프레 인물 초상화 정도로 생각하면 쉬울 것 같다. 소녀가 두른 터번이 유럽인의 일상적인 의상이 아닌 이유이기도 하다. 이는 터키의 이슬람 패션에 가깝다. 당시 네덜란드는 유럽 중계무역의 중심에 있었다. 다양한 이국적인 물건들이 교역되었기 때문에 가능했던 의상이다. 소녀가 머리에 두른 울트라마린 색 터번의 강렬한 색감은 반짝이는 진주 귀걸이보다도 오히려 더 큰 존재감을 자랑한다. 본래 그림이 알려진 초기 제목을 터번을 쓴 소녀, 터번을 쓴 소녀의 머리 등으로 불렀을 정도로 귀걸이보다는 터번을 중심적인 소재로 여겼다. 베르메르는 의도적으로 터번의 블루와 옐로의 보색을 대비시켜 화면에 경쾌한 분위기를 만들었다. 작품의 다채로운 컬러는 그림을 감상하는 중요한 매력 중 하나이다. 베르메르가 쓴 다양한 물감은 멕시코, 영국, 아시아 및 서인도 제도 등 다양한 지역에서 수입된 안료의 색이었다. 그림의 다채로운 컬러감과는 대조적으로 배경은 어두운 블랙 컬러로 덮여있다. 2018년 X-ray와 특수 스캐너 등의 연구를 주도한 팀장 애비 반디베레(Abbie Vandivere)에 따르면 본래 그림의 배경은 광택이 나는 녹색 커튼이라는 결론을 내렸다. 시간이 지나 변색되어 현재의 검은색이 됐다는 주장이다. 연구팀의 주장이 맞는다면 본래 그림은 지금보다 훨씬 화사한 분위기를 자아냈을 것이다.

베르메르는 반사체의 질감을 섬세하게 구사하는 마법을 가지고 있다. 작품에서 반짝이는 화이트 컬러의 하이라이트는 그림에 생동감을 더한다. 또렷한 회색의 눈동자, 두툼한 아랫입술 그리고 은빛의 귀걸이에 반짝이는 포인트 효

과를 주었다. 사실 제목과는 다르게 귀걸이의 질감은 진주처럼 보이진 않는다. 2014년 네덜란드 천체 물리학자 빈센트 이케(Vincent Icke)도 귀걸이 질감에 대한 같은 의구심을 제기했다. 귀걸이 질감의 반사되는 특징과 과도한 크기는 진주보다 광택이 강한 주석에 가깝다는 주장을 했다.

현재의 그림의 가치와 다르게 〈진주 귀걸이를 한 소녀〉는 완성 후 2세기가 지난 1881년에야 팔렸다. 네덜란드의 육군 장교 아놀두스 앙드리에스(Arnoldus Andries des Tombe)는 2길더 30센트(오늘날 약 $25~$30의 가치)라는 말도 안 되는 저렴한 가격에 구입했다. 역시 화가의 명성은 사후에나 알 수 있나보다.

베르메르는 43세에 요절한 불운의 화가이다. 11명 자녀를 둔 중산층 집안이지만 집안 형편이 그리 넉넉지 않았던 것으로 본다. 화가 외에도 화랑 사업, 숙박업도 했다는 기록이 있다. 현대의 평가와는 다르게 베르메르는 활동했을 당시 그리 주목받았던 화가가 아니었기에 남은 정보도 희박하다. 현존하는 작품 수도 많지 않아 현대에는 베르메르의 작품 하나하나에 큰 희소성이 있다.

베르메르가 활동했던 시대 17세기 네덜란드는 무역, 과학 및 예술 분야를 선도하는 유럽 전역에서 가장 번영한 국가였다. 종교개혁 이후 북유럽에서 우상으로 오해받을 여지가 있는 종교화의 수교는 급격히 줄어들었다. 비교적 작은 크기의 초상화나 소박한 현실을 담은 세속적인 그림을 그렸다. 화가들은 그들이 살고 있는 시대와 소박한 일상을 주제로 그림을 그렸다. 이전까지 이러한 그림의 장르가 없었기에 학자들은 특별한 이름을 붙이기 모호해 장르화(Genre Painting)라 부르기 시작했다. 이미 15세기부터 플랑드르 화가들은 시대의 현실을 반영한 그림을 많이 그려왔다. 이러한 전통에 베르메르 또한 영향을 받았다고 볼 수 있다.

〈우유 따르는 여인〉 1658, 베르메르

허세美술관

〈우유 따르는 여인〉(1658)은 베르메르의 대표적인 장르화 그림이다. 한 여인이 아침을 준비하는 모습을 포착했다. 베르메르가 즐겨 연출했던 아침 햇살의 빛이 실내로 은은하게 퍼져있다. 〈진주 귀걸이를 한 소녀〉와 다르게 집요한 묘사 솜씨도 마음껏 발휘했다. 빵을 확대하면 고소한 냄새와 함께 깨알처럼 박혀있는 잡곡이 떨어질 것만 같다. 일하는 여인을 억지로 이상화시키지 않아 현실감 있다. 집안일로 고생을 많이 했는지 피부가 다소 상한 얼굴이다. 여인의 왼팔 근육은 여느 남성 못지않게 발달되어 있다. 그녀는 무표정하지만 사람 좋아 보이는 인상을 가지고 있다. 흘러내리는 흰 우유는 그림에 생동감을 더한다. 꾸밈없이 자연스러운 모습으로 보아 베르메르가 거주했던 저택의 실제 하인을 그렸을 가능성이 크다.

베르메르가 즐겨 구사하는 옐로와 블루의 보색 대비가 나온다. 여인의 상의는 브라운이 섞여 채도가 다소 낮은 옐로 컬러인 반면에 하의는 베르메르가 유독 좋아하는 울트라마린으로 포인트를 주었다. 당시 컬러풀한 옷은 신분이 높은 사람들이 주로 입는 색이었다. 화가는 의도적으로 평소 집안의 허드렛일을 하는 여인에게 고급스러운 울트라마린 컬러의 옷을 입혀 신비로운 분위기를 연출했다.

〈우유 따르는 여인〉은 정교한 렌더링 이미지를 보는 느낌도 든다. 제품의 이미지를 광고할 때 실물 사진보다 컴퓨터가 만드는 3D렌더링 이미지를 쓰는 경우가 많다. 현실보다 더 이상적인 빛을 컴퓨터가 완벽하게 조절하기 때문에 가능하다. 이제는 실재하는 풍경보다 보정된 이미지 사진이 훨씬 아름다운 시대이다. 그런데 베르메르의 작품을 보면 컴퓨터가 만든 3D렌더링을 보는 듯한 균형 잡힌 빛의 분위기를 느낄 수 있다. 카라바조부터 렘브란트로 이어지

는 키아로스쿠로 빛의 영향을 받았으나 베르메르만의 따스한 빛은 특별하다. 맑은 컬러를 구사하면서도 분위기를 해지치 않는다. 블루와 옐로의 보색 대비 포인트 컬러는 화면에 경쾌한 분위기를 더한다. 베르메르의 작품에서는 그의 작업실로 추측되는 공간의 좌측 창문이 자주 등장한다. 창문에서 비추는 따스한 오전의 빛을 세심하게 연구를 한 화가이다. 화가는 익숙한 장소에서 그리며 가장 아름다운 빛이 가능한 시간까지 연구했을 것이다. 베르메르는 자연이 만드는 빛으로 컴퓨터의 3D렌더링 이상의 완벽한 분위기를 연출했다.

〈회화의 기술〉(1666)은 마치 카메라로 앵글을 잡은 것 같은 느낌이 든다. 사진작가들이 즐겨 쓰는 근거리와 원거리를 대비시키는 구도이기도 하다. 거리감도 자연스럽다. 좌측 가장 가까운 커튼부터 중간에 자리 잡은 화가 그리고 가장 먼 곳에 하늘색 드레스를 입은 모델까지 확실한 거리감을 보여준다. 마치 카메라 피사계의 심도 효과를 표현한 것 같다. 그래서 많은 이들은 베르메르가 '카메라 옵스큐라'(camera obscura: '어두운 방'이라는 뜻으로, 카메라의 어원을 나타내는 말)라는 기계를 썼을 것으로 추측한다. 밝은 곳에서 빛이 구멍을 통해 어두운 공간으로 들어오면 상이 반대로 맺히는 현상을 이용한 기계다. 현재의 카메라의 시조가 되는 역사가 오래된 발명품이다. 르네상스 이후로 많은 화가가 카메라 옵스큐라를 사용했을 것으로 추측한다. 구멍을 통해 들어온 피사체의 모양을 종이에 대고 옮긴다면 보다 정확한 형태의 재현이 가능했을 것이다. 그렇다고 이 기계의 사용을 편법으로 볼 수는 없다. 카메라 옵스큐라를 썼다고 해도 화가의 손으로 그림을 그려야 하기 때문이다. 요즘으로 따지면 프로젝트 빔을 쏘고 그 위에 모양을 본떠서 스케치하는 것인데 이러한 작업은 현재의 미대생들도 쓰는 방식이다. 카메라 옵스큐라는 정확한 형태력과 안정적인

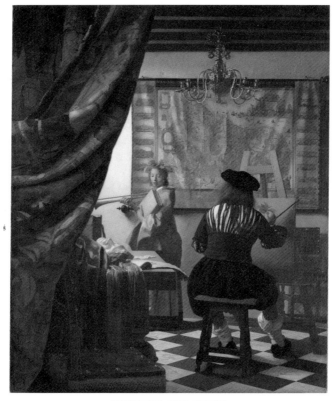

〈회화의 기술〉 1666, 베르메르

구도를 잡는 데에 도움이 됐을 것이다.

베르메르의 작품은 현재 남은 작품 수가 30여 점밖에 되지 않아 모든 작품에 희소가치가 있다. 그러한 이유에서인지 베르메르의 작품들은 여러 차례의 도난과 위작으로 시련을 겪었다. 1971년 브뤼셀에 전시 중이었던 베르메르의 〈연애편지〉는 범인이 훔치는 도중 나무판을 떼어 캔버스를 잘라냈기에 작품에 심한 훼손이 있었다. 1974년 런던에서는 베르메르의 〈기타 치는 여인〉이 도난당했다. 두 차례 모두 그림을 되찾고 무사히 복원을 했으나 〈세 사람의 연주〉라

〈엠마오의 만찬〉 1937, 메이헤런 위작

는 작품은 결국 찾지 못했다. 1990년 이사벨라 스튜어트 가드너 미술관(Isabella Stewart Gardner Museum)에서 도난 사건 이후 아직도 행방이 묘연하다.

　뿐만 아니라 위작도 있었다. 나치가 유럽을 집어삼킬 무렵 메이헤런(Han van Meegeren)이라는 화가는 베르메르 위작 그림을 제작하고 나치 간부였던 헤르만 괴링 장교에게 속여 팔았다. 나치 패망 이후 괴링 소유의 메이헤런 위작이 다수 발견됐지만 황당하게도 당시 감정가들은 베르메르의 작품으로 판단했다. 〈엠마오의 만찬〉(1937)이라는 그림이 대표적인 메이헤런의 위작 그림이다. 솔직히 그리스도의 얼굴 묘사가 어색하고 베르메르와는 다르게 색감도 탁한데 왜 감정가들은 구별하지 못했을까? 이후 메이헤런은 나치에 부역했다는 죄로 재판을 받게 되서야 스스로 위작 화가임을 자백했다. 결국 사형은 면했지만 위작

을 그렸다는 죄로 처벌받았다. 그런데 네덜란드에서는 나치를 감쪽같이 속였다며 오히려 영웅 대접을 받기도 했다. 이러한 사례를 보면 감정가들의 잘못된 판단으로 얼마든지 가짜가 진품 행세를 할 수 있겠다는 생각을 해본다.

베르메르에 대한 정보가 거의 없다 보니 그가 남긴 작품들을 두고 사람들은 다양한 해석을 한다. 그림들에 나오는 사물들의 알레고리적 해석을 통해 의미를 부여하곤 하지만 이러한 분석이 정답이라 확신할 수도 없고 공감되지 않는 것들도 있다. 사실 명확한 해석 없이도 그림을 감상하는 데에는 큰 문제가 되지 않는다. 베르메르가 구사한 오전의 환상적인 빛과 분위기를 즐기고 과거 네덜란드의 사람들의 일상적인 모습을 상상하는 것으로도 충분히 매력적인 감상이 될 수 있다.

허세 PROFILE

이름: @요하네스 베르메르(Johannes Vermeer, 1632~1675)

국적: #네덜란드

포지션: #바로크 #사실주의

주특기: #오전빛연출 #맑은색감 #디테일묘사

특이사항: #울트라마린 사랑 #카메라옵스큐라 사용

주의사항: #작품도난

Following: @렘브란트 @카라바조

Follower: @트레이시슈발리에 @피터웨버

허세와
욕망의
시 대
로코코

〈화장대의 퐁파두르 부인〉 1750,
프랑수아 부셰

파리가 예술의 도시가 된 이유

●●●●●●

　파리는 본래 예술의 도시가 아니었다. 르네상스 때만 해도 예술의 불모지에 가까웠다. 르네상스를 대표하는 프랑스 화가를 떠올리기 쉽지 않은 이유이기도 하다. 당시 유명한 화가들은 주로 이탈리아와 북유럽 출신이었다. 초창기 프랑스의 예술이 발전한 데에는 프랑수아 1세(Francis I, 1494~1547)의 공이 컸다. 그는 정치적으로나 군사적으로 무능력한 왕이었으나 예술에 있어서만큼은 조예가 깊었다. 그는 혼란한 이탈리아에서 활동하기 힘든 예술가들을 프랑스에 자리 잡게 도와주고 후원을 아끼지 않았다. 대표적인 예술가로 사르토(Andrea del Sarto), 첼리니(Benvenuto Cellin), 다빈치(Leonardo da Vinci) 등이 있다. 다빈치가 프랑스로 올 때 모나리자를 가져온 것 하나만으로도 축복이었다. 이들이 활동한 이후 프랑스에서는 미술이 본격적으로 발전하기 시작했다.

　프랑수아 1세가 프랑스의 예술 발전에 있어 중요한 토대를 만들었다면 17세기 절대왕정 시대 태양왕으로 불렸던 루이 14세(Louis XIV, 1638년~1715)가 그 바통을 물려받았다. 루이 14세의 예술 정책 이후 프랑스 파리는 로마와 더불어 유럽에서 손꼽히는 예술의 중심 도시가 된다. '짐은 곧 국가다'라는 말을 일반적으로 많이 생각하지만 루이 14세(Louis XIV, 1638~1715)는 이러한 말을 한 적이 없다. 선대 왕 중 루이 11세가 '짐은 곧 프랑스다'라는 말을 했었다. 루이 14세가 죽을 때 아들에게 '짐은 이제 죽는다. 그러나 국가는 영원하리라'라는 말이

와전되어 '짐은 곧 국가다'라는 된 것으로 보인다. 어린 시절 왕이 됐기 때문에 어머니가 섭정을 해야 했다. 어린 루이 14세는 힘없는 왕이었다. 귀족들로부터 하대와 조롱을 당하곤 했다. 어린 시절의 악몽 같은 기억은 그가 어른이 되고 권력에 대한 강한 집착을 갖게 했다. 에콜베르 총리를 비롯하여 주요 국가 요직을 귀족들이 아닌 부르주아 출신 위주로 발탁했다. 반면에 귀족들에게는 하찮은 일을 시키며 굴욕적인 직함을 붙여 주었다. 국왕 전담 수건 담당, 국왕 책 낭독 담당, 국왕 직속 심부름 담당 등 노골적으로 조롱을 했다. 권력을 과시하기를 좋아했던 루이 14세는 괴짜 같은 기질이 많았다. 세상의 중심은 자신이기를 원했다. 모든 사람에게 주목받아야 했다. 오페라 공연을 즐겼던 왕은 배우들이 공연 끝나고 박수를 받는 것조차 질투했다. 이에 스스로 무대에

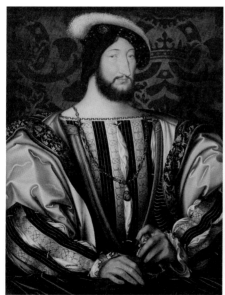

〈프랑수아 1세〉 1530, 장 클루에

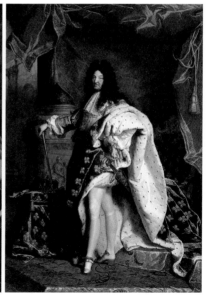

〈루이 14세〉 1701, 이아생트 리고

허세와 욕망의 시대 로코코

올라 박수를 받곤 했다. 루이 14세의 대표적인 예술적 업적은 베르사유 궁전 (Château de Versailles)건축이었다.

한번은 재무장관의 저택을 방문한 적이 있다. 이때 자신보다 화려한 궁전에 사는 재무장관에 분노하게 된다. 곧 니콜라 푸케를 재상 자리에서 내치고 유럽 어느 귀족 혹은 왕보다 가장 화려한 궁전 건축을 계획하게 된다. 베르사유 는 그렇게 루이 14세의 권력에 대한 욕망에 의해 탄생했다. 베르사유는 단지 왕궁의 역할뿐 아니라 건축, 조각, 회화, 공연, 문학 토론 등 모든 예술이 가능 한 프랑스의 복합 문화 센터 역할을 했었다.

절대왕정을 위한 가장 중요한 핵심 정책이 베르사유 건축이었다. 동시에 베

〈베르사유 궁전〉 1668, 피에르 파텔

르사유를 꾸미기 위한 모든 예술이 프랑스에서는 바로크 미술로 발전했다. 루이 14세는 자신의 권력을 선전하기 위한 별도의 예술 기관인 왕립 회화 조각 아카데미(Académie royale de peinture et de sculpture, 1648~1793)를 만들었다. 형식적으로는 예술가들의 사회적 지위 상승과 자유로운 교육을 통한 예술가 양성을 위함이었지만 실질적 목적은 다른 데에 있었다. 국가와 왕을 찬양하기 위한 훌륭한 예술가를 양성하기 위해서였다. 그들은 자유로운 주제로 그릴 권리도 없었다. 아카데미에서 선정한 장르만을 그림으로 인정했고 장르의 우선순위까지 있었다. 아카데미 기준의 가장 높은 등급은 역사였다. 다음으로 인물화, 장르화, 정물화, 풍경화 순서였다. 왕립 아카데미에 들어가기 위한 심사도 까다로웠지만 아카데미 회원 중에서도 가장 뛰어난 화가에게는 별도로 로마 유학까지 보내주는 시스템도 있었다. 이탈리아의 고전주의 본고장인 로마에 왕실 아카데미의 분교를 만들어 선별된 엘리트들을 관리했다. 전시 역시 오직 아카데미의 통제 아래 이루어져 국가와 루이 14세를 찬양했다. 베르사유와 왕립 아카데미를 통해 프랑스식 바로크 미술이 탄생했고 이후 로코코 미술로 진화하게 된다. 예술가들의 표현의 자유에 있어서 한계는 있었지만 루이 14세의 예술 정책 덕분에 프랑스 파리는 점차 로마를 능가하는 세계 최고의 문화 도시로 발돋움하게 된다.

럭셔리의 모든 것 로코코 화가들

●●●●

로코코(rococo)라는 말은 조개 문양을 뜻한다. 궁전을 꾸밀 때 사치스럽고 화려한 조개 장식에서 기원된 말이다. 로코코를 떠올렸을 때 화려한 장식적인 이미지를 생각하면 그 의미와도 일맥상통한다. 시대로 보면 루이 14세의 몰락 이후 18세기 주로 프랑스에서 일어난 양식이다. 프랑스에서 기원됐지만 다른 유럽 국가의 왕과 귀족들에게도 영향을 주었다. 스타일적으로만 보았을 때 바로크와 로코코는 큰 차이가 없다. 루이 14세 시대 바로크에 영향을 받은 미술이 로코코이기 때문이다. 그런 이유로 후기 바로크라고 부르기도 한다.

그래도 바로크와 로코코는 성향에 있어 엄연히 차이가 있다. 17세기 프랑스의 바로크는 오직 하나의 목적인 국가와 루이 14세를 위한 미술이었다. 루이 14세 몰락 이후 18세기 로코코는 바로크를 모방한다. 단지 대상이 왕이 아닌 귀족들과 부르주아로 바뀌었을 뿐이다. 프랑스의 바로크가 루이 14세의 궁전 즉 베르사유를 위한 예술이었다면 로코코는 귀족과 부르주아의 개인 저택을 꾸미기 위한 미술이었다. 스타일의 미세한 차이점도 있다. 바로크는 남성스럽고 다소 엄숙한 느낌이 있다. 루이 14세 절대왕정의 힘을 과시하기 위한 화려한 스타일이다. 그에 반해 로코코는 부드럽고 서정적이며 여성적이다. 나쁘게 말하면 가볍고 경박한 성향도 있다.

정리하자면 17세기 프랑스의 바로크 스타일의 영향을 받아 18세 귀족의 개

인 저택이나 다른 유럽 왕궁에서 유행한 양식이 로코코 미술이다. 너무 쉽지 않은가?

회화에서 로코코 그림의 선구자는 앙투안 바토(Jean-Antoine Watteau, 1684~1721)이다. 왕립 아카데미 출신에 로마상을 수상하기도 했다. 이 정도면 당시 프랑스에서 최고 엘리트 화가의 스펙이라고 보면 된다. 루벤스 영향을 받아 화려한 그림을 선호했다. 대표작 〈제르생의 간판〉(1720)을 보면 로코코가 어떠한 성향인지 알 수 있다. 왼쪽의 하인들이 머리가 록스타처럼 긴 루이 14세의 액자를 집어넣고 있다. 절대왕정 시대가 저물고 있음을 암시한다. 그림의 오른쪽 배경을 보면 에로틱한 누드화와 아름다운 자연을 묘사한 풍경화들이 있다. 로코코의 성향을 보여주는 향락적인 그림들이다. 한 명의 신사는 과장된 손동작으로 예법에 맞게 여인을 대한다. 그림에서 부르주아의 이러한 허례허식을

〈제르생의 간판〉 1720, 장 앙투앙 와토

〈삐에로〉 1790, 장 앙투앙 와토

〈키테라 섬으로의 순례〉 1717, 장 앙투안 와토

보여주는 이유가 있다. 이전부터 부르주아들은 귀족들로부터 신분적인 차별을 받아온 열등감이 있었다. 그래서 그들은 귀족들의 행동을 닮고자 했다. 바토의 다른 작품 〈삐에로〉(1790)에도 이러한 성향이 나타난다. 로코코 시대에는 귀족들이 즐겼던 오페라나 연극 주제가 많다. 귀족들과 부르주아들은 개인적인 경박함을 감추려 삐에로처럼 연기를 해야 했다.

와토는 로코코의 성향을 가장 솔직하게 보여주는 페트 갈랑트(Fête galante) 주제를 처음으로 그린 화가이기도 하다. 페트 갈랑트는 목가적인 아름다운 자연 풍경에 청춘 남녀의 사랑 이야기를 담은 작품을 말한다. 18세기 왕립 아카데미는 재정적으로 귀족들에게 의존할 수밖에 없게 되었다. 귀족들의 입김이 강해지자 그들의 취향을 반영한 새로운 예술 장르를 받아들여야 했다. 그래서 탄생한 장르가 페트 갈랑트였다. 와토의 페트 갈랑트의 대표작은 〈키테라 섬으로의 순례〉(1717)이다. 파스텔 톤의 아름다운 색감의 강산을 배경으로 남녀 커플 여럿이 옹기종기 모여들고 있다. 오른쪽 회색빛의 꽃단장을 한 오래된 조각은 사랑의 여신 비너스이다. 키테라 섬은 비너스를 숭배하는 섬이다. 이들은 사랑이 넘치는 키테라 섬에서 인생을 즐기고 있다.

프랑수아 부세(François Boucher, 1703~1770) 역시 로코코의 상징과 같은 화가다. 역시 왕립 아카데미에 로마 유학파 엘리트 출신이다. 그는 에로틱한 느낌이 감도는 화려한 그림을 많이 그렸던 화가이다. 대표적인 예로 〈갈색 머리의 오달리스크〉(1745)가 있다. 현존하는 인간 누드화로 논란이 됐었던 고야의 〈옷을 벗은 마하〉(1800), 마네의 〈올랭피아〉(1864)를 두고 고전 시대의 금기를 깼다며 혁명적인 그림으로 여기곤 하지만 이미 부세는 그들 이전에 이 같은 충격적인 인간 누드화를 그리고 있었다. 그래서 미술사의 평가에서 최초라는 말은

〈갈색 머리의 오달리스크〉 1745, 프랑수아 부셰

경계해서 믿어야 한다. 알고 보면 최초가 아닌 경우가 많기 때문이다.

그림의 제목 '오달리스크'는 오스만 제국에서 술탄의 시중을 드는 여인들을 말한다. 이러한 제목의 뜻과는 다르게 모델의 생김새는 오스만 제국의 여인처럼 보이진 않는다. 사실 그림의 모델도 화가의 아내로 추측된다. 짙은 푸른 천바탕에 흰 옷감으로 반쯤 몸을 가려 새하얀 그녀의 피부와 엉덩이를 의도적으로 강조했다. 게다가 화면의 앵글도 관음증적인 분위기가 물씬 풍기게 한다. 이를 두고 비평가 공쿠르 형제(Frères Goncourt)는 '우아한 저속함'이라 평했다. 마네의 〈올랭피아〉 이상으로 큰 논란이 되기에 충분한 그림이지만 공개가 아닌 개인 소장용으로 제작되었고 '오달리스크'라는 제목이기에 큰 문제가 되지

〈퐁파두르 부인〉 1756, 프랑수아 부세

않았던 것으로 보인다. 당시 유럽 남성이 가진 오리엔탈리즘적 세계관을 반영하는 오달리스크 주제는 현실이 아닌 상상의 여인으로 간주한 것으로 보인다. 그림을 통해 유럽 부르주아들의 이국 세계 여인을 바라보는 성적 판타지를 짐작할 수 있다. 이러한 부세의 로코코 풍 누드화들은 시민혁명 이후 경박한 에로티시즘과 도피주의라는 이유로 비판의 대상이 되었으나 근대 이후에는 시대가 가진 욕망을 반영한 표현이라며 재평가되고 있다.

부세가 그렸던 유명한 초상화로 〈퐁파두르 부인〉(1756)이 있다. 부세를 후원했던 그녀는 본래 멸시받던 부르주아 출신이었다. 퐁파두르의 미모와 지성에 반한 루이 15세의 눈에 들어와 베르사유에서 영향력을 높여갔다. 그러나 왕의 애첩 생활은 마냥 좋지만은 않았다. 왕이 부르면 언제든 침실로 와야 했고, 왕과의 식사 자리에서는 음식을 남기지 않고 다 먹어야 했기 때문이다. 부세의 초상화에서 퐁파두르는 화려한 드레스를 입고 한 손에는 책을 들고 있다. 그녀의 지성을 보여주기 위함이다. 실제 퐁파두르는 단순히 외향을 꾸미는 데에만 관심 갖지 않았고 어느 귀부인보다도 지적이고 예술적으로 조예가 깊었던 여인이었다. 그녀는 살롱문화(프랑스어로 '응접실'이란 뜻으로 17~19세기 프랑스 상류층에서 유행했던 사교 모임)를 주도하며 많은 예술가와 지식인을 후원했다. 살롱은 상

류계층의 고급문화를 공유하고 발전하기 위한 사교모임으로 발전했다. 살롱은 독서 토론, 예술 비평, 소규모 공연이 이루어지는 문화 공간이었다. 철학자 볼테르는 퐁파두르가 주도한 살롱의 단골손님이었다. 그 외에도 몽테스키외, 루소, 디드로, 흄 등 다수의 지식인들이 살롱을 통해 성장했다. 이들은 이후 왕과 귀족 중심의 봉건 질서를 무너뜨리는 프랑스 혁명을 주도하게 된다. 사치스러운 로코코의 문화로 탄생한 지식인들이 기존 질서를 무너뜨리는 세력으로 성장했다는 것은 역사의 아이러니이다.

로코코의 마지막 대표 화가는 장 오노레 프라고나르(Jean-Honoré Fragonard, 1732~1806)이다. 화가보다 향수 이름으로 먼저 기억하는 사람도 많을 것이다. 남프랑스 그라스(Grasse) 지역의 럭셔리 향수 프라고나르와 같은 이름이다. 이는 그라스 지역 출신의 화가를 기리기 위함이다. 19세기 유명한 인상주의 화가 중 하나인 베르트 모리조(Berthe Morisot)가 프라고나르의 증손녀이기도 하다.

〈책 읽는 소녀〉 1776, 장 오노레 프라고나르

프라고나르 역시 왕립 아카데미 출신에 로마 유학을 경험한 화가였다. 그는 부세의 제자이기도 했다.

프라고나르는 누구보다도 색감을 감미롭게 구사한 화가였다. 대표작 〈책 읽는 소녀〉(1776)를 보면 그것을 확실히 느낄 수 있다. 캐러멜이 녹는 듯 달콤한 분위기를 연출한다. 로코코 그림으로 많이 소개되는 〈그네〉(1767)는 프라고나르를 대표하는 작품이다.

〈그네〉 1767, 장 오노레 프라고나르

<단오풍정> 조선후기, 신윤복

파스텔 톤 푸른빛이 감도는 숲속에서 핑크색 드레스를 입은 여인이 그네를 타고 있다. 밑에서 여인의 치마 속을 올려다보는 젊은 남자가 보인다. 그네 타는 여인은 미소를 지으며 그를 내려다보고 있다. 에로틱한 풍자로 두 남녀 사이를 짐작할 수 있다. 둘의 불륜을 모르고 나이 많은 남편은 즐겁게 그네를 밀어주고 있다. 이 그림은 로코코의 성향을 잘 설명해 주는 그림이기도 하다. 겉으로 서정적이고 환상적인 분위기를 연출하지만 막장드라마 같은 다소 경박함을 담은 것이 로코코이다. 당시 그림을 주문한 사람은 부유한 은행가 줄리앙 백작이었다고 한다. 어린 여인과 비밀 연애를 즐겼기 때문에 실화를 바탕으로 그린 것이 아니냐는 추측도 있다. 우리나라에도 이 같은 해학이 담긴 에로티시즘 그림을 그린 화가가 있다. 신윤복의 <단오풍정>(18세기 말)이 대표적인 그림이다. 부세의 <그네>와 비슷한 시대에 그려졌고 똑같이 그네가 등장하는 점이 흥미롭다. 의도한 것인지는 모르겠지만 당시 에로티시즘적 풍자는 국제적

트렌드였는지도 모르겠다.

　한 시대를 풍미했던 로코코는 시민혁명 이후 루이 16세의 단두대 처형과 함께 역사 속으로 사라졌다. 오랜 시간 비판받아 왔지만 현대의 럭셔리한 취향과 잘 맞아 다시 재조명 받고 있다. 럭셔리와 로코코 비슷한 점이 많다. 럭셔리의 어원인 룩수리아(Luxuria)는 라틴어로 육체적 욕망을 뜻한다. 로코코의 에로틱한 요소와도 일맥상통한다. 욕망의 솔직함은 사치스럽고 화려한 양식으로 나타난다. 이는 당시 로코코 문화를 주도했던 귀족과 부르주아들 스스로에 대한 열등감일지도 모른다. 귀족들은 17세기 루이 14세와 베르사유의 화려한 양식을 모방해서 개인 저택을 꾸몄다. 항상 냉대와 차별을 받아왔던 부르주아들은 귀족들의 예법과 미적 취향을 모방해 겉으로는 귀족처럼 보이려 하였다. 결국 시대가 가진 열등감과 솔직함이 럭셔리한 로코코 미술을 탄생시킨 결정적인 요인일지도 모른다.

허세가 만든 고급 여행 '그랜드 투어'와 카날레토

●●●●○

17세기부터 19세기 이전까지 여행은 지금과는 많은 차이가 있었다. 지금처럼 고속 열차, 자동차, 비행기가 없던 시대의 여행은 돈이 많은 귀족과 부르주아만 가능한 특권이었다. 로코코의 사치스러움과 화려한 양식이 식상해질 무렵 유럽에서는 고전주의를 숭상하는 트렌드가 생겨났다. 고전주의 문화의 본고장인 이탈리아 여행은 귀족이나 부르주아들에게 로망이었다. 17세기부터 부유한 귀족이나 부르주아 집안 자녀들에게 고전주의를 체험시키기 위한 여행이 유행하기 시작했다. 이러한 고전주의 문화 예술기행을 '그랜드 투어(Grand Tour)'라 불렀다. 이탈리아의 피렌체, 베네치아 등의 도시를 경유하는데 최종 목적지는 주로 로마였다. 자녀들은 출발한 지역부터 고전주의에 대해 가르쳐줄 전담 가정교사와 동행했다. 당시 그랜드 투어 가정교사는 현대 교수들이 받는 연봉보다 훨씬 높았다고 한다. 자녀들은 이탈리아 여러 지역의 유적지와 예술품을 직접 보며 개인 교사로부터 해설을 들었다. 지금으로 따지면 지식 가이드들이 모든 여행 일정을 동행하며 일대일 해설을 해준다고 보면 된다. 그들은 럭셔리한 여행을 다녀온 증거를 남기고 싶어 했다. 그런데 지금처럼 카메라가 없던 시절이었다. 자연스럽게 관광 엽서나 인증샷 목적의 그림을 그리는 화가들이 각광을 받았다. 이러한 인증샷 전문 풍경 화가를 베두타(Veduta: '전망', '조망'을 뜻하는 이탈리아어) 화가라 부른다.

〈대운하, 베네치아〉 1730, 카날레토

베두타 화가 중 베네치아에서 이름을 날린 안토니오 카날(Giovanni Antonio Canal: 1697~1768)이라는 화가가 있었다. 애칭으로 주로 카날레토(Canaletto)라고 부른다. 카날레토는 귀족들의 소장용 풍경화를 잘 그려서 유명해진 화가였다. 귀족 자녀가 베네치아 여행을 다녀온 티를 내려면 진실에 가깝게 그려야 했다. 〈대운하, 베네치아〉(1730)를 보면 베네치아 사공이 끄는 배를 타고 그림에 보이는 오른쪽 건물 3층을 보니 창문은 어떻게 생겼고 이곳에서 어떤 골동품을 샀는지를 귀족들은 자랑하고 싶었을 것이다. 그러기 위해서는 최대한 사실에 가깝게 그릴 수 있는 화가의 능력이 요구됐다. 이러한 능력에 완벽히 부합한 화가가 카날레토였다.

카날레토 이전 이탈리아 풍경화는 온전히 독립적인 풍경화가 아니었다. 풍

경은 주로 배경의 역할로 제한되었다. 풍경이 중심이라도 그리스 신화나 종교화가 섞인 그림들이었다. 풍경화는 현존하는 진실이 아닌 가상 판타지 그림에 가까웠다. 그랜드 투어가 가져온 시대적 요구에 비로소 풍경화는 독립적으로 발전하게 되었다. 그 중심에 카날레토가 있었다. 지금처럼 튜브 물감이 보급되기 이전 유화 물감은 휴대가 불가했다. 실외에서 직접 보고 채색하기 힘든 여건이었다. 당연히 낮에 보았던 기억에 의존한 색감을 표현했을 것이다. 이러한 한계에도 그는 베네치아를 현장감 있게 표현했다. 이렇게 보면 카날레토를 최초의 인상주의 화가로 평가할 수도 있다. 그러나 최초라는 말은 경계하자. 최초는 평가하기 나름이기 때문이다. 베네치아에서 베두타 화가로 인기가 많아지자 카날레토의 명성은 영국 왕실까지 전해졌다. 카날레토는 말년 영국 왕실에 스카우트되어 최고의 명예와 성공을 이룬다.

영원할 것 같았던 그랜드 투어와 베두타 화가들의 시대도 19세기에 막을 내린다. 귀족들의 허세도 끝났다. 19세기에 증기기관이 발명되자 유럽인들의 생활 방식에도 많은 변화가 있었다. 합리적인 가격으로 증기 열차를 타고 누구나 다른 지역을 여행할 수 있게 됐다. 여행이 대중화되며 귀족들의 전유물이었던 그랜드 투어도 역사 속으로 사라졌다. 화가들의 그림 그리는 방식도 달라졌다. 19세기 이전 풍경화를 그리려면 물감의 휴대가 불가능했기 때문에 채색은 실내에서 할 수밖에 없었지만 이젠 휴대가 가능한 튜브 물감이 발명되어 기차를 타고 아름다운 풍경이 있는 곳에 가서 직접 눈으로 본 현실을 현장감 있게 표현이 가능해졌다. 이렇게 탄생한 사조가 인상주의였다. 여행과 함께 그림 전시도 귀족과 부르주아가 아닌 대중에게 공개되는 시대가 됐다. 그랜드 투어는 근대 여행의 시초였기에 현대의 여행도 고전주의 예술기행의 성격은

〈베네치아의 산 마르코 광장〉 1724, 카날레토

남아있다. 많은 여행객이 유럽의 여러 도시에 가면 전문 가이드로부터 알찬 설명을 듣길 원하고 다녀온 증거인 인증샷을 남기길 원한다. 이제 인증샷은 베두타 화가가 아닌 스마트폰과 카메라가 그 역할을 대신한다. 그러나 〈베네치아의 산 마르코 광장〉(1724)을 보면 사진으로도 담기 힘든 카넬레토만의 개성으로 아름다운 베네치아의 산 마르코 광장과 대성당의 모습을 디테일하게 그렸다. 그의 그림은 감상자로 하여금 베네치아와 지중해 바다에 저절로 가고 싶게 만드는 매력을 가지고 있다.

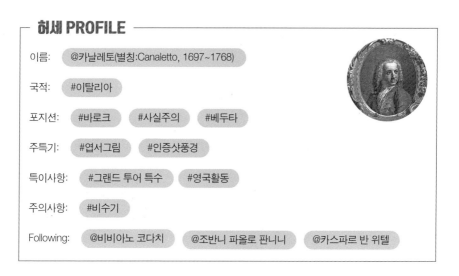

허세 PROFILE

이름: @카날레토(별칭:Canaletto, 1697~1768)

국적: #이탈리아

포지션: #바로크 #사실주의 #베두타

주특기: #엽서그림 #인증샷풍경

특이사항: #그랜드 투어 특수 #영국활동

주의사항: #비수기

Following: @비비아노 코다치 @조반니 파올로 판니니 @카스파르 반 위텔

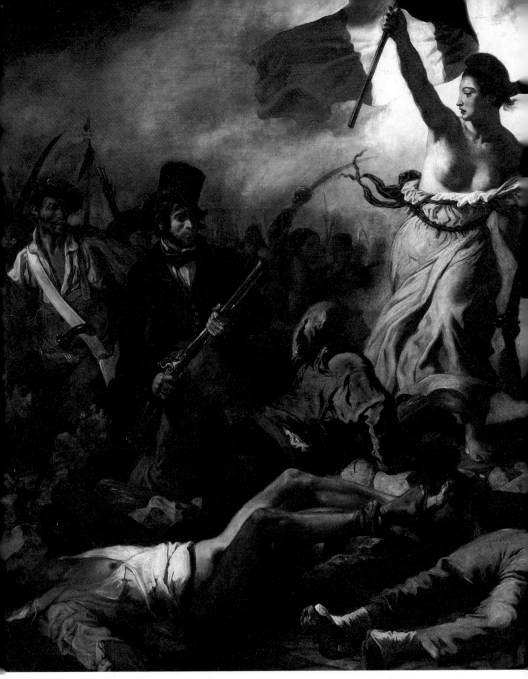

〈민중을 이끄는 자유의 여신〉 1830, 들라크루아

낭만적지

낭이만

않지

은낭

만주

의

그림들

고야는 잔혹했던 시대의 희생자일까?
아니면 위선자일까?

●●●●●

프란시스코 고야(Francisco Goya, 1746~1828)는 디에고 벨라스케스와 더불어 스페인에서 가장 사랑받는 고전 화가이다. 그는 아라곤(Aragon) 지방 푸엔데또도스(Fuendetodos)의 가난한 농부의 아들로 태어났다. 인맥도 없고 돈도 없었다. 그럼에도 화가로 성공하기 위해 마드리드로 이주한다. 화가로 성공하기 위해서는 마드리드의 왕립 아카데미 회원이 되어야 했다. 실력은 이상을 받쳐주지 못했다. 왕립 아카데미 시험에 2번 낙방하고 로마 유학길로 오른다. 여전히 고전주의 본고장인 로마에서 그림을 배우면 알아주는 시대였다. 스페인에서 인정을 못 받으니 일종의 스펙 쌓기 목적으로 떠난 여행이기도 했다. 그는 볼로냐, 베네치아, 로마에서 그림 공부를 했다. 가난했던 화가가 어떻게 유학 자금을 마련했는지는 여전히 미스터리하다.

고야는 파르마 대회 2등 수상하며 드디어 자랑거리가 생겼다. 이후 이탈리아에서 1년 만에 돌아와 스페인에서 로마 유학파에 파르마 수상자임을 자랑하고 다녔다. 출세를 위해서 잘나가는 귀족과 친해지려 했고 성당 제단화를 그리기 위해 그림 값도 저렴하게 받았다. 그만큼 고야는 성공에 대한 절박함이 있었다.

27살에 궁정 화가 프란시스코 바예우(Francisco Bayeu)의 친동생 호세파(Josefa Bayeu)와의 결혼으로 좋은 기회를 얻게 된다. 성공하려는 정략결혼에 가까웠

다. 궁정 화가 바예우 형님 도움으로 엘에스코리알 궁전의 태피스트리 화가로 활동하며 귀족들에게 조금씩 알려지기 시작했다. 성 프란치스코의 성당의 제단화를 그리며 고야는 본격적으로 스페인 미술계에 인정을 받아 결국 왕실 미술 아카데미 회원이 된다. 스페인의 국왕 카를로스 4세(Carlos IV)가 즉위하면서 고야는 꿈에 그리던 정식 궁정 화가로 데뷔한다.

이 무렵에 그린 작품이 〈카를로스 4세의 가족〉(1801)이다. 당시 스페인과 프랑스 모두 부르봉 왕가(Maison de Bourbon)가 지배했을 때였다. 작품을 그리기 7년 전 카를로스 국왕의 친척인 프랑스의 루이 16세 왕은 단두대에 처형을 당

〈카를로스 4세의 가족〉 1800, 고야

낭만적이지 않은 낭만주의 그림들

했다. 이웃 나라 프랑스에서 친척이 처형을 당했음에도 스페인 왕가는 위기를 방관할 뿐이었다. 〈카를로스 4세의 가족〉이라는 제목답게 왕이 중심이 되어야 하지만 주인공 자리엔 왕비가 위치하고 있다. 마치 주인공처럼 보이게 하려는 고야의 의도를 알 수 있다. 그만큼 카를로스 4세 왕은 우유부단했고 나약했다. 실세는 오히려 왕비 마리아 루이사(María Luisa de Parma)였다. 고야는 한심한 왕의 얼굴을 어리숙하게 바보처럼 묘사했다. 술 한잔한 듯 멍해 보이는 눈빛이다. 왕은 고도이(Manuel de Godoy) 재상과 왕비의 불륜 사실을 알고도 아무것도 하지 않았다. 오히려 고도이 재상을 총애했다고 한다. 당시 왕비의 손을 잡고 있는 왕자가 왕이 아닌 고도이의 자식이라는 소문이 있을 정도였다. 고야는 왕비의 얼굴을 포악하고 탐욕스럽게 표현했다. 그 외에도 왕족들의 얼굴들을 보면 눈이 풀려있거나 멍청하게 표현했다. 부패한 왕족들을 보여주며 나라 망조의 분위기를 보여주고 있다. 반면 왼편 캔버스 옆에 그림을 그리는 고야의 눈빛은 또렷하다. 그림을 그리는 화가 자신을 화면 속에 넣는 연출은 사실 벨라스케스 시녀들을 오마주한 것이다. 고야는 평소에 스페인 바로크의 거장 벨라스케스를 존경한 것으로 알려져 있다. 카를로스 4세 국왕은 이 그림에 만족해했다고 한다. 그림을 보는 눈이 없는 것인지 아니면 취향이 독특한 것인지 정확히는 모르겠다. 이 그림에서의 어수선한 분위기는 가까운 미래의 복선이었다.

스페인은 곧 나폴레옹에게 나라를 빼앗기게 된다. 1808년 나폴레옹 군대는 스페인을 무참히 짓밟았다. 프랑스의 자유, 평등, 박애의 이념은 없었다. 스페인 민중에게 나폴레옹 군대는 악마였다. 스페인 군대는 저항조차 하지 못했다. 피해를 보는 것은 힘없는 민중이었다. 프랑스 군대는 스페인 민중들의 재

산을 약탈했고 부녀자들을 강간했다. 이에 분노한 스페인의 민간인 남자들은 5월 2일 마드리드에서 프랑스 군대를 공격했다. 정식 군대가 아니었기에 전면전보다는 치고 빠지는 기습 공격으로 프랑스 군대에 상당한 타격을 주었다. 1808년도 스페인의 비정규군이 나폴레옹에 대적한 전투에서 역사적인 게릴라(Guerilla: 스페인어로 게리야)라는 말이 유래되었다. 게릴라는 본래 비정규군의 변칙적인 전투를 뜻한다. 용감하게 싸우다 포로가 된 스페인 남자들은 다음날 5월 3일 마드리드의 프린시피오 언덕에서 공개 처형을 당했다. 고야는 〈5월 2일의 항쟁〉과 〈5월 3일의 처형〉을 시리즈 그림으로 제작했다. 두 작품 중에서도 〈5월 3일의 처형〉이 더욱 유명하다. 오른편에는 사형을 집행하기 위해 스페인

〈5월 2일의 항쟁〉 1814, 고야

낭만적이지 않은 낭만주의 그림들

<5월 3일의 처형> 1814, 고야

포로들에게 총을 겨누는 프랑스의 군인들이 보인다. 자세히 보면 총을 겨누는 포즈가 똑같게 표현된 것을 알 수가 있다. 얼굴 표정도 드러나지 않는다. 미술학자 로버트 휴스(Robert Hughes)는 이러한 익명성에 대해 인상 깊은 비평을 했다. 그림에서 피해자들은 얼굴이 대체로 잘 드러나는 반면에 살인자들의 얼굴이 드러나지 않는 점을 주목했다. 이 그림을 통해 과거 전쟁과는 다른 익명의 살인이라는 현대 전쟁의 속성을 드러내고 있다는 것이다. 이러한 속성은 현대의 인터넷 환경에도 그대로 적용된다. 익명성이 보장되는 순간 사람들은 잔혹하게 유명인을 공격하곤 한다. 당하는 사람은 신상이 그대로 털리는 반면에 공격하는 이는 익명성이 보장되기 때문이다.

왼편 하단에는 이미 총살을 당해 죽은 사람들이 보인다. 바닥은 붉은 피로 물들어있다. 사형 집행을 기다리며 죽음을 앞둔 몇몇은 얼굴을 가리며 두려워하고 있다. 흰옷을 입은 남자에게 스포트라이트를 주어 마치 연극무대의 주인공처럼 돋보이게 연출했다. 남자는 두 팔을 벌리고 죽음을 맞이하고 있다. 손바닥을 자세히 확대하면 못 자국이 보인다. 예수 그리스도의 십자가 처형과 성흔을 연상시키는 기독교적 도상이다. 고야는 프랑스와 싸우다 전사한 스페인의 애국자들을 마치 그리스도의 희생으로 보이게 만들었다. 이 작품은 현재까지도 고야를 대표하는 가장 유명한 작품 중 하나다. 그는 이후 스페인을 침략한 프랑스군의 학살과 만행을 고발한 판화 시리즈 〈전쟁의 재난(스페인어: Los Desastres de la Guerra)〉(1815)을 제작했다. 에칭으로 제작된 판화는 마치 종군기자가 비극적인 참상을 스틸 컷 사진으로 찍은 것 같은 느낌이다. 이렇게 보면 고야는 스페인의 애국자처럼 보인다. 그런데 5월 2일의 항쟁과 5월 3일의 처형을 왜 그렸는지 사람들은 잘 모른다. 나폴레옹의 군대가 스페인을 점령했을

옳고 그름, 〈전쟁의 재난〉 판화 시리즈 중, 1815, 고야

때에는 고야는 궁정 화가로서의 위치를 계속 유지했다. 나폴레옹의 형 호세 보나파르트(Joseph-Napoléon Bonaparte)가 스페인 왕위에 앉았을 당시 충성을 맹세했기 때문이다. 나폴레옹이 패망하고 1814년 영국이 마드

〈돈 라몬 사투 판사 초상〉 1823 　　〈돈 라몬 초상〉 X-Ray 이미지

리드를 수복했을 때 영국 웰링턴 공작(Duke of Wellington)의 초상화도 그려주었다. 페르난도 7세(Fernando VII) 왕이 재집권하기 전 스페인의 임시 정부는 고야에게 애국자를 기리기 위한 그림을 주문했다. 그래서 제작한 그림이 5월 2일과 5월 3일 시리즈 그림이다. 고야에게 두 시리즈 그림은 참회의 의미이기도 하다. 이후 고야는 페르난도 7세 왕의 초상화도 무료로 헌납하며 은퇴 후 연금까지 보장받는다. 고야는 사실 개인적인 출세와 이익에 도움이 되는 그림만 그려왔다. 특히 어느 누구보다도 돈에 대한 집착이 강했던 것으로 알려져 있다. 어릴 때 극심한 가난에 대한 보상심리 일수도 있다.

　고야가 그린 〈돈 라몬 사투 판사 초상〉(1823)을 정밀 분석하기 위해 엑스레이 스캔을 하자 얼굴은 알 수 없는 남자의 흔적이 드러났다. 프랑스 권력자의 제복을 입은 초상화가 숨겨져 있었다. 고야는 미완성된 그림 위에 덧칠해서 돈 라몬을 그린 것이다. 전문가들은 이 작품은 한때 스페인의 왕위에 올랐던 나폴레옹의 형 호세 보나파르트로 추측한다. 그렇다면 고야는 프랑스 권력에 순종했던 시절의 흔적을 없앤 것이다. 고야가 왜 굳이 작품을 버리지 않고 재활용해 다른 인물을 그렸는지는 알 수는 없다.

　미술사에서 예술가로서의 업적은 대단지만 기회주의자적인 삶은 부인할 수

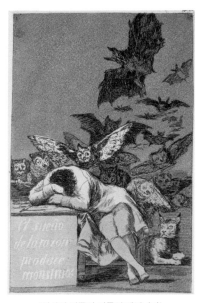

〈이성이 잠들면 괴물이 깨어난다〉
판화 〈카프리초스〉 중, 1799, 고야

없다. 사실 그는 스페인 왕실과 고도이 재상으로부터 후원을 받는 궁정 화가임에도 프랑스 시민혁명의 지지자였다. 또한 현 체제의 부패와 부조리를 비판하는 계몽 사상가들과 어울렸다. 기득권인 부패한 귀족들과 종교 권력자들 그리고 우매한 스페인 민중을 풍자한 그림들을 그리기도 했다. 고야의 판화 시리즈 〈카프리초스(Los Caprichos)〉(1797~1798)는 고야가 계몽주의자로서의 성향을 반영한 그림들이다. 출세와 돈을 위해 왕족과 귀족들

을 그리던 시기에 이처럼 현실을 비판하는 그림을 그리는 이중적 태도를 보여주었다. 고야는 격변의 시기에도 끝까지 살아남아 82세까지 장수를 한다. 그렇다고 고야의 인생이 마냥 행복하지는 않았다. 그는 46세에 콜레라 앓고 열병에 시달린 뒤 청각을 상실했다. 전쟁의 참상 이후 고야는 인생에 대한 회의감을 느꼈는지 이전처럼 돈과 출세만을 위한 그림을 그리지 않았다. 고야의 말년에 제작한 블랙페인팅(스페인어:Pinturas Negras) 시리즈는 그의 위선적이고 혼란한 자아를 반영하는 작품이기도 하다.

　노년의 그는 궁정 화가에서 물러나고 마드리드 근교 '귀머거리 집'이라 불린 작업실의 벽화 작업을 하였다. 당시 벽화들을 떼다가 여러 프레임으로 나누어 전시한 것들이 현재의 모습이다. 그림 색감이 너무 어두워서 블랙페인팅이라

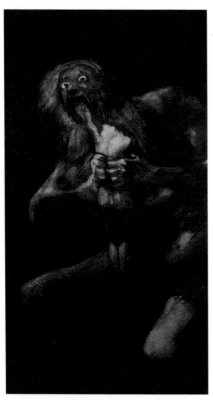

〈자식 잡아먹는 사투르누스〉 1823, 고야

부른다. 만약 이 작품들을 처음 본다면 현대미술로 생각할 수밖에 없다. 그중 대표작으로 〈자식 잡아먹는 사투르누스〉(1823)가 있다. 고야가 활동하기 전까지 미술사에서 이 정도로 충격적인 작품은 아마도 없었을 것이다.

사투르누스(Saturnus/Cronos)는 그리스 신화에서 제우스의 아버지로 시간과 농경의 신이다. 자식으로부터 권력을 빼앗기고 죽는다는 신탁 때문에 태어나는 자식을 잡아먹는 이야기이다. 고야는 신화 이야기보다 더욱 충격적인 작품을 그렸다. 권력에 대한 집착으로 이성을 잃은 사투르누스의 얼굴은 공포 그 자체이다. 표정엔 광기와 살기가 보인다. 신화 속에서는 갓 태어난 아기를 꿀꺽 삼켜 먹는다고 나오지만, 고야는 자식을 질겅질겅 씹어 먹는 연출로 바꿨다. 이 작품은 있는 그대로만 보면 현대미술의 표현주의에 가깝다. 뭉크(Edvard Munch)의 〈절규〉처럼 객관화된 현실이 아닌 화가의 주관적 감정이 우선시 되는 것이 표현주의이다. 고야의 말년에 신경쇠약 증상이 그림에도 영향을 주었을지도 모른다. 그러나 같은 시기에 평범한 작품들도 많아 온전히 정신이 미쳤다고 보기도 어렵다.

고야의 인생을 객관적으로 바라보면 애국자는 아니지만 그렇다고 매국노도 아니다. 시대와 인간 세상에 환멸을 느끼고 냉소적으로 바라보는 관찰자이자 불운한 화가이기도 하다. 어렵게 궁정 화가가 되자마자 바로 나폴레옹에게 나라를 빼앗겼기 때문이다. 이러한 위기 속에 살아남기 위한 그림을 그려야했다.

고야는 미술사에서 흔히 낭만주의 화가로 분류된다. 그의 인생을 보면 전형적인 낭만주의자인 것도 사실이다. 먼저 금지된 사랑을 즐기는 바람둥이였다. 이상주의자였지만 현실은 돈과 출세에 집착하는 기회주의자이자 위선자였다. '사투르누스'는 위선적인 삶을 살아온 고야의 추한 자화상일 수도 있다. 고야를 군이 대변하자면 혼란했던 세상이 고야를 그렇게 만든 것도 사실이다. 전쟁을 겪으며 인간들의 광기와 살기를 봤던 시대이다. 고야는 사투르누스 그림을 통해 광기의 시대가 낳은 괴물을 표현했을 뿐이다.

허세 PROFILE

이름:　@프란시스코 고야(Francisco Goya, 1746~1828)

국적:　#스페인

포지션:　#낭만주의

주특기:　#시대풍자　#생존력

특이사항:　#기회주의　#출세주의　#계몽주의

주의사항:　#여자　#청각　#조현병

Following:　@벨라스케스　@렘브란트　#왕립아카데미회원

Follower:　@알바부인　@피카소　@마네

잔혹한 인간성을 고발한 제리코의 '메두사호의 뗏목'

●●●●

테오도르 제리코(Jean Louis André Théodore Géricault, 1791~1824)는 33세 짧은 인생을 살다간 천재이다. 프랑스 낭만주의 미술의 선구자라고 볼 수 있다. 젊은 시절 그는 루벤스의 에너지 넘치는 동세와 색감에 많은 영향 받았으며 이탈리아 여행 중 미켈란젤로의 작품에 큰 감동을 받았다고 알려져 있다. 이러한 성향은 후배 낭만주의 화가 외젠 들라크루아(Eugène Delacroix)와도 닮았다. 변호사 아들로 비교적 부유한 집안에 태어나 유복한 어린 시절을 보냈다. 어린 시절부터 승마를 좋아해 말을 주제로 그림을 그리곤 했다. 비록 짧은 인생을 살았으나 미술사에서 임팩트 있는 대 작품을 그리게 된다.

프랑스 루브르 박물관을 방문하면 꼭 감상해야 하는 〈메두사호의 뗏목〉(1819)이라는 작품이 있다. 1819년 살롱전에서 공개되었을 때 금메달을 수상했지만 소름 끼치는 주제와 잔혹한 사실주의라며 비평가들로부터 많은 비판을 받았다. 파리 미술계에서 평판이 좋지 않자 영국으로 옮겨 순회 전시를 하는 열정을 보였다. 그런 노력으로 영국 전시에서는 깜짝 성공을 거두었다. 그런데 건강이 그의 인생을 가로막았다. 폐병으로 평소에도 지병이 있었지만 낙마 사고 후 상태가 더욱 악화되어 결국 33세에 요절하게 된다.

제리코의 인생 작품 〈메두사호의 뗏목〉은 실제 사건을 재구성한 작품이다. 프랑스의 식민지였던 아프리카 세네갈로 가려 했던 배의 이름이 '메두사 호(Le

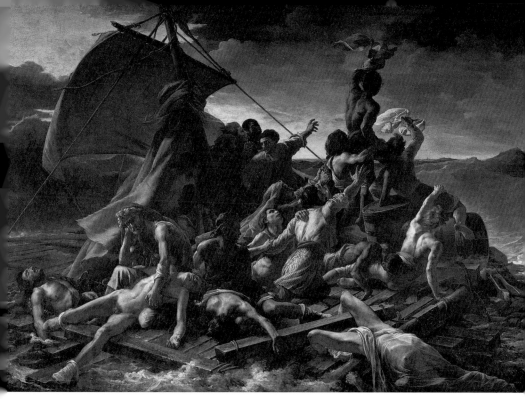

〈메두사 호의 뗏목〉 1819, 제리코

Radeau de la Méduse)'였는데 이름부터 불길한 인상을 준다. 메두사 호는 총 400여 명이 탑승을 하였는데 승객의 절반은 상류층과 군인이었고 그 외에는 여러 계급층의 사람이 동행했다.

이야기의 내용은 대략 이렇다. 메두사 호의 선장은 주정부에 줄을 잘 서 선장 자리까지 오른 사람이었다. 배를 지휘한 경험이 없는 초보에게 목숨을 맡긴 것이다. 초보 선장은 빠른 시간에 도착하려는 의욕만 앞서 무리한 운행을 감행했다. 경험이 없는 선장의 무리한 운행은 결국 암초에 걸려 배가 좌초되는 사고로 이어졌다. 더 이상 항해가 불가능해지자 초보 선장은 배를 포기해야만 했다.

메두사호의 뗏목을 재현한 모형

총 탑승인원 400여 명이었지만 구명보트는 모든 승객을 태우기엔 부족했다. 문제는 여기서부터 시작 된다. 250개의 구명보트는 상급 장교를 포함한 상류층만을 위해 쓰였다. 400명의 목숨에도 계급이 있었던 것이다. 나머지 인원 149명은 가로 20m, 세로 7m의 작은 뗏목에 식량과 도구도 없이 겨우 목숨만 건지려 탑승했다. 뗏목에 탑승한 승객들이 불안해하자 선장은 구명보트와 뗏목을 연결해 끌고 가겠다며 뗏목에 탄 사람들을 안심시켰다. 그러나 뗏목이 너무 무거워 구명보트가 움직이지 않자 선장은 밧줄을 끊고 이들을 버리고 갔다. 표류하게 된 뗏목 안에는 공포와 분노가 휩싸였다.

버려진 뗏목 안에서도 계급은 여전히 존재했다. 바깥쪽은 하층민이 자리하고 가운데 쪽은 상대적으로 상류층이 자리했다. 가운데에 자리 잡은 이들은

가까이 다가오는 바깥쪽 사람들을 향해 총으로 위협했다. 첫날부터 파도에 휩쓸려 30여 명이 죽었다. 뗏목은 서로 싸우고 죽이는 살아있는 지옥이었다. 5일째부터 더욱 충격적인 일이 벌어졌다. 사람들은 먹을 식량이 없어지자 시체를 뜯어 먹기 시작했다. 희망이 보이지 않는 절망적인 상황이었다. 약한 자를 살육하고 인육을 먹는 일이 일상이 된 2주간의 끔찍한 고난을 거쳐 멀리 구조선이 보였다.

뗏목은 결국 구조에 성공했으나 탑승했던 149명 중 15명만 생존했다. 구조되고도 대부분이 곧 사망해 결국 2명만 살아남았다. 이들은 프랑스 정부로부터 제대로 된 보상조차 받지 못했다. 사건의 중심에 있었던 선장 쇼마레는 겨우 징역 3년형에 처했다. 정부는 사건을 덮으려 했으나 살아남은 두 사람이 사건을 세상에 알려 프랑스 전역에 충격을 주었다.

제리코는 이 상황을 극적으로 표현했다. 배의 가장자리에는 당장이라도 파도에 떠내려갈 것 같은 시체들이 보인다. 가장 왼쪽에 회색빛으로 식어있는 죽은 남자의 얼굴은 제리코의 후배 들라크루아가 모델이 되어주었다고 한다. 오른쪽에는 아버지로 보이는 남자가 이미 죽은 아들 시체를 잡고 인생을 포기한 듯 체념하고 있다. 뗏목의 하단에는 파도에 떠내려가는 시체도 보인다. 절망적인 상황만 있는 것은 아니다. 오른쪽 지평선을 멀리 볼록 튀어나온 구조선 아르고스 호가 작게 보인다. 뗏목의 가운데 상단 쪽에는 마지막 희망에 들뜬 사람들이 보인다. 손을 감싸고 기도하는 사람도 있다. 오크통에 올라선 소년은 가장 잘 보이는 곳에서 붉은 천을 흔들며 도움을 요청하고 있다. 중요한 역할을 하는 이 소년의 피부는 어두운색을 띠고 있다. 유색인종인 것으로 보아 프랑스에서 하층민이거나 노예일 가능성이 크다. 삶과 죽음이 교차되는 긴

박한 상황에서 인종과 계급도 결국 무의미하다는 것을 화가 제리코는 보여주고 있다.

천을 흔들어 구조 신호를 보내는 소년 바로 뒤에는 소년의 허벅지를 잡아 안전하게 받쳐주는 남자가 있다. 뒤의 남자들도 이들을 잡아주며 위급한 상황에서 서로 협력하는 모습을 보여준다. 소년이 올라탄 같은 오크통에 몸을 기대어 또 다른 천을 흔들며 도움을 요청하는 사내가 보인다. 이 남자의 몸을 잡은 사내는 이제 막 바닥에서 일어나 먼 바다를 향해 보고 있다. 그런데 자세히 확대하면 남자의 오른손 근처엔 도끼가 보인다. 바닥의 도끼는 아찔한 상황을 상상하게 만든다. 서로 불신 상태라서 당장이라도 도끼를 들고 앞의 남자를 죽일 수도 있다. 작은 뗏목이라는 공간 안에는 희망과 불안감이 공존하고 있다.

제리코는 작품을 그리기 전부터 치밀한 연구를 했다. 먼저 당시의 상황에 대한 정확한 정보를 위해 당사자를 만나 인터뷰를 하고 현실감 있는 시체 표현을 위해 병원을 찾아다니며 직접 시체를 관찰하며 스케치까지 했다. 생존자들에게 들은 정보를 바탕으로 통나무를 조립하며 당시의 상황을 그대로 재현했다. 또한 뗏목에서 겪었던 광기가 가득 찬 사람을 현실감 있게 표현하기 위해 정신병원을 방문해 환자들의 표정을 연구하기도 했다.

메두사 호 침몰 사건은 루이 18세와 프랑스 정부의 무능력과 부패를 보여주는 사건으로 기록되고 있다. 제리코의 메두사 호 뗏목 그림을 보면 가끔은 치열한 한국사회가 떠오른다. 한국사회는 많은 이들을 생존 경쟁의 싸움터로 내몰고 있다. 대학을 가기 위해 취업을 위해 경쟁에서 이겨야 한다. 남을 돌보거나 배려할 여유는 없다. 보이지 않은 계급과 사회적 차별은 여전히 존재한다. 그들은 언제라도 분노가 폭발할 준비가 되어있다. 점점 각박해지는 현실을 볼 때면

〈단두대 머리 연구〉 1819, 제리코

가끔은 우리 사회가 메두사호의 뗏목에 있는 것 같다는 생각을 한다. 살아남기 위해 남을 도끼로 찍어 내리기보다 서로 돕고 배려하는 문화가 자리 잡았으면 한다. 이제 유럽의 어느 국가를 가도 대한민국보다 잘 사는 나라가 많지 않다. 시민 의식도 이제 우리가 앞선다. 똑똑하고 일도 잘한다. 나는 우리나라 사람이 본래 정 많고 남을 배려하는 민족이라고 생각한다. 이런 한국인만이 가진 따뜻한 민족성을 되찾는다면 21세기 가장 매력적인 나라의 존경받는 시민이 될 거라 희망을 가져본다.

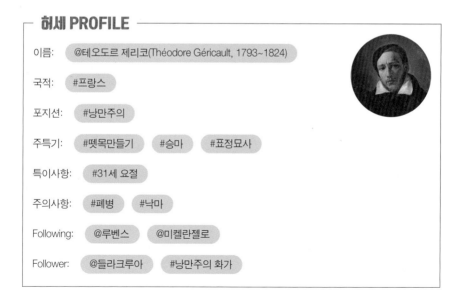

허세 PROFILE

이름: @테오도르 제리코(Théodore Géricault, 1793~1824)

국적: #프랑스

포지션: #낭만주의

주특기: #뗏목만들기 #승마 #표정묘사

특이사항: #31세 요절

주의사항: #폐병 #낙마

Following: @루벤스 @미켈란젤로

Follower: @들라크루아 #낭만주의 화가

레미제라블과 들라크루아의 민중을 이끄는 자유의 여신

●●●●●

전설적인 록밴드 콜드플레이의 앨범 〈Viva la Vida〉의 앨범 재킷에는 〈민중을 이끄는 자유의 여신〉(1830)이라는 작품이 실려 있다. 이 작품은 들라크루아의 가장 유명한 작품이다. 앙리 팡탱 라투르(Henri Fantin-Latour)의 작품 〈들라크루아에 대한 경의〉(1864)는 제임스 휘슬러, 마네, 보들레르 등 유명 지식인과 예술인들이 모여 거장 들라크루아에 대한 경의를 표하는 단체 초상화이다. 현대미술의 아버지로 불리는 폴 세잔(paul cezanne)은 '들라크루아는 프랑스의 위

〈들라크루아에 대한 경의〉 1864, 앙리 팡탱 라투르

허세美술관

대한 팔레트이다', '우리 모두는 들라크루아를 통해 그림을 그린다'라며 찬사를 보냈다.

외젠 들라크루아(Ferdinand Victor Eugène Delacroix, 1798~1863)는 잘 생긴 용모로 여성들에게 인기가 많았지만 평생 독신으로 살았다. 좋게 말하면 예술을 위해 결혼까지 포기했다고 볼 수 있다. 들라크루아는 선배 화가 제리코처럼 루벤스에게 많은 영향을 받았고 제리코와 더불어 프랑스의 낭만주의를 대표하는 화가이다.

외교관 아들로 태어나 비교적 유복한 환경에서 자랐으나 아버지는 7살에 어머니 16살에 부모를 일찍 여의자 힘든 청년기를 보내야 했다. 어린 시절 유모의 실수로 질식사를 당할 위기가 있었고 또 한 번은 익사할 위기를 넘기기도 했다. 어린 시절 겪은 죽음의 문턱에 서본 경험은 화가의 작품 세계에 큰 영향을 주었을 것이다.

미술에서 낭만주의(Romanticism)는 '낭만적이다' 표현할 때의 그 낭만주의가 아니다. 우리말로 낭만을 뜻하는 '로망스(Romance)'는 로망스 언어로 쓰인 소설에 기원을 둔 말이다. 로망스 소설은 격식 있는 라틴어 소설에 비해 자유롭고 감성이고 이국적 세상 꿈꾸는 성향을 가지고 있다. 따라서 낭만주의는 다양한 성격을 포함한 말이다. 상상력이 풍부하고 광기와 충격을 극대화 시키는 이야기, 비합리성, 비이성, 죽음에 대한 고민 등이 그것이다. 쉽게 풀이하면 낭만주의는 로망스 소설 같은 성향이라는 뜻 정도로 해석을 할 수 있다.

들라크루아의 〈폭풍우에 겁에 질린 말〉(1824)이라는 작품은 낭만주의가 무엇인지 보여주는 확실한 예시 그림이다. 이 그림에서는 낭만주의적인 성격을 모두 포함하고 있다. 안정과는 거리가 멀고 역동적이며 약을 복용한 말처

<폭풍우에 겁에 질린 말> 1824, 들라크루아

럼 광기가 보인다. 루벤스의 영향을 받아 바로크와 겹치는 면도 없지 않다. 낭만주의는 바로크 미술에 충격이 더해진 그림이라 봐도 무리는 없을 듯하다. 들라크루아는 이성적인 양식으로 여기는 신고전주의(neo-classicism)의 앵그르(Jean-Auguste-Dominique Ingres)와 비교되기도 한다.

들라크루아의 선배 제리코가 <메두사 호의 뗏목>을 먼저 발표하며 낭만주의의 새로운 흐름을 먼저 주도했다. 제리코의 <메두사호의 뗏목>은 이후 들라크루아의 예술세계에 큰 영감을 주었다. 들라크루아도 제리코처럼 죽음에 관한 주제로 많이 다루었다. 이는 낭만주의 화가들의 특징이기도 하다.

제리코의 <메두사호의 뗏목>을 영향을 받아 작업한 대표작이 <단테의 배>(1822)다. 이 작품은 단테의 '칠곡'에서 지옥문을 지나 디스라는 도시로 들어가는 장면을 그린 작품이다. 왼쪽에 르네상스 이탈리아 시인인 단테가 보인다. 오른쪽은 고대 로마의 시인 버질(베르길리우스)이다. 등을 보이며 노 젓는 이는 사공 플레기아스이다. 시체와 함께 지옥에서 고통 받으며 배를 붙잡으려는 사

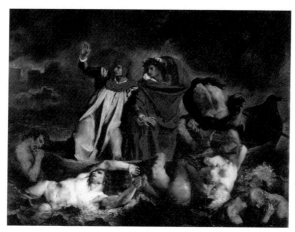

〈단테의 배〉 1822, 들라크루아

람이 보인다. 미켈란젤로의 작품 〈최후의 심판〉 하단의 카론의 배에서도 영향을 받았음을 짐작할 수 있다. 과장된 인체의 근육에서 루벤스의 향기도 난다. 평론가 앙투안은 '벌받는 루벤스'라는 흥미로운 평가를 내리기도 했다.

〈단테의 배〉가 제작된 시기는 화가의 생애 가운데 가장 어려울 때였다. 빚쟁이들에게 쫓기던 화가는 살롱전의 성공만이 궁지에서 벗어날 수 있는 유일한 길이었다. 들라크루아는 이전 살롱에서 여섯 번이나 낙방한 경험이 있었지만 다행히 〈단테의 배〉는 살롱전에 받아들여졌다. 살롱전 데뷔는 들라크루아를 파리에 알리며 아카데미 회원이 되는 좋은 계기가 되었다.

이후 들라크루아는 존 컨스터블(John Constable)의 풍경화 작품에 영감을 받아 〈키오스섬의 학살〉을 발표한다. 〈키오스섬의 학살〉(1824)은 그리스가 터키로부터 독립하려 하자 많은 사람이 학살당하고 노예로 팔려간 비극적인 사건을 고발한 작품이다. 이 작품은 서구 유럽이 이국 세계를 바라보는 오리엔탈리즘적 편견을 엿볼 수 있다. 직접 사건을 목격한 것이 아닌 일방적으로 오스만 제

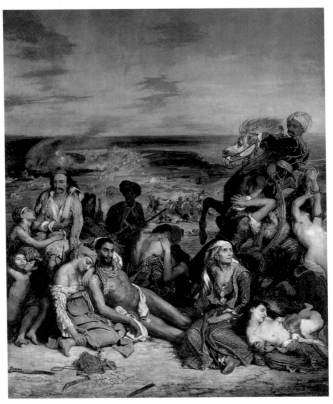

〈키오스 섬의 학살〉 1824, 들라크루아

국의 잔혹함을 알린 신문을 통한 이야기를 상상하여 그린 작품이다. 오른쪽 나체의 여인은 말을 탄 터키인에게 억지로 끌려가고 있다. 엄마의 젖을 무는 불쌍한 갓난아기를 보여주며 터키인의 잔혹함을 더욱 강조하고 있다. 이 작품은 잔혹함과 소묘력 논란으로 많은 비판을 받으며 회화의 학살이라는 조롱까지 들었다. 기존 미술계를 주도했던 고전주의에 대한 도전으로도 여겨졌다.

이후 29세의 나이에 살롱에 출품한 〈사르다나팔루스의 죽음〉(1827)은 9세기 아시리아의 왕이 반란군에 패해 몰락하는 일화를 그린 작품이다. 하얀 옷을

〈사르다나팔루스의 죽음〉 1827, 들라크루아

입은 왕은 자포자기하며 자신이 가진 모든 것을 빼앗기기보다는 신하들과 함
께 죽음을 선택한다. 장작 위에 붉은 침대가 있고 왕은 애써 여유 있는 포즈로
죽음을 당당하게 맞이하고 있다. 바로 밑에는 붉은 침대 앞으로 누워 죽어있
는 새하얀 피부의 여인이 보인다. 등장하는 여인들은 모두 왕의 첩으로 다른
시중들에 의해 살해당하고 있다. 좌측에는 왕의 소유로 보이는 하얀 말도 죽
임을 당하고 있다. 화면 전체적으로 붉은 기운이 감돌고 있다. 화가는 죽음을
암시하는 핏빛 색으로 전체적인 분위기를 결정했다. 들라크루아는 보색 대비

낭만적이지 않은 낭만주의 그림들

색을 효과적으로 구사한 화가이다. 옐로나 레드의 따뜻한 계열 색 주변에는 보색인 푸른 계열의 차가운 색이 적절히 대비를 이루고 있다. 자칫 난색 계열의 컬러로 지루해 보일 수 있는 화면에 생동감과 선명한 효과를 가져온다. 들라크루아는 역사적 일화에 상상력을 더해 긴장감이 감도는 묘한 분위기를 연출했다.

이후 들라크루아는 자신의 상징과 같은 작품 〈민중을 이끄는 자유의 여신〉(1830)을 발표한다. 이 작품은 1830년 프랑스의 7월 혁명을 기념하기 위해 제작한 그림이다. 프랑스의 시민들이 부르봉 왕가를 몰아내고 필립을 왕으로 세운

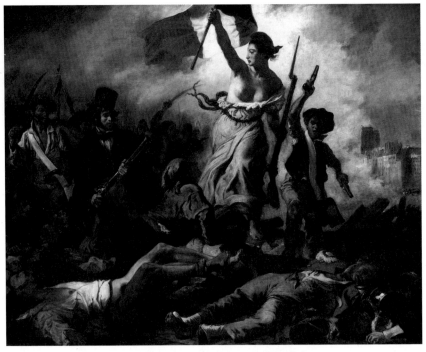

〈민중을 이끄는 자유의 여신〉 1830, 들라크루아

사건이다. 들라크루아의 편지에 의하면 '나는 조국을 위해 싸우지 못했지만 조국을 위해 그림을 그린다'며 혁명에 적극적으로 지지를 보냈다. 작품의 중심에는 삼색기(La Tricolore)를 든 리베르타스(Libertas) 여신이 민중을 이끌고 있다. 그녀는 자유를 의인화한 알레고리이기도 하다. 자유의 여신 캐릭터는 화가가 직접 목격한 사건에서 중요한 모티브를 얻었다고 한다. 빨래를 하던 한 여인이 혁명에 가담해 죽은 남동생 소식을 전해 들었다. 곧 동생을 따라 혁명에 가담하다 희생된 그녀를 기억하며 그렸다고 한다. 리베르타스 여신이 쓴 모자 '프리지아'는 과거 노예에서 해방되어 자유를 얻은 로마패션이었다. 여신의 바로 오른쪽에는 꼬마 아이가 양손에 권총을 들고 있다. 정부군으로부터 뺏은 탄약은 어린 아이가 어깨에 걸치기에 길어 보인다. 이 소년은 대문호 빅토르 위고(Victor-Marie Hugo)의 〈레 미제라블(Les Misérables)〉 소설에서 길을 안내하는 가브로슈(Gavroche)라는 어린아이의 캐릭터 탄생에 중요한 모티브가 됐다고 알려져 있다. 소년의 오른쪽을 보면 나무로 된 파편들이 보인다. 프랑스 혁명의 상징과 같은 바리케이드이다. 시민군은 정부군을 막기 위해 자발적으로 민가로부터 여러 가구를 지원받았다고 한다. 이들은 오크통을 포함한 여러 가구들을 모아 방어막으로 활용했다. 프랑스어로 오크통을 뜻하는 '바리크(barrique)'라는 말이 기원이 돼서 바리케이드(Barricade)가 되었다.

바리케이드는 시민혁명을 주도했던 시민군의 저항정신을 상징하기도 한다. 소설 〈레 미제라블〉에서도 무대의 배경엔 바리케이드가 등장한다. 들라크루아는 의도적으로 혁명의 중요한 상징물인 바리케이드 위에 1830년 날짜와 함께 자신의 사인 'Delacroix'를 붉은색으로 남겼다.

그림에서 시민군은 바리케이드 넘어 행진을 하고 있다. 화가의 예술적인 의

미로 보면 경계선인 바리케이드를 넘어 기득권 질서에 저항하는 화가 자신을 표현 한 것일 수도 있다. 혁명이 마냥 명예롭지만은 않았다. 좌측 하단을 보면 시체의 옷이 벗겨져 있다. 혁명 중에도 좀도둑은 할 일을 했다. 시체의 금품뿐 아니라 옷까지 훔쳐 간 것이다. 소설 〈레 미제라블〉에서 장발장을 괴롭히는 도둑 커플 테나르디에 부부 역시 도덕성이 결여된 사람으로 묘사되었다.

자유의 여신이 들고 있는 프랑스의 삼색기(La Tricolore)는 혁명의 중요한 정신을 담고 있다. 자유는 블루, 평등은 화이트, 박애는 레드로 표현했다. 여기에서 들라크루아의 색에 대한 센스를 볼 수 있다. 의도적으로 삼색기의 색을 포인트 컬러로 강조를 했다. 그러기 위해 나머지 색채는 거의 흑백 톤에 가깝게 채도를 낮추었다. 멀리 노트르담 성당 위를 확대하면 삼색기가 희미하게 보인다. 삼색기 뒷 배경의 하늘을 보면 흰 구름과 푸른 하늘을 의도적으로 배치했다. 좌측의 노동자는 화이트 색으로 강조했다. 자유의 여신을 밑에서 바라보는 농부는 저채도의 붉은 두건과 파란색 상의로 보색 대비를 구성했다. 여기서 강렬한 빨간색의 허리띠로 포인트를 주었다. 농부와 소년이 쓴 베레모는 당시 혁명군이 즐겨 썼던 모자였다. 긴 중절모를 쓴 부르주아 남자는 들라크루아의 자화상으로 그려 넣었다.

자유의 여신이 높이든 팔 밑으로 어둡게 보이는 겨드랑이 털에 대한 논란도 있었다. 이전까지 고전주의 누드화에서 여성의 체모는 그리지 않은 것이 관례처럼 되어 있었다. 보수적인 평론가들은 어떻게 여신에게 털이 달릴 수 있냐며 불쾌해했다. 사실 남녀 누구나 겨드랑이에 털이 자라나는 것은 지극히 당연하고 자연스러운 것이다. 그럼에도 여전히 지금도 여성에게 겨드랑이 털이 보이면 자기 관리를 안했다는 이유로 비판받기도 한다. 이러한 모순에 반문이

라도 하듯 팝가수 레이디가가는 겨드랑이 털을 길게 기른 뒤 형광 빛으로 염색한 모습이 이슈가 되기도 했다. 들라크루아는 리베르타스 여신의 겨드랑이 털을 당당히 보여주며 여성이 겨드랑이 털을 보여도 비판받지 않을 자유도 보여주고 있다.

허세 PROFILE

이름:	@외젠 들라크루아(Eugène Delacroix, 1798~1863)
국적:	#프랑스
포지션:	#낭만주의
주특기:	#보색대비
특이사항:	#독신주의
주의사항:	#잘생김 #물사고 #질식사고
Following:	@루벤스 @미켈란젤로 #7월 혁명
Follower:	@세잔 @마네 @보들레르 @빅토르 위고

〈밤을 지새는 사람들〉 1942,
에드워드 호퍼

가식따위 집어 치워! 사실주의

천사를 본 적 없는데 왜 그려? 리얼리즘 화가 쿠르베

●●●●

귀스타브 쿠르베(Gustave Courbet: 1819~1877)는 사실주의 미술의 간판과 같은 화가이다. 그는 프랑스 오르낭 지방 부농의 아들로 태어났다. 그의 성정은 화가 중 가장 과격하고 실행력도 강한 무정부주의 운동권 화가라고 말할 수 있다. 그러한 과격한 실행력은 스위스에서 스스로에게 불행한 말년을 초래했다.

귀스타브 쿠르베가 어떠한 이유로 사실주의 미술의 선구자로 평가 받는지에 대한 이야기를 해보겠다. 19세기 초까지 유행했던 미술사조의 양대 산맥이 있었다. 첫째가 자크 루이 다비드(Jacques Louis David: 1748~1825)와 장 오귀스트 도미니크 앵그르(Jean Auguste Dominique Ingres: 1780~1867)로 대표되는 신고전주의 둘째가 제리코, 들라크루아의 낭만주의였다. 신고전주의는 대세였던 아카데미 회원의 화가들이 주도한 그림 양식이었다. 기존 질서를 지키며 정부의 입맛에 맞는 취향이 신고전주의였다. 이성적이고 객관적인 비례를 중요시하며 이상적인 고전미를 추구하는 보수적인 미술이어서 이러한 취향은 국가에 의해 장려되었다. 치열한 경쟁에서 살아남아 살롱전에서 인정받기 위해서는 기존 질서가 요구하는 조건에 부합하는 그림을 그려야 했다. 이러한 시스템에서 인정받은 화가로는 자크 루이 다비드와 앵그르 외에도 알렉상드르 카바넬(Alexandre Cabanel: 1823~1889), 윌리앙 아돌프 부그로(William-Adolphe Bouguereau: 1825~1905) 같은 화가가 있었다. 실력과 심미성의 기준에서는 완벽한 화가들이었다.

고전주의의 정반대에는 감성이 중심이 되는 낭만주의가 있었다. 대표 화가로는 〈민중을 이끄는 자유의 여신〉의 들라크루아, 그의 선배 〈메두사호의 뗏목〉의 제리코가 있었다. 낭만주의 역시 그리는 주제와 이상화된 아름다움이라는 점에서 큰 범위에서는 고전주의에 속한 양식이었다. 신고전주의와 낭만주의 이 둘을 모두 거부한 것이 사실주의다.

이전 신고전주의 화가들은 실재하지 않는 과거의 역사, 신화, 종교화 등을 주로 그렸다. 이상적인 미를 추구했기 때문에 천사나 여신처럼 존재하지 않는 대상을 표현할 때가 많았다. 배경 역시 상상의 세계를 주로 표현하며 현실을 반영하지 않는 주제를 그려왔다. 쿠르베는 이와는 정반대로 현실 속에 있는 실재하는 세상을 그렸다. 이것이 리얼리즘 즉 사실주의이다. 여기서 오해가 있을 수 있다. 표현적으로 똑같이 사진처럼 그려서 사실주의가 아니다. 있는 그대로의 세상을 꾸밈없이 현실성 있게 표현하려는 성향이 사실주의이다. 사실주의가 무엇인지 보여주는 쿠르베의 흥미로운 일화가 있다. 어느 날 한 클라이언트가 쿠르베에게 아름다운 천사를 그려달라고 주문을 했다. 이때 까칠한 쿠르베는 "나는 천사를 본 적이 없기 때문에 천사를 그릴 수 없소"라며 거절했다고 한다. 쿠르베는 예술가로서의 특유의 자부심과 강한 신념이 있었다. 보통 화가라면 주문대로 그려주고 그에 합당한 돈을 받으면 그만이었다. 쿠르베는 눈에 보이지 않는 가짜 세상은 그리려 하지 않았다. 그래서 그는 신고전주의와 낭만주의 이후에 미술사의 큰 주류인 사실주의의 선구자로 평가받는다. 동시대의 생활상을 있는 그대로 꾸밈없이 그렸다. 그렇다고 쿠르베를 최초의 사실주의 화가라 보기는 힘들다. 왜냐하면 플랑드르의 피터르 브뤼헐, 렘브란트, 스페인의 벨라스케스, 무리요 같은 이전 화가들이 풍속화처럼 민중의

삶과 일상을 그렸기 때문이다. 쿠르베는 사실주의적 성향이 강한 이전 거장들에게 영향을 받았다. 특히 스페인의 바로크를 대표하는 화가 벨라스케스를 많이 연구했다고 알려져 있다.

그럼에도 쿠르베에게 최초라는 수식어를 붙일만한 것이 있다. 초기 전시는 지금의 미술관의 방식과 많은 차이가 있었다. 국가가 지정한 공공의 전시만 존재했다. 국가 주도한 살롱전이 기원이 되어 탄생한 것이 지금의 루브르 박물관이다. 화가로 성공하기 위해서는 국가가 공식적으로 인정하는 살롱전에서 전시를 해야 했다. 까다로운 심사를 통한 경쟁은 화가들의 과거시험에 가까웠다. 1855년 쿠르베의 작품 중 일부가 살롱전에서 낙방했다. 이에 큰 불만을 느낀 쿠르베는 낙방한 작품들을 모아 개인적인 후원을 받아 별도의 전시관을 만들었다. 그리고 전시회의 이름을 〈리얼리즘관〉이라 붙였다. 역사적인 첫 개인 전시였다. 살롱전에서 매우 가까운 곳에 전시했기에 주목도는 매우 높았다. 어느 누구도 정부가 지정한 살롱전 외의 전시는 생각도 못하던 시절이었다. 살롱전을 통해 권위 있는 평론가들의 인정을 받아야 대중에게도 관심을 받을 수 있고 성공도 가능했다. 개인적인 후원 그림도 마찬가지였다. 고객의 원하는 취향에 맞게 그리는 것이 당연한 세상이었다. 쿠르베는 첫 개인전을 통해 국가 혹은 기존 질서가 정해놓은 기준과 취향 따위를 무시했다. 누군가의 취향이 아닌 예술가의 마음대로 자유롭게 그리는 것이 우선이었다. 평가는 다음 문제였다. 감상자가 작품이 마음에 들면 구매하거나 후원하라는 당돌한 배짱이었다.

살롱전에 거부당하고 리얼리즘관에서 전시해 주목받은 쿠르베의 대표작이 〈오르낭 백작의 장례식〉(1850)이다. 오르낭 백작은 쿠르베의 큰 삼촌이었다.

허세美술관

역사적인 인물이 아닌 그저 자신의 큰 삼촌의 장례식을 그린 것이다. 이게 뭐 그렇게 대단한 것인가 생각할 수도 있는데 장례식을 주제로 그린 이전의 유명한 고전 작품과 비교를 해보면 확실한 차이가 있다.

16세기 말 스페인의 톨레도에서 활동했던 엘 그레코의 〈오르가즈 백작의 장례식〉(1585)을 보면 상단부에는 비현실적인 영적 세계로 천사들과 성인들이 있다. 아래쪽 현실세계에서는 작품의 주인공 오르가즈 백작 주변에 여러 사람이 위치하고 있다. 오르가즈 백작은 당시 톨레도에서 많은 선행으로 존경을 받았던 인물이다. 엘 그레코는 그가 죽을 때 일어났던 기적적인 전

〈오르가스 백작의 장례식〉 1585, 엘 그레코

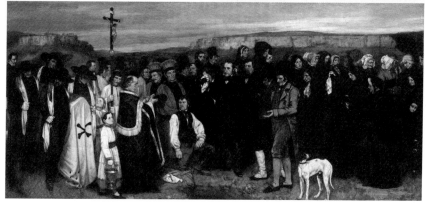

〈오르닝 백작의 장례식〉 1850, 쿠르베

가식따위 집어 치워! 사실주의

설을 주제로 그렸다. 그에 반해 쿠르베가 그린 오르낭 백작은 그저 동네 아저씨에 불과하다. 비평가들은 이러한 점을 강하게 비판을 했다. 중요하지도 않은 평범한 인물을 왜 그리느냐는 것이다. 게다가 중요하지 않은 인물을 그린 작품의 크기가 과하게 큰 것도 문제를 삼았다. 이처럼 평범한 인물을 그리는 것조차 당시에는 드문 일이었다. 쿠르베 입장에서 자신과 아무런 상관없는 역사적인 인물 따위가 중요한 것이 아니었다. 자신이 사는 세상과 일상이 더 중요하다는 주제라는 것을 보여주었다.

쿠르베의 아주 유명한 대표작 중 하나가 〈화가의 작업실〉(1855), 부제로는 〈나의 7년에 걸친 예술 생활을 요약하는 실재(實在)의 우화(寓話)〉라는 작품이다. 이 작품을 통해 사실주의 화가가 추구하는 예술적 철학을 엿볼 수 있다. 화면의 중앙에는 화가 쿠르베가 있고 바로 뒤에 누드모델이 전형적인 베누스 푸디카(Venus Pudica:정숙한 비너스) 자세를 취하고 있다. 누드모델은 화가에게 예술적 영감을 주는 뮤즈로 보기도 한다. 그림 가까이에 서있는 꼬마는 호기심을 갖고 화가가 그리는 장면을 유심히 쳐다보고 있다. 여기에서 눈여겨봐야 할 것은 쿠르베가 그림 그리는 자신의 모습을 그렸다는 점이다. 화가 자신을 화면 안에 등장시키는 연출은 그가 존경했던 스페인의 거장 벨라스케스의 〈시녀들〉로부터 영향을 받았을 가능성이 크다. 화면의 우측에 모여 있는 인물들을 보면 왼쪽부터 쿠르베를 후원했던 자본가 브뤼야스(Alfred Bruyas)가 있다. 최초의 아나키스트로 평가받는 혁명가 프루동(Pierre-Joseph Proudhon)은 화면의 가장 멀리서 중앙을 응시하고 있다. 사실주의 문학 작가로 유명한 샹플뢰리(Jules Champfleury)는 화가 뒤 의자에 앉아있다. 〈악의 꽃〉을 쓴 작가이자 전위적인 예술가들에게 큰 영향을 주었던 보들레르(Charles Pierre Baudelaire)는 화면의 가장 뒤

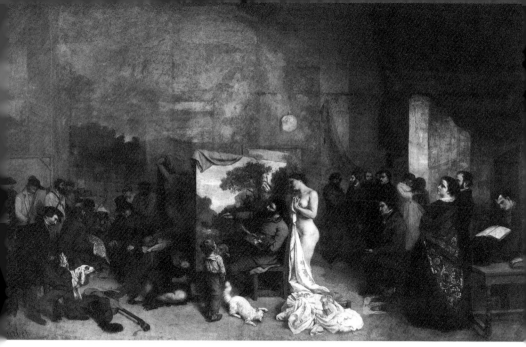

〈화가의 작업실〉 1855, 쿠르베

에서 테이블에 걸터앉아 책을 읽고 있다. 이들은 쿠르베를 지지했던 엘리트 계층이다.

반면 좌측에는 전반적으로 시대의 어두운 현실을 반영하는 계층의 사람들을 그렸다. 화가의 바로 왼쪽 바닥에는 구걸하는 부랑자가 있다. 바로 뒤 구석에는 순교자처럼 보이는 사람이 쓰러져가고 있다. 그 옆에는 해골이 있다. 해골은 전통적으로 회화에서 시간의 덧없음과 죽음을 일깨우는 알레고리다. 가장 왼쪽에는 성직자로 보이는 사내가 책을 들고 있다. 옷차림으로 보아 기독교인은 아닌 것으로 보인다. 쿠르베는 평소에 종교화에 대한 부정적인 입장이었는데 이를 반영한 모습일 수도 있다. 그 옆에는 긴 수염에 까만 모자를 쓴 한 남자가 사냥개를 바라보고 있다. 한 손에 총을 잡은 것으로 보아 이 남자는 사냥꾼이다. 여기서 화가는 사냥꾼의 얼굴을 나폴레옹 3세(Charles Louis Napoléon

가식따위 집어 치워! 사실주의

Bonaparte)로 그려 넣어 부정적으로 표현했다고 한다. 나폴레옹 3세는 혁명 이후 프랑스 공화정의 최초의 대통령이 되었지만 다시 쿠데타를 일으켜 스스로 왕이 된 인물이다. 혁명가 쿠르베 입장에서 격렬했던 인물이다. 바닥에는 기타와 모자가 보이는데 낭만주의 예술의 몰락을 표현했다고 해석하기도 한다.

다시 전체적으로 그림을 보자. 어떻게 보면 화가는 부르주아 엘리트들에게 등을 지고 왼쪽의 소외당하는 가난한 서민들을 그리는 것처럼 보인다. 그러나 왼쪽 최고 권력자인 나폴레옹 3세를 그린 것은 모순적이다. 사회의 계층을 좌우 이분법적으로 나누고 가운데의 화가 쿠르베를 중재자적인 입장으로 표현했다는 해석에 온전히 공감하기 힘든 이유이기도 하다. 다르게 보면 쿠르베는 의도적으로 오른쪽 무리의 사람들이 잘 볼 수 있게 캔버스의 방향을 비스듬하게 잡았다. 반면에 화면 왼쪽 사람들은 그림을 볼 수가 없다. 어두운 현실을 반영하는 사람들은 그림의 대상이지만 그림을 바라볼 수 있는 위치가 아닌 것이다. 쿠르베는 자신을 지지했던 진보적인 지식인과 후원가들에게 시대를 객관적으로 바라보는 위치를 부여했다. 시대를 앞서가고 변화를 선도한다는 엘리트 중심적인 사고관을 보여준 것이다.

왼쪽 과거 구체제의 권력자, 종교인, 소외당하는 하층민, 구식 미술은 시대의 현실을 객관적으로 보지 못한다. 여기서 눈여겨봐야 할 것이 한 가지 더 있다. 쿠르베는 왼쪽 사람들을 향해있지만 사람들이 아닌 자연을 그리고 있다. 쿠르베는 평소에 '자연이 주는 아름다움은 모든 미술가의 작품보다 우월하다'라며 자연을 숭고하게 여겼다. 기존의 일부 해석에 따르면 좌측과 우측 계층 갈등을 해결할 수 있는 대안은 자연임을 보여준다고 한다. 그러나 이 역시 쉽게 공감이 되는 해석은 아니다. 그림에 정답은 없으니 각자 고민해 볼 문제다.

〈화가의 작업실〉에서 누드모델을 가운데에 배치한 것으로 보아 쿠르베의 예술에서 여인의 누드화는 중요한 비중을 차지했다고 볼 수 있다. 실제로 쿠르베는 여인의 누드화를 많이 그렸다. 이전에 보기 힘든 도발적인 연출로 숱한 외설 논란을 낳기도 했다. 현재 오르세 미술관에 있는 〈세상의 기원〉(1866)은 현대적인 관점으로 봐도 충격적이다. 여성의 음부와 체모를 확대해 사진처럼 적나라하게 표현한 그림이다. 이 작품 역시 쿠르베가 왜 사실주의 화가인지 보여주는 작품이다. 제목에 중요한 힌트가 나온다. 말 그대로 '세상의 기원'이 맞다. 세상의 모든 사람은 이곳에서 태어난다는 것을 있는 그대로 보여준 것뿐이다. 평소 바람기도 있었던 쿠르베의 다소 문란한 사생활을 반영하는 솔직한 작품일 수도 있다. 다르게 보면 화가의 반항적인 성격을 담은 작품이기도 하다. '천사를 본 적이 없기 때문에 천사를 그릴 수 없다'는 그의 소신에서 알 수 있듯이 그는 눈에 보이지 않는 가식 따위를 그리고 싶어 하지 않았다. 많은 클라이언트는 누드화를 주문할 때면 우아해 보이는 신화 속의 비너스 같은 여신이나 순수해 보이는 천사를 요구했다. 쿠르베 입장에서 얼마나 가식적으로 보였을까? 당시 파리의 부르주아들이 사창가를 가는 것은 일상이었기 때문이다. 겉으로는 비너스 그림을 요구하며 고상한 척하지만 성을 탐닉하는 위선자들이 원하는 것을 아무 거리낌 없이 표현했을 수 있다. 이 작품에 대한 논란은 현재 진행형이다.

〈세상의 기원〉이 대중들에게 주목을 다시 받게 된 충격적인 사건이 있었다. 어느 날 '드보라'라는 행위 예술가가 오르세 미술관에 전시된 〈세상의 기원〉 밑에서 그림처럼 자신의 음부를 벌리고 앉았다. 관람객들은 도발적인 행동에 놀라움을 감추지 못했다. 곧바로 미술관 직원이 와서 제재하자 '드보라'는 이

〈세상의 기원〉 1866, 쿠르베

에 반박했다. "왜 여성의 음부를 그린 그림은 예술이고 내가 다리를 벌린 행위는 외설인가" 그러자 미술관의 스태프는 외설과 예술의 문제가 아니라 미술관 규정에 어긋난다고 실랑이를 벌였다. 흥미로운 점은 관람객들은 용기를 내서 나름의 퍼포먼스 예술을 한 '드보라'를 향해 박수를 쳤다는 점이다. 자신을 알리려는 노이즈 마케팅이 아니냐는 비판도 많지만 '드보라'라는 행위 예술가를 알리는 데에 성공한 것 또한 사실이다. 이 행동이 예술인지 외설인지는 생각하기 나름이다.

쿠르베 이전에도 고야의 〈옷을 벗은 마야〉, 마네의 〈올랭피아〉 등 외설 논란이 된 누드화가 종종 있었는데 그 이유는 신화 속 여신이 아닌 실제 여성을 그렸기 때문이었다. 그러나 쿠르베의 누드화처럼 적나라하고 직접적이진 않았다. 평가하기 나름이지만 이전과 너무나 다른 그림을 그린 쿠르베는 현대미술의 시작을 연 첫 화가라 불릴 자격이 있다고 생각한다.

쿠르베는 자신의 생각을 그림으로만 표현한 화가는 아니었다. 자신의 정치색을 행동으로 옮기는 운동권 화가였다. 그에 따른 인생도 시련의 연속이었다. '파리 코뮌 폭동'(1971)이 대표적인 사건이다. 당시 프랑스는 시민혁명으로 공화정이었다. 이때 나폴레옹 3세가 최초의 대통령이 되는데 문제는 임기

가 끝나자 나폴레옹 3세가 쿠데타를 일으켜서 정권을 다시 잡은 것부터였다. 그러자 사회주의자이자 무정부주의자였던 프루동 등의 지도자들이 주도적으로 폭동을 일으켰다. 이후 '피의 일주일'라고 불리는 기간에 혁명군은 진압되어 혁명은 실패로 끝나게 된다. 이 폭동을 '파리 코뮌'이라 부르는데 폭동에 참여한 화가 쿠르베는 사건의 주동자로 휘말리게 된다. 혁명 기간 쿠르베는 제국주의 상징이었던 방동 광장 탑에 세워진 나폴레옹 동상을 철거해야 한다고 주장했다. 쿠르베는 직접적으로 탑을 파괴하지 않았지만 혁명에 참여한 민중들이 탑을 파괴하자 쿠르베 혼자 죄를 뒤집어쓴 것이다. 엄청난 벌금형을 감당하지 못한 화가는 구속되어 감방 생활을 해야 했으며 출소 이후에도 추가적인 벌금형이 부과됐다. 다시 탑을 세우는 비용도 부담하라는 판결이 난 것이다. 천문학적인 벌금을 갚을 수 없게 되자 쿠르베는 스위스로 망명을 가야했다. 결국 쿠르베는 프랑스로 돌아오지 못하고 객지에서 쓸쓸한 말년을 보내며 58세의 짧은 생을 마감한다. 자신만의 뚜렷한 신념을 가졌던 쿠르베의 말에는 몇 가지 인상적인 명언들이 있다.

"이제는 더 이상 '예술을 위한 예술' 따위 하찮은 목표를 추구하고 싶지도 않다" 이 말은 아무런 의미 없이 그저 눈을 즐겁게 할 목적의 미술을 경계하는 것이기도 하다. 쿠르베는 다음과 같은 중요한 말을 남기기도 했다. "내가 사는 시대상을 스스로 주체적 판단에 따라 화면에 옮길 수 있는 사람이 되는 것, 단순한 화가가 아니라 사람이 되는 것, 즉 '살아있는 예술'을 창조하는 것, 이것이 나의 궁극적인 목표이다." 이 말은 그저 주문을 받고 고객이 원하는 그림을 그려주는 수동적인 화가가 아닌 아티스트의 주체성을 강조하는 의미이다. 게다가 예술가 역시 동시대를 살아가는 사람으로서 사회적 책임감을 가져야 한

다는 것을 보여준다. 현대 사회에서도 일반 대중들이 이해하지 못할 난해함과 허무함을 주는 황당한 작품들에게 시사하는 바가 크다. 쿠르베가 말한 '살아 있는 예술'과는 거리가 먼 다른 세상의 이야기처럼 보이기 때문이다.

〈돌 깨는 사람들〉 1849, 쿠르베

허세 PROFILE

이름:	@귀스타프 쿠르베(Gustave Courbet, 1819~1877)
국적:	#프랑스
포지션:	#사실주의
주특기:	#현실묘사 #동상깨기
특이사항:	#운동권화가 #무정부주의자 #최초개인전
주의사항:	#천사그림주문 금지
Following:	@벨라스케스 #베네치아파 @프루동
Follower:	@보들레르 @샹플뢰리 #카미유코로

사회적 거리두기를 표현한 화가 '에드워드 호퍼'

●●●●●

에드워드 호퍼(Edward Hopper, 1882~1967)는 미국을 대표하는 사실주의 화가이다. 영화 스틸컷 같은 구도와 분위기로 많은 영화감독에게도 영감을 주기도 했다. 1차 세계대전 이후 경제대공황을 겪었던 1930년도 미국 사회의 고독과 우울함 등 침체된 분위기를 표현했다고 평가 받는다. 호퍼가 활동할 당시 미국은 대량 해고와 주식 폭락 등으로 심각한 사회문제가 있었다. 전반적으로 차갑고 고독한 분위의 그림들은 현재 '코로나 19'로 인한 팬데믹을 겪는 현대인이 느끼는 정서와도 통하는 면이 많다. 대표작 〈밤을 지새우는 사람들(Nighthawks)〉(1942)이 특히 그렇다.

뉴욕의 늦은 밤, 거리에는 사람이 없다. 불도 꺼져있다. 정적만이 흐른다. 외롭게 불이 켜진 바에는 손님 3명만 있을 뿐이다. 팬데믹으로 월세를 내기도 힘든 현재의 카페의 분위기와도 비슷하다. 경제 불황으로 흰 유니폼과 모자를 쓴 주인은 장사하기도 문 닫기도 난감한 상황일 것이다. 주인이 바라보고 있는 한쪽 바에는 한 커플이 얼굴을 마주치지 않고 무표정한 얼굴로 앉아있다. 다른 한쪽에는 한 신사가 혼자 외롭게 앉아있다. 뒷모습만 보여주기에 어떤 표정인지 알 수 없다. 이러한 익명성은 호퍼의 다른 작품에서도 자주 등장하여 비밀스러운 분위기를 자아낸다. 에드워드 호퍼는 대다수 그림에서 외롭고 쓸쓸한 분위기를 연출했다. 호퍼의 이러한 연출은 경제대공황으로 인한 사회

적 분위기를 표현한 것이라고 보통 이야기를 한다. 호퍼의 그림들을 보면 〈밤을 지새우는 사람들〉처럼 건물에 출입구가 없는 설정이 눈에 띈다. 의도를 했다면 비현실적인 연출이다.

에드워드 호퍼의 애호가들은 작품의 실제 배경을 찾으려 했지만 비슷한 분위기는 있어도 실제 존재하는 곳은 없었다고 한다. 〈밤을 지새우는 사람들〉의 술집도 호퍼가 연출한 상상의 공간이다. 호퍼는 디테일한 묘사도 생략한다. 내부에 커피를 내리는 회색의 기계를 빼면 이곳이 술집인지 의심스러울 정도로 별다른 소품들이 없다. 빼곡하게 이것저것 진열되어 있어야 할 공간인데 술병조차 보이지 않는다. 외부 공간도 마찬가지다. 거리의 바닥은 인도인지 도로인지 알 수 없다. 흔한 표지판이나 가로등조차 없다. 그래서 그림 속 세상은 더욱 공허하게 보인다.

호퍼는 '관음증 화가'라 불리기도 한다. 몰래 숨어서 엿보는 듯한 구도가 많

〈밤을 지새는 사람들〉 1942, 에드워드 호퍼

기에 에로틱한 분위기를 자아낸다. 이러한 성향은 몰래 발레리나를 훔쳐보는 구도를 즐겨 썼던 인상주의 화가 '에드가 드가(Hilaire-Germain-Edgar de Gas, 1834~1917)와도 겹치는 면이 있다. 〈케이프 코드의 아침〉(1550)도 몰래 지켜보는 것 같은 구도이다. 붉은 옷을 입은 여인이 창밖 풍경을 바라보는 장면인데 창문이라는 프레임 안에 여인을 가두어 놓았다. 다른 작품 〈밤의 창문〉(1928)에서도 몰래 남의 집을 엿보는 시점이다. 여성의 엉덩이만 나오는 연출로 관음증적인 태도를 보여준다. 이 같은 구도는 호퍼 그림에 영향을 받은 영화감독 알프레드 히치콕(Alfred Hitchcock)이 자주 구사했던 연출이다. 히치콕의 영향을 받은 봉준호 감독의 〈기생충〉에도 창문 프레임 안에 사람을 위치시키는 비슷한 연출이 나온다. 사람 한 명이 외롭게 서 있는데 출입구는 없고 프레임에 가두는 연출이 많다 보니 호퍼는 오직 우울, 소외, 고독을 표현한 화가로만 부각시키는 경우가 많다. 그런데 작품에 대한 해설에 너무 많은 비중을 두고 감상을 하면 감상자의 자유로운 상상력을 방해할 수 있다. 그림에는 정답도 없고 감상하는 사람의 관점에 다르게 볼 여지는 얼마든지 있다. 에드워드 호퍼

〈케이프 코드의 아침〉 1950, 에드워드 호퍼

〈밤의 창문〉 1928, 에드워드 호퍼

가식따위 집어 치워! 사실주의

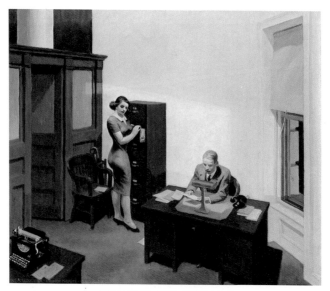

〈밤의 사무실〉 1940, 에드워드 호퍼

의 인터뷰에 따르면 〈케이프 코드의 아침〉을 그릴 때 우울하게 그릴 의도는
없었다고 밝혔다. 그저 날씨를 보고 빨래를 해야 하나 말아야 하나 여인이 고
민하는 장면을 그렸을 뿐이라고 했다. 어떻게 보면 호퍼 그림에서 우울함과
고독만을 이야기할 필요는 없다.

　〈밤의 사무실〉(1940)은 비밀스러운 호퍼의 연출이 돋보이는 작품이다. 적막
이 흐르는 사무실에 회사의 보스로 보이는 남자는 책상에 앉아 일에 집중하고
있다. 푸른 옷을 입은 여직원이 남자 쪽을 바라보는 것 같지만 시선을 보면 바
닥에 떨어진 종이를 보고 있다. 화가는 의도적으로 여인이 타이트하게 달라붙
는 옷을 입게 해 묘한 에로틱한 분위기를 주고 있다. 모두 퇴근하고 단둘이 남
은 이들은 어떤 사이인지 비밀스러운 분위기를 연출한다. 떨어진 종이를 통해
감상자가 유추할 수 있는 스토리는 다양해진다. 호퍼의 그림은 이처럼 작은

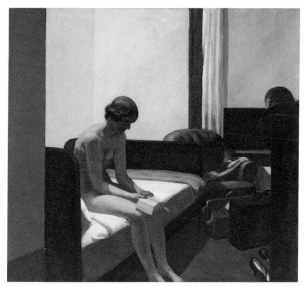

〈호텔 방〉 1931, 에드워드 호퍼

디테일로 관람자가 상상할 여지를 남겨주는 매력이 있다.

〈호텔 방〉(1931)은 가장 호퍼다운 고독한 감성이 잘 전달되는 그림이다. 허름한 호텔에 속옷만 입고 침대에 걸터앉아 종이를 펼쳐 무언가를 읽고 있다. 이 누런 종이는 보통 기차 시간표로 추측한다. 호퍼의 평소 특성상 럭셔리한 호텔을 그렸더라도 배경은 초라하고 단조로운 분위기로 묘사했을 것이다. 디테일 묘사가 생략된 것으로 보아 실재 배경이 아닌 호퍼가 의도한 상상의 공간이다. 실재하는 공간이 아니기에 더욱 신비로운 분위기를 자아낸다. 고개 숙인 여인의 얼굴을 자세히 묘사하지는 않았지만 유독 쓸쓸해 보인다. 단조롭지만 작은 연출로 그림을 보는 사람은 여인이 어떤 상황에 처했는지 궁금하게 만든다. 〈호텔 방〉의 묘한 분위기는 구스타프 도이치 감독의 영화 〈셜리에 관한 모든 것〉에서 똑같이 재현했다. 호퍼 그림을 그대로 재현한 공간이기에 뮤

가식따위 집어 치워! 사실주의

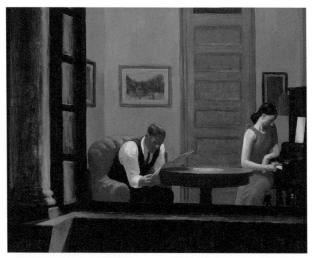

〈뉴욕의 방〉 1932, 에드워드 호퍼

직비디오의 배경을 보는 느낌이다. 이 영화는 호퍼의 작품에 나름의 스토리를 부여하여 만든 영화이다. 호퍼의 그림을 영상으로 보는 것만으로 시각적 재미를 주는 영화이다.

호퍼의 대표작 〈뉴욕의 방〉(1932)은 오래전 그림이지만 현대 도시 부부의 일상을 보는 듯한 장면이다. 다소 좁아 보이는 거실에 남자는 소파에 앉아 신문을 읽고 있다. 소파가 일인용이라는 점이 눈에 들어온다. 오른쪽 붉은 드레스를 입은 여인은 심심한 듯 피아노를 한 손으로 두드리고 있다. 그들은 대화가 없다. 지금의 소품과는 차이가 있지만 현대인의 일상과 닮았다. 사람이 같이 있어도 서로 각자의 스마트폰을 보기 바쁜 것이 우리의 일상이기 때문이다.

호퍼는 어린 시절 키가 너무 커서 친구들로부터 놀림을 받았다고 한다. 소심한 성격에 말도 없는 편이었다. 어린 시절 이러한 성향은 호퍼 그림 특유의 정적인 분위기에도 영향을 주었을 것이다. 호퍼는 직업 화가가 되기 전 상업 디

자인 일을 주로 했는데 재정적으로 어려운 시절 직업 화가로 활동하기엔 어려움이 많았을 것이다. 디자이너 출신이라 그런지 그의 유화는 감각적인 터치 위주의 전형적인 회화와는 거리가 멀다. 붓 터치가 거의 보이지 않는 밋밋함으로 화가의 감성이 배제된 느낌도 있다. 붓 터치는 화가의 아이덴티티를 보여주는 흔적이기도 하다. 다른 화가처럼 고유의 개성적인 요소를 없애다 보니 오히려 이러한 분위기가 호퍼만이 가지는 독창적인 분위기를 만들었다. 호퍼는 사실주의 화가라 불리지만 아이러니하게도 진짜를 그린 그림이 없다. 현장감을 주는 디테일을 모두 생략해 그림 속 세상은 공허하기만 하다. 실재하지 않는 공간을 그렸지만 그림에서 표현한 연출은 많은 사람들의 공감대를 얻는 것이 호퍼식 사실주의의 매력이다. 사실을 그리지 않았지만 가장 사실주의적인 화가 호퍼의 그림은 감상자에게 다양한 상상의 여지를 남겨준다.

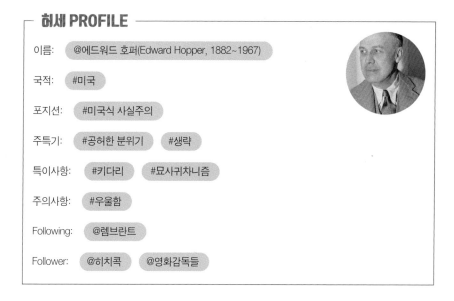

허세 PROFILE

이름:	@에드워드 호퍼(Edward Hopper, 1882~1967)
국적:	#미국
포지션:	#미국식 사실주의
주특기:	#공허한 분위기 #생략
특이사항:	#키다리 #묘사귀차니즘
주의사항:	#우울함
Following:	@렘브란트
Follower:	@히치콕 @영화감독들

가식따위 집어 치워! 사실주의

〈모레 쉬르 루앙(Moret sur loing)〉 1891, 알프레드 시슬레

그림
좋아
하는데
이유가
있나?
'인상의
주의'

한순간의 인상을 그리는 얼간이들

•••••

인상주의를 이해하기 쉽게 한 문장으로 표현한다면 '한순간의 인상만 그리는 얼간이들이 만든 화파'라 할 수 있다. 인상주의라는 말을 탄생시키게 만든 결정적인 화가는 클로드 모네(Claude Monet, 1840~1926)였다. 그는 초기 영국을 대표하는 풍경화가 조지프 말로드 윌리엄 터너(Joseph Mallord William Turner, 1775~1851)의 영향을 받았다. 터너는 〈눈보라〉(1842)를 그릴 당시 이러한 말을 했다.

> "나는 이해할 수 있는 그림을 그리지 않았다. 나는 폭풍우의 장면이 어떻게 보이는지 보여주고 싶었다…"

터너는 눈에 보이는 시각적 이미지를 있는 그대로 표현하려 했다. 터너의 표현 방식과 그가 추구했던 방향은 이후 모네가 중심이 된 인상주의가 어떻게 나아갈 것인지에 대한 예견이었다. 영국의 산업혁명 이후 유럽인들의 삶의 방식은 급격하게 변해가고 있었다. 특히 카메라의 발명은 근대 미술의 탄생에 결정적인 영향을 미쳤다. 똑같이 그리는 것이 점차 무의미해지는 시대로 변해갔기 때문이다. 또한 새로운 이동수단이 된 증기 기관차의 등장으로 여행의 패러다임도 바뀌었다. 과거 여행의 교통수단은 주로 마차를 통해 가능했기에 재정적으로 여유가 있는 귀족이나 부르주아들만의 특혜였다. 과거 살던 동네조차 평생 벗어나기 힘들었지만 이제 철도를 통해 누구나 여행을 갈 수 있는 시대로 전환이 된 것이다. 이러한 변화는 풍경화를 그리는 화가들에게 큰 이점

으로 작용했다. 이젤(easel)과 화판 등의 그림 도구를 들고 근교 여행을 가서 그림을 그리고 해 질 무렵 돌아오는 당일치기 여행도 가능해졌다. 이 같은 작업 방식이 가능한 데에는 튜브 물감의 발명 또한 무시할 수 없었다.

튜브 물감은 1841년 '존 고프 랜드'라는 미국 화가에 의해 발명되었다. 지금은 쉽게 짜서 쓰는 튜브 물감 이전에 화가들은 공방에서 직접 안료 가루를 기름과 개어서 만들어 써야 했다. 스케치까지는 실외에서 가능했지만 그림의 채색은 실내에서만 가능했다. 채색하는 동안 대상을 관찰할 수 없기에 사물의 색을 제대로 재현하기 힘들었다. 튜브 물감 이전 풍경 화가들의 그림을 보면 상상에 의한 연출된 색이기에 마치 판타지 같은 분위기의 그림이 많았다. 그런데 튜브 물감의 보급을 통해 화가들은 물감을 휴대하고 원하는 장소에서 캔버스에 채색하기 시작했다. 이제 화가들이 눈으로 직접 관찰한 순간의 색을 캔버스에 옮길 수 있었다. 당연히 이전과 그림의 느낌이 달라질 수밖에 없었다. 모네의 친구 르누아르(Auguste Renoir)도 '튜브 물감 없었으면 인상주의도 없었다'라고 밝혔다.

〈눈 폭풍〉 1842, 윌리엄 터너

이전에 그림을 그리려면 시간이 많이 걸렸다. 스케치, 초벌, 중벌, 마무리를 통해 여러 번 다듬고 수정해 짧게는 몇 달 길게는 몇 년이 걸리기도 했다. 인상주의 화가들은 현장에서 본 순간을 신속하게 그려야 했다. 여기에

는 나름이 이유가 있다. 우리가 눈으로 보는 사물엔 사실 고유색이 없다. 색채는 빛이 만드는 착시 현상일 뿐이기 때문이다. 날씨와 시간에 따라 빛과 색은 항상 변한다. 인상주의 화가들은 색이 변하기 전 순간을 포착하는 방식으로 그렸다. 카메라가 이미지를 뽑아내는 방식을 화가들이 따라한 것이기도 하다. 그래서 화가들은 속도감 있게 그린 것이다. 디테일한 묘사는 생략할 수밖에 없었다. 대다수 인상주의 그림이 희미하고 뿌옇게 보이는 이유가 바로 그것이다. 상황에 따른 색의 변화를 마치 카메라처럼 표현한 대표작이 모네의 〈루앙 성당〉(1892~1894) 시리즈이다. 시간별로 계절별로 다르게 보이는 루앙 성당의 모습을 여러 작으로 기록한 작품이다.

인상주의 화가들의 이러한 새로운 시도에 반응은 멸시와 조롱 그 자체였다. 지금은 예술가에서 새로움과 혁신은 중요한 자질이지만 이전에는 당연한 것

〈루앙 성당〉 시리즈, 1892~1894, 모네

이 아니었다. 중세부터 르네상스 시대 화가들은 전통적인 방식을 따라 그렸고 새로움에 대한 가치를 그리 중요하게 여기지 않았다. 과거와 다르게 인상주의 화가들의 시도는 새로움의 미학이었고 현대미술의 시작에 지대한 영향을 미쳤다.

현재 인상주의 화가들은 애호가들도 많고 역사적으로도 높게 평가받는다. 만약에 인상주의 화가들이 이전 신고전주의 화가들만큼 빼어난 실력을 갖추었다면 이렇게 새로운 시도를 할 생각을 했을까? 살롱전은 프랑스 파리에서 화가들의 치열한 과거시험과 같았다. 살롱전에서 인정을 받기 위해서는 사진 이상으로 똑같이 재현하는 데생 능력은 기본이었고 구도, 색감 모든 것이 완벽해야 했다. 모네, 시슬레, 피사로, 르누아르 등의 젊은 화가들도 본래 살롱전에서 수상하고 싶어 했다. 솔직히 그 정도의 실력에는 미치지 못했던 화가들이다. 신고전주의 화가 윌리엄 아돌프 부그로(William-Adolphe Bouguereau)의 그림 몇 점과 비교만 해도 기술적인 면에서는 인상주의 화가들은 범접하기 힘든 수준이다. 기존 미술계에서 외면당한 무명화가들은 신고전주의로 성공한 화가들의 기술적인 방식으로는 경쟁이 안 된다는 사실을 이미 알았을지도 모른다. 기존 미술계에서 인정을 받지 못하자 모네와 친구들은 1874년 무명 예술가 협회전이라는 이름으로 전시를 열었다. 이후 의도치 않게 1회 인상주의 전시로 기록되었다. 이전 신고전주의풍의 그림에 익숙한 비평가들 입장에서 모네 일당의 그림들은 좋은 먹잇감이 되었다. 비평가 루이 르루아(Louis Leroy)는 이 전시회를 지인과 방문 후 느낀 점을 샤리바리 잡지(Le Charivari)에 기고했다. 인상주의 화가들은 카페 게르부아에서 루이 르루아의 비평을 함께 읽었다. 르루아는 인상주의 화가들의 약점을 제대로 집고 물어뜯었다. 그중 대표 사례를 들

〈농장에서 Höllenkaff까지〉 1874, 시슬레

자면 시슬레의 시골 풍경을 그린 작품에 대한 비평이다.

"이 경이로운 풍경화를 보며 훌륭하신 뱅상(Joseph Vincent)씨는 그의 안
경이 뿌옇다고 생각했다."

"더러워진 캔버스 위에 발린 팔레트에 낀 얼룩 같군요. 손도 발도 위도
아래도 앞뒤도 없군요."

평가는 가혹했지만 시슬레를 제외한 친구들의 반응은 쿨했다. 카페에서 이
들은 낄낄 거리며 웃었다고 한다.

다음은 르누아르의 〈춤추는 여인〉이라는 작품이었다. 그림을 본 뱅상의 말
을 빌려 "참 안타까운 일이야. 이 화가는 색에 대한 어느 정도 감각은 있는데

〈춤추는 여인〉 1874, 르누아르

소묘 능력이 떨어지는군."이라고 평했다. 르누아르의 소묘력은 사실 이전 신고전주의 화가들과 비교했을 때 좋은 평가를 받기 힘든 것 또한 사실이다. 색채 감각은 인정받았으니 나름 선전했다.

마지막 모네 차례이다. 인상주의를 이끌었던 모네의 대표작 〈인상, 해돋이〉는 우리에게 가장 친숙한 작품이기도 하다. 르루아는 이 작품에 대한 평을 이렇게 했다.

"인상? 확실해. 내가 인상을 받았으니. 그 안에 틀림없이 인상이 들어 있을 거라 혼자 생각했지. 그림 참 쉽게 그리네. 벽지 문양을 위한 초벌 드로잉이 차라리 이 바다 풍경보다는 완성도가 더 높을 거야."

벽지보다도 못한 그림이라고 표현할 정도로 모네는 동료 화가 중에서도 가장 굴욕적인 평가를 받았다. 모네는 처음 글을 읽고 분노했다고 한다. 그러나 친구 르누아르는 르루아의 조롱 섞인 '인상이 있다'는 표현이 좋은 아이디어라 생각했다. 오히려 당당하게 '인상주의'라는 이름을 적극적으로 사용할 것을 모네에게 제안했다.

역사적인 인상주의라는 말은 이렇게 탄생했다. 결국 모네의 그림이 인상적으로 엉망이었기에 인상주의가 된 것이다. 르루아는 의도치 않게 역사적인

〈인상, 해돋이〉 1872, 모네

'인상주의'라는 이름을 지어준 공을 세웠다. 르루아라는 이름이 기억되는 이유도 이후 파리에서 가장 사랑 받게 될 화가들을 조롱하고 무시했기 때문이다. 이러한 사례를 보면 무명 예술가라고 함부로 무시하고 하대하면 안 된다. 인생은 알 수 없다. 무명의 젊은이들이 곧 파리 미술계를 주름잡는 스타가 될 거라 누가 예상이나 했을까?

인상주의는 전시만 하면 백전백승 성공을 한다는 말이 있다. 절대 망할 수 없다. 인상주의 화가들은 하나하나가 스타작가들이기 때문이다. 그림 애호가뿐 아니라 그림에 관심 없는 사람들에게도 친숙하고 대중적으로 사랑을 받는다. 대중들이 유독 인상주의 화가들을 좋아하는 이유에 대한 생각을 정리해보았는데 여기에는 몇 가지 포인트가 있다.

첫째로 그림을 보기 전에 군이 공부할 필요가 없다. 일반적으로 미술관에서 감상하고 그림 이야기를 하려면 뭔가 그림에 대해 미리 공부해야 할 것 같다. 그림 전공자만 아는 특별한 관점이 있어야 할 것 같은 높은 장벽이 있다. 그림에 전혀 관심이 없는 사람 입장에서 로코코, 포비즘, 다다이즘 등의 어려운 이야기가 나오면 소외감이나 지루함을 느낄 수도 있다. 대부분의 그림은 아는 사람만 아는 어려운 고급 취향으로 여겨지기도 한다. 그런데 인상주의 그림은 그러한 어려운 미술사조의 상식 따위 몰라도 상관없다. 그냥 보는 그림이다. 밥 아저씨가 왜 인기가 많았을까. 시청자들은 그림을 즐겁게 그리는 과정을 보는 것 자체에 즐거움을 느끼기 때문이다. 그림의 도상이나 역사 등의 배경지식이 없어도 따위 없어도 충분히 즐길 수 있는 그림이다. 나쁘게 말하면 가벼운 그림일 수도 있다. 솔직히 그림 좋아하는 데 이유가 필요한가? 오히려 쉽게 다가갈 수 있기에 많은 관람객에게 해방감을 주는 것이 인상주의의 매력이다.

둘째 표현의 난이도가 낮다. 르루아가 무명의 인상주의 화가들을 무시하고 조롱했던 이유이기도 하다. 이전 앵그르나 자크루이 다비드 같은 신고전주의 화가와 비교했을 때 솔직히 그림 테크닉이 좋은 화가들이라 볼 수 없다. 만약 우리나라 미술 대학에서 입학시험을 유화로 뽑는다고 가정해보자. 학생들이 이렇게 인상주의 화가들처럼 그리려면 얼마만큼 배워야 가능할까? 학생을 가르쳐본 개인적인 소견으로는 우리나라 입시생들이면 3개월만 배워도 인상주의 화가들 흉내는 비슷하게 낼 수 있다고 생각한다. 오히려 인상주의 화가들보다 더 빨리 그릴 수도 있다. 입시생들에게 대학이 걸리면 초인의 힘이 나오기 때문이다.

그림 애호가들은 인상주의 화가들의 표현 기술이 뛰어나서 좋아하는 것이

결코 아니다. 오히려 표현의 난이도가 낮아서 더 매력적이다. 그림을 쉽게 터프하게 그려도 매력적으로 보일 수 있다는 것을 보여주는 화가들이다. 가수가 가창력이 완벽하다고 모두 좋아하는 것은 아니다. 팝 역사에서 가장 많은 사랑을 받았던 비틀즈도 가창력이 뛰어난 가수는 아니었다. 이러한 점은 모든 예술에서도 통하는 것 같다. 사람들은 테크니션보다는 매력 있게 그리는 화가들을 좋아한다. 인상주의 화가들의 표현력이 완벽하지 않아서 오히려 좋은 것이다. 이전 기준으로 보면 르루아의 비평처럼 인상주의 화가들 정도의 그림은 초벌 정도 과정이라 생각했을 것이다. 이제부터 터치를 다듬고 디테일한 것들을 묘사해야 했다. 플랑드르의 얀 반 에이크처럼 화가에겐 숙련된 세밀한 마무리 터치 기술이 요구되었다. 그러나 인상주의 화가들은 쿨하게 묘사조차 생략해 버렸다. 난이도가 낮아서, 완벽하지 않아서 더 매력적이고 친숙한 화가들이다.

마지막 세 번째 인상주의 화가들은 미술사에서 화가다운 그림을 그린 마지막 세대라고 생각한다. 지금도 화가의 이미지를 떠올리면 인상주의 화가들처럼 경치 좋은 곳에서 휴대용 이젤과 화판을 깔고 빵모자를 머리에 걸치고 그림을 그리는 장면을 많이 떠올릴 것이다. 여전히 미술은 아름다워야 한다는 생각을 하는 사람이 많다. 그런데 현대미술에서 잘나가는 작가들의 그림 중에 아름다운 그림이 얼마나 있을까? 현대미술 작가들의 전시장 어느 곳을 가도 이해할 수 없는 이미지에 그림인지도 의심스러운 작품들을 걸어놓은 곳이 많다. 그림을 예쁘게 잘 그리면 이제 이발소용 싸구려 그림으로 취급받는 시대이다. 현대미술에서는 작가의 아이디어와 새로움 그리고 철학이 중요한 시대이기 때문이다. 시각적인 효과가 떨어지는 것은 사실이다. 미적인 요소들은

〈샤르팡티에 부인과 그 딸들〉 1878, 오귀스트 르누아르

이제 상업 디자인으로 이동했다. 아름다운 것들을 보려면 이제 백화점에 가는 것이 더 효과적이다. 그럼에도 아직도 많은 미술 애호가들은 아름다움이 의미 있었던 시대의 그림을 여전히 좋아한다. 더 이상 미술의 아름다움은 우리가 생각하는 아름다움이 아니다. 현대 미술관에서 이러한 아름다움은 이제 보기 힘들기 때문에 미술 애호가들은 인상주의 시대를 그리워한다. 이러한 욕구를 만족시켜 주기에 인상주의 전시는 절대 실패할 수 없다.

마네 모네 구별하기

●●●●●

마네 모네는 이름도 비슷해 헷갈려 하는 사람이 많다. 그런데 우리만 그러는 것이 아니다. 과거 파리에서도 이름 비슷하여 벌어진 혼선이 있었다. 〈녹색 드레스를 입은 여인, 카미유〉(1866)라는 작품은 살롱전에 출품되어 나름의 호평을 받았다. 사람들은 에두아르 마네(Édouard Manet, 1832~1883)에게 살롱전에 전시된 것을 축하해 주었다. 그런데 이 작품의 작가는 마네가 아닌 새파란 풋내기 화가

〈녹색 드레스를 입은 여인, 카미유〉 1866, 모네

클로드 모네(Claude Monet, 1840~1926)였다. 이름이 비슷해서 사람들은 모네의 작품을 마네로 착각했던 것이다. 선배 마네에게 굴욕을 안긴 모네와의 인연은 이렇게 시작되었다.

둘을 비교했을 때 나이는 마네가 모네보다 8살 많다. 처음 이름의 혼선으로 어색한 기류가 흘렀던 사이였으나 둘은 곧 예술적 영감을 교류하는 둘도 없는 친구가 되었다. 마네는 제도권 미술계에서 성공하려 했으나 살롱전에 매번 낙방하며 미술계에서 많은

비난에 시달리기도 했다. 오히려 그런 마네를 추종하며 따르는 무명화가들이 있었다. 그들이 이후 인상주의로 불리는 후배들이었고 중요한 인물이 클로드 모네였다.

야구로 비교하자면 타율은 아무래도 모네가 높은 편이다. 대신 단타가 많은 편이다. 다작하며 우리에게 익숙한 그림은 많은데 〈인상, 해돋이〉 외에 비슷한 그림이 많아 그 그림이 그 그림 같은 느낌도 있다. 정확한 제목도 헷갈려서 대충 양산 쓴 여인이 나오는 그림, 정원

〈양산을 쓴 여인〉 1886, 모네

이 나오는 그림들을 보면 모네라 대충 감을 잡을 수 있다.

모네가 타율이 좋은 단타형 화가라면 마네는 타율은 조금 낮지만 홈런 타자에 가깝다. 삼진도 많이 당해서 욕도 엄청 먹었다. 대표작으로는 살롱전에 외면당하고 낙선전에서 이슈가 된 〈풀밭 위의 점심식사〉(1863), 〈올랭피아〉(1863) 그리고 〈폴리 제르베르의 술집〉(1882) 등이 있다. 지금의 기준으로는 수많은 안티를 양산하며 악플 100만 개가 달리는 정도의 비난에 시달린 화가로 볼 수 있다. 비록 초반 조롱과 비난을 감수해야 했지만 이후 혁명적인 작품으로 재평가되며 마네를 확실히 각인시켜주는 그림이 되었다. 결국 인기작품 수는 모네가 앞서지만 임팩트는 마네의 작품이 더 앞선다고 볼 수 있다.

마네와 모네를 비교하기 위한 서로 다른 몇 가지 중요한 포인트를 정리해보았다.

첫째, 금수저 마네와 흑수저 모네다. 먼저 마네는 법조인 집안 출신이다. 부유한 집안이었기에 화가로 활동하는 데 있어서 경제적으로 여유가 있는 상황이었다. 집안의 영향인지 마네도 본래 아카데미에서 인정받아 롤모델이었던 스페인의 벨라스케스처럼 엘리트 귀족 화가가 되고 싶어 했다. 후배 인상주의 화가들과 게르부아 카페에서 친분을 유지했지만 전시에서만큼은 비주류였던 그들과 거리를 두기도 했다.

반면에 모네는 가난한 집안 출신이었다. 어머니는 일찍 세상을 떠났고 아버지는 르아브르(Le Havre)에서 식료품점을 운영했다. 집안이 기울자 숙모가 모네를 키우며 어려운 어린 시절을 겪었다. 젊은 시절에는 풍자만화를 그려 생계를 꾸렸지만 전문 화가로 전향한 초반에는 경제적으로 어려움이 많았다. 아버지는 프랑스 아카데미에서 그림을 배우길 원했지만 모네가 원하지 않자 경제적 지원을 끊기 시작했다. 카미유 동시외(Camille Doncieux)를 만나고 아들을 낳았

〈수련〉 1907, 모네

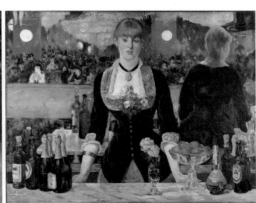

〈폴리 제르베르의 술집〉 1882, 마네

을 때라 아버지의 지원이 없어 경제적 어려움은 더욱 심했다. 이 무렵 어려운 현실에 스스로 익사하여 자살까지 시도했다고 한다. 어려운 시절 인상주의 동료 바지유(Jean Frédéric Bazille) 그리고 마네로부터 재정적 지원을 받기도 했다.

둘째, 검은 수염 마네, 흰 수염 모네이다. 인터넷으로 두 화가를 검색할 때 가장 많이 나오는 사진을 비교한 차이점이다. 조금 유치한 비교이긴 하지만 두 화가의 그림 스타일을 기억하기엔 좋은 프로필 사진들이다. 검색을 하면 쉽게 나오는 프로필 사진에서 넓은 이마를 가진 마네는 얼굴의 하관을 빼곡히 덮은 검은 수염이 인상적이다. 사진에 나오는 검은 수염처럼 마네는 그림에서 블랙을 즐겨 쓴다. 저채도의 어두운 컬러 바탕에 밝은 컬러가 대비된 그림이 많은 편이다. 반면에 자주 접하는 모네의 프로필 사진은 말년에 찍은 사진이라 그런지 복스러운 흰 수염을 하고 있다. 흰 수염답게 모네의 그림은 밝은 편이다. 블랙 물감을 거의 사용하지 않는 것이 르누아르, 피사로, 시슬레 등 인상주의 화가들의 특징이기도 하다. 이렇게 모네는 다채로운 밝은 색으로 생동감있는 풍경화를 그린다.

세 번째 포인트는 사실주의 마네, 인상주의 모네이다. 미술의 시대적 사조를 찾아보면 마네와 모네 모두 인상주의로 평가하는 경우가 많지만 엄연히 차이가 있다. 인상주의 창시

클로드 모네 사진　　　　에두아르 마네 사진

자답게 모네의 스타일은 의심할 여지없이 인상주의가 맞다. 자잘하고 무심한 터치에 밝은 분위기의 그림은 누가 봐도 전형적인 인상주의 화가이다. 모네는 순간의 빛을 현실감 있게 포착하기 위해 실외에서 주로 그렸다. 특히 호수의 배 위에서 그리는 것을 즐기기도 했다.

인상주의 모네와 비교하면 마네는 사실주의에 가까운 화가이다. 마네가 인상주의 후배들과 교류하며 친했던 것은 사실이다. 마네는 게르부아 카페에서 인상주의 화가들의 멘토 역할을 하며 아방가르드 예술가로서 인상주의 탄생에 큰 영향을 주었다. 워낙 인상주의 화가들과 잘 어울리다 보니 한때 인상주의 표현 기법도 시도하긴 했으나 엄연히 인상주의 화가는 아니다. 전시에서도

〈풀밭 위의 점심식사〉 1863, 마네

인상주의와는 거리를 두었다. 마네의 전반적인 그림을 관찰하면 인상주의와 쉽게 구별이 된다. 사실주의는 다큐처럼 그 시대의 현실을 거짓 없이 보여주는 그림이다. 마네의 대표작 〈풀밭 위의 점심 식사〉(1863)는 겉으로 파리의 피크닉 문화를 그린 것처럼 보이지만 옷 벗은 여인을 그려서 당시 부르주아들의 퇴폐적인 문화를 보여주었다. 당시 파리의 부르주아라면 〈올랭피아〉(1863)에 나오는 주인공의 패션이 고급 매춘부라는 것을 쉽게 알 수 있게 그렸다. 그림 성향으로만 보면 현실 세상을 꾸밈없이 표현하려는 쿠르베와 어울려야 하는 화가이다. 문제는 둘의 사이가 그리 좋지는 않았다는 점이다. 마네는 쿠르베 그림 〈세상의 기원〉을 보고 '차라리 사진을 찍는 게 낫겠다'며 조롱을 한 적도 있다. 파리 미술계의 이단아 쿠르베가 주최한 개인전의 이름은 '리얼리즘', 즉

〈올랭피아〉 1863, 마네

사실주의이다. 그래서 지금까지도 사실주의는 곧 쿠르베라는 강한 이미지가 있다. 결과적으로 마네의 포지션은 상당히 어정쩡하다.

'나는 누구인가? 사실주의인가, 인상주의인가' 굳이 마네의 포지션을 정하자면 사실주의와 인상주의의 사이에 위치하지 않을까 생각해 본다.

마지막으로 바람둥이 마네, 순정파 모네이다. 마네는 어느 누구보다도 여자 관계가 복잡한 화가이다. 바람둥이 화가 피카소에 전혀 밀리지 않는다. 부인 수잔 린호프(Suzanne Leenhoff)는 본래 학창시절 마네의 피아노 과외 선생님이었다. 마네의 아버지 오귀스트(Auguste Manet)가 굳이 프랑스가 아닌 네덜란드에서 데려온 것부터가 의심스러웠다. 린호프가 아버지의 정부임에도 아들 마네는 그녀와 몰래 연인사이로 발전했다. 게다가 린호프는 마네의 동생 외젠(Eugène Manet)과도 교제했다. 막장드라마는 이게 끝이 아니다. 매독으로 아버지가 세

〈수잔 린호프〉 1866, 마네

〈베르트 모리조〉 1870, 마네

상을 떠나고 수잔 린호프가 낳은 아들이 문제가 되었다. 수잔이 낳은 사생아 레옹(Léon Koëlla-Leenhoff)은 마네의 아버지 오귀스트의 아들이라는 소문이 있었다. 마네는 사생아였던 레옹의 대부가 되고 수잔 린호프와 결혼을 선택했다. 지금까지도 레옹의 친부가 마네인지 오귀스트인지 논란이 있다.

마네의 또 다른 여인 베르트 모리조(Berthe Morisot)는 인상주의에 속한 성공한 여류 화가였다. 증조할아버지가 로코코 시대 거장 프라고나르였을 정도로 뼈대 있는 미술가 집안이기도 했다. 집안도 유복했고 엘리트 교육받은 화가이다. 마네와 만나기 전에 그녀는 사실주의 풍경화의 대가 카미유 코로(Jean-Baptiste-Camille Corot)의 제자이기도 했다. 처음엔 마네의 제자로 인연을 맺었지만 애인 사이로 발전하게 됐다. 비록 베르트 모리조를 사랑하지만 마네는 가족을 포기하고 싶진 않았다. 결혼도 유지하고 애인 모리조를 자주 보고 싶어 했던 마네는 동생 외젠과 결혼시켜 연을 이어갔다. 동생 외젠은 어린 시절 형수가 될 마네의 부인 린호프와도 부적절한 사이였다. 그런데 또다시 여자를 공유하는 마네 형제는 정말 상식 이하다. 여자 문제가 복잡한 마네의 말년은 그리 행복하지 않았다. 성병인 매독으로 다리가 썩어갔고 결국 절단 수술을 받아야 했다. 수술 후 후유증으로 51세의 다소 이른 나이에 사망하게 된다. 이전 마네의 아버지 오귀스트 역시 매독으로 사망을 했던 것을 비추어 볼 때 성을 탐닉했던 습관도 물려받은 마네였다.

마네와 비교하면 모네는 그래도 순정파에 가깝다. 모네가 인생에서 가장 사랑했던 카미유 동시외(Claude Monet, 1840~1926)와 처음 모델로 만나 결혼까지 이어졌다. 부인과 함께한 시절의 추억을 아름답게 표현한 〈양산 쓴 여인〉(1875)이 카미유 동시외가 등장하는 대표작이다. 이 작품을 그리던 시절 비록 가난

〈양산 쓴 여인(모네 부인과 아들)〉 1875, 모네　　　　〈알리스 오세데〉 1881, 모네

했지만 모네에게는 인생에서 가장 행복한 시절이었다. 어려운 시절이 지나 모
네가 화가로서 성공할 무렵 카미유의 건강이 악화되었다. 모네의 대부분 수입
은 부인 카미유의 치료비에 들어갔다. 모네는 자신을 후원했던 친구가 사망하
자 그의 아내 알리스 오세데(Alice Hoschedé) 가족을 집에 들인다. 비록 오세데가
카미유를 돌보긴 했지만 건강이 안 좋은 부인이 있음에도 친구의 아내 가족을
집안에 들이는 것은 배려가 없다는 생각도 든다. 부인이 죽고 모네는 오세데
와 결혼을 하게 된다. 죽은 부인에 대한 배려인지 오세데를 그릴 때에는 이전
카미유 동시외를 그릴 때처럼 부인의 얼굴을 자세히 묘사한 그림은 없었다.
어쨌든 마네에 비해 모네의 여자관계는 심플한 편이다.

허세 PROFILE

이름:	@에두아르 마네(Édouard Manet, 1832~1883)
국적:	#프랑스
포지션:	#인상주의 #사실주의
주특기:	#평면묘사 #어두운 표현
특이사항:	#법대출신
주의사항:	#매독 #여자 #불륜
Following:	@벨라스케스 @고야
Follower:	#인상파 #현대미술

허세 PROFILE

이름:	@클로드 모네(Claude Monet, 1840~1926)
국적:	#프랑스
포지션:	#인상주의 #풍경화
주특기:	#배타고 그림 #빨리그리기 #순간포착
특이사항:	#가난 #자살시도 #풍자만화가 출신
주의사항:	#백내장
Following:	@터너 @외젠부댕
Follower:	@마네 @바지유

〈마르세유 해변, 에스타크에서의 전경〉 1885, 폴 세잔

현 대
미술의
뿌 리
탈인상
주 의

고갱이 안티가 많은 이유

● ● ● ● ◐

폴 고갱(Paul Gauguin, 1848~1903)은 자유주의 혁명가 집안에서 자라났다. 고갱이 태어나자마자 가족들은 프랑스를 떠나 망명을 가야 했다. 어린 시절은 외가가 있는 남미의 페루에서 자랐다. 고갱의 할머니 역시 트리스탕(Flora Tristan)이라는 유명한 초기 페미니즘 운동가였다. 손자 고갱이 이후 어떻게 자랐는지를 할머니가 알았다면 정말 노할 일이다. 아버지를 일찍 잃은 고갱은 든든한 가족의 지원이 없어 젊은 시절 어선을 타고 고생을 많이 했다. 해군에서도 잠시 복무한 적이 있다.

고갱은 처음부터 직업 화가가 아니었다. 1879년 증권회사에 취업하고 상당한 수입에 안정적인 가정을 꾸렸다. 당시 3만 프랑의 연봉이면 현재 기준으로 연봉 1억이 넘는 상당한 보수였다. 고갱의 인생 중 가장 여유 있던 시절이었을 것이다. 시간적으로도 여유가 있다 보니 주말마다 취미로 그림을 배웠다. 파리에서 유행했던 인상주의 작품도 몇 점 구매했다. 그중 피사로 그림을 사면서 그와 인연을 맺었다. 카미유 피사로(Camille Pissarro, 1830~1903)와는 처음엔 스승과 제자의 관계로 시작됐지만 점차 예술적 교류를 하는 동료로 지내게 된다. 이후 1882년도 주식시장이 붕괴되면서 회사를 그만두어야 했다. 인생에서 가장 여유롭고 달콤했던 중산층의 삶이 11년 만에 막을 내린다. 고갱의 실직으로 소득이 없어지자 가세도 급격하게 기울었다. 고흐의 부인 소피 가드(Mette

Sophie Gad)는 친정인 덴마크에서 프랑스어 교사를 하며 다섯 자식을 혼자 꾸려야 했다. 부인의 반대에도 불구하고 고갱이 전업 화가를 결심하면서 가족과도 결별하게 된다.

그림을 늦게 시작한 고갱이기에 그의 초창기 데생 능력은 다른 화가들에 비해서 미숙했지만 큰 문제가 되지 않았다. 화가에게 사물을 재현하는 능력은 점차 중요하지 않게 변하는 시대였기 때문이다. 초창기 고갱은 스승 피사로의 영향으로 오밀조밀한 터치의 인상주의 풍의 그림을 주로 그렸다. 사과가 포함된 정물을 그릴 때면 세잔처럼 각진 터치의 그림도 그리곤 했다.

아마추어에 가까운 화가임에도 자신을 알릴 기회는 빨리 찾아왔다. 8회 인상주의 전시에 참여하게 된 것이다. 화가로는 신참이었던 고갱의 가능성을 높게 본 친구 피사로의 주선 덕분이었다. 그러나 자신에 대한 확신을 가졌던 고갱은 첫 전시의 성과에 실망했다. 자신의 그림이 딱 한 점 팔린 것이 전부였기 때문이다. 전시의 주인공은 따로 있었다. 파리 미술계에서 새로 떠오르는 분할주의(Divisionism:색을 혼합시키지 않고 작고 균일한 점묘를 화면에 찍어 사람의 망막에서 혼색되도록 하는 회화기법)의 조르주 쇠라(Georges-Pierre Seurat, 1857~1887)였다. 결과에 낙담한 고갱은 엉뚱하게 피사로에게 분

〈라발의 옆얼굴이 있는 정물〉 1886, 고갱

풀이를 했다. 아마추어 화가를 중요한 전시회에 참여시킨 것에 대한 고마움도 몰랐나 보다. 분노한 고갱은 이 계기로 신인상주의를 격멸하게 되었고 이때 인상주의에 대한 열등감도 생겨났다.

고갱은 브르타뉴 지방으로 활동무대를 옮기고 클루아조니즘(Cloisonnism) 혹은 종합주의(Synthetism)로 불리는 그의 대표작 〈설교 후의 환영〉(1888)을 남긴다. 브르타뉴 지방에서는 소를 바치는 전통문화와 목사의 설교 이후의 상상을 결합한 작품이다. 브르타뉴의 여인들이 동시에 바라보는 곳에 구약성서에 나오는 야곱과 천사가 싸우는 장면을 배치했다. 이것은 어디까지나 상상의 영역이다. 우키요에(Ukiyoe: 일본의 에도시대 풍속화의 형태)를 연상시키는 붉은 배경에 평면 디자인처럼 표현한 독특한 작품이다. 이 그림은 클루아조니즘의 대표작으로 평가받는다.

클루아조니즘(Cloisonismo)을 직역하면 칠보주의 정도로 해석할 수 있다. 중세의 칠보공에 기법 혹은 중세 성당의 스테인드글라스처럼 두꺼운 윤곽선으로 면을 나누고 평면에 색을 입히는 방식을 말한다. 사실 클루아조니즘의 원조는 고갱의 친구 에밀 버나드(Émile Bernard, 1868~1941)였다. 고갱은 브르타뉴 지방에서 활동했던 친구 에밀 버나드의 클루아조니즘 그림을 연구했다. 그리고 작가적 상상력을 더한 〈설교 후의 환상〉을 그린 것이다. 이것을 종합주의(Synthetism)라 칭했다. 클루아조니즘에 상징주의가 결합된 양식을 종합주의라 정리할 수도 있지만 그림 스타일상으로는 크게 다를 것이 없다. 예술 평론가 알베르 오리에(Albert Aurier)가 종합주의의 핵심인물을 고갱이라 평가하자 에밀 버나드는 불쾌함을 숨기지 않았다. 에밀 버나드 입장에서 보면 자신의 스타일을 모방해 고갱의 기법인 것처럼 활동하니 화가 나는 것도 이해가 간다. 이들은 서로 종

〈설교 후의 환영〉 1888, 고갱

〈양산을 쓴 브르타뉴 여인들〉 1892, 에밀 버나드

현대미술의 뿌리 탈인상주의

 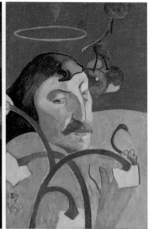

〈황색의 그리스도가 있는 자화상〉 1891, 고갱　　　　〈후광이 있는 자화상〉 1889, 고갱

합주의의 원조라 주장했다고 한다. 이 논란에 고갱은 이러한 말을 했다.

　　"그가 나를 닮지 않듯이 그도 나를 닮지 않았다."

　뿐만 아니라 고갱은 '예술은 표절이거나 혁명 둘 중의 하나다'라는 말도 했다. 고갱의 성격으로 보아 자신의 예술은 당연히 혁명이라 생각했을 것이다. 그러나 그의 그림을 보면 모순적인 모습이 보인다. 이전부터 피사로, 드가, 세잔에 많은 영향을 받은 것이 그림에 보이기 때문이다. 그렇게 경멸했던 신인상주의 쇠라의 영향을 받은 그림도 보이곤 한다.

　고갱의 자화상에는 나르시시즘적인 그의 성격도 엿볼 수 있다. 〈황색의 그리스도가 있는 자화상〉(1891)에서 자신을 그리스도에 비유하며 혁명적인 예술가가 희생되는 이미지로 묘사했다. 피사로는 이 그림을 두고 반사회적이고 권위적이라 평가했다. 〈후광이 있는 자화상〉(1889)에서는 기독교 성인에게 그려주는 후광효과를 자화상에 그렸기 때문에 도가 지나치다고 평가 받기도 했다.

이 정도면 자신에 대한 애착이 얼마나 강한지 알 수가 있다.

1889년 고갱은 만국박람회에 전시된 아시아 남태평양 이국적 풍물을 접하고 원시생활에 호기심을 갖고 동경하게 된다. 파리에서 자신의 작품에 대한 반응도 만족스럽지 않아 새로운 전환점이 필요했다. 그는 1년 뒤 파리 미술 경매에서 큰 성공을 다짐하며 타히티(Tahiti) 섬으로 왔다. 문명의 때가 묻지 않은 원시 세상의 순수한 모습을 그림에 담고자 한 것이다. 수도 파페에테(Papeete)에 도착하자 그의 예상이 완전히 틀렸다는 것을 깨달았다. 타히티 섬이 문명화된 것은 이미 오래전 일이었다. 이국적이며 원시적인 세상을 생각하며 먼 곳까지 왔지만 고갱이 살았던 도시와 크게 다를 게 없는 또 다른 유럽의 섬이었다. 이런 상황에서 이국적인 모습을 표현하기 위해 전략적으로 그릴 필요가 있었다. 있는 그대로 표현하면 평범한 유럽처럼 보일 수 있으니 지인 사진작가의 밀림 이미지를 참고하여 연출하는 방법을 고안했다. 타히티 섬에서 그린 고갱의 그림은 실제가 아닌 연출된 이미지의 조합일 가능성이 크다.

고갱은 여성 편력 또한 피카소를 평범하게 만들 정도로 남달랐다. 타히티 섬으로 왔을 때 원주민 소녀 티티(Titi)와 교제를 시작으로 10대 소녀 테후라(Tehura)와 결혼을 했다. 다시 프랑스로 돌아왔을 때는 자바 출신의 안나(Annah), 말년에는 파우라(Pahura), 베오호(Vahine Vaeoho Marie Rose) 등 여러 소녀들과 방탕한 생활을 했다. 유럽식 계산을 하지 않는 여인들과 성적으로 개방된 분위기에 고갱은 흡족해했다고 한다. 고갱은 그림 작업을 할 때 모델과 친밀감을 중요하게 여겼는데 그러기 위해서는 성관계는 필수라 생각했다.

〈유령이 그녀를 지켜본다〉(1892)는 마네의 올랭피아를 오마주한 그림이다. 마네의 〈올랭피아〉에서 주인공이 매춘부인 것을 보면 고갱이 침대 위의 여

〈유령이 그녀를 지켜본다〉 1892, 고갱

인을 바라보는 태도를 알 수 있다. 유럽인이 바라보는 오리엔탈리즘적 세계

관을 간접적으로 표현한 작품이기도 하다. 이에 미술사학자 스티븐 아이젠만

(Stephen F. Eisenman)은 '식민주의, 인종주의, 여성혐오의 진정한 교과서'라 비판

하기도 했다. 주인공 모델 테후라는 고갱의 애인이었다. 겨우 13살의 나이에

고갱과 혼인을 했다. 결혼을 승낙한 테후라의 아버지는 고갱이 다른 유럽인들

처럼 꽤나 잘 사는 부자로 생각했다고 한다. 더 큰 문제는 타히티 섬에 오기 전

부터 고갱은 이미 매독 환자였다는 것이다. 그럼에도 아무런 죄책감 없이 많

은 소녀들과 방탕한 생활을 한 것이다. 피카소는 여성 편력이 심했다고 하지

〈우리는 어디에서 왔는가? 무엇인가 어디로 가는가〉 1897, 고갱

만 사랑할 때만큼은 진정성이 있는 나쁜 남자의 매력이라도 있었다. 자극적인 에로티시즘으로 많은 논란의 대상이 되었던 에곤실레(Egon Schiele, 1890~1918)도 의외로 성적으로는 건전한 편이었다. 그런데 고갱은 그런 차원을 넘어서 못된 남자였다.

〈우리는 어디에서 왔는가? 무엇인가 어디로 가는가〉(1897)는 고갱이 애착을 가졌던 말년 작품이다. 당시 고갱은 신체적으로도 정신적으로도 좋지 않은 상태였다. 잠시 프랑스에 돌아갔을 때 만취 상태에서 다친 다리가 섬으로 오면서 더욱 악화됐다. 이전부터 앓았던 매독도 증상이 심해져 몸은 점점 약해졌다. 게다가 전 부인 소피 가드와 낳은 첫 번째 딸이 죽었다는 소식을 듣고 낙담한 상태였다. 은행 빚도 있어 독촉까지 오고 있었다. 그러한 때에 그린 작품이다. 그림의 오른쪽 하단에는 어린아이가 편히 잠을 자고 있다. 왼쪽에는 얼굴을 손으로 감싼 백발의 노파가 있다. 좌측 상단에 보이는 조각상은 죽음의 신

〈타히티의 여인들〉 1891, 고갱

으로 본다. 옆에 서 있는 여인은 얼마 전 세상을 떠난 고갱의 딸이라는 해석도
있다. 가운데에 남자는 사과를 따고 있다. 종교에 대한 관심이 많았던 고갱의
성향으로 보아 기독교 원죄의 상징인 선악과를 그렸을지도 모른다. 고갱은 이
작품에 대한 애착이 많았다. 중세 종교화처럼 황금 프레임을 씌워 전시했지만
오히려 조롱만 당했다. 지금의 높은 평가와는 다르게 당시 고갱 작품들은 주
목받지 못했다.

　말년에 고갱은 타히티 섬을 떠나 마르키즈(Marquises)제도에서 14살 소녀 베오
호(Vahine Vaeoho Marie Rose)와 살았다. 당시 고갱의 건강은 더욱 악화되었다. 심
한 통증을 견디기 위해 모르핀에 의존하다 약물 중독까지 이르렀다. 베오호

는 고갱의 아이를 임신했지만 곧 떠났다. 오랜 병마와 약물 중독으로 고생하다 고갱은 쓸쓸히 세상을 떠났다. 고갱의 마지막 여인 베오호는 고갱이 죽을 때 옆을 지키지 않았다. 고갱은 원주민들과 낳은 자식들에게 아무것도 남겨주지 않아 그들은 가난하게 살았다고 알려진다. 만약 그림 한 점 스케치 몇 장만 남겨주었어도 자식들의 생계에 큰 문제가 없었을 것이다. 그마저도 모두 전부 파리로 넘겼던 고갱이었다.

고갱은 개성이 뚜렷한 화가지만 대표작을 떠올리기 쉽지 않다. 종합주의의 의미처럼 그의 그림은 화가의 주관적인 상상의 이미지를 많이 투영했다. 그렇기에 당시 타히티 섬의 모습을 있는 그대로 그림에 담았다고 오해를 하면 안 된다. 고갱의 주관적 관점에서 바라본 원주민을 담은 그림들이다. 유럽에서 온 남자의 식민주의적인 색채가 강하게 녹아든 그림이기도 하다. 19세기 말에도 유럽 열강들의 식민지 착취는 계속되었다. 유럽의 부호들은 식민지에 여행을 가서 원주민들의 생활을 체험하고 돌아와 서로 자랑하는 것이 유행했었다. 제국주의 시절의 이러한 문화는 근대 관광의 초석이 되었다. 식민지에서 뺏어온 여러 진귀한 약탈품들은 유럽인의 호기심을 채우기에 충분히 매력적이었다. 제국주의 약탈 쇼였던 박람회를 통해 그들은 야만적 문명을 지배하는 것을 정당화했다. 이러한 전시는 현대 여러 박물관 탄생의 초석이 된 것이 사실이다. 고갱이 그린 작품 중에는 원주민 여인을 아름답게 표현한 작품이 기억나지 않는다. 나는 고갱이 그린 원주민들의 피부색을 보고 처음엔 타히티가 아프리카의 어딘가에 있을 줄 알았다. 실제 타히티 섬 원주민들 자료들을 보면 고갱 그림에 나오는 사람들과 피부색부터 차이가 난다. 타히티 섬에 사는 원주민들은 폴리네시아인으로 주로 태평양 섬에 분포하는 인종이다. 뉴질랜

드 마오리족이나 하와이안도 폴리네시아인에 해당 된다. 이들의 피부색은 아프리카 원주민보다 훨씬 밝은 편이다. 종합주의 작품이기에 색채를 주관적으로 표현할 수는 있지만 군이 왜 피부톤을 훨씬 어둡게 그렸을까? 고갱은 왜 군이 어글리 타히티안으로 그렸을까? 당시 프랑스가 생각하는 식민지 원주민 이미지는 주로 아프리카계의 피부색이 짙은 사람들이었을 것이다. 그들은 유럽 열강 중 가장 넓은 아프리카 땅을 식민지로 삼고 착취했었기 때문이다. 유럽인이 생각하는 더욱 이국적이고 원시인 이미지처럼 보이기 위해 못생긴 얼굴에 피부색을 더욱 과장되게 어둡게 표현하지 않았을까? 고갱의 그림이 오리엔탈리즘적 호기심을 자극하기 위한 그림일 수 있겠다는 생각을 해봤다.

고갱의 작품에는 웃는 여인이 없다. 고갱의 여인들의 표정 묘사는 유일한 사실주의적 표현이라고 생각한다. 고갱은 시대가 가진 아픔을 의도치 않게 묘사했다. 고갱의 작품 덕분에 우리는 당시 유럽인들이 원주민들을 바라보는 시선을 엿볼 수 있다. 고갱 그림이 갖는 중요한 의미이다.

비록 에밀 베르나르에게 많은 영향을 받았으나 그가 이전 유럽 화가와 차별화되는 독창적인 그림을 그렸다는 것은 부정하기 힘들다. 고갱이 남긴 미술사적 업적도 대단하다. 지금도 미술 경매시장에서 엄청난 가격에 거래가 된다. 그런데 미술 애호가들은 단지 작품 자체만 보고 그림을 감상하지는 않는다. 어쩔 수 없이 그림을 보며 화가가 살아온 인생도 떠올린다. 이러한 점에서 매우 아쉬운 화가이다. 고갱을 연구하다 조금의 미담이 있어도 소개하고 싶었지만 그렇지 못했다. 만약 반 고흐가 귀가 잘렸을 때 끝까지 병원까지 따라가서 친구를 돌보았다면… 타히티 원주민 여인과 낳은 자식들을 위해서 일부러 몇점의 그림을 남겨주었더라면… 그에 대한 평가는 조금은 달라지지 않았을까?

〈Areoi의 씨앗〉 1892, 고갱

허세 PROFILE

이름: @폴 고갱(Paul Gauguin, 1848~1903)

국적: #프랑스

포지션: #탈인상주의 #종합주의 #클루아조니즘

주특기: #평면묘사 #섬여행 #허세

특이사항: #매독 #증권회사 출신 #역마살

주의사항: #어린 소녀 #뒤통수

Following: @피사로 @세잔 @에밀버나드

Follower: @반 고흐 형제(이후 언팔) @마티스 @피카소

세잔의 사과는 본질인가 실수인가?

● ● ● ● ●

폴 세잔(Paul Cézanne, 1839~1906)은 현대미술의 아버지로 불리는 화가이다. 특히 피카소와 브라크가 그의 영향을 받아 큐비즘(cubism)을 만든 것으로도 유명하다. 보통 탈인상주의 화가로 분류하지만 어차피 탈인상주의 화가들은 별다른 공통점이 없기에 큰 의미는 없다.

세잔은 초반 인상주의 화가들과 교류하기도 했지만 예술 인생 전반적으로 파리 미술계의 대표적인 아웃사이더였다. 파리보다는 주로 자신의 고향 엑상프로방스 시골에서 작업했다. 실내에서는 주로 사과가 들어간 정물을 그렸고 실외에서는 생트 빅투아르(Sainte-Victoire)산이 있는 풍경을 반복적으로 그리며 연구했다.

세잔은 아버지가 돌아가실 때까지 평생 갈등을 겪어왔다. 성공한 모자제조업자에 은행까지 창업했으나 졸부로 불리는 콤플렉스로 아들 세잔이 화가가 아닌 법조인이 되길 희망했다. 세잔이 법대를 그만두고 화가가 되자 경제적 상황이 넉넉함에도 아들에게 지원을 거의 해주지 않았다. 이 무렵, 세잔은 마리 오르탕스 피케(Marie-Hortense Fiquet)와 사랑에 빠졌으나 아버지의 반대로 아내와는 비밀리에 동거하며 살았다. 그녀와 아들까지 낳았지만 끝까지 아버지에게만은 사실을 숨겼다. 얼마 안 되는 재정적 지원마저 끊길까 두려웠기 때문이다. 세잔은 아내 오르탕스 피케와 그림 모델로 처음 만났다. 처음엔 좋은 관

〈오르탕스 피케〉 1891, 세잔 〈에밀졸라〉 1864, 세잔

계로 동거까지하며 아들을 낳았지만 곧 서로에 대한 사랑이 식었다. 오르탕스
는 세잔이 은행장 아들이라는 조건을 보고 만난 것으로 알려진다. 신혼 내내
가난하게 살 것을 예상하지 못했을 것이다. 세잔은 부인을 사과 같은 정물 정
도로 여겼다. 부인이 모델을 서다 움직이면 '정물은 움직이지 않는다'며 버럭
화를 내기도 했다. 말년에는 부인에게 유산을 전혀 남겨주지 않으려고도 했
다. 그래서인지 평생 남편으로부터 사랑받지 못한 세잔의 부인 초상화에는 웃
는 표정이 없다.

　세잔은 19세기 프랑스의 문호이자 소설가였던 에밀 졸라(Emile Zola, 1840~1902)
와 어려서부터 친구였다. 세잔이 진로 고민을 할 때도 용기를 주던 친구였다.
에밀 졸라는 세잔이 싫어했던 마네에 대해 후한 평가를 내린 반면 세잔에 대한
평가는 유독 박했다. '위대한 화가가 될 개성을 지녔으나 아직 기법을 탐구하

느라 몸부림친다.'라는 평가를 기고해 친구를 서운하게 했다. 결정적으로 에밀 졸라가 쓴 『소설』이라는 작품 속 등장하는 화가 '클로드'라는 인물이 문제가 되었다. 누가 봐도 클로드는 친구 세잔을 그대로 반영한 캐릭터였다. 에밀 졸라는 그를 무능력한 화가로 묘사하며 자살로 생을 마감하는 인물로 내용을 전개시켰다. 세잔은 에밀 졸라에게 큰 배신감을 느끼며 둘의 30년 우정은 깨지고 만다.

세잔은 화가의 기본기에 해당되는 소묘력만 보면 서투른 것이 사실이다. 그럴 만한 것이 첫 스승은 전문 화가가 아닌 수도사 조셉 지베르였다. 인상주의 화가 카미유 피사로에게 그림을 잠시 배웠지만 그 역시 소묘력과 기본기를 강조하는 화가가 아니었다. 그러나 장차 현대미술의 아버지로 불릴 그에게 서투른 기본기는 큰 문제가 되지 않았다. 사실상 그는 생트 빅투아르 산을 혼자 연

〈목욕하는 여인들〉 1905, 세잔

구하며 독학에 의존해 그림을 그렸다. 〈목욕하는 여인들〉(1905)은 세잔의 다소 약한 기본기가 드러나는 작품 중 하나다. 그는 화가 초기부터 경제적으로 사정이 어렵기에 아내 외에는 모델을 거의 쓰지 못했다. 세잔의 형태력을 보면 모델을 썼더라고 큰 차이가 나지 않았을 것이다. 어차피 세잔은 소묘력으로 평가할 화가가 아니다. 사실 〈목욕하는 여인들〉 정도로 형태가 크게 틀리는 것도 용기가 필요하다. 당시 파리 미술계에서 세잔만큼 과감하게 어색한 인체를 표현한 화가가 드물었기 때문이다. 어설퍼 보이는 세잔의 누드화는 오히려 〈아비뇽의 처녀들〉을 그린 피카소에게 중요한 영감이 되었고 마티스에게도 영향을 주었다.

세잔은 피카소와 브라크가 만든 큐비즘에 많은 영향을 준 것으로 알려져 있다. 큐비즘 이야기가 나올 때 세잔의 정물화를 언급하며 시점에 대한 이야기를 많이 한다. 왜 큐비즘에 영향을 주었는지에 대한 원리를 이야기하자면 이렇다. 큐비즘은 르네상스 이후 전통적으로 당연시 여겼던 고정된 시점을 파괴하고 여러 시점에서 본 모양을 재조합하여 평면에 합쳐 그린 그림을 말한다. 이론상으로 큐비즘은 육면체의 전개도에 가깝다. 여기서 이 전개도를 화가의 주관대로 마음대로 섞어 재조합하는 그림이다. 결과적으로는 어떤 사물인지도 모를 정도로 난해한 그림이 될 수 있다. 큐비즘의 이러한 다중시점은 세잔의 정물화에서 시작됐다는 주장이다. 세잔의 〈체리와 복숭아가 있는 정물〉 (1887)에서 접시 위의 과일이 쏟아질 것처럼 위에서 본 시점이지만 옆의 접시는 의자에 앉아 낮은 위치에서 본 것 같은 시점이다. 각각 다른 시점의 접시를 동시에 그려 놓았고 다중시점을 의도해서 그렸다고 보는 것이다. 딴죽 거는 이야기처럼 들릴 수 있으나 나는 세잔이 다중시점을 의도했다는 주장에 회의적

〈체리와 복숭아가 있는 정물〉 1887, 세잔

이다. 과연 세잔은 정물화에서 다중시점을 의도했을까?

지금도 여러 강의와 관련 서적에는 세잔의 다중시점을 설명하기 위해 사과가 들어간 정물화를 예시로 든다. 문제는 다중시점을 예로 들기 위한 세잔의 정물화가 생각보다 많지 않다는 점이다. 폴 세잔이 만약 다중시점을 연구했다면 의도적으로 다중시점의 정물화 여러 점이 일관되게 등장해야 하지만 그렇지도 않다. 어쩌다 우연히 틀린 시점의 그림이 간간이 나올 뿐이다. 그렇다면 혹시 세잔은 시점을 통일하는 기본기가 약한 것은 아닐까?

세잔이 시점에 대한 의도성을 알기 위해 초기작을 주목할 필요가 있다. 〈검

은 대리석 시계〉(1870)는 전형적인 세잔의 정물화의 분위기와는 많이 다른 엄숙한 사실주의 느낌이다. 시점도 대체로 안정되게 그린 작품이다. 그런데 커피 잔 윗면의 타원형 모양 형태가 틀어졌고 각도도 부드럽지 않고 날카롭다. 학생들을 가르쳐본 경험상 이러한 형태는 초짜들이 많이 범하는 실수이다. 시점에 대한 기본기가 약한 학생들은 이러한 타원을 각도가 날카로운 생선 모양으로 그린다. 게다가 커피 잔의 밑의 원통 기울기는 부드럽게 올라가야 하지만 여기서는 각이 매우 날카롭다. 세잔이 원기둥형 물체의 타원형을 안정된 시점으로 그리지 못한다는 것은 다른 그림에서도 쉽게 찾을 수 있다.

〈사과와 잔이 있는 정물〉(1873)에서도 와인 잔의 좌우 대칭부터 형태가 틀어졌고 와인 잔의 타원형도 역시 일그러져있다. 결정적으로 와인 잔은 더 뒤로 가야하는데 그림에서는 현실에서 불가능한 위치에 있다. 그림에서 와인 잔은 접시를 깨뜨리고 튀어나와야 하는 위치에 있다. 이 역시 초짜들이 자주 범하는 실수이다. 하얀 천으로 덮인 바닥의 테이블도 폭이 너무 좁고 뒤쪽 흰 테이블이 시작되는 좌우 수평도 대칭이 맞지 않는다. 이것은 기본기의 문제이다. 물론 세잔의 기본기 실력을 평가하자는 얘기가 아니다. 이러한 시점 문제

〈검은 대리석 시계〉 1870, 세잔

〈사과와 잔이 있는 정물〉 1873, 세잔

는 현대미술에서 전혀 중요하지 않다. 단지 세잔이 다중시점을 의도해서 그린 것이 아님을 증명하는 예시를 든 것이다. 흔히 세잔은 르네상스의 전통적인 삼차원 투시 원근법을 깼다고 이야기한다. 그런데 투시 기법은 그림을 배우지 않은 아이들도 똑같이 깰 수 있다. 3살 아이들 그림을 보면 세잔처럼 3차원 투시를 과감하게 무시하고 그린다. 그래서 나는 현대 미술에서 성공하려면 미술학원을 가면 안 된다고 농담처럼 이야기하곤 한다. 그렇다고 세잔이 심하게 어색한 시점을 인지하지 못했다는 말은 아니다. 단지 어색한 시점을 알았더라도 세잔이 의도적으로 다중시점을 시도했다고 보긴 어렵다는 이야기이다.

아마도 세잔은 시점을 포함한 형태 자체를 중요하게 여기지 않았다고 보는 것이 맞을 것이다. 그가 그린 〈목욕〉의 인체 형태만 봐도 그렇다. 세잔이 다중시점을 시도했다는 것은 결과론적인 해석일 수 있다. 게다가 큐비즘을 창시한 피카소조차 다중시점 이야기를 한 적이 없다. 아카데믹한 큐비즘의 이론을 정리한 것은 학자들이다.

세잔은 "자연 속의 모든 사물은 구, 원통, 원뿔의 형태로 만들어져 있다"라는 말을 했다. 사물의 형태를 단순화하는 것에 흥미를 느낀 것을 알 수 있는 그의 발언이다. 그런데 이러한 발언과 직접 연관된 그림 예시는 사과를 단순한 원으로 그린 작품 외에 찾아보기 힘들다. 세잔이 사물을 기하학 도형으로 단순화시킨 요소를 굳이 찾자면 그가 자주 구사한 각진 네모난 터치 정도가 아닐까 싶다.

세잔이 했던 발언은 오히려 큐비즘의 피카소와 브라크에게 중요한 힌트가 되었을지도 모른다. 기하학적인 단순화 작업은 이후 등장할 피카소와 브라크의 큐비즘 때 제대로 연구가 이루어지기 때문이다. 만약 작은 힌트로 브라크

와 피카소가 중요한 영감을 얻었다면 그들이 오히려 대단하다는 생각이 든다. 세잔을 두고 이런 말을 많이 한다.

"세잔은 영원한 사과를 그리려 했다. 그러기 위해 사과가 썩을 때까지 그렸다" "세잔의 사과는 미술사를 바꿨다" "세잔은 본질을 그리려 했다"

과연 세잔처럼 그리는 것이 본질을 그리는 것인가? 사과를 단순한 원으로 그린다고 본질을 그렸다고 할 수 있을까? 본질과 관련된 여러 이야기가 있지만 공감이 되는 이야기를 아직 듣지 못했다. 세잔을 이해하는 나의 지적 역량의 문제일지도 모르지만 단순히 그림만 보아서는 와닿지 않는다. 위에서 언급한 것과 다르게 세잔의 사과는 자세히 관찰했다고 보기 힘들 정도로 투박한 형태이고 자세한 묘사도 보이지 않는다. 세잔은 사과가 썩을 때까지 무엇을 관찰한 것일까?

사실 세잔은 '외곽 형태는 빛이 물체에 닿는 곳의 형상일 뿐'이라며 형태를 중요하게 여기지 않았다. 형태는 색에 종속되는 개념으로 생각한 것이다. 어쩌면 세잔은 직관적으로 사과라고 인식하게 만드는 색의 조합이 무엇인지를 고민했는지도 모른다. 즉 형태가 아닌 색에 대한 관찰인 것이다. 〈사과들〉(1878)에서 사과가 사과로 보이는 이유는 어둡게 움푹 파인 구멍과 노란색과 빨간색으로 그라데이션처리 된 색감 변화일 것이다. 비록 단순한 동그라미 형태로 보이지만 두 색의 조합만으로 우리는 사과라는 것을 인지한다. 초록 사과는 색감의 변화 없이 어둡게 파인 점 하나로 충분하다. 가장 간결한 색의 배열로 사과라는 규칙을 만들었다. 뒤쪽에 어둡게 파인 묘사가 없이도 우리는 두 개의 동그라미도 사과로 인식할 수 있다. 노랑과 빨강 조합의 규칙과 초록색

 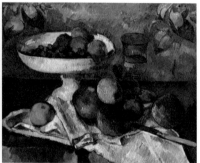

〈사과들〉 1878, 세잔　　　　　　　　〈사과와 잔〉 1880, 세잔

사과를 이미 경험했기에 구체적인 형태나 묘사가 없이도 사과로 인식할 수 있다. 결국 세잔은 형태의 재현에는 관심이 없었다. 즉 사물을 바라보는 시점조차 중요하게 여기지 않았다는 이야기도 된다. 그럼에도 불구하고 세잔에 대한 이야기를 하면 먼저 다중시점이 어떻게 큐비즘으로 이어졌는지에 대한 분석적인 이야기만 한다. '현대미술의 아버지니까 위대한 화가이다'라는 전제 조건을 깔아 놓고 왜 그런지 이유를 찾는 방식이다. 정작 세잔이 강조한 색이 왜 매력적인지에 대한 이야기는 잘 들어보지 못했다. 세잔 그림을 좋아하는 사람들은 세잔이 현대미술의 아버지라 좋아하는 것이 아니다. 진짜 그림을 좋아하는 사람들은 그런 것에 관심이 없는 사람도 많다. '현대미술의 아버지'라는 별명은 진짜 세잔을 설명하기에 부족한 비유라고 생각한다. 그것은 학자들의 평가일 뿐이다. 평가는 시대적으로 달라질 수 있음에도 지금까지도 세잔을 이야기 할 때 식상한 다중시점 이야기는 여전하다.

　결국 세잔 그림의 핵심은 다중시점이 아닌 색이라고 생각한다. 〈사과와 잔〉(1880)에서 하얀 천 안에서도 다양한 색감의 변화를 부드러운 그라데이션으로 표현했다. 자세히 관찰하면 보색 대비까지 보이는 곳도 있다. 다양한 색감 변

〈에스타크 풍경〉 1879, 세잔

화에서 오는 세잔 특유의 사선 터치도 매력 포인트이다. 고집스러울 정도로 한 쪽 방향으로만 터치를 구사한 것도 세잔만의 개성이다.

〈에스타크 풍경〉(1879)은 가장 세잔다운 풍경화 중에 하나이다. 의도적으로 방향을 수직으로 통일한 명쾌한 터치 덕분에 마치 수채화로 표현한 것 같은 맑은 느낌을 준다. 픽셀을 연상하게 하는 각진 터치는 시각적으로 보는 재미도 더해준다.

〈생트 빅투아르 풍경〉(1885)은 피카소의 큐비즘에 영향을 준 요소들이 잘 보이는 그림이다. 가로축과 세로축을 열 맞춘 듯 정리된 면 구성은 직접적으로

〈생트 빅투아르 풍경〉 1885, 세잔

큐비즘에 중요한 힌트를 준 요소라 볼 수 있다. 더 나아가 간결하면서 정돈된 느낌의 터치는 이후 등장할 그래픽 디자인을 이미 예견하고 있다. 그래서 나는 가끔 최초의 그래픽 디자이너는 세잔이라는 말을 하곤 한다. 색감도 매우 간결하다. 크게 오렌지와 그린의 두 가지 계열 색만을 대비시켜 표현했다. 이러한 색감은 다른 풍경에서도 자주 볼 수 있는 세잔 특유의 분위기이기도 하다. 하늘의 색감을 자세히 보면 미묘한 색의 변화와 다채로움을 느낄 수 있다.

이렇게 세잔은 색을 매우 다채롭게 구사했던 화가였다. 특유의 색감과 터치는 세잔만의 유니크함을 만드는 중요한 요소이다. 세잔은 굳이 자신의 형태적인 단점을 숨기지 않고 무심하게 표현했다. 이 같은 감각적인 서투름은 세잔

그림이 갖는 매력이기도 하다. 세잔은 사물의 단순화에 대해 고민을 했을지도 모른다. 하지만 끝내 회화적 실험의 결론을 내리진 못하고 생을 마감한 것 같다. 세잔의 의도를 정확히 알 수는 없으나 그가 숨겨 놓은 회화의 비밀 코드는 이후 등장할 큐비즘의 피카소 외에 대다수의 현대미술 화가들에게 중요한 힌트를 남겨주었다.

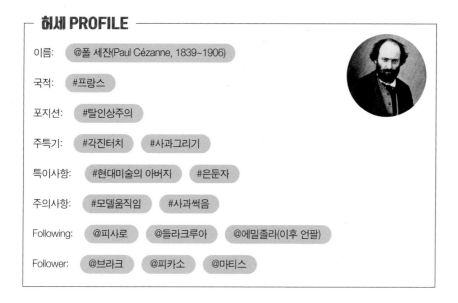

허세 PROFILE

이름: @폴 세잔(Paul Cézanne, 1839~1906)

국적: #프랑스

포지션: #탈인상주의

주특기: #각진터치 #사과그리기

특이사항: #현대미술의 아버지 #은둔자

주의사항: #모델움직임 #사과썩음

Following: @피사로 @들라크루아 @에밀졸라(이후 언팔)

Follower: @브라크 @피카소 @마티스

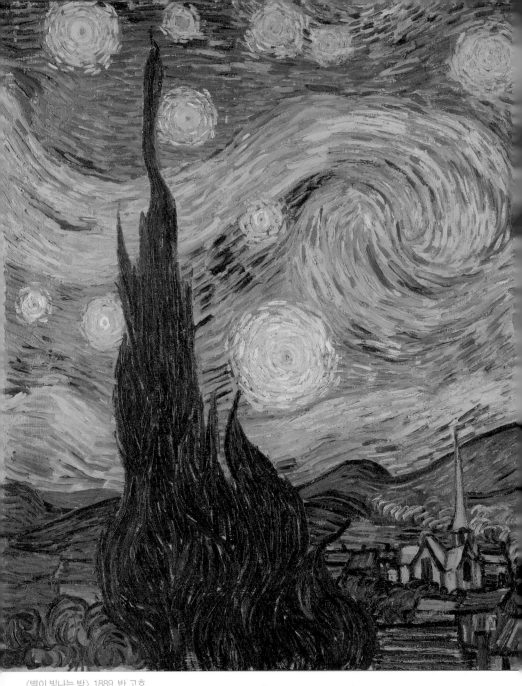

〈별이 빛나는 밤〉 1889, 반 고흐

반 고흐

편 견

깨 기

가난한 이들을 사랑한 반 고흐와 감자 먹는 사람들

●●●●●

가왕 조용필의 명곡 '킬리만자로의 표범'에는 '나보다도 불행하게 살다간 고흐라는 사나이'라는 가사 말이 나온다. 최근엔 우리말로 고흐라고 흔히 부르지만 과거 80년 초반엔 고호라는 발음이 일반적이었던 것 같다. 가사에도 알 수 있듯이 빈센트 반 고흐(Vincent Willem van Gogh, 1853~1890)는 불행한 삶을 살다 간 예술가의 전형이기도 하다. 그도 그럴 것이 그는 37세 젊은 나이에 요절한 화가이다. 참고로 르네상스 시대의 천재 라파엘로도 반 고흐와 같은 나이에 세상을 떠났다. 같은 나이에 죽음을 맞이했지만 살아생전 재력과 명예 등 모든 영광을 누려본 라파엘과는 다르게 반 고흐의 전성기는 그가 죽은 이후 찾아왔다.

보수적인 신교도 목사 집안에서 자라난 반 고흐는 그가 가진 이름부터 죽음을 떠오르게 하는 트라우마가 있었다. 반 고흐가 태어나기 전 일찍 사망한 형의 이름 빈센트를 그대로 물려주었기 때문이다. 무덤에 보이는 자신의 이름을 보며 자연스럽게 죽음에 대한 생각을 누구보다 많이 했을 것이다. 조용한 성격에 독서를 좋아했던 반 고흐는 학교에서 적응하기 힘들어하여 15살에 중학교를 자퇴할 수밖에 없었다. 대신 반 고흐는 사회생활을 일찍 시작하게 되었다. 큰아버지가 운영하는 구필화랑에서 첫 직장을 얻었다. 주로 프랑스에서 인기가 많은 바르비종파(École de Barbizon: 19세기 중엽 프랑스에서 활동한 풍경화가의 집

단) 그림을 네덜란드에 소개하여 파는 일이었다. 꽤나 잘나가는 화랑 사업이었다. 반 고흐도 초반에는 일에 대한 열정을 보였다. 동생 테오도 형을 따라 취업했다. 평생 동생에게 지원을 받은 반 고흐지만 이 무렵만큼은 나름 직장 후배인 동생 테오(Theo van Gogh)에게 일에 대한 노하우를 전수하는 등의 도움을 주었다.

고흐는 화랑 사업으로 여러 화가의 작품을 접할 기회가 많았다. 특히 바르비종파의 밀레를 접하고 큰 자극을 받았다. 이후 밀레의 작품은 고흐의 초기 사실주의풍의 그림에 강한 영향을 미쳤다. 반 고흐가 경제적으로 성공을 할 기회가 없었던 것은 아니다. 큰아버지 센트(Oom Cent)에게는 아들이 없었기에 화랑 사업을 조카 반 고흐에게 물려주려 했기 때문이다. 그러나 반 고흐는 손님과 그림에 대한 관점으로 자주 논쟁하는 등 여러 문제가 생겼다. 런던 출장 중에는 가난한 노동자의 비참한 삶에 큰 충격 받고 그림 파는 일에 대한 회의감을 느꼈다고 한다. 해고됐다는 말도 있지만 고흐의 성향으로 보았을 때 구필 화랑 일을 지속할 의지가 없었던 것으로 보인다. 사업을 물려받아 경제적으로 성공을 할 기회를 놓쳤지만 덕분에 우리는 반 고흐의 경이로운 작품을 감상할 수 있게 됐다.

빈센트 반 고흐는 초반 사실주의 그림을 그렸다. 〈감자 먹는 사람들〉(1885)이 대표작이다. 여동생 빌헤미나(Wilhelmina Jacoba van Gogh)에게 보낸 편지에 따르면 "이 그림은 내가 그린 최고의 작품 중 하나다"라며 스스로 자부할 정도로 애착을 가진 그림이었다. 그런데 반 고흐의 생각과는 다르게 사람들의 반응은 그리 좋지 않았다. 화랑에서 일했던 동생 테오에게 작품을 보냈을 때 색감이 너무 칙칙하고 어두워서 사람들에게 인기가 없었다. 정작 현재 많은 사람에게

사랑받는 〈별이 빛나는 밤〉은 오히려 고흐가 맘에 들어 하지 않았던 그림이다. 이렇게 그림을 그린 화가와 감상하는 사람의 만족도에도 차이가 있다.

작품의 배경은 네덜란드의 브란트 지방의 뉘넨(Nuenen)이라는 마을의 허름한 집에 사는 데 그로트(de Groot) 가족의 저녁의 일상을 그린 것이다. 〈감자 먹는 사람들〉에서 5명의 식구가 좁은 테이블에 옹기종기 모여 앉아있다. 하루가 고됐는지 이들은 지친 표정으로 감자를 먹고 있다. 고흐는 가난한 농부 가족의 피부를 어둡고 거칠게 표현했다. 조금의 미화도 허락하지 않았다. 오히려 외모의 단점을 부각한 캐리커처처럼 과장 되게 표현했다. 오른쪽 여인은 여러 잔에 커피를 따르고 있다. 매우 어두운 칙칙한 분위기에서 석유램프가 실내를 환하게 비추고 있다. 어두운 배경 연출로 실내에 퍼지는 램프의 빛을 더욱 도드라지게 했다. 이러한 빛의 설정은 반 고흐가 존경했던 네덜란드 바로크의 거장 렘브란트에게 많은 영향을 받은 것으로 보인다. 반 고흐는 동생 테오에게 〈감자 먹는 사람들〉의 석판화 복사본과 함께 편지를 보냈는데 그 안에는 고흐의 의도가 담겨있었다. 그는 데 호로트 가족들 포크로 감자를 집는 모습을 마치 땅에서 감자를 캐는 것처럼 보이길 원했다. 동시에 이들이 먹고 있는 감자가 노동을 통해 정직하게 번 것임을 보여주고 싶었다. 이러한 가치관은 밀레가 농부라는 직업을 신성하게 여기고 존경했던 것과 정확히 일치한다.

그런데 반 고흐의 친구였던 화가 라파르트(Anthon van Rappard)는 〈감자 먹는 사람〉을 두고 가혹할 정도로 냉정한 평가를 했다.

"왜 그림 색을 이렇게 더럽게 칠 했냐고⋯."

라파르트의 표현이 꼭 틀린 말은 아니지만 열심히 노력하는 친구에게 굳이 기분 상할 정도의 평을 할 필요가 있었을까 하는 생각도 든다. 이후 감정이 상

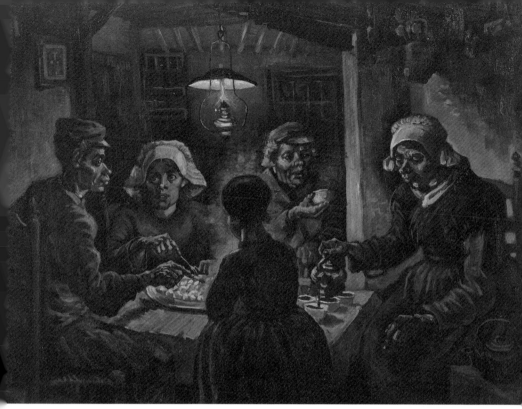

〈감자먹는 사람들〉 1885, 반 고흐

한 반 고흐는 친구 라파르트를 외면했다. 반 고흐는 테오에게 보내는 편지를
통해 라파르트의 평가를 반박하면서 이렇게 말했다.

> "나는 오히려 지저분한 색깔을 쓸 것이다. 탁한 빛깔 속에서 얼마나 밝
> 은 빛이 있는지 사람들을 알지 못한다. 어둠 속에서 빛나고 있는 이들의
> 삶의 진실을 담을 것이다. 사람들의 주름에 배어 있는 깊은 삶과 손과 옷
> 에 묻어있는 흙의 의미를 노래할 것이다"

반 고흐는 하루하루 열심히 사는 농부들이 피땀 흘린 노동의 가치에 중요한
의미를 두었다. 가난한 농부들에 대한 연민과 함께 그들의 삶을 존중했다. 〈감
자 먹는 사람들〉을 통해 고흐가 보여주고 싶어 했던 그림의 분위기는 감자라

〈흙 그릇과 감자가 있는 정물〉 1885, 반 고흐　　〈고르디나 데 그로트의 두상〉 1885, 반 고흐

는 작물의 속성과도 비슷한 점이 있다. 땅속에서 자란 뿌리이기에 겉은 시커 멓고 투박하게 생겼다. 그런데 감자를 잘라 안쪽을 보면 밝고 깨끗한 색을 띠고 있기 때문이다. 밝게 빛나는 농부의 모습을 보여주고 싶었던 고흐가 감자를 주제로 선택한 것은 여러모로 적절한 선택이었다.

　고흐는 그림을 위해 쏟아 부은 열정도 남달랐다. 완성한 뒤에는 석판화를 만들 정도로 애착을 가졌다. 그로트 가족들을 따로 불러 여러 작의 드로잉을 하며 연구했고 유화로 세 점의 습작도 그렸다. 그중 그로트 집안의 딸 고르디나 (Gordina de Groot)의 초상화 드로잉 20여 점을 습작했는데 문제가 생겼다. 결혼도 하지 않은 그녀가 임신을 한 것이다. 마을에는 근거 없는 소문이 돌았다. 마을 사람들은 이렇게 생각했다. '반 고흐가 고르디나를 임신시켰을 것이다. 원래 미친 사람이고 정신 질환자니까 또 사고 쳤구나.' 교구의 신부도 반 고흐의 그림 모델을 서지 말라고 마을 사람들에게 타일렀다. 결국, 어쩔 수 없이 마을을 떠나야만 했고 나중에야 반 고흐와는 무관한 임신으로 밝혀졌다. 반 고흐는

그저 가난한 마을 사람들에 대한 존중을 담아 농부의 진정한 가치에 대해서 그리려 한 것뿐이었다. 이러한 순수한 마음과는 다르게 사람들은 여전히 반 고흐를 편견을 갖고 색안경을 끼고 바라본 것이다.

주변의 차가운 시선에도 불구하고 꿋꿋하게 자신만의 그림을 그린 반 고흐 뒤에는 멀리서 물심양면으로 형을 지원했던 동생 테오가 있었다. 동생 테오가 없었다면 지금의 반 고흐의 주옥같은 명작은 존재하지 않았을 것이다. 둘은 형제를 뛰어 넘어 예술적 영감을 주고받는 세상에 둘도 없는 친구이기도 했다. 고흐는 테오에게 많은 편지를 보냈다. 그중 인상적인 말이 있어 소개한다.

"하느님을 아는 가장 좋은 방법은 수많은 것들을 사랑하는 것이란다.
친구든 아내든 네가 좋아하는 무엇이든… 사람은 항상 더 깊이 더 낫게,
더 많이 사랑하도록 애써야 한다."

테오에게 보내는 편지의 내용을 보면 마치 성직자처럼 이야기하는 구절이 많다. 이런 점은 보통 우리가 흔히 생각하는 풍경화가 반 고흐의 이미지와는 매우 다르다. 사실 반 고흐는 목사 집안이기도 했고 비록 실패했지만 본래 선교사가 되려고도 했었다. 그는 어떤 성직자들보다도 그리스도의 말씀을 따르고 그 가치를 실천하려 노력한 사람이다. 어떻게 보면 〈감자 먹는 사람들〉은 반 고흐가 그린 현대식 종교화이기도 하다. 나름의 힌트가 있긴 하다. 왼쪽 벽을 확대하면 액자 안에 십자가 형태가 보인다. 십자가를 기준으로 왼쪽에는 빨간색 오른쪽에는 파란색이 투박하게 칠해져 있다. 오른쪽 도상으로 보면 파란색은 당연히 '성모마리아', 왼쪽 빨간색은 '사도 요한'일 가능성이 크다. 고흐는 간접적으로 기독교가 본래 추구해야 하는 가치에 대해 전하고 싶었을지도 모른다. 테이블의 식사 장면을 보면 '최후의 만찬'의 향기도 난다. 이런 상

상도 해본다. 그리스도의 몸을 상징하는 빵 대신 감자가, 그리고 그리스도의 피를 상징하는 레드와인 대신 다섯 잔의 커피가 있구나 하고… 물론 내 감상일 뿐이다. 비록 음식은 다르지만 반 고흐는 그리스도의 가르침을 보여주는 새로운 방식의 사실주의 종교화를 보여주지 않았나 생각한다.

사실 반 고흐는 우리가 아는 것처럼 고단한 인생을 살 필요는 없었다. 당시 네덜란드의 목사집안이면 어느 정도는 사는 중산층이었다. 반 고흐는 일을 그만둘 때마다 친척들이 일자리를 알아봐 주며 많은 도움을 주었다. 취업 걱정 없는 것이 요즘 시대에 얼마나 큰 복인가? 사실 친척들이 주선해 준 일만 제대로 했어도 남부럽지 않게 잘 살 수 있었다. 특히 구필화랑을 물려받았으면 반 고흐는 아마도 큰 부자가 됐을 것이다.

결국 반 고흐는 편하고 부유한 삶을 원하지 않았던 것 같다. 그는 보통의 중산층 삶과는 다르게 가난과 고난의 길을 선택한 사람이다. 가난한 농부처럼 세상의 낮은 자들과 소외당하는 사람들에게 공감하며 연민을 느낀 아름다운 사람이었다.

가난한 자가 하느님의 나라를 상속받을 특권을 소유하고 있음을 알리는 것은 기독교의 중요한 가치 중 하나이다. 반 고흐는 구교 신교를 떠나서 기독교 신약성서의 진정한 가치를 알고 〈감자 먹는 사람들〉을 통해 중요한 의미를 전달하려 했었다. 마테오복음에 따르면 그리스도의 가르침을 받았던 열두 사도들도 가난한 생활을 했고 부자들에게 경고를 하고 자선을 베풀 것을 역설했다. 반 고흐는 전도사 시절 처음에는 의욕적으로 일을 했지만 곧 성직자 사회에서 환멸을 느꼈다. '진정한 성직자들은 가난한 사람들을 돌보는 데에 더 신경을 써야 하지 않나?' 생각했다. 그런 면에서 이 그림은 '본래 기독교가 추구

해야 할 진정한 가치를 담은 종교화가 아닐까?'라는 생각을 한다. 반 고흐는 편견 없이 사람을 대하고 사랑을 하려 했다. 그러나 주변의 이웃들은 그 마음을 몰라주었다. 뉘넨에서도 아를에서도 마찬가지였다. 모두 고흐를 내쳤다. 반 고흐의 편지를 읽었을 때 '이 사람은 억울하게 죽임당하고 희생됐던 그리스도와 비슷한 기분을 느끼지 않았을까'라는 생각도 들었다. 보리나주 탄광촌에서 가난한 노동자들의 삶을 보고 그들의 삶을 그리고 싶다는 생각은 반 고흐를 화가로 전업하는데 중요한 동기 부여가 됐다. 구필화랑에서 일하던 시절 런던으로 출장을 갔을 때 우연히 가난한 노동자들의 비참한 하루 일상을 보고 충격을 받은 고흐였다. 〈감자 먹는 사람들〉을 통해 반 고흐가 초창기에 어떻게 그림을 시작하게 됐고 어떤 가치를 지닌 사람이었는지 이해한다면 그의 다른 작품들을 더욱 의미 있게 감상할 수 있을 것이다.

반 고흐의 귀는 누가 잘랐을까?

●●●●●

남프랑스 부슈뒤론주에 위치한 아를(Arles)은 많은 미술 애호가들이 빈센트 반 고흐의 예술적 자취를 느끼기 위해 여행 오는 소도시이다. 반 고흐는 아를로 오기 전 파리에서 인상주의 작품들의 화사한 컬러와 터치를 접하게 된다. 당시 미술계에서 많은 호기심과 신비로움의 대상인 우키요에에도 큰 자극을 받는다. 대도시 파리에 곧 싫증을 느낀 반 고흐는 따뜻한 날씨와 강렬한 햇살을 표현하기에 좋은 남프랑스 아를에 자리를 잡는다. 그는 의욕적으로 화가 공동체를 만들어 활동하면 좋겠다는 생각을 하고 곧바로 실행에 옮긴다. 아는 화가들에게 편지를 부쳐 자신과 함께 활동할 것을 제안했지만 모두에게 외면받았다.

미술계에서 주목받지 못하는 무명 화가인 반 고흐와 같이 작업하는 것에 어떠한 매력도 느끼지 못했을 것이다. 이때 유일하게 제안을 받아준 화가가 폴 고갱이다. 고갱과의 인연의 시작은 아를로 오기 전 파리에 잠시 머물렀던 1888년이었다. 당시 고갱은 마르티니크 섬에서 활동하며 이국적인 그림을 그리기 시작한 시점이었다. 반 고흐 형제는 고갱의 재능을 높게 평가했다. 그들에게 고갱의 마르티니크 섬에서 그린 이국적인 스타일의 작품들은 매력적으로 다가왔다. 동생 테오는 고갱의 그림도 구입했다. 당시 반 고흐는 일본의 우키요에를 접하고 이국 세계에 대한 환상을 가질 때였다. 우키요에처럼 새로운

그림을 그리기 위해서는 고갱처럼 대도시를 떠나 강렬한 태양을 느낄 수 있는 새로운 환경에서 그려야 한다는 생각을 했다. 그렇다고 일본까지는 갈 수 없으니 적당한 타협점이 비교적 따뜻한 남프랑스의 아를이었다.

　파리에서 반 고흐와 고갱은 서로의 자화상을 교환하며 예술가로서 우애를 다졌다. 이렇게 서로 좋은 인상으로 시작한 만남이었다. 고갱의 입장에서 고흐 형제의 제안은 나쁠 것이 없어 보였다. 조건도 나쁘지 않았다. 재정적으로 힘든 상황이었던 고갱은 한 달에 한 점을 구필화랑에 보내주면 테오로부터 생활비를 지원받을 수 있었기 때문이다. 반 고흐는 자신의 제안을 유일하

〈해바라기〉 1888, 반 고흐

〈노란집〉 1888, 반 고흐

게 받아준 고갱을 들뜬 마음으로 맞이하였다. 반 고흐의 상징과 같은 해바라기 시리즈 그림은 사실 고갱을 환영하는 의미로 방을 꾸미려 만든 작품들이었다. 반 고흐의 집 색이 주로 노란색이었기에 사람들은 이 집을 노란집(La Maison jaune)이라고 불렀다.

이 무렵 반 고흐가 즐겨 쓴 노란 그림들 때문에 많은 이야기와 추측이 있다. 해바라기와 노란집 등의 작품에 옐로 컬러가 많은 이유가 압생트(absinthe) 중독에 의한 황시증(黃視症: Xanthopsia:물체가 황색으로 보이는 증세) 때문이라는 것이다. '초록 요정'이라 불리었던 압생트(향쑥 · 살구씨 · 회향 · 아니스 등을 주된 향료로 써서 만든 술)는 향쑥이 주재료였다. 이 독한 술은 19세기 프랑스 서민들이 즐겨 마셨

다. 저렴한 가격에 예술가들에게 특히 인기가 많았다. 문제가 된 것은 압생트 안에 있는 심각한 정신질환을 유발하는 독성이다. 반 고흐가 귀를 스스로 자른 것이나 자살한 사건 모두 압생트 중독과 연관이 있다는 주장이 제기되었다. 20세기 초 이러한 주장을 뒷받침한 근거는 향쑥에 들어간 두 가지 성분에 있었다.

첫째 정신착란과 환각을 불러일으킨다고 알려진 투우존(Thujone)이다. 최근에는 이러한 부작용에 대한 충분한 근거가 없는 것으로 밝혀졌다. 압생트에 투우존 성분도 당시 5mg으로 현재 유럽연합의 투우존 규제 기준에 한참 못 미치는 수준이었다. 소량의 투우존으로 정신착란과 환각을 불러일으킬 정도의 많은 양의 압생트를 마셨다면 반 고흐는 그런 증상을 겪기 이전에 벌써 술병으로 사망했을 것이다. 투우존보다 술의 필수 성분인 에탄올이 몸에 더 해롭기 때문이다.

문제로 여겨진 두 번째 성분은 산토닌(Santonin)이다. 과도한 산토닌 섭취는 부작용으로 황시증을 유발한다고 한다. 단 일시적인 현상이다. 일부 주장하는 반 고흐의 만성적인 황시증과는 거리가 멀다. 일시적인 황시증이라고 해도 반 고흐의 그림을 제대로 관찰하면 이 증상과의 연관성은 더욱 납득하기 힘들다.

황시증을 겪으면 노란색과 흰색을 구별하지 못하는 증상이 나타난다고 알려진다. 그러나 고흐의 그림에서 노랑과 흰색의 구별은 명확하다. 반 고흐가 말년을 보낸 우베르쉬르우아즈에서 가셰(Dr. Gachet) 박사를 만나 시력 검사를 한 기록도 있다. 검사 결과 반 고흐는 시력뿐 아니라 색 구별 테스트에서 정상으로 나왔다.(Arnold WN, Loftus LS. Xanthopsia와 van Gogh의 노란색 팔레트. Eye (Lond) 1991; 5 (Pt 5) : 503-510. 연구) 뒷받침하는 여러 근거 없이도 황시증을 겪었기에 노란 물감을 많이 쓴다는 주장은 처음부터 상식적이지 않다. 황시증은 마치 눈에 옐

로 필터가 있는 것처럼 세상이 노랗게 보이는 현상이다.

세상이 노란색으로 보인다면 화가의 하얀 캔버스 역시 노란색으로 보일 것이다. 이미 노랗게 보이는데 오히려 노란색을 더 많이 쓴다니 말이 되지 않는다. 게다가 반 고흐의 그림 중엔 노란색이 아닌 그림도 상당히 많다. 결국 압생트의 부작용으로 반 고흐의 그림이 노랗다는 설은 근거 없는 주장에 불과하다. 이미 90년대에 고흐 작품과 황시증은 관련이 없다는 연구 결과가 있었다. 사실 이미 논란이 종결된 일이다. 더 이상 압생트의 부작용으로 반 고흐가 귀를 자르고 자살을 했다거나 황시증의 부작용으로 노란 그림을 그렸다는 근거 없는 이야기는 이제 듣고 싶지 않다.

노란집에서 고갱과 함께한 시간은 겨우 두 달에 그쳤다. 둘은 각자 추구하는

〈해바라기를 그리는 반 고흐〉 1888, 고갱

예술에 대해 논쟁을 하며 갈등을 점점 키워가던 때였다. 이때 고갱이 반 고흐를 그린 초상이 결정적인 문제가 되었다고 전해진다. 〈해바라기를 그리는 반 고흐〉(1888)에서 반 고흐는 마치 술에 취한 듯 눈이 풀려있다. 게다가 화가 고갱의 시점도 반 고흐를 내려다보는 오만해 보이는 각도로 표현하였다. 이 그림에 반 고흐가 격분하여 큰 싸움으로 번졌다. 보통은 고갱과 크게 다투다 정신 발작을 일으키면서 반 고흐가 스스로 귀를 자른 것으로 알려져 있다. 그러나 고흐가 자해했다는 근거는 어디에도 없다. 주로 사건에 대해 고갱의 진술을 근거로 반 고흐의 발작에 의한 자해로 여기는 것뿐이다. 게다가 귀를 감은 붕대가 있는 자화상 때문에 귀가 크게 잘린 것으로 생각하지만 사실 귓불만 살짝 잘린 것이 전부였다. 오랜만에 반 고흐를 본 동생 테오는 귀가 잘린 것조차도 모를 정도였다. 이 사건과 관련해서 지금도 많은 주장과 함께 논란은 진행 중이다. 귀를 자르라는 환청이 들려 잘랐다는 황당한 주장부터 동생 테오가 약혼 사실을 반 고흐에게 비밀로 했기에 그 충격으로 자해했다는 주장도 있다. 독일의 역사가 카우프만(Hans Kaufmann)과 리타 빌데간스(Rita Wildegans)는 자신들이 출간한 '반 고흐의 귀, 고갱 그리고 침묵의 서약'에서 사건과 관련된 당사자들의 증언과 편지 등의 여러 증거를 바탕으로 둘의 싸움 도중 펜싱 칼을 잡은 고갱이 우발적인 실수로 반 고흐의 귀를 잘랐다 주장했다. 고갱 자신의 범행을 숨기려 사고를 반 고흐의 정신질환 탓으로 돌렸다는 것이다. 사건 이후 반 고흐가 고갱에게 보낸 마지막 편지에서 "너는 침묵하고 있구나. 나도 그럴 것이다"라는 말을 남겼다. 고갱의 진술과는 다르게 또 다른 진실이 있을 가능성의 여지를 남겼다. 고갱은 사고 직후 다친 반 고흐를 돌보지 않고 서둘러 파리로 돌아간 것도 의심스럽다. 파리로 돌아가서 석기(stoneware)로 제작한 〈두

〈두상 모양의 물 주전자, 자화상〉 1889, 고갱

상 모양의 물 주전자, 자화상〉(1889)은 많은 생각을 하게 만드는 작품이다. 흔히 주전자 자화상이라고도 부른다. 귀가 잘린 채로 눈을 감은 얼굴 형상이다. 누가 봐도 반 고흐의 귀가 잘린 사건에 큰 영향을 받아 제작한 작품임을 알 수 있다. 고갱 자신의 귀를 자르는 모습으로 고흐에 미안한 감정을 표현한 것일까? 카우프만의 주장대로 사건의 범인이 정확히 고갱이라고 단정 지을 수는 없으나 고갱을 의심할 여지는 충분히 있다. 고갱의 진술로 인해 현재까지도 반 고흐는 자신의 귀를 자를 정도로 미친 사람이라는 이미지를 갖게 되었다. 그로 인해 그의 예술적 업적이 정신질환과 관련된 근거 없는 추측으로 왜곡되는 것은 매우 안타깝다.

사이프러스 나무와 '별이 빛나는 밤'

●●●●●

생레미에 있던 시절 반 고흐가 즐겨 그렸던 사이프러스(Cypress)는 유럽에서 흔하게 볼 수 있는 나무로 특유의 뾰족한 모양에 운치 있는 분위기를 만드는 매력이 있다. 비가 내리지 않는 건조한 지방에서도 잘 자라는 특성이 있다. 그리스 신화의 전설적인 섬 키프로스(Cyprus)의 영어식 표현이 사이프러스(Cypress)이다. 사이프러스는 고대 키프로스 섬에서 숭배한 나무라고도 전해진다.

사이프러스와 관련한 흥미로운 그리스 신화 이야기가 있다. 아폴론은 태양의 신인 동시에 예술의 신이기도 하다. 아폴론이 아꼈던 히아신투스(Hyacinthus)는 죽어 아름다운 꽃으로 부활해 지금의 히아신스(hyacinth) 꽃의 어원이 되었다. 아폴론은 히아신투스 외에도 키오스 섬에 사는 키파리소스(Cyparissus)라는 소년을 사랑했다. 키파리소스는 섬에 사는 금빛 뿔이 달린 수사슴을 유독 아껴 어릴 때부터 등에 올라타며 둘도 없는 친구처럼 지냈다. 그런데 어느 날 키파리소스가 실수로 던진 창에 수사슴이 맞고 죽었다. 그 충격에 키파리소스도 사슴을 따라서 죽으려 했다. 키파리소스를 아꼈던 태양의 신 아폴론이 어떻게든 달래 보려 했지만 소용이 없었다. 키파리소스는 영원히 슬퍼하는 존재가 되게 해 달라며 아폴론에게 소원을 빌었다. 결국 아폴론은 기도를 들어주어 키파리소스는 죽어서 사이프러스 나무가 되었다고 한다. 알고 보면 사이프러스(Cypress)라는 이름은 죽은 키파리소스(Cyparissus)에서 유래된 말이다. 키파리소스의 소

원대로 평생 슬퍼하는 존재로 부활한 사이프러스 나무는 전통적으로 죽음을 상징한다. 죽음과 생을 이어주는 중개 역할을 하는 의미이기도 해서 그리스 로마 시대부터 현재까지 유럽인들이 묘지에 많이 심는 나무이기도 하다.

빈센트 반 고흐는 어린 시절부터 죽음에 대한 많은 고민을 했던 것으로 보인다. 그는 어머니 배 속에서 사산했던 죽은 형의 이름 빈센트(Vincent)를 그대로 물려받았다. 반 고흐는 죽은 형을 대신해서 살고 있다는 생각을 자주 했다고 한다. 자연스럽게 빈센트라는 이름은 죽음을 떠올리는 말이었을 것이다.

그래서 죽음을 상징하는 사이프러스 나무에 관심이 많았을까? 확실한 것은 반 고흐는 사이프러스가 가지는 특유의 분위기와 아름다움에 매료됐다는 점이다. 사이프러스 나무를 비유할 때 '이집트의 오벨리스크처럼 선과 비율이 굉장히 아름답다'고 했다. 〈별이 빛나는 밤〉을 그린 1889년은 아를에서 고갱과 다툼 끝에 귀가 잘린 사건이 있었던 다음 해이다. 아를 정신병원에서 퇴원했으나 주민들의 항의로 그는 아를의 노란집을 떠날 수밖에 없었다. 반 고흐는 생레미(saint remy) 프로방스 지방의 생폴 드 모졸(saint paul de mausole)이라는 수도원으로 왔다. 생레미 지역에 반 고흐가 요양을 위해 온 곳이라 흔히 생레미 정신병원이라 부르기도 한다. 생레미에서 흔히 볼 수 있었던 사이프러스에 대해 반 고흐는 편지에 이렇게 표현했다.

"이곳 생활은 그날 그날이 똑같다. 난 밀밭이나 사이프러스 나무를 가까이 가서 들여다볼 가치가 있다고 생각하는 것 외에 다른 아무런 생각이 없다. 사이프러스 나무들은 항상 내 마음을 사로잡는다. 그것을 소재로 '해바라기' 같은 그림을 그리고 싶다"

그는 수도원 주변의 사이프러스 나무들을 많이 그렸다. 이때부터 그림에 특

유의 굵은 터치가 부각되는 시기이기도 하다. 〈녹색 밀밭과 사이프러스〉(1889)
에서도 이런 터치가 강조되어 있다. 그림에서 나무도 반 고흐처럼 혼자 외롭
게 서 있다. 특이하게도 나무가 가진 죽음의 상징과는 다르게 현재 사이프러
스에서 나온 추출물은 한방과 관련한 다양한 치료제 개발에도 쓰이고 있다.
특히 사이프러스에서 추출한 테라피 오일은 불안정한 심리 치료에 좋다고 한
다. 비록 그 혜택을 누리진 못했지만 여러모로 반 고흐에겐 유익하고 합이 잘
맞는 나무였을지도 모른다. 현재 생폴 드 모졸 수도원은 반 고흐 박물관으로
이용하고 있어 반 고흐의 자취를 느끼기 위해 미술 애호가들이 여행 오는 곳이

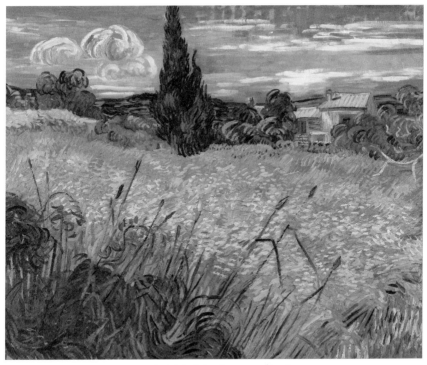

〈녹색 밀밭과 사이프러스〉 1889, 반 고흐

다. 역사적인 명작 〈별이 빛나는 밤〉이 탄생한 장소이기도 하다. 작품을 그릴 때는 6월의 여름이었다. 그가 썼던 방의 동쪽 창문 전경이 그림의 모티브가 되었다. 그림에서 사이프러스 나무는 좌측에 위치한 어두운색의 뾰족한 실루엣으로 표현되었다. 반 고흐만의 조형 언어로 재탄생한 사이프러스는 마치 모닥불처럼 보이기도 한다. 얼핏 봐서는 이것이 나무인지도 못 알아볼 정도이다.

오른쪽 상단에는 노란 빛이 둥글게 퍼지는 환한 달이 보인다. 우리말 기준으로는 그믐달 모양이지만 해외 학술 자료를 찾으면 학자들은 초승달이라고 말한다. 왜 그럴까? 보통 초승달을 뜻하는 크레센트(Crescent)라는 단어는 라틴어로 '자라다'라는 뜻을 가진 의미이다. 달이 자라는 모양을 가졌기에 기원 된 말

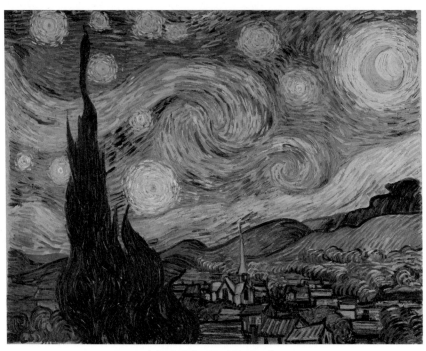

〈별이 빛나는 밤〉 1889, 반 고흐

이다. 그렇기에 좌우 모양 상관없이 양쪽 옆이 눈썹 모양인 초승달과 그믐달 모두를 포함한 개념이다. 고흐가 그림을 그렸을 시기의 6월 초 달 모양을 연구한 학자들에 따르면 달의 방향은 일치하지만 그림과는 다르게 살이 더 부풀어 오른 모양에 가까웠다고 한다. 결국 달의 생김새도 고흐의 연출에 의해 엣지(edge)가 있는 달 모양으로 바꿔 그린 것이다. 사이프러스 나무 왼쪽에는 유난히 크게 하얗게 발광하는 별이 보인다. 연출되고 왜곡된 다른 사물과 다르게 이 별은 대체로 사실을 기반으로 그렸다고 본다. 테오에게 보낸 편지에 따르면 고흐는 6월의 이른 아침에 바라본 별에 대한 이야기를 했는데 이것은 금성으로 추측된다. 반 고흐는 편지에 '별을 바라보는 것은 항상 나를 꿈꾸게 한다'며 평소에 별에 대한 특별한 관심을 드러냈다. 만약에 그가 사이프러스 나무를 죽음을 상징하는 의미로 그렸다 해도 그것이 결코 부정적인 것만을 뜻하진 않는다. 이와 관련된 작품 〈사이프러스와 별이 있는 길〉(1890)에서처럼 반 고흐는 별로 다가가기 위한 과정을 죽음으로 생각했을지도 모른다. 그의 정확한 의도는 알 수 없으나 아마도 그는 별에 대한 특별한 관심과 함께 죽음의 의미에 대해서 깊은 고민을 했을 것이다.

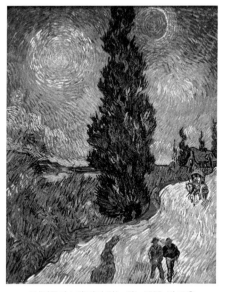

〈사이프러스와 별이 있는 길〉 1890, 반 고흐

비록 37년의 짧은 인생을 살다 간 반 고흐였지만 많은 명작을 남

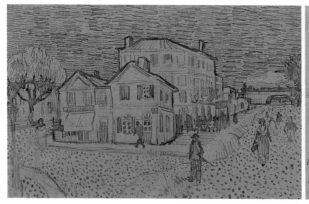
반 고흐의 편지 속 노란집, 1888

졌다. 900여 점의 유화와 1000여 점의 습작 드로잉을 화가 인생 단 10년 만에 제작했다. 글에도 남다른 재능이 있던 그는 800통의 편지를 남겨 당시의 상황을 기록했다. 반 고흐의 편지는 문학적으로도 가치를 인정받고 있다. 편지를 통해 예술가로서 그림을 대하는 진정성과 많은 것들을 사랑하려는 그의 순수한 마음도 느낄 수 있다.

반 고흐를 평생 괴롭혔던 정신질환은 활동했던 시기 중에서도 생레미 정신병원에서 가장 심했다고 한다. 그런 정신적인 어려움에도 불구하고 이 같은 명작을 남겼다는 점에서 더 큰 감동으로 다가온다. 배경에서 물결치는 소용돌이 모양은 일부 천문학자의 주장으로는 우주의 나선 은하를 표현했다는 말도 있다. 그럴싸하지만 감성적인 성격의 반 고흐가 그 정도로 하늘을 과학적으로 바라봤을 것 같지는 않다. 다른 주장에 따르면 특유의 소용돌이치는 물결 터치는 반 고흐가 겪은 정신질환으로 인한 어지럼증 때문으로 보는 견해도 있다. 한술 더 떠 정신질환이 예술가인 반 고흐에게 독창적인 표현에 도움을 주었다는 말도 한다.

그런데 나는 이러한 종류의 분석들 또한 결코 설득력 있다고 보지 않는다. 그들이 생각하는 정신적인 불안감이 그림에 영향을 주었다면 결코 〈별이 빛나는 밤〉의 배경에 나오는 안정된 곡선 패턴은 불가능했을 것이다. 반 고흐가 구사한 터치들의 흐름을 보면 마치 고요한 음악의 선율을 표현한 것 같은 칸딘스키의 추상화 느낌도 있다. 이것은 안정에 가까운 조형 언어다. 정리된 그래픽 디자인에 가깝다. 오히려 정신질환에 따른 잦은 발작과 심리적 불안감을 극복하고 이렇게 창의적이면서 조화를 갖춘 그림을 완성했다는 것에 박수를 보내야 한다. 나는 가끔 이런 생각도 한다. 반 고흐는 어쩌면 자신이 그린 안정적인 그림을 통해 정신질환의 고통을 치유 받았을지도 모른다고 생각한다.

반 고흐가 구사한 특유의 물결 터치는 그가 지닌 독창성과 기발한 센스에서 기인한다고 본다. 이전 화가들은 터치에 일정한 패턴의 흐름이 보이지 않게 규칙을 의도적으로 깨는 터치를 구사했다. 터치에 살아있는 율동감을 표현할 생각은 반 고흐 이전에 어느 누구도 생각하지 못한 기법이다. 이러한 독창성은 현대 화가에게 요구되는 중요한 자질 중 하나다. 그래서 반 고흐의 그림은 터치를 보는 재미가 남다르다. 뉴욕 MoMA(뉴욕현대미술관, Museum of modern Art)에서 〈별이 빛나는 밤〉을 가까이서 본 적 있다. 유난히 두껍게 올라온 물감 터치는 마치 거친 목판화를 보는 것 같았다. 터치에 살아있는 거친 질감 효과는 인터넷의 사진 이미지로는 느끼기 힘들다. 반 고흐 애호가라면 언젠가 뉴욕 MoMA에서 가까이서 굵직한 고흐 터치를 감상하는 것을 추천한다.

〈별이 빛나는 밤〉은 반 고흐가 창문에서 바라본 마을 풍경을 그린 것으로 생각할 수 있지만 사실 반 이상은 개인의 상상에 의한 세계를 표현한 작품이다. 고흐가 머물던 방의 동쪽 창문에서는 이런 마을이 제대로 보이지 않기 때

문이다. 게다가 뾰족한 탑 모양의 성당도 당시 생레미 마을에서는 볼 수 없는 유형의 건물이었다. 오히려 네덜란드 교회의 모양과 비슷하다고 한다. 어릴 때 기억 속의 네덜란드 교회와 마을을 가져와 연출해 그렸을 가능성이 크다. 반 고흐만의 감성 필터로 생레미 마을을 담은 그림이 〈별이 빛나는 밤〉이다. 이러한 점에서 반 고흐는 주로 객관적인 세상을 그리는 인상주의를 벗어나 화가의 주관적인 감성을 중요시하는 표현주의를 이미 시도하고 있다. 실제 반 고흐의 작품은 이후 등장하는 독일의 표현주의 화가들 뿐 아니라 추상미술에도 영향을 주었다.

우리는 스스로 가진 개인적인 것들에 대해서 너무 과소평가하고 있는지도 모른다. 자신만이 가진 감성, 엉뚱한 생각과 상상력을 스스로 무시하곤 한다. 그것이 아닐 수 있다는 것을 보여주는 것이 반 고흐의 그림이지 않을까 생각이 든다. 현재 가장 사랑받는 작품인 〈별이 빛나는 밤〉을 완성했을 때만 해도 스

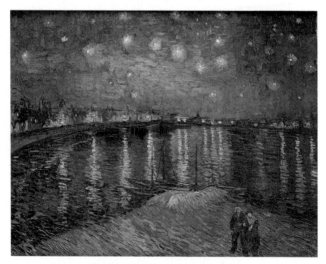

〈론강의 별이 빛나는 밤〉 1888, 반 고흐

스로는 그리 만족하지 못했다고 한다. 미래에 이 작품이 자신의 그림 중 가장 사랑받는 그림이 될 거라는 것은 반 고흐 스스로도 몰랐을 것이다. 자신의 감성과 창조성에 조금 더 자부심을 가졌더라면 어쩌면 37세 이른 나이의 비극적인 죽음은 없었을지도 모른다.

영국 드라마 〈닥터 후(Doctor Who)〉 5편에는 이러한 아쉬움을 다룬 이야기가 나온다. 시간 여행으로 미래로 온 반 고흐는 자신의 작품이 많은 사람으로부터 사랑받는 모습을 보고 감동의 눈물을 흘린다. 우리는 반 고흐만이 가진 독특한 시야와 반 고흐만이 가능한 독창적인 표현을 좋아한다. 이런 점에서 반 고흐의 그림은 우리에게 자신감을 준다. 누구나 각자가 가진 감성, 상상력이 있다. 반 고흐의 작품은 이러한 개인적인 것들을 스스로 소중히 여기고 자랑스러워할 필요가 있음을 보여준다.

허세 PROFILE

이름:	@빈센트 반 고흐(Vincent van Gogh, 1853~1890)
국적:	#프랑스
포지션:	#탈인상주의 #표현주의
주특기:	#물결터치 #편지쓰기 #압생트 원샷 #해바라기 그리기
주의사항:	#조울증 #귀 #압생트
Following:	@그리스도 @밀레 @렘브란트
Follower:	#독일표현주의 @테오 @마티스

오스트
리아 빈
의
두 천재

〈키스〉 1908,
클림트

신의 재능을 탐했던 천재 '클림트'

●●●●●

구스타프 클림트(Gustav Klimt, 1862~1918)는 가난했던 보헤미안 이민자 가족 출신이다. 아버지는 금세공 장인이었다. 당시 유럽은 시민 혁명 이후 자유주의와 민족주의가 확산되는 시대적 흐름과 달리 오스트리아는 유럽에서 가장 보수적인 국가였다. 중세부터 유럽의 패권을 잡았었지만, 점차 몰락해가는 합스부르크 왕가(Haus Habsburg)가 끝까지 권력을 잡으려 발악하던 마지막 나라가 오스트리아였다. 그 중심에는 빈(Wien)이라는 도시가 있었다. 미술계도 상황은 마찬가지였다. 인상주의 같은 새로운 화파가 트렌드를 주도하는 파리와 다르게 빈은 여전히 신고전주의 전통에 머물러 있었다. 이러한 상황에서 클림트도 당연히 보수적인 미술 교육을 받을 수밖에 없었다. 클림트는 타고난 재능 덕분에 고전주의 아카데미가 요구하는 기본기를 완벽하게 마스터한다. 학생 시절 그린 〈수염 기른 남자〉(1879)와 〈여인 초

〈여인 초상〉 1880, 클림트 〈수염 기른 남자〉 1879, 클림트

상〉(1880)만 봐도 데생 실력의 완벽함을 짐작할 수 있다. 어린 시절 이미 천재였다는 피카소를 능가하는 수준이다. 그는 가난한 집안 형편으로 대학 진학을 포기하고 비엔나 미술공예학교에 진학해 미술 교육을 받았다. 처음엔 담당 교수 밑에서 벽화 작업을 하며 돈을 벌다 독립적으로 동생 에른스트와 아트 컴퍼니 만들었다. 클림트 나이 겨우 17살 때의 창업이었다. 아트 컴퍼니에서 작업한 대표작 〈목가〉(1884)와 부르크 극장 천장화 〈런던 글로브 극장〉(1888)은 클림트의 빼어난 소묘력과 화면 구성 능력을 엿볼 수 있는 작품이다. 그는 마음만 먹으면 사진 이상으로 현실을 재현할 수 있는 능력을 가진 천재였다. 클림트의 아트 컴퍼니는 상업적으로 큰 성공을 거두어 빈에서의 입지를 키워갔다. 그러나 클림트는 현실에 안주하지 않았다. 시대적으로 뒤처지고 보수적인 미술만을 고수하는 오스트리아 예술가 협회를 탈퇴하고 빈 분리파(Wiener

〈목가〉 1884, 클림트

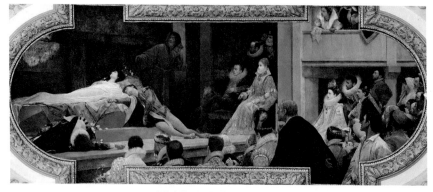

〈런던 글로브 극장〉 1888, 클림트

Secession : 1897년 오스트리아의 빈에서 결성된 진보적인 예술가 집단)를 결성하고 오스트리

아 빈의 새로운 미술을 이끄는 리더가 되었다. 여기서 분리는 기존 예술계와

분리를 뜻한다.

 클림트는 크게 상징주의(Symbolisme)와 아르누보(Art Nouveau : 19~20세기 초에 유

럽 및 미국에서 유행한 장식적인 양식)를 대표하는 예술가이다. 상징주의는 표현주의

와 비슷하게 반 사실주의적이라는 공통점이 있다. 사전적으로 어떠한 그림인

지 정확히 설명하기 어려운 것이 사실이다. 조금 쉽게 풀이하자면 시각적으로

는 구체적이지만 숨겨진 의미가 있는 비현실적이며 신비로운 그림 정도가 될

듯하다. 시대적으로 독일의 표현주의가 1차 세계대전의 트라우마를 담은 작품

들이라면 상징주의는 세기말적인 분위기를 담은 차이점이 있다. 클림트의 미

술을 아르누보(Jugendstil : 독일어로 유겐스틸)로 분류하기도 한다. 아르누보의 뜻은

New Art 즉, 새로운 미술을 뜻한다. 특별한 사조라기보다는 주로 독일과 오스

트리아에서 일어났던 공예 예술 운동이다. 당시 아르누보 예술가들은 자연에

서 모티브를 얻어 장식적인 패턴을 공예와 접목시켰다. 자연스럽게 현대 디자

인에서 아르누보는 식물의 줄기 같은 장식적인 패턴을 떠올리게 한다. 대표적인 화가로는 알폰스 무하(Alphonse Maria Mucha, 1860~1939)가 있다. 아르누보는 주로 공예 건축 등 응용미술에 주로 나타났다. 하지만 아르누보가 추구했던 새로움과는 다르게 시대착오적인 면이 있었다. 아르누보는 기계에서 나오는 대량 생산된 수준 낮은 미술에 대한 반발에서 나온 공예 운동이기 때문이다. 그들은 사람 손에 의한 장인정신을 강조했다. 기능성과 효율성을 강조하는 모던 디자인에 밀려 퇴화될 수밖에 없었다. 대량 생산할 제품마다 사람 손으로 장식을 만든다면 단가도 나오지 않을 것이다. 하지만 아르누보는 현대 디자인으로 가는 과도기에 중요한 미술 운동이었다.

역사적인 예술가들은 한 번쯤은 기존 기득권 미술 체제와 싸우고 논란을 가져오기도 한다. 예술 컴퍼니로 대성공한 덕분에 빈에서는 천장 벽화는 믿고 맡기는 클림트라는 공식이 있었다. 1894년 클림트는 그간 쌓아온 명성으로 빈 대학 천장화 주문을 받았다. 오스트리아 교육부와 빈 대학은 이전까지의 클림트의 벽화를 기대하고 신고전주의 스타일을 기대했을 것이다. 당시 클림트는 기존 아카데미 미술에 반기를 들고 빈 분리파를 이끄는 시기였다. 벽화로 작업하기 전에 심사를 위한 드로잉을 빈 대학 측에 보여주었는데 클림트는 그들의 기대와는 전혀 다른 그림을 그렸다.

빈 대학 측에서 요구한 작품은 크게 전공별로 철학, 의학, 법학이 주제였다. 그림에 관해 여러 해석이 있으나 그런 설명 없이도 얼마나 논란이 됐을지는 예상할 수 있는 작품들이다. 1900년 가장 먼저 발표한 〈철학〉은 그해 열린 파리 만국박람회에서 금상을 수상했으나 정작 빈 미술계에서는 많은 공격을 받았다. 본래 대학 측에서 어둠에 대한 빛의 승리를 표현할 것을 요구했었다. 여기

〈철학 주제〉 1900, 클림트

〈의학 주제〉 1901, 클림트

서 빛은 인간의 지성을 의미할 것이다. 그러나 클림트의 작품에서 좌측에 보이는 인간의 탄생부터 소멸의 과정을 보면 고통 받는 장면들뿐이다. 클림트는 인간의 지성이 아닌 비이성, 혼란, 고통을 보여주고 있다.

1년 뒤 발표한 두 번째 주제 〈의학〉(1901)에서 벌거벗은 인간들은 육체적 고통을 겪으며 죽음을 결코 피할 수 없음을 보여준다. 가운데 아래에 건강의 여신 히게이아(Hygieia)는 그녀의 몸을 감싼 뱀에게 죽은 자가 마신다는 '레테(Lethe)의 강물'을 먹이고 있다. 이 물을 마시면 삶의 기억은 지워진다. 대학이 원하는 의학과 치유에 대한 긍정적인 메시지는 전혀 보이지 않는다.

마지막 주제인 〈법학〉(1907)에서 그림의 상단 배경엔 진실, 정의, 법의 여신이 보인다. 문어처럼 생긴 바다 괴물 그리고 일그러진 표정의 세 여인에게 둘러싸여 벌을 받으려는 노인의 모습으로 불안감이 화면을 기득 재운다.

〈법학 주제〉 1907, 클림트

결국 빈 대학 측과 교수 80여 명은 저질스러우며 외설적인 그림이라며 반발했다. 실랑이 끝에 결국 빈 대학은 클림트의 벽화를 거부했다. 클림트의 벽화는 현실화되지 못하고 남은 드로잉마저 후원자에게 팔려 2차 대전 때 소실되었다. 흑백 사진으로 남아있는 것이 다행일 정도이다. 그림의 장르는 분류하기 나름이지만 클림트가 시도한 벽화 시리즈 작품은 무의식을 표현한 초현실주의에 가깝지 않을까 생각해본다.

프로이트(Sigmund Freud)와 교류에 관해 전해지는 이야기는 없지만 동시대 같은 도시 빈에서 활동한 점으로 보아 프로이트의 '정신 분석학'에 영향을 받은 느낌이다. 클림트는 이미 신고전주의부터 아르누보, 상징주의, 그리고 이후 등장할 초현실주의까지 시도했던 화가였다.

아마도 우리가 클림트를 생각할 때 가장 먼저 떠올리는 그림은 일명 황금시대 때 제작한 〈키스〉(1908)일 것이다. 본래 첫 전시 때의 제목은 〈the lovers〉 즉 연인이었다. 그렇기에 현재 알고 키스라는 제목에만 치우쳐 감상할 필요는 없다. 클림트의 아버지가 금세공 장인이라 어릴 때부터 금을 다루는 기술은 익숙했을 것이다. 결정적으로 이탈리아 라벤나 지역을 여행 갔을 때 산 비탈레 성당(Basilica di San Vitale) 내부의 황금으로 뒤덮인 비잔틴 양식이 중요한 모티

브가 된 것으로 본다. 〈키스〉에서 산이나 강 같은 특정한 배경이 아닌 평면적인 황금이 뒤덮고 있기에 비현실적이고 신비로운 분위기를 자아낸다. 여기에 아르누보 스타일의 디자인과 표현력이 어우러지면서 유니크 클림트 스타일을 창조했다. 클림트는 남자 옷의 직사각형 패턴과 여성의 옷에 보이는 둥근 모양 패턴을 의도적으로 대조시킨 것으로 보인다. 그림에서 남성은 왼손으로는 여인의 목을 받치고 오른손으로 턱을 감싸고 여인의 볼에 키스하는 것으로 보인다. 직접적으로 입술과 입술이 닿지 않았기 때문에 키스를 한 다음 장면일 수도 있다. 클림트는 의도적으로 여인의 얼굴을 더욱 잘 드러나게 한 반면에 남성의 얼굴은 보이지 않게 했다. 화가로 살아온 평생 자신의 자화상을 꺼렸던 점으로 보아 얼굴을 가린 남자는 클림트 자신을 그렸을 가능성이 크다.

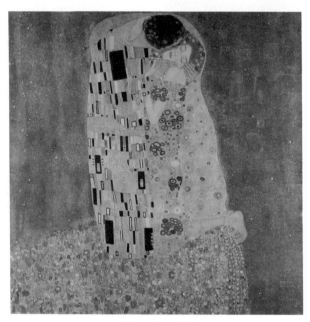

〈키스〉 1908, 클림트

평소에 그가 작업할 때 즐겨 입던 펑퍼짐한 작업용 가운과 그림 속 남자의 옷도 유사하다. 클림트는 스튜디오에서 그림을 그릴 때면 속옷도 입지 않은 채로 가운만 입기도 했다. 심지어는 빈분리파 전시회 행사에서조차 정장이 아닌 작업용 가운을 입고 나타난 적도 있다. 적극적으로 키스를 하려는 남자와는 다르게 눈을 지그시 감은 여인은 왼손으로 남자의 손을 잡고 다른 한 손으로는 남자의 목을 감싸고 있다. 여인은 꽃밭에 무릎을 구부린 상태로 앉아있는데 만약 서 있다면 남자보다 키가 훨씬 클 것이다. 이러한 이유로 여인의 실제 모델은 클림트가 평생 사랑한 에밀리 플뢰게(Emilie Floge)로 추측하기도 한다. 12살 연하였던 에밀리는 성공한 사업가이면서 패션 디자이너였다. 클림트가 사후 친자 확인 소송이 14건이 될 정도로 비엔나의 바람둥이였음에도 에밀리와는 특별히 육체적인 관계를 벗어난 정신적인 사랑을 했던 것으로 보인다.

에밀리와 사랑하는 사이였으나 클림트는 그녀와 결혼하지 않고 평생 독신으로 살았다. 아이도 갖지 않았다. 평생 글쓰기를 꺼려했음에도 그녀와 만나는 동안 무려 400통의 편지를 썼다. 클림트가 스페인 독감으로 뇌졸중이 악화되어 쓰러져 죽기 전에 마지막으로 불렀던 말도 '에밀리'였다

〈에밀리 플뢰게〉 1902, 클림트

고 한다. 그 정도로 그녀에 대한 감정은 각별했다. 그림에서 여인의 발은 위태롭게 꽃밭의 끄트머리 절벽 쪽에 있다. 사랑의 분위기와 함께 동시에 불안함도 공존한다. 가장 아름답고 행복한 순간이지만 죽음처럼 언제 사라질지 모르는 위태로운 사랑을 표현한 것일지도 모른다.

클림트의 전성기였던 황금시대 이후 클림트의 작품은 하락세를 겪었다고 보통 평가한다. 심지어는 몰락이라고까지 이야기 하기도 한다. 후배였던 에곤 실레(Egon Schiele)의 재능에 밀렸다고 이야기를 많이 하지만 사실 빈분리파를 만들며 미술계를 혁명적으로 바꾼 클림트라는 화가가 있었기에 에곤 실레도 존재한다. 보수적인 빈 미술계에서 먼저 금기를 깼던 화가는 클림트였다. 성에 대한 자유로운 표현을 과감하게 시도하고 논란을 가져왔다. 덕분에 에곤 실레는 용기를 갖고 더욱 자신 있게 에로틱한 표현을 마음껏 구사했을 것이다. 에곤 실레의 재능이 특별하지만 독보적인 클림트가 만든 예술적 입지를 생각했을 때 클림트를 깎아내리는 것은 적절하지 않다. 각자 나름의 스타일이 있고 다른 매력을 가진 것뿐이다.

타고난 표현력으로 이미 10대에 대성공을 거둔 검증된 천재가 클림트이다. 보통 신고전주의로 성공한 화가들은 새로운 미술을 받아들일 생각을 하지 않는다. 꼰대가 되어 후배들이 새로운 시도를 하는 것조차 못마땅하게 여기곤 한다. 그러나 클림트는 달랐다. 신고전주의 스타일 벽화로 빈에서 이미 최고의 위치에 있었지만 새로운 아르누보 스타일로 변신 후 대 성공을 했다. 스스로 자신의 업적을 뛰어넘었다. 생각해보면 고전과 모던 미술에서 모두 성공한 화가는 클림트 외에 떠오르지 않는다. 피카소가 어릴 때부터 천재였다고 하지만 클림트처럼 고전주의 미술로 상업적으로 대성공을 거두진 못했다. 클림트

는 여러 천장화들과 〈키스〉 등의 황금 시리즈로 충분히 전설이 될 자격이 있다. 여기서 무엇을 더 할까? 보통 화가이었으면 이미 대박 난 황금스타일로 평생 비슷한 그림만 그릴 것이다. 그런데 클림트의 황금 시리즈 그림은 의외로 몇 점 되지 않는다. 클림트는 또다시 새로운 도전을 했다. 말년에 시도한 다채로운 컬러의 투박한 작품을 보면 클림트의 예술적 고민이 보인다. 이 변신마저 성공했으면 사람이 아닌 신으로 불러야 할 것이다. 그만큼 변신을 즐겼던 화가였다. 클림트는 미술사에 보기 드문 천재형 예술가였고 인간적으로도 대인배였다. 여자 문제 빼고는 완벽에 가까운 예술가였다.

허세 PROFILE

이름:　@구스타프 클림트(Gustav Klimt, 1862~1918)

국적:　#오스트리아

포지션:　#상징주의　#아르누보　#빈분리파

주특기:　#사실묘사　#금칠하기

특이사항:　#친자확인소송14건　#노팬티작업　#고양이사랑

주의사항:　#여자모델　#스페인독감

Following:　@에밀리 플뢰게　@한스 마카르트

Follower:　@에곤실레

욕망에 충실한 변태 거울왕자 '에곤 실레'

●●●●●

에곤 실레(Egon Schiele, 1890~1918)는 클림트와 더불어 오스트리아 빈을 대표하는 표현주의 화가이다. 에곤 실레를 다룬 2016년 개봉한 〈욕망이 그린 그림〉이라는 영화도 있다. 주연 배우가 에곤 실레보다 훨씬 잘 생겨서 작품에 몰입이 안 됐던 기억이 난다.

기차 역장의 아들로 태어난 에곤 실레는 어린 시절 유난히 기차에 호기심이 많았다. 말이 없는 소심한 성격의 실레는 시간 가는 줄 모르고 기차를 그리며 놀았다고 한다. 학업 성취도가 낮아 동생들과 수업하기도 했다. 수업도 그림, 운동 외에 관심이 없었다고 한다. 당시 오스트리아 빈에서 성병은 심각한 사회 문제였는데 실레의 아버지는 매독 환자였다. 에곤 실레의 누나는 아버지의 영향 때문에 선천성 매독으로 일찍 생을 마감했다. 고등학교 때는 아버지마저 매독으로 세상을 떠났다. 어린 시절부터 가족의 죽음은 에곤 실레에게는 큰 충격으로 다가왔다. 아버지 죽음에 대한 어머니의 냉담한 반응을 계기로 어머니와의 사이가 멀어지게 됐다고 전해진다.

여동생 게르티(Gerti Schiele)와는 근친적 성향이 있었다고 알려져 있다. 16살 때 동생과 가출하고 모텔에서 하룻밤 묵기도했다. 어린 여동생을 누드모델 시킨 것도 그리 상식적이지 않다. 이후 어머니의 반대에도 고집 끝에 1906년 빈 예술 아카데미에 진학했다.

〈게르티 실레 초상〉 1909, 에곤 실레

실레와 다르게 빈 예술 아카데미에 낙방하고 역사를 바꾼 유명한 인물이 있다. 바로 아돌프 히틀러이다. 그는 본래 화가를 꿈꿨다. 두 번의 도전 끝에 진학에 실패하고 결국 미술을 포기해야만 했다. 히틀러의 젊은 시절의 사실화를 보면 그는 기대 이상의 실력자였다. 세계 대전 중에 귀여운 디즈니 만화도 따라 그린 스케치가 남아있다. 전쟁광에 유대인을 학살한 히틀러가 귀여운 만화를 그린 것이 오히려 소름 끼치기도 한다. 빈 아카데미가 히틀러를 합격시켰으면 얼마나 좋았을까? 변태적인 욕망을 전쟁과 학살로 풀 게 아니라 에곤 실레와 어울리며 예술로 승화시켰어야 했다. 그랬다면 2차 세계대전은 일어나지 않았을지도 모른다.

빈 예술 아카데미에서 에곤 실레는 교수로부터 데생 능력이 부족하다는 말을 듣기도 했다. 자주 비교하는 클림트의 어린 시절에 비하면 실레의 데생 실력이 평범한 수준인 것이 사실이다. 그러나 미술 애호가들은 에곤 실레의 사실을 재현하는 소묘력을 기준으로 좋아하는 것이 전혀 아니다. 그는 수업 방식에 싫증을 느끼며 3년 만에 자퇴했다. 곧 오스카어 코코슈카(Oskar Kokoschka)와 막스 오펜하이머(Max Oppenheimer) 등의 여러 젊은 예술가들과 New Art Group(Neukunstgruppe)을 결성하고 전시 활동을 시작했다.

누구나 인생에 한 번쯤은 찾아온다는 귀인이 에곤 실레에게는 아마도 클림

트였을 것이다. 1907년부터 시작된 클림트와의 인연은 실레의 예술 인생에서 매우 중요한 사건이었다. 에곤 실레는 존경하는 멘토 클림트에게 한번은 이런 질문을 했다.

"제가 재능이 있긴 한가요?"

그러자 클림트의 대답이 흥미로웠다.

"무슨 말이야? 나보다 낫지."

클림트는 후배의 재능을 인정하고 대인배적인 면모를 보여주었다. 클림트는 후배의 재능을 깎아내리지 않고 에곤 실레가 성장할 수 있도록 많은 도움을 주었다. 경제적으로 힘든 후배를 위해서 잠재적인 후원자를 소개시켜 주었고 모델까지 지원해 주었다. 클림트의 도움으로 실레는 1909년 쿤스트샤우(Kunstschau) 국제전 전시회에 참여할 수 있었다. 이 전시를 계기로 고흐, 고갱, 뭉크, 보나르, 자코메티, 피카소 등 아방가르드 화가들의 작품을 접하며 새로운 예술에 눈을 뜨게 된다. 전시에서 에곤 실레는 '병든 뇌의 기형을 보여준다'며 혹평을 듣기도 했지만, 자신을 빈 미술계에 알렸다는 점에서 큰 의미가 있었다. 〈안톤 페슈카의(Anton Peschka) 초상〉(1909)에서 알 수 있듯 이무렵 실레는 클림트에게 많은 영향을 받았다.

〈안톤 페슈카 초상〉 1909, 에곤 실레

거울 왕자였던 실레는 유난히 거울

을 자주 보며 자화상을 많이 그렸다. 애증의 관계였던 어머니가 사준 커다란 거울은 실레가 가장 아끼는 보물이었다. 이사 다닐 때도 거울은 1순위로 챙겼다. 틈만 나면 배우처럼 거울을 보고 표정과 포즈를 바꿔보며 어떤 모습으로 보여지는지 연구했다. 남과 다른 독특한 패션으로 멋 부리는 것도 즐겼다고 전해진다. 〈찡그린 자화상〉(1910)을 보면 번개 맞은 듯 뾰족뾰족한 머리 스타일에 표정은 괴상하게 찡그리고 있다. 나뭇가지처럼 앙상한 체구의 몸을 돌 같은 거친 질감으로 표현했다. 현대인이 SNS에 사진을 올릴 때면 콤플렉스를 가리고 가장 아름다운 모습만 남에게 보여주고 싶어 하지만 에곤 실레는 정반대였다. 깡마른 체구의 콤플렉스를 오히려 더 과장되고 추하게 보여주는 방식으로 표현했다. 흥미로운 점은 의외로 그가 수줍음을 많이 타는 성격이었다는 점이다. 그럼에도 실레가 여러 자화상에서 보이는 모습은 자아도취적이다. 에곤 실레에게 나체는 가장 순수한 표현 방식이면서 내면의 실체를 드러내기 위한 가장 좋은 주제였다. 자신의 추한 모습까지도 당당하게 거리낌 없이 보여준다는 점은 자신감과 용기에서 비롯된다고 본다.

에곤 실레의 자화상은 개인의 자화상을 넘어서 인간의 보편적인 모습이기도 하다. 누구나 자신이 가진 추한 모습이 있게 마련이다. 그것을 남

〈찡그린 자화상〉 1910, 에곤 실레

데이비드 보위 'Heroes' 앨범 표지

에게 보여주길 두려워한다. 실레는 이러한 모습을 당당히 보여주기에 그의 자화상이 아름답지 않음에도 많은 이들이 공감하는지도 모른다. 그의 반항적인 모습, 괴상한 머리 스타일, 특유의 스웨그와 솔직함은 1970년대 유행했던 펑크록에 영감을 준 것으로 평가받는다. '펑크록의 대모'로 불리는 패티 스미스(Patti Smith)는 한 인터뷰에서 에곤 실레의 스타일에 대한 매력을 이야기한 적이 있다. 영국의 전설적인 록스타 데이비드 보위(David Bowie)는 에곤 실레에 대한 경의를 표하며 1977년 발표한 〈heroes〉 앨범에서 실레의 포즈를 오마주한 사진을 표지 디자인으로 실었다. 펑크록이 유행한 1970년대 에곤 실레가 유독 인기를 끈 것도 흥미로운 부분이다.

에로틱한 표현 방식은 에곤 실레 예술의 중요한 특징 중 하나이다. 보수적인 오스트리아 빈의 모습과는 상반되게 퇴폐적인 매춘문화는 수많은 매독 환자를 만들었다. 아버지와 친누나의 매독으로 인한 사망은 에곤 실레에게 성에 대한 두려움을 갖게 했다. 인간이면 누구나 갖는 욕망이지만 죽음과 직결될 수도 있다고 생각했다. 1911년 발표한 〈자위하는 자화상〉과 〈에로스〉에서 성에 대한 호기심과 함께 성욕을 가진 인간의 추함마저 솔직하게 표현했다. 에곤 실레의 작업 방식은 지금도 논란을 가져올 만하다. 10대 소녀를 누드모델로 자주 세워 그렸기 때문이다. 요즘 같으면 큰일 났을 일이다. 한번은 노이렝바흐(Neulengbach)에서 미성년자 납치 죄목으로 구속되기도 했다. 유괴는 무죄로 밝혀졌으나 10대 앞에서 외설작품 전시했다는 이유로 총 24일간 감옥 생활

〈자위하는 자화상〉 1911　　　　　　〈에로스〉 1911　　　　　　〈검은 머리를 한 소녀〉 1910

을 해야 했다. 재판관이 에곤 실레의 드로잉 한 점을 들고 "이것은 포르노그래피에 불과하다"며 재판정에서 불태웠다는 일화는 유명하다. 경찰은 실레 스튜디오에 있는 많은 스케치를 압수하는 과정에서 작품을 폐기처분 했다고 한다. 현재 에곤 실레 스케치 한 점의 가치를 생각하면 어리석은 행동이었다. 그들이 압수한 스케치만 잘 보관했다면 훌륭한 재테크 수단이 될 수 있었기 때문이다. 당시 그들의 관점에서 에곤 실레는 그저 저질스러운 춘화나 그리는 화가 정도로 여겼을 것이다. 역시 사람은 찌질 할 때 알아봐야 한다. 실레는 옥중에서 이러한 글을 남겼다.

　　　"아무리 에로틱한 작품도 그것이 예술적인 가치를 지니는 이상 외설은
　　　아니다. 그것은 외설적인 감상자들에 의해 비로소 외설이 된다."

짧은 실레의 인생에서 예술적 영감을 주는 가장 중요한 뮤즈는 발리 노이질(Wally Neuzil)이었다. 클림트가 본래 자신의 모델이었던 발리를 실레에게 소개해

주었다고 알려져 있으나 사실 명확한 근거는 없다. 클림트는 미성년자를 모델로 쓰기를 꺼린데다 그의 작품에서도 발리를 그린 그림은 남아 있지 않기 때문이다. 발리는 실레에게 있어서 모델 이상의 특별한 존재였다. 예술적 영감을 주는 뮤즈이면서 애인이었다. 때로는 실레의 전시와 재정을 관리하는 매니저이기도 했다. 노이렝바흐에서 미성년자 납치죄의 무죄를 증명하는 데에도 큰 도움을 주었다. 1915년까지 발리와 함께하며 에로틱한 포즈의 다양한 그림을 그렸다. 히칭(Hietzing)으로 이사 온 뒤에는 집 반대편 에디트(Edith Harms)와 아델레(Adele Harms) 자매를 유혹하기 위해 발리에게 연애편지 심부름을 시키기도 했다.

이후 1차 세계대전이 발발하고 징병이 확정되자 화가 경력을 지속하기 위해 결혼을 진지하게 생각했다. 실레는 발리를 애인으로 두었지만 결혼 상대는 따로 있었다. 재정적인 문제와 집안을 생각했을 때 발리보다는 중산층 집안의 에디트가 좋은 선택이라 생각했다. 그럼에도 발리와는 애인 사이를 유지하길 원했다. 실레는 발리에게 비록 에디트와 결혼하지만 1년에 한 번은 단둘이 함께 휴가를 약속할 테니 애인 사이를 유지하자는 터무니없는 제안을 했다. 자신의 첩이 되라는 말이니 발리에게는 큰 상처가 됐을 것이다. 발리는 제안을 거절하고 실레를 떠났다. 실레에게 있어 발리는 그저 예술을 위한 도구였는지도 모른다.

〈죽음과 소녀〉(1915)는 당시 실레와 발리가 이별하는 상황을 그린 작품이다. 앞으로 있을 둘의 비극적 미래까지 예견한 그림이기도 했다. 동굴 벽화가 있을 것 같은 불규칙한 배경 안에 두 남녀가 끌어안고 있다. 구겨진 하얀 천은 아마도 두 남녀를 강조하기 위한 여백 처리로 보인다. 오른쪽 여인은 실처럼 끊어질 것 같은 가는 팔로 애써 남자를 끌어안고 있다. 시체의 피부를 연상시키는 남자는 여인의 어깨와 머리를 감싸고 체념한 표정을 짓고 있다. 죽음을 앞

〈죽음과 소녀〉 1915, 에곤 실레

둔 불길한 기운이 화면에 감돌고 있다. 실레와 이별하고 1차 대전에 종군간호사로 일한 발리는 곧 성홍혈(scarlet fever:목의 통증과 함께 고열이 나고 전신에 발진이 생기는 전염병)로 사망했다.

에디트와 결혼 후 바로 징병 된 실레는 프라하에서 복무했다. 처음엔 부대 근처 호텔에 살았던 부인 에디트를 만나는 것조차 여의치 않았다. 복무 자리를 옮기고 뮐링(Mühling) 마을 근처의 전쟁 포로소에서 서기로 일할 때부터 상관은 실레에게 부인을 자주 만나게 해주었다. 그는 실레가 그림을 그릴 수 있게 영내에 쓰지 않는 저장고를 스튜디오로 쓸 수 있게 해주는 배려까지 했다. 세계대전 중

〈무릎 구부리고 앉아있는 여인〉 1917, 에곤 실레

에도 실레는 베를린, 프라하, 취리히, 드레스덴 등의 도시에서 전시를 성공적으로 개최했다. 결혼 이후 그림 분위기가 바뀌어 실레 특유의 개성이 사라졌다는 평가도 있다. 이전에 시도하지 않은 가족을 주제로 그리기도 했다. 색도 밝아지고 피부톤도 조금은 부드러워졌다. 1917년에 그린 〈무릎 구부리고 앉아있는 여인〉이 그러한 작품이다. 모델은 에디트의 언니 아델레이다. 그녀는 실레와 불륜관계였다고 보는 견해가 많다.

1918년 실레의 멘토 클림트가 스페인 독감에 의한 뇌졸중으로 세상을 떠나자 49회 빈 분리파 전시회의 주인공은 에곤 실레였다. 전시한 대부분의 그림이 팔렸고 초상화 주문이 밀려왔다. 빈에서 화가로서 성공의 상징인 부르크 극장 벽화 주문도 들어왔다. 전시의 대성공으로 정원이 딸린 넓은 저택으로 이사까지 했다. 이때만 해도 실레 부부는 장밋빛 인생을 꿈꿨을 것이다. 실레가 꿈꾼 행복한 미래를 그린 〈가족〉(1918)은 그가 완성도 있는 유화로 제작한 마지막 작품이다. 이전과 비교했을 때 다채로운 컬러를 구사한 것이 특징이다. 실레는 언제나처럼 과시하는 듯 과장된 포즈를 짓고 새로운 가족이 어색한 듯 정면을 응시하고 있다. 실레는 앞으로 태어날 아이를 상상하며 맨 앞에 그려 넣었다. 에디트가 아직 임신 중이었기 때문이다. 그러나 그림에서 꿈꾼

〈가족〉 1918, 에곤 실레

가족의 행복은 이루어지지 않았다. 1918년 가을 스페인 독감(Spanish flu: 1918년
에 처음 발생해 2년 동안 전세계에서 2500만~5000만 명의 목숨을 앗아 간 독감)이 빈에도 번
졌다. 임신 6개월째였던 에디트도 스페인 독감을 비껴가지 못했다. 그녀가 죽
어가는 모습을 드로잉 한 것이 실레의 유작이 되었다. 아내 사망 후 3일 뒤 실
레도 독감으로 생을 마감했기 때문이다. 이것으로 28년 4개월의 실레의 짧은
예술 인생은 막을 내렸다. 비록 천재의 삶은 짧았지만 그의 예술은 100년이 지
난 지금까지도 많은 사랑을 받고 있다.

선의 마법사 '에곤 실레'

●●●●●

실레의 주된 표현은 선이 중심이 되는 드로잉이다. 실레가 그렸던 그림은 주로 크로키 혹은 드로잉이라 부르는 방식이다. 인물을 특징을 포착해서 재빠르게 종이에 옮기는 표현이다. 보통 화가들이 인체를 잘 그리기 위한 트레이닝으로 그리기도 한다. 매일 운동선수가 유산소 운동과 근력 운동을 꾸준히 하며 몸을 만들 듯 그림을 그리는 사람들은 어려운 인체를 잘 그리기 위해서 자주 그려주어야 손이 굳지 않는다. 현재까지도 드로잉은 습작 그림이라는 인식이 있다. 실레는 드로잉이 메인이 될 수 있음을 보여준 예술가이다. 그의 드로잉은 선의 맛을 느끼게 해주는 시각적 재미를 준다. 사실 화가의 개성을 가장 잘 드러내는 요소가 선이기도 하다. 우리 각자가 가진 사인도 알고 보면 선의 예술이다. 사인에는 모든 개인의 아이덴티티가 들어있다. 글씨체가 다르듯 각자 가진 선의 느낌은 모두 다르기 때문이다.

그의 드로잉에서 배경은 의도적으로 그리지 않은 그림이 많다. 대다수 유명한 화가의 작품들이 배경을 밀도 있게 채워 넣는 것과는 큰 차이점이다. 실레는 기존의 완성에 대한 고정관념을 바꿔놓았다. 다른 화가들에 비해서 배경까지 빼곡히 채운 그림은 많지 않다. 채색을 하더라도 감각적으로 필요한 부분만 포인트 컬러로 칠하는 그림도 많다. 〈여인 초상〉(1907)이 대표적이다. 여인의 까만 머리카락과 붉은 입술만 칠한 것이 전부이다. 이전 기준으로 생각하

면 미완성이지만 그림 그려본 사람들이 공통적으로 느끼는 것이 있다. 그림 그리는 과정이 완성된 그림보다 멋질 때가 있다. 그럼에도 그리는 과정에서 끝내면 미완성이라는 고정관념 때문에 덕지덕지 다 발라 버린다. 바르면 바를수록 떡칠이 되기도 한다. 끝도 없이 바르다가 결국 만족스럽지 못한 그림으로 끝나기도 한다. 실레는 이러한 고정관념을 깼다. 적당히 생략도 많이 하고 그리다가 좋은 느낌이면 미련 없이 멈추고 끝내는 경우가 많았다. 오히려 이러한 그림이 세련되고 감각적으로 보인다. 현재까지도 실레의 그림과 관련된 패션이나 굿즈들이 여전히 사랑받는 이유이기도 하다.

1차 세계대전 전후에 독일에서 많은 표현주의 화가들이 등장했다. 이들이 그리는 방식은 전통에 대한 반감을 드러내고자 파괴를 위한 파괴에 한정되어 있는 면이 있다. 마치 외상후 스트레스 장애를 표현한 듯 어지럽고 산만한 그림이 많다. 그런데 실레의 표현주의는 다르다. 전통적인 미학에 대한 반항을 드러내지만 작품에서는 절제가 있

〈서있는 격자 무늬 여인〉 1909, 에곤실레

〈여인 초상〉 1907, 에곤 실레

고 섬세함이 녹아들어 있다. 막 나가는 것 같지만 규칙이 지켜지고 있다. 클림트의 아르노보 미술의 영향으로 정리된 그래픽 디자인 같은 작품도 많다. 그래서 그림에만 머물지 않고 상업 디자인으로 응용할 수 있는 확장성이 있다. 이것이 차이점이다. 현대인들은 실레의 이런 감각적인 면을 좋아한다.

아마도 16세기 르네상스 시대였으면 어느 누구도 실레의 그림을 높게 평가하지 않았을 것이다. 라파엘로나 티치아노처럼 고전주의 전통을 따르면서 이상적인 형태와 안정인 색채를 구사하는 미술을 높게 평가했다. 산업혁명, 자본주의, 세계대전 등 큰 변화를 겪으며 20세기 초에는 전통적인 미의 관점도 큰 변화가 있었다. 카메라의 등장과 함께 화가들의 그림 그리는 방식에도 많은 변화가 있었다. 사실을 재현하는 능력은 이제 기계가 더 잘하기 때문이다. 동시에 미술을 보는 인류의 눈도 진화했다. 이것이 발전인지 퇴화인지는 생각하기 나름이다. 전통적인 미의 기준으로는 퇴화라고 볼 수도 있다. 미술은 점점

〈체스키크룸로프 풍경〉 1914, 에곤 실레

고전적인 아름다움과는 멀어졌기 때문이다. 20세기 초 모더니즘 시대에는 일부 엘리트만 새로운 미학을 이해하고 즐길 수 있다고 착각하기도 했다. 지금도 그림을 그려보거나 그림을 보는 특별한 학습을 거쳐야 현대미술을 이해할 수 있다고 여기는 경우가 많다. 그런데 사실 그렇지 않다. 그림을 따로 배우지 않은 사람도 마크 로스코(Mark Rothko)의 추상미술을 그냥 좋아하는 사람도 있다. 에곤 실레를 전혀 모르는 사람도 그가 그린 괴상한 자화상과 에로틱한 여인 드로잉을 좋아하는 사람들이 있다. 100년 전의 에곤 실레 작품이 응용된 패션이나 팬시 용품들이 젊은 세대들에게 오히려 힙하게 여겨지기도 한다. 현대인들 모두 무조건적으로 균형 잡힌 이상적인 형태나 아름다운 색채의 그림을 좋아하지 않는다. 전통의 미학과는 거리가 먼 실레의 그림에 많은 사람이 반응하는 것은 어쩌면 인류의 눈이 진화한 증거일지도 모른다.

허세 PROFILE

이름:	@에곤 실레(Egon Schiele, 1890~1918)
국적:	#오스트리아
포지션:	#표현주의
주특기:	#거울보기 #자화상 #에로틱묘사
특이사항:	#근친성향 #기차사랑
주의사항:	#10대모델 #스페인독감
Following:	@클림트 @발리 @에디트
Follower:	#펑크록 @패티스미스

친
상
친
을
려
게

미
세
미
그림
그
줄

〈푸른 산〉 1909,
칸딘스키

야수파 앙리 마티스

●●●●○

　화가 앙리 마티스(Henri Matisse, 1869~1954)는 야수파답게 색을 어느 누구보다 파격적으로 쓰는 화가였다. 피카소와는 평생 라이벌이자 둘도 없는 친구사이로도 잘 알려져 있다. 마티스의 작품은 독일의 표현주의, 팝아트의 앤디 워홀에도 큰 영향을 줬던 화가이다. 그는 보통 화가들에 비해 그림을 늦게 시작했다. 파리에서 법을 전공한 마티스는 본래 변호사가 되려 했었다. 어려운 사법시험도 합격했고 법률 사무원으로 일하기도 했다. 그런데 스물한 살 때 급성충수염(맹장 선단에 붙은 충수에 일어나는 염증)으로 병상에 누워 회복하는 시간이 그의 인생을 바꾸어 놓았다. 비록 병상이었지만 그림 그리는 것이 얼마나 행복한지 깨달았기 때문이다. 회복 후 전공을 뒤집고 화가가 되기 위해 그림을 배우기 시작했다. 그림을 배운 기간이 겨우 3년이다 보니 기본기가 약할 수밖에 없었다. 마티스의 스승은 상징주의 화가로 유명한 귀스타프 모로(gustve moreau)였다. 모로는 마티스 그림의 잠재성을 알아보고 이러한 말을 했다고 전해진다.

　　"너는 앞으로 그림을 단순화할 거야"

　모로는 제자의 단점보다는 장점을 발견하고 나중에 어떻게 성장할지 예견한 화가였다. 초창기 정물화 〈과일과 커피포트〉(1989)를 보면 마티스의 색채에 대한 잠재력을 볼 수 있다. 보색을 즐겨 쓴 세잔의 영향도 보인다. 투박한 터치와 함께 다채로운 컬러의 변화를 더욱 극대화했다.

〈과일과 커피포트〉 1898, 마티스　　　　　〈사치, 고요, 관능〉 1904, 마티스

마티스는 신인상주의 화가 폴 시냑(Paul Signac)과 조르주 쇠라(Georges Pierre Seurat)와 교류하며 분할주의(Divisionism)를 받아들였다. 분할주의가 조밀 조밀한 다양한 컬러의 밀도 있는 점묘도라면 마티스는 과감하게 굵직한 터치를 써서 변화를 주었다. 〈사치, 고요, 관능〉(1904)이 대표적인 마티스의 분할주의 작품으로 따뜻한 남프랑스 생트로페즈(saint tropez) 해안의 강한 광선에 영감을 받아서 그렸다.

마티스가 세상에 알려지게 된 전시회는 1905년 살롱 도톤느(Salon d'Automne)에서였다. 그는 앙드레 드랭(André Derain), 블라맹크(Maurice de Vlaminck) 등의 친구들과 함께 전시했다. 마티스의 작품 〈모자 쓴 여인〉(1905)을 두고 비평가들은 마치 한 마리의 야수가 둘러싸고 있는 것 같다 해서 야수주의(포비즘:Fauvism)라는 말이 처음 등장하게 되었다. 약간의 조롱이 섞인 의미이기도 하다. 〈모자 쓴 여인〉은 살롱 도톤느 전시에서 큰 이슈화가 된 만큼 많은 비판도 있었다. 다듬어지지 않은 난잡한 그림으로 여겨지기도 했다. 시대를 바꾸는 역사적인 작품 중에서는 마티스의 경우처럼 초반의 큰 비판과 논란은 숙명일 수도

미친 세상 미친 그림을 그려줄게

〈모자 쓴 여인〉 1905, 마티스

있다. 〈모자 쓴 여인〉은 고전주의 미술이 추구하는 이상적인 형태의 재현에는 관심이 없는 작품이다. 형태에서 벗어나 색채가 주인공이 되는 혁명적인 그림이다. 자극적인 색채와 세잔 느낌의 굵직한 터치가 마티스 특유의 감각과 잘 어울러졌다. 마티스 작품의 논란은 당시 큰 주목을 받지 못했던 피카소에게는 큰 자극이 되었다. 시대가 바뀐 것을 피카소는 직감했을 것이다. 작품의 모델은 1889년 마티스와 결혼한 아내 아멜리 팔레르(Amélie Noellie Parayre)였다. 그림의 화사한 색과는 다르게 이들 부부 생활은 그리 행복하지 않았다.

〈삶의 기쁨〉(1906)은 마티스의 가장 유명한 작품 중에 하나이다. 원근법을 탈피한 평면성과 오색의 강렬한 컬러가 인상적인 작품이다. 윤곽선을 딴 것은

나비파 혹은 고갱의 영향으로 보기도 한다. 이전 고전 화가들에게 강한 보색 대비와 원색 등은 화가들에겐 금기 사항에 가까웠다. 아무리 강한 색채이라도 조금 채도를 낮춰서 그리는 것이 일반적인 표현이었다. 〈삶의 기쁨〉은 그것을 완전히 탈피한 색감이다. 이전에 잠깐 발은 담그고 있었던 신인상주의 기법에서 이제는 완전히 벗어난 그림이기도 했다. 조르주 쇠라, 폴 시냑 등이 시도한 점묘 기법도 이제 자취를 감추었다. 신인상주의에 벗어난 〈삶의 기쁨〉을 본 폴 시냑은 마티스가 거의 정신이 나간 것 같다며 매우 불쾌해했다. 마티스는 오히려 자신의 작품을 정신을 위한 안락한 의자라고 자평했다. 마음을 편하게 만드는 안락의자 같은 작품인지는 감상자의 주관에 따라 다를 것이다. 마티스

〈삶의 기쁨〉 1906, 마티스

〈붉은 화실〉 1911, 마티스

는 〈붉은 화실〉(1911)에서도 비슷한 주장을 했다.

"파란색은 당신의 영혼을 파고들며, 특정한 빨간색은 당신의 혈압에 영향을 미친다"

색채가 지닌 치유의 힘을 확신해서 병석에 누운 친구에게 자신의 그림을 실내에 걸어둘 것을 권하기도 했다. 이러한 주장은 당시 과학적인 근거는 없지만 미술 치료의 시초라 볼 수가 있다. 〈삶의 기쁨〉 중앙에 작게 강강술래처럼 춤추는 이 사람들은 나중에 마티스의 〈춤〉이라는 작품에 리메이크가 된다.

〈붉은색의 조화(붉은 방)〉(1908)은 마티스의 디자이너로서의 감각을 느낄 수 있는 작품이다. 평면적인 붉은색은 일본 판화와 아라비아 양탄자를 연상하게 하다. 이 작품은 순수 회화라기보다는 패브릭 등의 그래픽 디자인에 가까운 비

〈붉은 색의 조화〉 1908, 마티스

주얼이다. 식탁보와 배경을 모두 붉은색으로 덮어 왼쪽 벽에 걸린 액자와 대비 효과를 준다. 본래 마티스는 처음 배경을 빨간색이 아닌 파란색으로 칠했었다고 전해진다. 이후 마음에 들지 않아 빨간색으로 수정했다. 순수미술에서 상업 디자인으로

진화하는 과정에 등장한 마티스 같은 화가는 1세대 디자이너이기도 했다.

마티스의 인생 작품은 〈춤〉(1909)이다. 후원가 세르게이 슈킨(Sergei Ivanovich Shchukin) 주문으로 만든 작품이다. 그는 마티스가 유명하지 않은 시절부터 잠재성을 알아보고 후원했던 사업가였다. 1910년 슈츄킨은 마티스에게 이렇게 말했다.

"대중은 당신을 반대합니다. 그러나 미래는 당신의 것입니다."

세르게이 슈킨의 혜안은 정확했다. 마티스는 시대가 지난 21세기 현대에도 많은 사랑을 받고 있기 때문이다. 당시 마티스는 원시 문화와 이슬람 문화 등 이국 세계에 관심을 많이 가졌다. 강강술래를 연상시키는 이 춤동작도 원시 문화로부터의 영향으로 보인다. 색채는 오직 살색, 푸른색, 초록색만을 이용해서 평면적으로 연출한 리드미컬한 작품이다. 마티스는 '춤'이라는 주제를 다양한 분야에 확대했다. 반스 재단(The Barnes Foundation)의 벽화 〈춤〉(1933)에서도

〈춤〉 1909, 마티스

형태를 단순화시켰다. 순수 회화라기보다는 단순화하고 보기 편한 디자인에 가까운 작품을 만들었다.

마티스에게 병원은 인생의 전환점이 됐던 곳이다. 그림을 시작하게 된 계기도 입원했을 때 어머니가 선물해 준 미술도구 덕분이다. 그러나 말년에는 십이지장 수술로 입원하면서부터 정상적으로 그림을 그리기 힘든 상태가 되었다. 관절염까지 찾아와 휠체어를 타야 하는 신세가 되었다. 그는 병원에서 '컷—아웃(The Cut-outs)' 기법을 구사하기 시작한다. 종이에 과슈 물감으로 의도한 색을 입히고 가위로 오리고 잘라 붙이는 콜라주 기법이다. 그 뒤로 마티스의 또 다른 예술 인생이 시작되었다. '컷—아웃' 기법으로 제작한 콜라주 작품들을 모아 아트북인 〈Jazz〉(1947)의 한정판을 출간했다. 이 중 대표작이 〈이카루스〉(1946)이다.

그리스 신화에서 높은 태양까지 날다 추락하는 이카루스를 모티브로 작품화했다. 추락할 때 떨어지는 날개의 깃털을 노란별처럼 묘사했다. 이카루스의 실루엣 가슴 쪽에는 마치 총에 맞은 것 같은 빨간 심장이 보인다. 마티스는 2차 세계 대전 때 추락하는 공군 비행사를 모티브로 표현했다고 전해진다.

〈이카루스〉 1946, 마티스

1948년 병색이 짙은 나이에 샤펠 로자이르 드 뱅스(Chapelle du Rosaire de Vence) 예배당 벽화 및 스테인드글라스 작업을 맡게 되었다. 이 작품 역시 이전에 색종이를 이용해 제작한 패턴이 기본 디자인이 되었다. 누가 봐도 마티스인지 알아볼 수 있는 고유한 느낌이 있다.

〈왕과 신화〉(1952)는 마티스 작품 중 가장 추상적인 작품 중 하나이다. 색이 현실의 재현이 아닌 색채가 주인공이 되는 작품이다. 붓이 아닌 색종이를 오려야 하다 보니 형태는 더욱 간결해졌다. 형태는 우선이 아니었다. 색채가 우선인 추상에 가까운 작품이다.

마티스에게 예술적인 영감을 주었던 여인 리디아(Lydia Delectorskaya)는 본래 모델이 아닌 잡일을 도와줄 조수로 왔었다. 그러다 집안의 가정부 역할 그리고 마티스의 모델까지 하게 되었다. 마티스가 부인이었던 아멜리 파레르와 파혼

샤펠 로자이르 드 뱅스 스테인드 글라스,
1948, 마티스

〈왕과 신하〉 1952, 마티스

미친 세상 미친 그림을 그려줄게

〈리디아 초상〉 1939, 마티스　　　　　　　　　〈부드러운 머릿결의 나디아〉 1948, 마티스

하는 데 원인을 제공한 여인이기도 하다. 이후 마티스 인생의 동반자이자 친구가 되었다.

　마티스의 심플하고 굵직한 드로잉도 그의 큰 매력 중 하나이다. 그 중 〈부드러운 머릿결의 나디아(Nadia aux cheveux lisses)〉(1948) 드로잉은 현재까지도 특히 유명하다. 이 작품은 인테리어 소품으로도 상당히 인기가 많은 작품이다. 보통 마티스의 그림은 색채가 강하다는 인식이 있지만 그의 드로잉은 또 다른 특색을 가지고 있다. 스승 모로가 예견했듯 그의 드로잉은 사물의 형태를 그대로 재현하는 게 아니라 사물의 핵심만을 간결하게 보여주는 심플함이 매력적이다.

　마티스는 다음과 같은 말을 남겼다.

"진정한 화가에게 한 송이의 장미를 그리는 것보다 더 어려운 일은 없다. 장미를 제대로 그리기 위해서는 지금껏 그렸던 모든 장미를 잊어야 하기 때문이다."

마티스는 사실적인 묘사 즉 현실을 재현하는 것보다는 이전에 없었던 새로운 작품을 창조 하는 것이 화가에게 더 중요한 역할이라고 보았다.

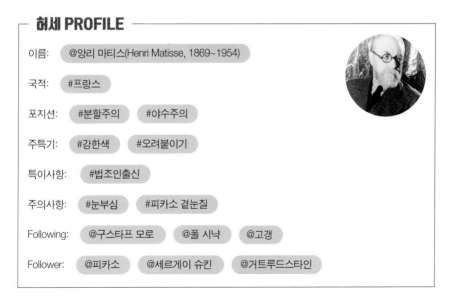

허세 PROFILE

이름:	@앙리 마티스(Henri Matisse, 1869~1954)
국적:	#프랑스
포지션:	#분할주의 #야수주의
주특기:	#강한색 #오려붙이기
특이사항:	#법조인출신
주의사항:	#눈부심 #피카소 곁눈질
Following:	@구스타프 모로 @폴 시냑 @고갱
Follower:	@피카소 @세르게이 슈킨 @거트루드스타인

미친 세상 미친 그림을 그려줄게

평생 라이벌 마티스와 피카소

●●●●

피카소(Pablo Picasso)는 마티스와 평생 라이벌이면서 동시의 절친이었다. 피카소는 마티스를 두고 '그의 뱃속에는 태양이 들어 있다'라며 색채 감각에 대한 찬사를 보내기도 했다. 파리 미술계의 라이벌 마티스와 피카소는 가까운 사이였지만 많은 부분에서 차이점이 있었다.

첫째, 둘의 상반된 출신이다. 피카소는 정열의 나라 스페인 안달루시아의 말라가(Malaga) 태생으로 마초 성격에 바람둥이 기질이 많다. 반면에 마티스는 파리 태생으로 본래 법을 전공했다. 어려운 사법 시험도 합격하고 법률사무소에서 일했던 엘리트 출신이다.

둘째, 화가가 되는 과정에서 많은 차이가 있다. 화가가 되기까지의 경력으로만 보면 피카소의 전문성이 앞선다. 피카소는 어린 시절부터 엘리트 코스를 밟은 근본 있는 화가였다. 마드리드 산페르난도 왕립 아카데미(San Fernando Royal Academy)에 조기 입학하고 기본기를 어린 시절 이미 마스터한 천재였다. 자연스럽게 화가 경력을 일찍 시작했다. 반면에 마티스는 전공을 뒤집고 다소 늦은 나이에 화가로 전향했다. 늦은 나이에 그림을 배우다 보니 피카소보다 나이가 12살이나 많았음에도 그들의 활동 시기가 겹칠 수밖에 없었다.

셋째, 작품의 상반된 스타일이다. 마티스는 법대 출신인 것과는 다르게 감성적이다. 자신의 작품을 두고 스스로 자평한 '편안한 안락한 의자'라는 비유처

럼 색채 위주의 경쾌하고 편해 보이는 감성적인 작품을 주로 제작했다. 반면에 피카소는 정열의 나라 스페인 출신답게 시각적으로 충격과 불편함을 주는 파격적인 작품을 많이 그렸다. 색채보다는 새로운 방식의 형태를 보여주는 기하학적인 작품을 주로 구사했다.

이들이 처음 상대방의 존재를 인식하게 된 것은 1903년 파리로 이주한 미국 시인 거트루드 스타인(Gertrude Stein)을 통해서였다. 거트루드 스타인의 인정을 받기 위해서 마티스와 피카소는 경쟁해야 했다. 그녀는 파리 예술계의 큰손이었다. 예술 작품도 많이 수집하며 예술가들을 후원했었다. 다양한 예술인들의 멘토였던 거트루드 스타인의 평가에 의해 파리 미술계가 움직일 정도로 그녀의 영향력은 대단했다. 살롱전에서 비판을 받고 논란이 된 마티스의 〈모자를 쓴 여인〉의 작품성을 미리 알아보고 처음 구매한 사람도 그녀였다. 이때부터 마티스는 파리 미술계에 떠오르는 대 스타가 되었다. 당시만 해도 그리 유명하지 않았던 피카소는 마티스의 재능을 질투했었다고 전해진다. 이후 피카소는 마티스를 이기기 위해서 평생 노력했다. 어떻게 하면 충격적인 작품으로 파리 미술계를 놀라게 할지 끝도 없이 고민하고 연구했다. 마티스에 대한 열등감은 피카소를 발전시켰다. 둘은 친구였지만 영악하게 서로를 견제하고 눈치 싸움을 했다. 피카소의 〈우는 여인〉(1937)의 색을 보면 마티스의 색감에 큰 영향을 받았다는 것을 알 수가 있다. 마티스의 작품에도 이러한 강한 원색이 자주 보이기 때문이다. 피카소의 〈꿈〉(1932)의 경우 마티스의 〈붉은색의 조화〉와 유사한 색감의 분위기가 흐른다. 마티스의 〈푸른 누드〉도 피카소의 〈아비뇽의 처녀〉 탄생에 간접적인 영향을 준 것으로 알려진다. 〈아비뇽의 처녀〉의 결정적인 모티브가 된 아프리카 미술품 역시 마티스가 먼저 관심을 가졌던 아

이템이었다. 마티스가 새로운 작품을 내놓으며 영감을 제공해주고 피카소는 이것들을 다른 방식으로 리메이크했다. 얄밉게도 피카소는 따라 한지도 모르게 자신만의 것으로 만들어 버렸다.

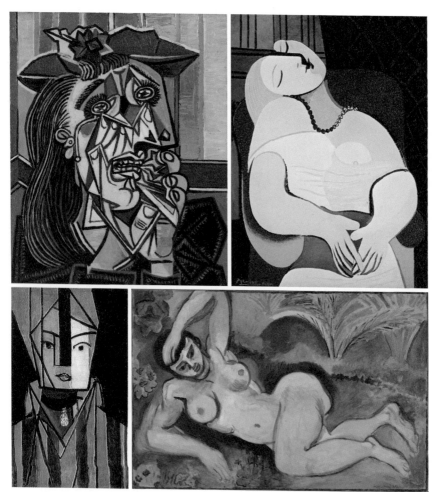

· 〈우는 여인〉 1937, 피카소 · 〈꿈〉 1932, 피카소
· 〈화이트와 핑크 머리〉 1914, 마티스 · 〈푸른 누드〉 1907, 마티스

그렇다고 항상 일방적으로 피카소가 마티스를 따라 한 것은 아니었다. 정반대의 상황도 있었다. 한창 피카소의 큐비즘이 유행했을 때 마티스도 1913년부터 따라 연구를 했었다. 〈화이트와 핑크머리〉(1914) 외에 이 시기의 여러 작품을 보면 마티스는 큐비즘을 시도하지 않는 편이 나을 뻔했다. 특유의 강렬한 색채도 없어지면서 마티스의 매력이 사라졌다. 색감이 칙칙해지면서 이도 저도 아닌 작품들이 나오던 시절이었다. 이런 작품들이 많이 알려지지 않은 이유는 아마도 마티스의 암흑기였기 때문일지도 모른다. 마티스의 하락세와는 다르게 피카소는 어느덧 파리에서 가장 유명한 화가가 되어 있었다. 마티스와 피카소가 서로 따라 하고 경쟁을 했는데 마티스가 이 부분에서는 다소 손해를 본 편이었던 것 같다. 흥미로운 것은 기본기부터 착실하게 다져진 천재 피카소가 본래 미술 전공도 아닌 아마추어 화가였던 마티스의 재능을 평생 부러워했다는 점이다.

미친 세상 미친 그림을 그려줄게

전쟁의 트라우마 독일 표현주의

●●●●●

　20세기 현대미술의 탄생 중 가장 중요한 요소는 크게 카메라 발명과 세계대전이라고 볼 수 있다. 1차 세계대전 중이었던 1915년 많은 예술가들이 중립국인 스위스 취리히에 모여들면서 다다이즘(Dadaism) 미술이 일어났다. 다다이즘 미술은 모든 사상, 전통, 예술 질서를 거부하는 반항적이며 혁명적인 새로움을 추구하는 미술이며 지금까지도 미술계에 큰 영향을 주고 있다. 뒤샹(Marcel Duchamp)의 〈샘〉처럼 소변기도 예술이 될 수 있음을 보여준 미술사조이다. 세계대전은 인간의 정신세계를 송두리째 바꿔놓았다. 다다이즘과 더불어 1차 세계 대전의 충격에 직접적인 영향을 받아서 생긴 예술 사조가 표현주의이다.

　표현주의의 범위를 넓게 보면 엘 그레코, 루벤스, 들라크루아처럼 비이성적이고 감성을 극대화한 고전 화가부터 현대의 상징주의 화가들까지도 포함할 수 있다. 일반적으로 표현주의는 시기적으로는 대략 1차 세계대전부터 2차 세계대전 사이에 주로 독일에서 유행했던 미술을 말한다. 시기에는 차이가 있지만 표현주의의 성향을 가장 쉽게 이해할 수 있는 대표적인 작품은 뭉크의 〈절규〉(1893)이다. 노을 지는 모습을 보통 아름답게 생각하지만, 뭉크 입장에서는 재앙에 가까웠다. 〈절규〉는 뭉크의 개인적이고 주관적 관점에서 바라본 세상을 그린 그림이다. 객관적인 현실이 아닌 뭉크의 표현처럼 화가의 감성과 주관이 우선시 되는 미술이다.

〈절규〉1893, 뭉크

　표현주의는 파리에서 유행했던 인상주의의 한계를 비판하며 등장한 측면도 있다. 인상주의를 포함한 사실주의는 객관적인 현실을 그리는 미술이다. 그렇다면 눈에 보이지 않는 화가의 감정과 주관은 어떻게 표현할 것인가? 그것에 대한 대안이 표현주의였다. 오스트리아의 선전포고로 시작된 1차 세계대전으로 인간들의 광기와 분노는 유럽을 집어삼켰다. 죽음을 직접적으로 체험한 당시 유럽인들은 멀쩡한 정신으로 살기 힘들었을 것이다. 전쟁을 겪고 실제 정실질환을 겪는 사람도 많았다. 미친 세상에 등장한 미술이니 당연히 그림에도 미친 표현이 나올 수밖에 없지 않을까? 미술사에서 화가들이 막 나가는 그림을 그리기 시작했던 때이기도 하다. 미친 세상에 등장한 표현주의 그림은 마치 외상 후 스트레스 장애를 표현한 것 같다.

　특히 독일의 다리파 그림에서는 그러한 표현이 잘 드러난다. 1905년 결성된 다리파(Die Brcke:뷔리케)로 불리는 그룹은 독일 최초의 표현주의 화파로 평가받는다. 키르히너, 에리히 헤켈(Erich Heckel), 슈미트 로틀루프(Karl Schmidt-Rottluff) 등의 드레스덴의 기술대학 건축과 학생들이 주도적으로 결성했다. 다리파의 다리는 과거에서 미래로 가는 다리를 뜻하고 그러한 과정을 의미하기도 한다. 니체 철학에 영향으로 다리는 자아를 찾는 과정이기도 하다. 대표 화가 에른

스트 루트비히 키르히너(Ernst Ludwig Kirchner, 1880~1938)는 다리파 강령을 만들어 독일의 표현주의 미술의 한 축을 담당했다. 다리파는 독일 르네상스의 뒤러, 루카스 크라나스, 반 고흐, 고갱, 야수파에 영향을 받았다. 그들은 드레스덴에서 집단 누드 생활하며 작업하기도 했다. 문명화되지 않은 순수함을 그림에 표현하려 했다. 드레스덴 누디즘 시대 작품들을 보면 파리의 야수파 느낌과도 비슷하다. 사실 야수주의 역시 일종의 표현주의 미술에 해당한다. 스타일이 겹치니까 지역별로 구별하는 것이 편하다.

색채를 왜곡하고 파격적으로 구사하는 것은 비슷하지만 더욱 반사회적이고 파괴적인 특징이 있다. 키르히너의 〈조각된 의자 앞의 franzi〉(1910)를 보면 피부색이 마치 외계인 같다. 파격적인 색을 보면 '처바른다'가 더 어울리는 표현이다. 키르히너가 베를린에서 활동했을 때에는 도시와 현대인의 예민함을 날

〈조각된 의자 위의 Franzi〉 1910, 키르히너 〈군인으로서의 자화상〉 1915, 키르히너

카롭게 표현했다. 당시 그림은 마치 목판화 같은 각지고 거친 느낌이 강하다. 키르히너는 1차 세계대전 때 징병되어 고통을 겪어야 했다. 징병 됐던 때를 표현한 〈군인으로서의 자화상〉(1915)을 보면 팔이 잘린 모습으로 표현했다. 그는 전역 후에도 신경쇠약으로 2년간 요양을 해야 했다. 에른스트는 알프스 산맥의 다보스(Davos)근교의 산속 오두막에서 은둔 생활을 시작했다. 당시에 그린 〈알프스의 주방(alpina cocina)〉(1918)을 보면 외상 후 스트레스 장애가 진정으로 느껴진다. 마치 정신질환을 앓은 사람처럼 표현하고 있다. 그림에서 그가 전쟁 후유증으로 얼마나 고생을 했는지가 그대로 드러난다. 1차 세계대전 이후에도 나치의 탄압으로 스위스로 망명을 가야 했다. 히틀러의 블랙리스트 화가에 포함되었기 때문이다. 그의 작품 600여 점이 나치에 의해 파괴되었다. 망명 후 스위스에서 활동했던 당시의 그림은 이전에 비해서 편해진 느낌이다.

〈궁수〉(1937)라는 작품을 보면 경쾌한 분위기의 색감은 세잔과 반 고흐를 연

〈알프스의 주방(alpina cocina)〉 1918, 키르히너

〈궁수〉 1937, 키르히너

미친 세상 미친 그림을 그려줄게

상시킨다. 파리에서 영향력이 있었던 큐비즘을 받아들여서 면 분할을 시도한 흔적이 보인다. 그런데 키르히너는 히틀러 탄압을 견디지 못하고 결국 1937년에 스스로 목숨을 끊었다.

독일 표현주의의 또 다른 큰 축인 청기사파(Der Blaue Reiter)는 바실리 칸딘스키(Wassily Kandinsky, 1866~1944)와 프란츠 마르크(Franz Marc, 1880~1961)의 주도로 만든 화파이다. 청기사 이름엔 특별한 의미가 있는 것은 아니다. 프란츠 마르크가 말을 좋아했고 칸딘스키가 기사에 대한 로망이 있었다. 그리고 두 화가 모두 파란색을 좋아했기 때문에 청기사파가 된 것이다. 이후에는 아우구스트 마케(August Macke), 파울클레(Paul Klee) 등이 합세했다. 청기사파는 키르히너의 다리파가 가진 무겁고 날카로운 느낌과 다르게 밝고 낭만적인 분위기라는 점에서 차이가 난다. 게다가 자연으로 도피하고자 하는 성향도 보인다.

청기사파의 대표 화가 프란츠 마르크는 누구보다도 동물과 자연을 사랑했다. 인간 탐욕에 의한 전쟁을 격멸했던 평화주의자였다. 동물과 인간이 조화롭게 사는 평화로운 이상 세계를 꿈꿨다. 대표작 〈꿈〉(1912)을 통해 그가 꿈꿨던 유토피아적인 세상을 그렸다. 청기사파답게 푸른색을 즐겨 썼는데 여기서 파란색은 평화를 상징한다. 동물 사랑이 남달라 다른 작품에도 여우, 개, 말 등 여러 동물을 즐겨 그렸던 화가이다.

바실리 칸딘스키는 현재 그가 가진 추상화가라는 이미지와는 다르게 활동 초기엔 표현주의 화가였다. 그는 어느 표현주의 화가들보다도 색채를 다루는 데 있어서 감각이 탁월한 화가였다. 그가 구사한 달콤한 색을 보면 현대 디자인에서 중요한 과도기 역할을 했던 독일 바우하우스 교수답다는 생각이 든다.

그의 〈composition IV〉(1911)를 보면 이미 초기부터 추상 미술을 실험하고 있

〈꿈〉 1912, 프란츠 마르크

〈composition IV〉 1911, 칸딘스키

미친 세상 미친 그림을 그려줄게

었다. 어느 날 우연히 옆으로 뉘어진 방향에서 본 그림이 더 아름답다는 것을 깨달은 뒤 추상화를 연구하기 시작했다. 마치 바그너(Wilhelm Richard Wagner)의 음악처럼 눈에 보이는 구체적인 사실 재현이 아닌 그림도 충분히 아름다울 수 있다는 것을 깨달았다. 음악에 영감을 얻은 칸딘스키는 이 같은 시적인 표현도 했다.

"색은 건반이고, 눈은 망치요, 영혼은 여러 개의 줄을 가진 피아노다."

〈두 포플러나무〉(1912)는 칸딘스키가 추상화로 가기 전 과도기적인 풍경화이다. 정확한 현실의 재현 보다 달콤한 색채의 조화와 구성이 돋보이는 작품이다. 이후 칸딘스키는 바우하우스에서 조형의 3요소로 불리는 점, 선, 면 이론을 체계화하고 학생지도까지 하게 된다.

청기사파 멤버들은 1차 세계대전에 때문에 종말을 맞이했다. 전쟁 중 마케가 가장 먼저 희생되었고 프란츠 마르크는 수류탄을 맞고 사망했다. 이후 칸

〈두 포플러 나무〉 1912, 칸딘스키

딘스키는 살아남아 자신만의 추상미술의 길을 걸어가게 되었다. 아우구스트 마케가 전쟁 전에 그린 〈로코코〉(1912)를 보면 그림 속 세상은 따뜻함과 행복만이 가득하다. 나무가 우거진 산속 오두막에서 남녀가 손을 잡고 양치기는 여유롭게 피리를 불고 있다. 아마도 청기사파가 꿈꿔왔던 이상세계일 것이다. 이후 전쟁으로 희생될 마케의 그림이라는 사실을 알고 보면 더욱 슬픈 그림이다. 전쟁으로 인해 그들이 꿈꿨던 유토피아의 세상은 오지 않았다. 만약 세계대전이 발발하지 않고 청기사파가 지속됐다면 아름다운 색채의 감성적인 추상미술을 더욱 발전시키지 않았을까 하는 아쉬움이 있다.

〈로코코〉 1912, 마케

〈게르니카〉 1937, 피카소

큐비즘의 뜻은
입체주의가 아니다

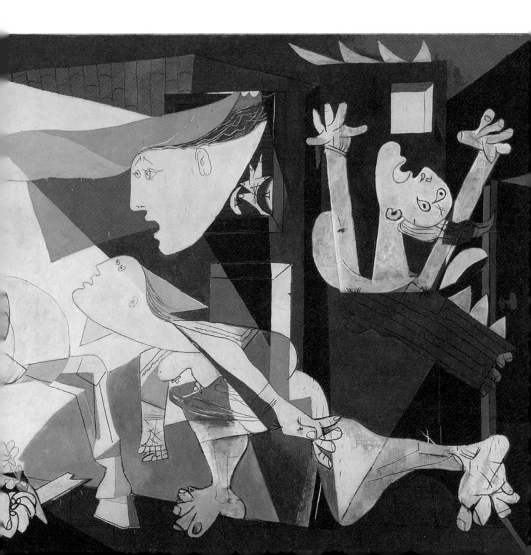

큐비즘의 탄생, 피카소와 브라크

●●●●●

〈아비뇽의 처녀들〉 1907, 피카소

1907년도 발표한 〈아비뇽의 처녀들〉은 파블로 피카소(Pablo Picasso, 1881~1973)의 의도치 않은 큐비즘 첫 작품이다. 당시 큐비즘이라는 말도 없을 때 라이벌 마티스를 이겨보려 무리수를 둔 그림이기도 하다. 피카소 스스로 자랑스러워했던 것과는 정반대로 처음 지인들에게 보여줬을 때의 반응은 재앙에 가까웠다. 사람들은 피카소가 이제 감각을 상실하거나 미쳤다고 생각했다. 한 지인은 진지하게 피카소가 그림 뒤에서 목을 매달고 자살할 것이라고 했다. 아비뇽은 바르셀로나 어느 사창가를 뜻한다. 즉 매춘부를 그린 작품이다. 충격적인 비주얼에 주제도 파격적이었다. 〈아비뇽의 처녀들〉은 마티스로부터 힌트를 얻어 관심 갖게 된 아프리카 원시 가면 그리고 세잔의 영향을 받아 탄생한 작품이다. 나름 심혈을 기울여 만든 작품이기에 실망도 컸다. 다른 친구들이 다 무시했을 때 그나마 피카소를 이해해 주려 했던 친구는 조르주 브라크(Georges Braque, 1882~1963)였다. 브라크는 피카소를 설득하여 아비뇽 처녀 전시를 만류했다. 그래서 작품을 완성하고도 바로 전시도 하지 못한 아픈 사연이 있는 작품이다. 당시만 해도 〈아비뇽의 처녀들〉이 파리의 미술계를 바꿀 혁명적인 그림이 될지 아무도 예상하지 못했다.

1년 뒤 브라크는 독특한 방식으로 남프랑스 풍경을 그려 전시를 열었다. 대표작 〈에스타스의 집(Maisons à l'Estaque)〉(1908)을 보면 〈아비뇽 처녀들〉의 네모진 면 분할 방식으로부터의 영향이 보인다. 〈아비뇽의 처녀들〉 전시를 말렸던 브라크가 오히려 피카소의 그림에 영향을 받고 먼저 발표를 하니 황당한 일이었다. 당시 피카소도 친구의 행동을 가증스러워 했다. 전시 때 브라크의 〈에스타크 집〉을 본 마티스와 비평가 루이 보셀(Louis Vauxcelles)은 '작은 혹은 이상한 큐브'처럼 생겼다며 약간의 조롱 섞인 말을 했다. 이 말이 '큐비즘'의 기원이

<에스타크의 집> 1908, 조르주 브라크

되었다. 큐비즘을 입체주의로 흔히 부르지만 엄연히 잘못된 말이다. 왜냐하면 큐브를 우리말로 바꾸면 육면체 혹은 입방체가 되기 때문이다. 큐비즘은 사실 이전 고전주의의 삼차원을 파괴하고 평면에 해체한 그림들이다. 입체적이지 않고 오히려 평면적이다. 더 정확한 번역인 입방체주의라 부르지 않을 바에는 차라리 본래 말인 '큐비즘'이라 부르는 것이 낫지 않을까?

인터넷 검색을 통한 지식백과에 큐비즘을 사전적으로 풀이한 내용을 보면 읽는 것이 두려울 정도이다. 내용은 왜 이렇게 길며 쓸데없이 한자어는 왜 이렇게 많은지… 빠삐에 꼴레라는 익숙하지 않은 어려운 전문용어까지 나오니 이해하

〈기타를 들고 있는 남자〉 1912, 조르주 브라크

고 싶지도 않다. 그래서 나름의 관점으로 큐비즘을 정말 쉽게 풀어보았다.

첫째, 표현할 대상을 네모, 세모 같은 기하학 도형으로 단순화시키는 특징이 있다. 복잡한 형태라도 단순한 도형으로 바꿔 그린다. 이러한 특징은 현대미술의 아버지로 불리는 세잔의 영향으로 보기도 한다.

둘째, 큐비즘은 시점이 다각화된다. (개인적으로 별로 동의하지 않지만) 이전 고전주의 회화에서는 고정된 시점의 원근법을 활용했다. 하나의 카메라에서 본 화면을 평면에 3D처럼 보이게 만드는 착시현상을 이용한 것이다. 그런데 큐비즘은 하나가 아닌 다중시점 그림이다. 즉 카메라가 여러 개 있어서 다각도에서

본 화면들을 평면에 옮겨 놓은 것이다. 이론적으로는 다면체의 평면 전개도 방식이다. 결과적으로 입체가 아닌 평면적인 그림이다.(일부 예외도 있다)

셋째, 화가 마음대로 퍼즐처럼 섞어 놓는다. 여러 시점을 옮겨 놓은 전개도가 맞지만 다시 화가의 주관대로 마음대로 섞어서 재조합한다. 이런 방식은 콜라주처럼 종이를 오려 붙이는 방식과 유사하다. 섞는 방식은 화가의 창의적인 영역이기에 다양한 스타일이 가능하다. 큐비즘 중에 무엇을 그렸는지 알아보기 힘든 그림이 많은 이유이기도 하다. 브라크와 피카소가 초기에 연구한 분석적 큐비즘 시기엔 이러한 특징이 더욱 도드라진다.

큐비즘을 더욱 쉽게 정의한다면 '면으로 쪼갠 그림'정도로 봐도 무방하다. 초기 분석적 큐비즘 시기엔 브라크와 피카소가 사이좋게 작업실도 공유하고 서로 많은 영향을 주고받았다. 당시 이들의 작품을 보면 솔직히 정말로 다중 시점을 의도했는지 의심스러운 표현이 많다. 무엇을 표현했는지조차 알아보기 힘들어 복잡하게 면을 쪼갠 추상미술로 보인다. 이 시기의 피카소와 브라크는 마치 쌍둥이처럼 둘의 그림을 구분하기 힘들 정도도 비슷한 방식으로 그렸다. 이점을 알고 이들은 전시회에서 일부러 이름을 빼고 전시하기도 했다. 누구의 그림인지 알아 맞추어보라는 식의 일종의 퍼포먼스이기도 했다.

둘의 공통 관심사는 현대미술의 아버지로 불리는 폴 세잔이었다. 세잔은 이미 모든 사물은 구, 원기둥, 원뿔로 이루어졌다는 말도 했었다. 세잔은 세상을 단순화하고 기하학 도형으로 만들려는 실험은 끝내 완성하지 못하고 생을 마감한 것으로 보인다. 그가 말한 기하학 도형 중 그림에 단순화해 적용된 연구는 동그란 사과 정도밖에 없기 때문이다. 세잔의 조형적 실험을 브라크와 피카소가 큐비즘으로 바통을 넘겨받은 셈이다. 큐비즘의 이론을 제공하는 다중

시점도 세잔의 정물에서 영감을 얻었다고 보통 평가한다. 쟁반 위 과일이 쏟아질 것 같은 각도로 세워져 있는 그림을 두고 세잔이 여러 개의 시점을 이미 시도했다고 본다. 이점이 큐비즘을 만든 피카소와 브라크에게 좋은 영감이 됐다고 이야기를 많이 한다.

그러나 이전 세잔 편에서 다룬 것처럼 이 같은 이론이 과연 사실인지는 개인적으로 회의적으로 생각한다. 사실 세잔은 정확한 형태 재현에 관심이 없음을 이야기한 적이 있다. 그에게는 형태보다 색채가 우선이었기 때문이다. 즉 시점 또한 그의 관심사가 아니었다. 사실 큐비즘의 이론을 제공한 것은 브라크와 피카소가 아닌 앙리 베르그송(Henri-Louis Bergson) 같은 다른 학자들이었다. 피카소는 다중시점에 대한 언급도 한 적이 없다. 영국의 미술사학자 크리스토퍼 그린(Christopher Green) 역시 피카소와 브라크가 연구한 큐비즘에서 다중시점(multiple perspective)을 의도했는지에 대해서 회의적이다. 초기 브라크와 피카소가 사물의 형태에 집중한 분석적 큐비즘 시절에도 시점에 대한 연구보다는 형태 왜곡과 면 분할에 대한 의도가 더욱 도드라진다. 세잔이 시도한 네모진 터치가 오히려 큐비즘에 직접적인 영향을 주었다고 보는 것이 더욱 합리적으로 보인다.

피카소의 〈아비뇽의 처녀들〉 역시 큐비즘이나 다중시점을 의도해서 그린 작품은 아니다. 큐비즘이라는 말조차 없을 때 나온 작품이기 때문이다. 오히려 아프리카 원시 가면에 더욱 많은 영향을 받았다. 의도와는 상관없이 〈아비뇽의 처녀들〉이 큐비즘의 시작을 알린 혁명적인 작품인 것은 사실이다. 처음 보았을 때 지인들의 냉소적인 반응과 달리 〈아비뇽의 처녀들〉은 20세기 미술계의 판도의 완전히 뒤집은 작품이다. 현대미술에 미친 충격과 영향력은 상

상을 초월했다. 피카소를 무
시했던 첫 반응과 다르게 어
느 순간 파리 미술계는 피카
소의 큐비즘을 모방하기 시
작했다. 후안 그리스, 글레이
즈, 레저, 뒤샹 형제 등 한둘
이 아니었다. 이제는 면을 쪼
갠 그림을 그리지 않으면 시
대에 뒤처진 그림 혹은 촌스

〈드릴〉 1929, 프란티섹 쿠프카

러운 그림이 되는 시대를 피카소와 브라크가 만들었다.

큐비즘을 연구한 체코 화가 프란티섹 쿠프카(Frantisek Kupka)의 그림을 보면 우
리나라 디자인 학과를 진학하기 위한 기초조형시험 같다. 큐비즘은 순수미술
에서 디자인으로 진화하는 과도기에 중요한 위치를 차지한다. 추상미술의 1세
대 화가이면서 디자이너이기도 했던 칸딘스키도 역시 입체주의의 영향을 받
았다. 즉 그래픽 디자인의 뿌리는 큐비즘이라고 볼 수도 있다. 큐비즘은 르 코
르뷔지에(Le Corbusier)의 현대 건축 이론에도 영향을 주었다. 현재의 아파트 역
시 르 코르뷔지에의 건축 이론에서 탄생한 작품이다. 사실 우리나라 사람들은
큐비즘을 이론으로 공부할 필요가 없다. 우리가 항상 보는 네모진 아파트 공
화국 자체가 큐비즘 세상이기 때문이다.

큐비즘의 화가 피카소라는 이미지와는 다르게 편견을 깨는 흥미로운 점이
있다. 피카소의 히트작들을 보면 전형적인 큐비즘이 아닌 작품들이 많다는 사
실이다. 피카소의 어린 여자 친구 마리 테레즈와 사진 작가 도라마르를 그린

초상화들은 전형적인 큐비즘보다는 형태 왜곡과 단순화에 더욱 신경을 쓴 작품들이다. 〈아비뇽의 처녀들〉도 큐비즘이라는 말이 있기도 전에 나왔고 역시 형태 왜곡이 강조된 작품이다. 대표작 〈게르니카〉에도 면을 분할한 큐비즘의 요소가 일부 있지만 피카소가 실험한 여러 스타일이 섞인 종합 완성본에 가깝다. 피카소의 위대함은 이러한 점이다. 큐비즘을 만든 화가는 피카소지만 스스로는 계속 진화를 했다. 파리 미술계에서 큐비즘이 익숙해질 무렵엔 또 다른 새로움을 추구하는 예술가였다. 피카소는 큐비즘 화가가 아닌 종합 아티스트라 부르는 것이 올바른 표현일 것이다.

마드리드 레이나 소피아 미술관에서 큐비즘에 관한 이야기를 하면 많은 사람이 이렇게 얘기한다.

"이해는 했는데 큐비즘 그림이 예쁘고 좋은지 그런 건 모르겠어요."

어떻게 보면 큐비즘에 대한 정상적이고 솔직한 반응이다. 나는 누군가의 암기한 지식을 듣는 것보다 감상자의 이러한 솔직한 감상에 더욱 흥미를 느낀다. 큐비즘은 아름다운지 잘 그렸는지 하는 심미성이나 감성적인 관점으로 보는 그림이 아니다. 모더니즘의 공식과 같은 새로움의 미학이다. 나는 가끔 랩 음악을 처음 받아들이는 과정에 비유하곤 한다. 우리나라에서 랩 음악이 도입된 90년대 초 기성세대들은 처음 랩 음악을 듣고 이게 무슨 노래냐며 비아냥거렸다. 하지만 30년이 지나 적응된 현재 음원차트를 보면 랩이 안 들어간 노래를 찾기 어려울 정도로 이제 대중화되었다. 큐비즘을 받아들인 당시 파리 미술계도 이러한 반응이었다. 세상을 바꿀 정도의 새로움은 적응이 쉽지 않다. 적응 기간이 지나고 익숙해지면 나름의 매력을 느끼게 된다. 처음의 차가운

반응과는 다르게 어느 순간부터 파리의 많은 예술가들이 큐비즘 스타일을 모방하고 응용하기 시작했다.

그렇다면 큐비즘은 브라크와 피카소가 같이 처음 만들었는데 왜 피카소를 더 높게 평가할까? 이유는 여러 가지가 있겠지만 먼저 피카소의 스타성과 히트작이 많은 점을 들 수 있다. 〈게르니카〉라는 히트작 하나로도 충분한 영향력이 대단하지만 결정적으로 큐비즘 탄생의 계기가 된 그림 〈아비뇽의 처녀들〉의 주인공이 피카소라는 역사성은 간과할 수 없는 사실이다. 스스로 유명해지려는 노력도 많이 했다. 피카소는 무명시절 일부러 화랑을 다니며 아무도 관심 없는 피카소 작품 없냐고 물어봤다고 한다. 화랑 주인들은 들어본 적도 없는 피카소가 누구인지 궁금하게 한 것이다. 현대 활동하는 작가들도 자신의 브랜드 가치를 높이기 위한 노력은 어느 정도는 필요하다고 생각한다.

예술적 영감의 원천은 여자!
피카소의 일곱 여인 이야기

●●●●●

파블로 피카소(Pablo Ruiz Picasso, 1881~1973)는 스페인 안달루시아 지방의 말라가에서 태어났다. 비록 스페인 화가이지만 주로 파리에서 활동하며 수많은 명작을 그렸기에 파리가 키운 화가로 보는 것이 맞을지도 모른다. 피카소의 그림을 두고 발로 그려도 이것보다는 낫겠다는 말을 할 수 있을지도 모른다. 그러나 어린 시절의 그의 그림을 보면 이러한 말을 할 수 없다. 14살 어린 나이에 이미 수준급의 사실화를 그렸기 때문이다. 피카소는 어릴 때부터 천재였다는 말을 많이 한다. 12살 때 이미 라파엘로처럼 그렸다고 자평하기도 했다. 피카소가 같은 나이에 비해 월반할 정도의 재능이 있었던 것은 사실이지만 진정한 천재성은 오히려 어른이 되었을 때라고 생각한다. 현대미술이 요구하는 천재형 아티스트는 단순히 잘 그리는 화가가 아니라 시대를 앞선 통찰력을 가진 새로움을 창조하는 예술가이다. 이 조건에 가장 부합하는 화가가 피카소이다.

피카소의 여자 이야기가 썰 풀기 좋은 흥밋거리지만 결코 재미만을 위함은 아니다. 피카소에게 여자는 예술에 있어 매우 중요한 영감을 주었기 때문이다. 피카소는 공식적으로는 7명에서 9명의 여자를 만났지만 비공식적으로는 셀 수 없을 정도의 여자들과 염문을 뿌렸다.

파리에 온 지 얼마 안 됐을 때 주머니 사정이 여의치 않던 피카소는 카사헤마스(Carlos Casagemas)라는 절친 집에 얹혀살아야 했다. 친구 카사헤마스는 모

델이자 댄서였던 제르망 피쇼(Germaine Pichot)를 짝사랑했다. 친구가 그녀를 좋아하는지 알면서도 제르망과 먼저 잠자리를 했던 피카소였다. 잠시 피카소가 고향 스페인으로 떠나 있는 동안에 큰 사고가 있었다. 파리의 지인들이 있는 술자리에서 만취한 카사헤마스는 제르망에게 사랑을 고백했지만 거절당했다. 그리고는 그녀를 향해 총을 쏘았다. 총알은 제르망을 살짝 스쳤지만 큰 부상은 아니었다. 쓰러진 제르망을 보고 죽었다고 착각한 카사헤마스는 죄책감에 그 자리에서 자신의 머리에 총을 겨누고 자살하고 만다. 멀리서 충격적인 소식을 들은 피카소는 친구의 죽음을 막지 못해 불편한 마음을 가지게 됐다. 그

〈까사헤마스의 장례〉 1901, 피카소

〈기타치는 노인〉 1903, 피카소

럼에도 파리로 돌아온 뒤 죽은 친구 카사헤마스의 집에서 제르망과 잠자리를 가졌다. 카사헤마스의 죽음을 계기로 우울한 푸른색으로 그리게 됐다고 스스로 밝혔다. 이때가 청색시대(Période bleue)라 불리는 시기이다. 〈기타치는 노인〉(1903)처럼 소외받는 파리의 가난한 사람들을 어둡고 침울한 분위기로 그렸으나 전시는 큰 성공은 거두지 못했다.

1904년 페르낭드 올리비에(Fernande Olivier, 1881~1966)를 만나면서 피카소의 그림 분위기는 점차 밝아졌다. 장밋빛 시대(Période rose)로 불리는 이 시기부터 피카소는 경제적으로도 안정을 찾기 시작했다. 둘은 7년 간 함께 동거했다. 모델이자 애인이었던 페르낭드는 피카소 예술에서 중요한 뮤즈 역할을 했다. 그녀는 파리에서 화가들에게 모델로 인기가 많았다. 페르낭드에 대한 집착으로 외출을 할 때면 그녀를 집에 가두기도 했다. 먼 훗날 그녀는 무명의 피카소가 성

〈여인의 머리(페르낭드)〉 1909, 피카소

페르낭드 올리비에

큐비즘의 뜻은 입체주의가 아니다

공하는 과정을 지켜본 유일한 여자였다는 자부심도 있었다. 피카소가 라이벌 마티스를 이겨보려고 심혈을 기울여 제작한 〈아비뇽의 처녀들〉(1907)을 그릴 때 페르낭드에 대한 애정은 식어가고 있었다. 피카소는 만나는 여인이 질릴 무렵 그림에 나오는 모델을 추하게 그리는 특징이 있다. 〈아비뇽의 처녀들〉이 이에 해당한다. 아프리카 원시 가면의 영향으로 여인의 형태를 왜곡한 것도 있지만 모델은 페르낭드였다. 1909년부터 청동으로 제작한 〈여인의 머리(페르낭드)〉(1909)는 큐비즘을 조형물로 만드는 실험 작이다. 모델이었던 페르낭드의 얼굴은 일그러지고 뒤틀려있다. 어떤 여자라도 자신의 모습이 이렇게 뒤틀린 조형물로 표현된다면 서운할 만하다. 브라크와 함께 본격적으로 큐비즘

〈마졸리〉 1912, 피카소

에바 구엘

을 연구할 무렵 피카소는 페르낭드를 정리하고 에바 구엘(Eva Gouel, 1885~1915)을 만났다. 에바는 헤어진 페르낭드의 친구이기도 했다. 피카소에게 버림을 받고 미련이 남은 페르낭드는 에바를 시켜 피카소를 감시하게 했다. 하지만 의도치 않게 피카소에게 새로운 여자를 소개해 주는 상황을 만들게 되었다.

결과적으로 페르낭드는 사랑과 우정 모두 잃게 되었다. 새로운 사랑을 시작하는 피카소는 심리적으로 안정을 찾았다. 집중적으로 큐비즘을 발전시키면서 파리 미술계에서 피카소의 영향력은 커져갔다. 이 무렵 사랑하는 에바를 그린 작품이 〈마졸리〉(1912)라는 큐비즘 작품이다. 손, 발, 몸이 마치 토막 난 듯 무엇을 그렸는지조차 식별하기 힘들다. 평소에도 허약했던 에바는 결핵으로 젊은 나이에 요절했다. 사랑했던 에바를 떠나보낸 피카소의 상실감을 매우 컸다.

이후 새로운 여인 올가 코클로바(Olga Kokhlova, 1891~1955)를 만난다. 그녀는 러시아 발레리나 출신이었다. 무대 공연 작품을 준비하며 만난 것이 인연이 되어 결혼까지 하게 되었다. 피카소는 결혼 전 '내가 결혼과 어울릴까?' 고민을 많이 했다고 한다. 당연히 피카소에게 결혼은 어울리지 않았다. 먼저 둘의 성향 차이가 너무 컸다. 올가는 낭비벽이 심했다. 상류사회 사람들과 어울리는 것을 즐기며 격식을 중요하게 여겼다. 피카소도 자유로울 수 없었다. 억지로라도 격식을 차려야 했다. 소박하고 자유로운 영혼인 피카소와는 전혀 다른 스타일이었다. 올가는 피카소의 큐비즘 미술조차 달가워하지 않았다. 고전주의 미술을 선호하는 올가의 영향으로 짧은 기간이지만 피카소가 잠시 고전주의 스타일로 돌아간 시절이었다. 이 무렵에 그린 부인 초상 〈의자에 앉은 올가〉(1918)를 보면 피카소가 마음만 먹으면 얼마든지 고전주의 사실화도 잘 그릴 수 있음을 보

올가 코클로바 〈안락 의자에 앉은 올가〉 1917, 피카소

여준다. 피카소와 올가 사이에 아들 파울로(Paulo Picasso)가 태어났지만 피카소
는 곧 불륜을 저질렀다.

　결혼 후 피키소의 첫 번째 불륜녀는 17살의 마리 테레즈 월터(Marie-Thérèse
Walter, 1909~1977)이다. 당시 피카소 나이 45세였다. 백화점에서 한눈에 반한 마
리 테레즈를 유혹하기 위해 서점에 데려갔다. 이번엔 유명세를 이용해 잡지
에 나온 자신의 사진을 보여주었지만 마리 테레즈는 별로 큰 반응을 보이지 않
았다. 그녀는 예술에 관심이 없었기 때문이다. 놀이공원과 스포츠를 좋아하는
순진한 백치미 소녀였다. 마리 테레즈는 유독 잠이 많았다. 피카소가 그린 〈마
리 테레즈〉 초상화 시리즈 그림들에서 잠자는 모습이 많은 이유이기도 하다.
자신의 아들 파울로와 같이 놀이공원도 함께 데려가기도 했다. 순진한 마리

〈마리 테레즈 초상〉 1937, 피카소　　　　　　　　마리 테레즈

테레즈는 처음에 피카소를 그저 자신을 잘 챙겨주는 아빠 같은 존재로 생각했다. 그러나 피카소는 다른 마음이 있었다. 피카소는 아내 몰래 마리 테레즈와 살림을 차렸다. 그것도 가족이 사는 집 건너편이었다. 그들은 오랜 기간 비밀 연애를 했다. 피카소가 외국인 신분이었기에 당시 미성년자였던 테레즈와 교제하면 추방당할 위험도 있었다. 1935년 마리 테레즈가 피카소의 딸 마야(Maya Widmaier-Picasso)를 임신했을 때 올가는 남편의 불륜 사실을 알아챘다. 올가는 곧 아들 파울로와 함께 남프랑스로 이주해 별거에 들어갔지만 끝까지 이혼은 하지 않았다. 역시 재산 문제였다. 피카소는 아들 파울로에게 매정하게 대한 반면에 마리 테레즈가 낳은 딸 마야에게 더욱 자상한 아빠였다고 전해진다.

　피카소는 곧 마리 테레즈와는 전혀 다른 스타일의 여인 도라 마르(Dora Maar, 1907~1997)를 만나 사랑에 빠진다. 이혼을 안 했으니 마리 테레즈에 이어

두 번째 내연녀였다. 도라 마르는 초현실주의 사진작가로 지적인 여인이었다. 스페인어도 잘해서 피카소와도 말도 잘 통했다. 그녀 또한 초현실주의 예술가였기에 피카소와 예술적 교감을 나누는 사이로 발전했다. 시사 문제에도 관심이 많아 게르니카를 그리는 데에도 중요한 영향을 준 것으로 알려져 있다. 〈게르니카〉를 그리는 과정이 사진으로 남아있는 것도 도라 마르 덕분이었다. 이 시기에 피카소는 큐비즘을 뛰어넘어 데포르마시옹(déformation: 형태를 표현자의 주관에 따라서 바꾸어 표현하는 기법)으로 엉뚱하게 눈, 코, 입 뒤틀어 표현했다. 그럼에도 사람의 인상을 특징 있게 잘 포착했기 때문에 어떤 사람인지 직관적으로 구별할 수 있게 그렸다. 그녀의 초상화에서 긴 속눈썹이 도드라지는 도라 마르는 날카로운 손톱과 함께 각진 느낌으로 표현했다. 도라 마르는 이렇게 표현된

도라 마르

〈도라 마르 초상〉 1937, 피카소

자신의 초상화들을 좋아하지 않았다고 전해진다. 특유의 예민한 성격에 자주 울었지만 그럴 때면 피카소는 오히려 놀리면서 울보라고 별명을 지어주었다.

피카소 전성기 시절에 가장 많이 그린 두 여인 마리 테레즈와 도라 마르를 구별하는 큰 특징이 있다. 마리 테레즈는 잠이 많은 금발 소녀였다. 당시 피카소는 유난히 성적으로 마리 테레즈의 가슴에 집착했다고 알려진다. 피카소의 초상화 여인 중 금발에 잠을 자고 가슴이 강조되어 있다면 마리 테레즈일 가능성이 90% 이상이다. 반대로 도라 마르는 눈이 크고 속눈썹이 긴 시원스럽게 생긴 용모이다. 피카소가 지어준 별명 울보답게 우는 여인으로도 자주 등장한다. 그림에서 속눈썹이 강조되거나 우는 여인이 있다면 도라 마르로 쉽게 구별이 가능하다.

1937년 파리 만국박람회 마감일을 앞두고 피카소가 게르니카를 열심히 그리던 중에 사건이 있었다. 작업실에서 마리 테레즈와 도라 마르는 피카소 한 남자를 두고 싸웠다고 전해진다. 안 그래도 바쁜 피카소는 두 여인의 싸움을 말릴 여유도 없었지만 말리고 싶지도 않았다. 오히려 싸우는 두 여인을 방관하며 즐겼다고 한다. 말년 인터뷰에 따르면 당시 둘 중 하나를 선택하라는 요구를 받았을 때 그녀들에게 스스로 싸워야 할 것이라 말했다고 한다.(피카소의 친구이자 미술 사학자 존 리차드슨(John Richardson)에 따르면 이 이야기가 사실이 아니라고 주장한다.) 그래서 게르니카의 좌우측 양쪽에 괴로워하는 여인은 자신을 두고 싸우는 두 여자를 모티브로 그렸다는 설도 있다. 왼쪽 아이를 들고 있는 여인이 금발의 마리 테레즈, 오른쪽 절규하는 여인이 도라 마르라는 주장이다. 그러나 어디까지나 추측일 뿐이다.

피카소의 세 번째 정부는 프랑수아 질로(Françoise Gilot, 1921~)라는 여인이다.

미모가 영화배우 못지않게 빼어난 여인이었다. 파리의 어느 식당에서 피카소는 친구와 함께 있는 프랑수아에게 체리를 사주고 작업실에 초대한 것이 인연이 되었다. 신인 화가였던 프랑수아에게 파리 미술계의 대스타 피카소는 매력적인 존재였다. 둘은 10년간 동거했다. 이 기간 프랑수아는 피카소의 법적 부인인 올가로부터 시달림도 받아야 했다. 아이도 둘이나 낳았다. 프랑수아를 한창 사랑했을 무렵 꽃이나 태양으로 그녀를 비유하며 조금은 유치하게 그리기도 했다. 피카소의 유별난 여성편력에 지쳤던 프랑수아가 경고도 했지만 피카소의 바람기는 계속됐다. 인내심에 한계를 느낀 프랑수아는 결국 아이들을 데리고 피카소를 떠났다. 이전까지 피카소를 먼저 떠난 여인은 없었다. 겪어보지 않은 시련에 피카소는 충격이 컸다고 전해진다. 피카소에게 버림받은 대

프랑수아 질로

〈프랑수와 질로 드로잉〉, 피카소

다수 여인은 폐인이 되었지만 프랑수아 질로는 유일하게 피카소에 의존하지 않고 자수성가한 여인이다. 예술가뿐만 아니라 학자로도 인정을 받았다. 그녀는 예술가로서의 능력은 피카소에 가려진 면이 많다.

이별 후 프랑수아 질로가 예술 활동을 시작하자 피카소는 모든 갤러리에 그녀가 거래하지 못하도록 앞길을 막기도 했다. 그녀가 겪은 피카소에 대한 이야기를 다룬 자서전 『Life with picasso』을 출판하려 하자 법적 소송으로 대응하며 출판을 막으려고도 했다. 결국 발간된 프랑수아 질로의 자서전은 전 세계에 100만 부 이상 팔렸다. 그녀는 자신이 낳은 아들 클로드와 딸 팔로마의 호적을 피카소에 등록시키며 피카소의 상당한 유산을 받을 수 있게 했다.

피카소의 마지막 여인은 도자기 작업 조수 출신이었던 자클린 로케(Jacqueline Roque, 1927~1986)였다. 피카소의 법적 부인 올가가 세상을 떠나자 그녀와 재혼했다. 자클린은 이제 80대 할아버지였던 피카소가 작업에 매진할 수 있도록 내조를 잘해주었다. 건강이 안 좋은 피카소의 인간관계를 단속하기도 했다. 피카소가 생을 마감할 때까지 곁을 지켰던 마지막 여자였다. 피카소가 세상을 떠나고 장례식에는 그를 거쳐 간 많은 여자와 일부 피카소의 자녀들이 방문했다. 하지만 자클린은 이전 법적 부인이었던 올가 가족 외에는 모두 문전박대를 했다. 피카소 내연녀 동호회도 아니니 이해는 가지만 자클린의 행동에 여론이 좋지 않았다. 유산 문제로 돈을 다 가로채려 한다는 소문이 돌았다. 피카소의 죽음은 이후 남겨진 사람들의 또 다른 죽음과 불행을 가져왔다. 피카소의 손자 파울리토(Pablito Picasso)는 자클린이 장례식 참여를 막아 참여하지 못하자 약을 먹고 자살했다. 또 다른 손녀 마리나(Marina Picasso)는 오빠인 파울리토의 죽음에 충격을 받고 15년간 정신과 치료를 받아야했다. 피카소의 죽

〈자클린 초상〉 1954, 피카소 자클린 로케

음 이후 괴로워하던 마리 테레즈는 4년 뒤 목을 매고 자살했다. 피카소가 죽
고 난 뒤 13년 동안 비난에 시달리며 극심한 우울증을 앓았던 자클린도 피카소
의 105년째 생일날 무덤 앞에서 스스로 목숨을 끊었다. 피카소는 살아생전에
여인들에게 엄청난 인기를 누렸다. 돈이 많아서라는 말도 일리는 있으나 돈이
없던 시절에도 인기는 많았다. 마성의 남자 피카소와 말을 섞으면 여자들은
곧 마음을 빼앗겼다. 이러한 마력이 대단한 능력일 수도 있으나 피카소를 거
쳐 간 수많은 여인들과 남겨진 자식들의 비극적인 삶을 보면 오히려 저주가 아
닐까 하는 생각도 해본다. 피카소의 명작들은 수많은 여인의 영혼을 갉아먹고
나온 그림일 수도 있다.

히틀러에 대항한 피카소 '게르니카'

●●●●●

　게르니카(Guernica)는 스페인 파이스 바스코(Pais Vasco) 지방의 작은 소도시의 이름이다. 피카소의 명작 〈게르니카〉는 1937년 스페인 내전의 참상을 다룬 그림이다. 1936년도부터 시작된 스페인 내전은 여러 정치 이데올로기의 전쟁이기도 했다. 스페인은 20세기 초까지 전통적으로 왕정을 이어오던 국가였다. 왕정이 폐지되고 스페인 제2공화국 시절 토지 개혁에 반대하는 보수 세력인 왕족과 귀족 그리고 가톨릭 성직자 계층은 불만이 많았다. 보수 세력은 스페인 파시즘 정당 팔랑헤(Falange) 그리고 군부 세력과 왕당파를 결성하고 쿠데타를 일으켰다. 왕당파에 대항한 반대 세력은 당시 주정부였던 공화주의자들, 전체주의에 적대적이었던 공산주의, 자유주의, 무정부주의자들이었다. 이들이 공화파를 결성해 왕당파와 맞선 전쟁이 스페인 내전(스페인어: Guerra Civil Española)이다. 3년간의 전쟁이 왕당파의 승리로 끝나면서 군부의 수장 프랑코(Francisco Franco, 1892~1975)는 1939년부터 그가 사망한 1975년까지 장기 집권했다. 프랑코의 장기간 독재로 인해 스페인의 민주화는 다른 서유럽 국가들에 비해 뒤늦게 찾아왔다.

　내전 초기에 파시즘 성향을 가진 프랑코는 독일 나치의 히틀러에게 도움을 요청했다. 독일군의 신식 무기를 실험할 장소 제공 명분으로 북부 파이스 바스코 지방 공격을 제안한 것이다. 내전 때 파이스 바스코 주는 왕당파에 대항

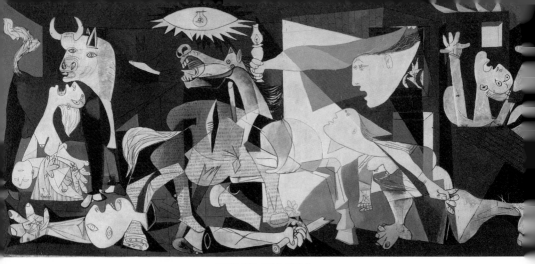

〈게르니카〉 1937, 피카소

하는 지역이었다. 독일 나치 전투기는 4시간 동안 바스크 지방의 평화로웠던 소도시 게르니카 중심부에 융단폭격을 가했다. 짧은 시간에 사망자 1,600여 명에 달했던 비극적인 사건이었다. 전쟁 중에도 민가는 공격하지 않는 최소한 의 인도주의 원칙을 무시한 만행이었다. 하필이면 사람이 많이 모이는 부활절 의 장날이라 피해는 더욱 컸다.

1937년도 만국박람회에 초대된 피카소는 당시 어떤 그림을 전시할지 고민 하던 중이었다. 조국 스페인에서 들려온 게르니카의 비극적인 소식을 접하고 생각은 확고해졌다. 게르니카를 공격한 프랑코와 나치 히틀러의 비인간적인 만행을 전 세계에 알리기로 마음먹은 것이다. 전시 마감일까지 남은 기간은 거우 50여 일이었다. 짧은 기간임에도 큰 스케일의 벽화 사이즈로 제작했다.

화면의 왼쪽을 보면 눈이 엉뚱한 위치에 달린 황소가 보인다. 그 밑에 죽은 아이를 들고 절규하는 어머니가 있다. 이 장면은 미켈란젤로의 피에타를 오마 주한 종교적 도상으로도 해석한다. 아기의 손바닥을 자세히 보면 마치 예수 그리스도의 성흔을 연상케 하는 못 자국을 그린 것 같기도 하다. 바닥에 쓰러

저있는 전사자의 오른손에는 부러진 칼과 꽃 한 송이가 보인다. 가운데에 있는 한 마리의 말은 그림에서 가장 복잡한 구성을 보여준다. 오려 붙인 것 같은 면 분할 때문에 어떤 장면인지 알아보기 힘들다. 자세히 보면 말은 창에 찔려 고통스러워하고 있다. 여기서 말은 프랑코와 나치에 의해 피해를 받은 무고한 스페인 민중을 상징한다는 의견도 있다. 천장에 보이는 등불은 실내를 밝히고 있다. 오른쪽에서 불난 집을 보고 절규하는 사람, 창문을 통해 들어와 두려운 표정으로 등불을 밝히는 사람의 얼굴도 보인다. 피카소가 게르니카를 발표한 같은 해 발표한 인쇄물 〈프랑코의 꿈과 거짓(Sueño y mentira de Franco)〉(1937)은 스페인 내전을 일으킨 프랑코를 초현실주의적으로 풍자한 만화 형식을 띠고

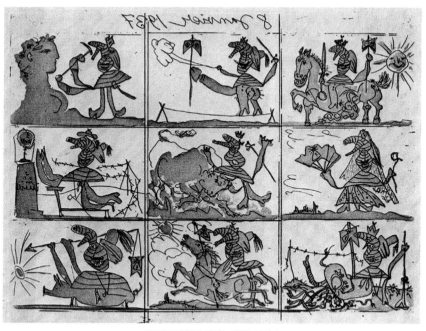

〈프랑코의 꿈과 거짓〉 1937, 피카소

있다. 인쇄물에서 프랑코로 상징되는 황소가 말을 잡아먹는 장면이 나온다. 그래서 〈게르니카〉의 황소도 전범자 프랑코를 상징한다는 주장도 있다. 인쇄물 안의 그림들은 각각 엽서로 판매해 내전 중 공화파를 위한 기금으로 쓰였다. 〈게르니카〉는 어떻게 보느냐에 따라 다양한 해석이 가능하지만 오히려 해석이 필요 없는 그림일 수도 있다. 게르니카에 등장하는 소와 말의 의미에 대한 질문에 피카소는 인터뷰를 통해 이렇게 밝혔다.

"말은 말이고 소는 소다."

1937년 만국박람회에서 〈게르니카〉는 현재의 높은 평가와 다르게 많은 비판을 받았다. 전쟁의 진실을 제대로 드러내지 못한다는 비판부터 4살짜리 어린아이 그림이라는 말까지 다양한 조롱이 있었다. 피카소는 반문하며 이렇게 말했다.

"모든 사람이 자신의 방식으로 그림을 보지 않는가? 나는 항상 내가 보고 느꼈던 것을 그렸다."

전시가 끝나고 피카소는 게르니카가 속한 스페인의 바스크 지방에 그림을 기증하려 했다. 그런데 바스크 지방 관계자가 이 제안을 거절하여 피카소를 당혹스럽게 했다. 프랑코 사후 〈게르니카〉가 스페인으로 반환될 때 바스크 지방에서 자신들의 소유를 주장했던 것과는 정반대의 초기 반응이었다. 어쩌면 다행스러운 일인지도 모른다. 만약 〈게르니카〉가 스페인에 있었다면 독재자 프랑코에 의해 훼손됐을지도 모르기 때문이다. 내전이 끝나고 프랑코가 장기 집권을 하자 〈게르니카〉는 조국으로 돌아갈 수 없는 망명자 신세가 되었다. 전 세계 순회 전시하다 뉴욕 MoMA에서 오랜 기간 전시되었다.

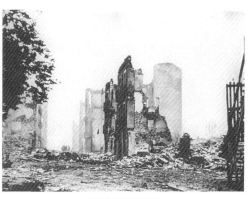

게르니카 작업, 1937, 도라마르 촬영　　　　　　폐허가 된 게르니카

　피카소의 〈게르니카〉는 전쟁 주제를 다룬 다른 작품과 차별화된다. 〈게르니카〉라는 제목과 다르게 그림에는 특정한 장소와 시대가 나오지 않는다는 점이다. 스페인이라는 것을 알 수 있는 배경도 존재하지 않는다. 스페인에 황소가 유명하긴 하지만 그렇다고 특정할 수 있는 요소는 아니다. 쓰러져 있는 전사자가 들고 있는 무기도 20세기 전쟁과 어울리지 않는 칼로 나온다. 어디에도 나치 부대가 투하한 폭탄은 등장하지도 않는다. 피카소의 의도는 알 수 없으나 시간 장소 제약을 없앴기 때문에 게르니카의 영향력과 확장성은 더욱 커졌다. 결과적으로 시대와 지역 상관없이 지금까지도 모든 전쟁을 반대하는 슬로건이 되었다. 〈게르니카〉가 뉴욕 MoMA에 전시 중이던 1970년에 예술가 연합(Art Workers Coalition) 단체는 게르니카 앞에서 반전 시위를 벌였다. 참가자들은 1968년 베트남 전쟁 중 사망한 여성과 아이들의 사진을 내걸었다. 이후 수년간 게르니카 앞은 여러 시위의 장소가 되었다. 반전 시위 때도 다양한 종류의 게르니카 패러디가 등장했다. 피카소와 친분이 있었던 넬슨 록펠러(Nelson A. Rockefeller)는 1955년에 게르니카의 태피스트리 버전을 의뢰했다. 이에 총 3점의

태피스트리 사본을 제작했는데 그중 한 점은 뉴욕에 있는 유엔 본부에 걸려있다. 2003년 2월 콜린 파월 미국무장이 유엔 본부에서 이라크 전쟁에 대한 기자 회견에서 〈게르니카〉는 큰 이슈가 되었다. 전쟁을 강행하려는 부시 행정부 입장에서 유엔 본부에 걸린 〈게르니카〉는 불편한 존재였다. 이에 유엔 관리들에게 태피스트리를 덮고 가리도록 압력을 가했다는 사실이 알려지자 전쟁을 반대하는 여론은 더욱 커졌었다. 〈게르니카〉는 지금까지도 인류의 보편적 시대정신을 반영한 미술이라는 점에서 큰 의미가 있다. 더 나아가 미술이 가진 선한 영향력의 가장 훌륭한 사례로 기록될 것이다.

피카소에게 버림받고 불행하게 살았던 많은 여인을 생각하면 피카소는 그리 존경스럽지 않다. 그러나 피카소가 〈게르니카〉와 관련해 드물게 멋있었던 행동 몇 가지가 있다. 넬슨 록펠러는 본래 〈게르니카〉 원작을 구매하고 싶어 했다. 거래가 성사됐다면 역대 최고가 기록을 세웠을 것이다. 그러나 피카소는 〈게르니카〉도 자신처럼 망명자라며 판매를 정중히 거절하고 조국 스페인에 기증을 결심했다. 단, 스페인에 독재자 프랑코가 물러난 뒤 기증한다는 조건이었다. 아쉽게도 피카소는 〈게르니카〉가 조국으로 반환되는 모습을 보지 못하고 세상을 떠난다. 장수했던 피카소 못지않게 군부 독재자 프랑코 역시 엄청난 장수를 누렸기 때문이다. 프랑코가 스페인을 통치하는 동안 망명자였던 피카소와 〈게르니카〉는 조국에 돌아오기 힘들었다. 피카소의 죽음 이후에나 그의 염원은 이루어졌다. 피카소 탄생 100주년인 1981년 〈게르니카〉는 뉴욕에서 마드리드로 옮겨졌다. 게르니카 지방에서 달라고 주장하기도 했지만 주정부가 있는 수도 마드리드가 귀한 작품을 내어줄 리가 없었다. 1992년까지는 프라도 미술관에 전시되다 이후 현대 미술관 레이나소피아가 별도로 생기

면서 지금까지 이곳에 전시되어있다.

피카소가 멋있었던 두 번째는 나치가 파리를 점령했을 때였다. 게슈타프 장교는 피카소의 아파트를 찾아가 집을 수색했다. 그리고 찾아낸 〈게르니카〉를 찍은 사진을 보여주며 피카소에게 물었다.

"당신이 그렸어?"

이에 피카소는 이렇게 대답했다.

"아니. 당신들이 그렸습니다."

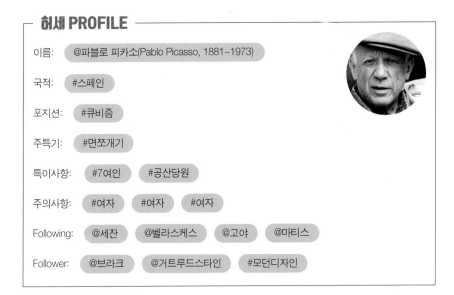

허세 PROFILE

이름: @파블로 피카소(Pablo Picasso, 1881~1973)

국적: #스페인

포지션: #큐비즘

주특기: #면쪼개기

특이사항: #7여인 #공산당원

주의사항: #여자 #여자 #여자

Following: @세잔 @벨라스케스 @고야 @마티스

Follower: @브라크 @거트루드스타인 #모던디자인

〈가을의 리듬 No.30〉1950,
잭슨 폴록

어쩌다 요지경
현대미술

세상에서 가장 비싼 소변기 '뒤샹의 샘'

●●●●○

"이제 예술은 망했다. 저 프로펠러보다 멋진 걸 누가 만들어낼 수 있겠나?"

1912년 항공 공학 박람회를 관람한 뒤 했던 뒤샹(Marcel Duchamp, 1887~1968)
의 말이다. 뒤샹은 이미 현대미술의 패러다임 변화를 예상하고 있었다. 마르셀
뒤샹은 프랑스의 부유한 공증인 집안 출신이다. 뒤샹은 어릴 때부터 머리가 비
상했다. 교내의 수학경시대회에서 1등을 할 정도였다. 뒤샹은 예술에 조예가
깊었던 집안의 영향을 받아 그림, 음악, 체스를 좋아했다. 뒤샹의 두 형도 먼저
예술가로 활동했다. 초기엔 뒤샹을 조금 무시했다고 한다. 이때만 해도 두 형
은 동생 마르셀 뒤샹이 가장 성공한 예술가가 될지 예상치 못했을 것이다.

뒤샹은 활동 초기에 야수주의, 큐비즘에 많은 영향을 받았다. 시대적 유행
에 따라 완전한 뒤샹만의 예술이 꽃피우기 전이었다. 뒤샹의 형제들처럼 큐비
즘을 연구하다 중요한 작품을 발표했다. 〈계단을 내려오는 누드 No.2〉(1912)
라는 작품이다. 당시 파리에서 유행했던 큐비즘에 영향을 받아 움직이는 누드
의 잔상효과를 화면에 담은 그림이다. 큐비즘을 나름의 방식으로 응용한 실험
적인 작품이었다. 뒤샹은 이 작품을 1912년 '큐비스트 살롱 데 장데팡당(Salon
des Indépendants)' 전시에 참여하려 했다. 전시를 주도했던 화가 알베르트 글레
이즈(Albert Gleizes)는 뒤샹 형제들을 시켜 자발적으로 작품을 철회하거나 제목
수정을 강요했다. 그들은 제목이 너무 문학적인 것과 작품이 지나치게 미래파

(futurism:1909년 이탈리아의 시인 필리포 톰마소 마리네티(Filippo Tommaso Marinetti)에 의해서 제창된 예술 운동)적인 점을 문제 삼았다. 자존심이 상한 뒤샹은 전시를 거부하고 바로 작품을 철수했다. 전위적인 아방가르드 화가의 전시임에도 예술적 표현에 있어서 얼마나 폐쇄적이고 정치적이었는지 알 수 있다. 분노한 뒤샹은 자신의 작품을 검열한 알베르트 글레이즈와 뒤샹 형제들을 용서하지 않겠다고 다짐했다. 그가 다짐한 복수는 이후 현실화된다. 현재까지도 뒤샹의 화려한 명성에 비하면 현대미술사에서 알베르트 글레이즈와 뒤샹 형제들의 존재감은 미약하기 때문이다.

뒤샹은 당시 전시 거부가 오히려 인생의 전환점이 됐다고 회고했다. 1년 뒤 뉴욕 1913년 아모리 쇼에서 공개한 〈계단을 내려오는 누드 No.2〉는 큰 화제

〈계단을 내려오는 누드 No.2〉 1912, 뒤샹

가 되었기 때문이다. 사실주의(realism)에 익숙한 미국에서 뒤샹의 작품은 유별나게 보였다. 많은 비판, 조롱과 함께 〈계단을 내려오는 누드 No.2〉는 수십 점의 만화로 패러디되어 유명세를 치렀다. 뉴욕 미술계에 새로운 스타의 탄생을 예고하는 현상이었다. 이쯤 되면 보통 화가들은 비슷한 작품을 시리즈로 여러 점 만들고 돈을 많이

벌기 마련이다. 그런데 뒤샹은 활동을 잠시 접고 프랑스의 도서관 사서로 근무를 시작했다. 스타 예술가의 엉뚱한 면모는 이제 시작이었다. 그는 '예술이 생계 수단이 되면 예술은 돈으로부터 자유로울 수 없다'며 욕심을 경계했다.

뉴욕 미술계에서 이미 상당한 영향력이 있었던 뒤샹은 1917년 아렌스버그 (Walter Conrad Arensberg), 월터 팩(Walter Pach) 등과 독립미술가협회를 만들고 전시를 주관했다. 단돈 6달러만 내면 전시를 해주는 자유롭고 개방적인 방식이었다. 뒤샹은 이전시를 주도하는 심사 위원이었다. 뒤샹은 심사 위원만 하기에 심심했는지 발칙한 장난을 계획한다. 그는 '리차드 무트(Richard Mutt)'라는 가명

〈샘〉 1917, 뒤샹

으로 속이고 황당한 작품을 준비했다. 상가에서 구매한 소변기에 'R. Mutt'라는 사인과 함께 〈샘(Fountain)〉(1917)이라는 제목으로 전시 출품을 접수했다. mutt라는 이름은 당시 유행했던 만화의 몸이 뚱뚱한 캐릭터 이름이었다. 동시에 mott라는 소변기 회사명과도 비슷한 이름이었다. 일종의 말장난이었다. '샘'이라는 제목도

황당하다. 소변기이지만 물이 나오니 '샘'이라는 논리이다. 작품을 본 뒤샹의 동료들은 황당해했다. 그저 정신이 나간 무명 화가의 장난으로 생각했을 것이다. 이전까지 아무리 혁명적인 예술이라도 물감으로 채색하거나 조각을 하는 등의 최소한의 형식은 갖추는 것이 당연했다. 당시 어느 누구도 뒤샹의 작품인지 몰랐다. 모두를 속인 뒤샹은 동료들의 반응을 즐겼을지도 모른다. 간부들 간에 논란이 지속되자 소변기 작품을 전시에 참여시킬지 투표까지 했다. 투표 결과 거부로 결정되고 문제의 소변기는 전시 때 커튼으로 가린 채로 관람객이 못 보는 자리에 쓸쓸히 방치되었다. 전시에 거부된 주된 이유는 '부도덕한 표절'이라고 여겨졌기 때문이다. 뒤샹은 이 결과를 예상을 했을지도 모른다. 그는 항의의 뜻으로 위원회를 그만두고 『블라인드 맨』이라는 다다이즘 잡지에 친한 지식인들을 동원해 반박 글을 쓰게 했다. 사실 『블라인드 맨』조차 뒤샹이 창간한 잡지였다.

사진작가 알프레드 스티글리츠(Alfred Stieglitz)는 〈샘〉에 대하여 부처와 베일을 쓴 여인의 교차점 같다는 억지스러운 찬사를 붙였다. 잡지에서는 본래 심사 조건이 없는 6달러만 내면 되는 전시회인데 왜 리차드 무트의 작품만 거부됐는지에 대해 논란을 키우고 반박 글을 남겼다. 작품에 지적된 '부도덕한 표절이다'라는 주장에 대해서 『블라인드 맨』은 이렇게 반박했다.

"변기가 부도덕하지 않듯 무트 씨의 '샘' 역시 부도덕하지 않다. 무트 씨가 만든 것은 중요치 않다. 선택이 중요하다. 평범한 사물이라도 실용성을 버리고 새로운 목적과 시각이 있으면 창조이다."

뒤샹 예술의 대표 철학인 '레디 메이드(Ready Made)' 개념을 처음 풀이한 말이었다. 이미 만들어진 공산품도 화가의 아이디어와 철학이 있으면 하나의 예술

이 될 수 있음을 최초로 보여준 사건이었다.

논란의 〈샘〉이 전시회의 심사 위원인 뒤샹의 자작극이라는 사실이 알려지자 미술계는 충격을 받았다. 본래도 유명했지만 이 퍼포먼스 이후 뒤샹은 예술계의 슈퍼스타로 등극했다. 역사적인 소변기와 함께 뒤샹은 개념미술의 시초가 되었다. 현재도 뒤샹의 〈샘〉은 개념미술의 가장 유명한 예시로 소개되고 있다.

미술계에서 큰 이슈가 된 〈샘〉을 제대로 전시하려는데 문제가 생겼다. 원작 소변기가 유실되었기 때문이다. 남은 것은 유실되기 전 사진작가 스티글리츠가 찍은 흑백 사진이 유일했다. 〈샘〉의 가치 높아지면서 수집가들은 뒤샹에게 작품을 의뢰했다. 비록 원작은 남아있지 않지만 전혀 문제가 되지 않았다. 소변기는 새로 구매하면 그만이었다. 만들기 너무 쉽다. 소변기를 사서 뒤샹이 'R.mutt' 사인과 날짜 1917만 쓰면 작품 '샘'으로 바뀐다. 보통은 원작을 카피하면 가치가 떨어지기 마련이지만 '샘'은 복제품도 오리지널로 평가받는 특이한 사례이다. 어차피 원작부터 대량생산 된 공산품이었고 개념이 중요하기에 가능한 일이다. 이러한 방식은 이후 탄생할 팝아트의 앤디 워홀에게도 큰 영향을 주었다. 뒤샹은 제각기 다른 소변기를 사서 〈샘〉의 16개 복제품을 만들어 팔았다. 세상에서 가장 비싼 소변기들은 현재 세계 여러 미술관에 분산되어 전시되어 있다.

〈샘〉으로 이슈가 된 상태에서 작품 활동만 하면 큰 성공이 보장된 시기였다. 여기서 뒤샹의 엉뚱한 행보는 계속됐다. 9년간 동안 작품 활동보다는 여행과 체스를 즐겼다. 그의 체스 대한 열정은 미술 이상이었다. 프랑스 챔피언십 및 올림피아드 등 국제 대회에 참여했고 72세의 나이로 런던 챔피언십에서 우

승까지 했다. 미국 체스 협회(American Chess Foundation) 이사회 위원, 체스 주간지 칼럼니스트로 활동하기도 했다. 1932년엔 미술책이 아닌 체스 전략집을 내기도 했다. 그가 고안한 체스 책 표지 디자인과 체스 챔피언십 포스터 디자인도 현재 중요한 예술 작품으로 여겨진다. 뒤샹에겐 예술가보다 오히려 체스 선수가 본업에 가까웠다.

이후 발표한 작품도 황당했다. 모나리자 엽서 사진에 연필로 수염 낙서를 하고 〈LHOOQ〉라는 제목으로 발표한 것이다. 알파벳 LHOOQ를 프랑스어로 발음하면 'Elle a chaud au cul'으로 '그녀의 엉덩이는 뜨겁다'는 말장난이다. 뒤샹의 패러디 작품은 르네상스 고전주의의 상징과 같은 모나리자에 대한 조롱처럼 보여 전통 예술에 대한 공격으로 여겨지기도 한다. 대량 생산된 엽서 사진을 이용한 작품이기에 또 다른 종류의 레디 메이드(ready made) 작품이었다.

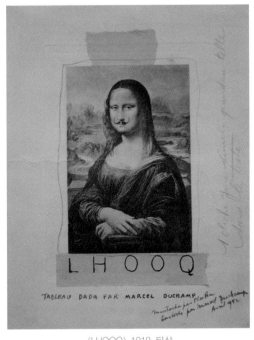

〈LHOOQ〉 1919, 뒤샹

뒤샹의 괴짜 같은 행보는 계속된다. 여장해서 '에로즈 셀라비(Eros, C'Est La Vie)'라는 캐릭터로 활동도 했다. 한번은 발명 대회에 나가서 상품을 팔다가 실패도 겪었다. 1963년 회고전 때 있었던

퍼포먼스도 큰 화제가 되었다. 미술관에서 20살의 젊은 작가 이브 바비츠(Eve Babitz)가 나체로 마르셀 뒤샹과 진지하게 체스를 두는 장면이었다. 사진작가 줄리안 웨서(Julian Wasser)에 의해 촬영된 이미지 〈체스를 두는 뒤샹&이브 바비츠〉(1963)는 지금까지도 가장 유명한 체스 테마 사진으로 여겨진다. 이 퍼포먼스는 뒤샹을 더욱 비밀스럽고 신비로운 존재로 각인시켰다. 이브 바비츠의 인터뷰에 따르면 누드 퍼포먼스는 사진작가 웨서와 자신의 즉흥적인 아이디어였다고 밝혔다. 전시를 주최했던 파사데나 미술관(Pasadena Art Museum)의 관장은 바비츠의 애인 월터 홉스(Walter Hopps)였다. 그는 전시 오프닝 파티에서 유명 아티스트를 초대했지만 애인인 자신을 초대하지 않은 것에 대한 일종의 복수였다고 밝혔다. 현재까지 초대받지 못한 손님의 콘셉트로 노출이나 누드 퍼포먼스

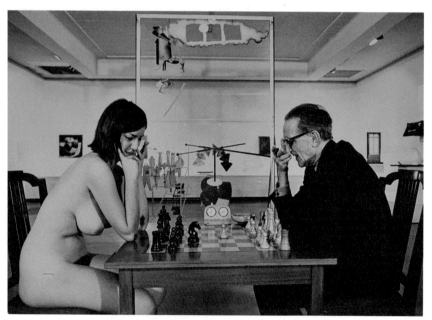

〈체스를 두는 뒤샹&이브 바비츠〉 1963, 줄리안 웨서

를 하는 것의 시초에 해당되지 않
나 싶다. 뒤샹 이후 다양한 종류의
행위 예술가들이 등장했다. 이러한
행동은 노이즈 마케팅인지 예술인
지에 대한 논란도 뒤따르곤 한다.

사실 뒤샹의 첫 레디 메이드(ready
made) 작품은 〈샘〉이 아닌 이전에
제작한 〈자전거 바퀴〉(1913)였다.
자전거의 페달과 의자를 붙인 이 작
품은 큰 의미와 비밀이 있을 것처럼
보인다. 뒤샹은 인터뷰를 통해 그

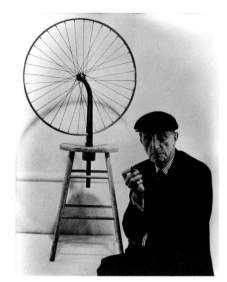

〈자전거 바퀴 의자〉

것을 만든 특정한 이유나 누군가에게 보여 줄 목적도 없었다고 솔직하게 이야
기했다. 난로에서 춤추는 불길을 구경하듯 그저 돌아가는 자전거 바퀴를 보는
것이 즐거웠을 뿐이라는 것이다.

현대미술에서 점 몇 개 찍어 놓고 우주의 원리를 이야기하는 화가들과는 전
혀 다른 모습이다. 뒤샹은 2004 터너상 시상식에서 예술 전문가들 평가한 20
세기에 가장 큰 영향력이 있는 작가로 피카소를 누르고 1위로 선정되었다. 이
처럼 지금까지도 예술에 큰 영향력을 가진 뒤샹이지만 미술을 과도하게 숭고
한 것처럼 대하는 자세에 대한 회의적인 마음을 숨기지 않았다.

"사람들은 항상 위대한 종교적 경외심으로 예술에 대해 이야기하지만,
왜 그렇게 존경받아야 하는가?"
"근본적으로 나는 예술가의 창조적인 기능을 믿지 않는다. 그들은 다

른 사람과 같은 사람이다."

　　"모든 시대의 예술가는 몬테 카를로의 도박꾼이다."

　뒤샹의 말처럼 예술가라고 해서 특별한 창의력과 직관이 있다고 믿는 것부터가 큰 착각일지도 모른다. 나는 가끔 어떠한 감동도 새로움도 없는 비생산적으로 보이는 작품에 과도한 의미를 부여하는 비평을 들을 때면 참기 힘든 오글거림을 느낄 때가 있다. 많은 예술가가 조금 더 솔직해졌으면 한다. 나는 개인적으로 예술 지망생들은 뒤샹만큼은 꼭 이해하고 작품 활동을 해야 한다고 생각한다. 뒤샹을 알면 현대미술이 보인다. 뒤샹은 작품보다 인생이 예술인 괴짜 아티스트였다.

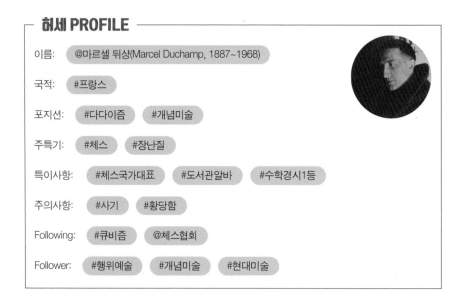

허세 PROFILE

이름: @마르셀 뒤샹(Marcel Duchamp, 1887~1968)

국적: #프랑스

포지션: #다다이즘　#개념미술

주특기: #체스　#장난질

특이사항: #체스국가대표　#도서관알바　#수학경시1등

주의사항: #사기　#황당함

Following: #큐비즘　@체스협회

Follower: #행위예술　#개념미술　#현대미술

정신세계를 지배하는 미국주의!

●●●●●

 나는 유럽에서 여행을 갈 때면 현대미술관에 오래 머물진 않는다. 개인적으로 신선하거나 흥미로운 작가 정도는 메모하고 식상하거나 이도저도 아닌 그림은 패스한다. 이렇게 빠르게 감상하는 나름의 이유가 있다. 먼저 열심히 오래 감상한다고 그 많은 그림이 머리에 입력되지도 않기 때문이다. 너무 오래 있으면 기가 빨리는 기분도 든다. 피곤하고 배도 고파진다. 집중력이 떨어지기 전에 감상을 끝내고 나가야 한다. 어디까지나 나의 개인적인 미술관 감상 스타일일 뿐이다. 나름 미술 전공자지만 현대미술을 대할 때 진지하지 못한 것은 사실이다.

 현대미술에서 재능이 뛰어나 성공한 사례도 있으나 그렇지 않은 사례도 많다고 생각한다. 현대미술에서 필요로 하는 재능은 과거 고전주의 미술이 요구하는 것과 다르다. 현대에는 새로운 시도, 창의력이 중요한 시대이기 때문이다. 이러한 재능 외에도 자본, 후원자, 비평가, 시대적 배경 모든 것들이 복합적으로 만나 예술가의 성공이 결정된다.

 뉴욕은 누가 뭐래도 현대미술의 중심지이다. 제대로 된 현대미술 작품을 원 없이 감상하고 싶으면 뉴욕에 가면 해결이 된다. 뉴욕이 예술의 중심지가 된 것은 오래전 일이 아니다. 20세기 전만 해도 미국은 문화적 열등감을 가진 나라였다. 천문학적인 자본, 군사력, 광활한 영토와 자원 등 많은 것을 가졌지만

문화적으로는 사실 빈곤 상태였다. 20세기 초까지만 해도 예술의 중심지는 프랑스 파리였다. 많은 예술가는 성공하려면 파리에서 활동해야 했다. 피카소, 샤갈, 모딜리아니 등의 외국 화가들이 굳이 파리에서 그림을 그린 이유이기도 하다. 문학, 음악, 미술 등의 모든 분야에서 파리는 세계 문화를 주도하는 도시였다. 20세기 초에 미국은 문화 발전을 위해 많은 노력을 했다.

뉴욕은 〈아모리쇼(The Armory Show)〉(1913)라는 대규모 전시회를 열어 유럽에서 자리 잡지 못한 예술가의 작품들을 대거 전시해 주었다. 이전까지 주로 사실주의 그림에 익숙했었던 미국은 세잔, 고흐, 표현주의, 큐비즘 등 전위적인 예술에 큰 자극을 받는다. 아모리쇼에서 스타덤에 오른 작가들의 작품들을 수집해 다시 전시하면서 1929년 뉴욕 MoMA가 탄생했다. 지금도 뉴욕 MoMA에 가면 현대미술의 엑기스 작품들은 모두 볼 수 있다. 〈아모리쇼〉와 뉴욕 MoMA의 탄생은 시작에 불과했다. 프랑스를 포함한 유럽에 일어난 비극적인 사건은 예술의 헤게모니를 바꿔놓는다. 바로 두 번에 걸친 세계대전이다. 특히 2차 세계대전 때 독일의 나치는 전위적인 아방가르드 예술가들을 탄압했다. 퇴폐미술전을 열어 예술가들을 조롱했고 보물 같은 수많은 예술작품들을 유실 및 파괴하였다. 히틀러의 나치를 피해 많은 예술가들은 뉴욕으로 망명했다. 미국은 히틀러가 의도치 않게 준 기회를 놓치지 않았다. 히틀러를 피해 망명한 예술

뉴욕 아모리쇼,1913

허세美술관

가들은 마르셀 뒤샹(Marcel Duchamp), 마르크 샤갈(Marc Chagall), 막스 베크만(Max Beckmann), 피트 몬드리안(Piet Mondriaan), 막스 에른스트(Max Ernst) 등의 화가뿐 아니라 예술계의 큰손 페기 구겐하임(Peggy Guggenheim)도 있었다.

그들은 뉴욕의 미술계를 더욱 풍성하게 했다. 2차 세계대전 이후 넘쳐난 자본으로 미국은 문화 산업에 더 큰 투자를 했다. 냉전 시대에 미국과 소련은 경제, 정치뿐 아니라 문화 패권에까지 영향력을 놓고 경쟁을 했다. 상대적으로 이 시대에 문화 패권 싸움에 대해서는 많이 알려져 있지 않다. 구소련은 공산주의 선전을 목적으로 주로 사실주의 예술로 영향력을 키워갔다. 미국은 위기감을 느꼈다. 이주해온 많은 예술가를 보유했음에도 공격받는 것이 있었다. 미국만의 예술이 없다는 점이다. 사실 유럽의 예술가들 작품을 자본의 힘으로 크게 전시해 준 것이 전부였다. 게다가 모더니즘 예술의 뿌리가 칼 막스의 이론과 밀접한 관련이 있다는 논리로 '모던은 곧 공산주의'라는 정치적 색깔 논쟁으로까지 번졌다. '매카시즘(McCarthyism)'으로 당시 많은 전위 예술가들이 좌파 공산주의자로 낙인찍어 탄압받기도 했다. 그야말로 미국 예술계는 위기의

구소련의 사회주의 사실주의 작품 1920, 이고르 베레조프스키

클레멘트 그린버그

상황이었다. 이러한 상황에서 클레멘트 그린버그(Clement Greenberg, 1909~1994)
라는 유대인 출신의 학자가 중요한 아이디어를 제공했다. 1939년 『아방가르
드와 키치』라는 글을 기고하며 가장 미국적인 모더니즘은 자율성에 있다는 주
장을 했다. 특별한 문화 정체성이 없었던 미국에 좋은 아이디어였다. 사실 이
전까지 미국만의 문화는 카우보이와 인디언 외에 생각나는 특별할 것이 없었
다. 클레멘트 그린버그의 아이디어는 미국 CIA가 관심을 갖게 되었다. 클레멘
트는 기고문에서 가장 미국다운 자율성이 부여된 아방가르드 예술가를 소개
했다. 아실 고르키(Arshile Gorky), 잭슨 폴록(Jackson Pollock), 빌럼 데 쿠닝(Willem de
Kooning) 등이었다. 이들은 클레멘트 그린버그 외에도 페기 구겐하임의 인맥이
기도 했다. 여기서 소개된 작가들은 미국 정부와 자본가들에 의해 대거 홍보
되었다. 일종의 스타 만들기 프로젝트였다. 1933년 〈공공사업 진흥국(WPA)〉,
1939년 〈페너덜 아트 프로젝트(Federal Art Project)〉 등 이름은 공공의 목적 같지
만 모두 미국 예술 선전 사업이었다. 미국은 자본가들에게 비싼 값으로 작품

1935년 공공사업진흥국

1935년 페더럴 아트 프로젝트

· 〈가을의 리듬 No.30〉 1950, 잭슨 폴록 · 〈Woman Ⅲ〉 1953, 쿠닝 · 〈마지막 그림〉 1948, 아실 고르키

을 사게 하여 미국 예술가들을 스타로 만들어 미술 시장을 규모를 키웠다. 미국에서 스타가 된 작가들의 작품들은 더욱 비싸게 해외 자본가들에게 팔렸다. 없어서 못 팔정도로 천문학적인 수익은 다시 뉴욕으로 미술계로 들어왔다. 뉴욕타임스 2000년 3월 18일 기사에는 CIA가 미국, 유럽 문화계에 침투하고 소련을 비판, 미국 가치관을 선전하는 프로젝트 추진했다고 밝혔다. 1995년 10

일 자 〈인디펜던트〉는 미국 CIA가 잭슨 폴락, 마크 로스코, 마더웰, 쿠닝 등의 화가를 냉전 시대의 무기로 사용했음을 고발했다. 미국은 정책적으로 미술뿐 아니라 영화, 대중음악, 애니메이션, 스포츠 등의 문화시장을 키웠다. 미국 문화는 아직까지도 전 세계인의 정신세계를 사로잡고 있다. 할리우드 영화, 빌보드 팝, 디즈니 만화 등의 영향력이 그 증거이다.

미국은 자본의 힘으로 문화 불모지에서 문화의 중심지가 될 수 있음을 보여 준 무서운 나라이다. 지금도 영미권 지역으로 유학 가는 이유는 미국 언어를 쓰기 때문이다. 영어를 써야 세련된 사람이 될 수 있다. 이탈리아 커피보다 결코 맛있지 않은 스타벅스를 좋아하는 이유는 미국식 커피 문화를 동경해서이기도 하다.

물론 언급한 화가들도 각자가 가진 개성과 색깔이 강했기 때문에 인정받고 성공했음을 부정하지는 않는다. 그러나 만약 언급한 화가들이 미국의 정책적 도움이 없었다면 저 정도로 유명해졌을지는 생각해 볼 문제다. 자본, 문화 패권 싸움의 논리에 의해 성장한 화가들의 작품 이라는 점을 알고 감상하는 것과 그렇지 않은 것은 많은 차이가 있다고 생각한다.

그림 공장장 앤디 워홀

●●●●●

 "나를 알고 싶다면 작품의 표면만 봐주세요. 뒷면에는 아무것도 없습니다."

 이러한 말을 할 정도로 자신의 작품의 가벼움을 솔직하게 인정하는 화가 앤디 워홀(Andy Warhol, 1928~1987)이다. 체코 이민자 가족 출신으로 미국을 대표하는 가장 유명한 팝 아티스트이다. 현재까지도 그의 대표작 캠벨수프, 마릴린 먼로 등의 팝아트 시리즈는 미술에 관심 없는 사람들에게도 익숙한 작품들이다. 유난히 사람들에게 주목받길 좋아하는 워홀은 쇼맨십도 뛰어난 예술가였다. 반면에 여러 인터뷰를 통해 기회가 있었으나 진정성 있게 자신을 꾸밈없이 드러낸 적이 없었다. 어린 시절 중독된 물을 마셔 아버지가 사망했지만 굳이 광산에서 돌아가셨다는 거짓말을 한 적도 있다.

 백화점 진열하는 아르바이트 일이 계기가 되어 젊은 시절 패션 일러스트 디자이너로 경력을 쌓았다. 『글래머(Glamour)』 매거진에서 패션 일러스트 작업이 주된 업무였다. 특히 구두 일러스트를 잘 그려 1952년 '아트디렉터스 클럽상'을 수상을 할 정도로 디자이너로서 인정을 받았던 워홀이다. 일러스트뿐 아니라 개인 작업으로 순수미술도 병행했다. 지인이 작업실에 올 때면 일러스트 작업은 숨겼다고 한다. 당시만 해도 순수미술 화가에 비해 일러스트 상업 디자이너를 낮게 보는 경향이 있었기 때문이다. 워홀은 이렇게 남의 시선에 민감한 모습을 보여줬다.

팝아트(Pop Art)라는 말을 처음 쓰기 시작한 것은 영국 평론가 로렌스 앨러웨이(Lawrence Alloway, 1926~1990)였다. 그는 처음 대중 예술(mass popular art)이라는 말을 쓰다 줄여서 팝아트(Pop Art)라 부르기 시작했다. 영국에서 시작된 말이었지만 팝아트가 뿌리내리기 좋은 곳은 미국이었다. 2차 세계대전 이후 미국은 엄청난 돈을 벌어들였다. 고도의 산업화로 전 세계의 경제, 군사, 과학, 문화 패권을 차지했다. 미국은 '자유'라는 슬로건을 내걸고 유럽 모더니즘과는 다른 나름의 방식으로 미국식 모더니즘을 꽃피웠다. 이러한 상황과 더불어 미국 대중문화의 영향력은 전 세계적으로 커져갔다. 50년대까지 미국식 모더니즘 미술은 잭슨 폴락, 마크 로스코 같은 추상표현주의가 대세였다. 그런데 대중의 눈높이와는 거리가 먼 난해한 작품들에 대한 식상함과 반감이 생겨났다. 포스트모더니즘 시대로 접어들면서 이제 문화를 주도적으로 소비하는 계층은 일부 엘리트가 아니라 대중이었다. 미국의 전위적인 작곡가 존 케이지(John Cage)는 '지극히 평범한 것도 예술적 가치가 있다'는 말을 했다. 이러한 시대적 흐름

앤디 워홀 패션 일러스트

과 함께 세계에서 가장 큰 대중문화 시장을 가진 미국은 팝아트가 뿌리내리기에 최적화된 나라였다.

최초의 팝아트는 보통 영국 화가 리처드 해밀턴(Richard Hamilton)이 제작한 콜라주 〈오늘의 가정을 그토록 색다르고 멋지게 만드는 것은 무엇인가?〉(1956)라는 작품으로 본다. 미국의 초기 팝아트 화가로는 성조기 시리즈로 유명한 재스퍼 존스(Jasper Johns)가 있다. 앤디 워홀은 이들의 영향을 받은 후발 주자였다. 처음엔 만화 캐릭터를 응용한 팝아트도 시도했다. 그런데 로이 리히텐슈타인(Roy Lichtenstein)이 먼저 시도한 만화 시리즈와 콘셉트가 겹치자 더 이상 비슷한 시도를 하지 않았다. 대신 여러 작품을 찍어내는 실크스크린 기법을 자신만의 방식으로 특화 시켰다. 〈2달러〉(1962)라는 작품을 시작할 때만 해도 원본만큼은 그림을 직접 그리는 방식으로 작업했다. 돈과 상업적인 이미지를 작

〈오늘의 가정을 그토록 색다르고 멋지게 만드는 것은 무엇인가〉 1956, 리처드 해밀턴

〈2달러〉 1962, 앤디 워홀

품화한 것에서도 알 수 있듯 그는 굳이 돈에 대한 욕심을 애써 감추지 않으며 이렇게 말했다.

"돈 버는 것은 예술이고, 일하는 것도 예술이며 훌륭한 사업이야말로 가장 뛰어난 예술이다"

여기서 말한 것처럼 돈을 많이 벌려면 작품도 대량생산 방식이 유리했다. 점차 원본 이미지조차 수작업이 아닌 사진을 이용하기 시작했다. 워홀은 스스로 기계가 되길 원한다며 대량생산 방식에 대한 아무런 거리낌이 없었다. 그는 사진과 실크스크린 기법으로 조수들과 협업하며 다양한 컬러로 여러 작품을 재생산했다.

앤디 워홀은 유독 잘나가는 셀럽들과 친해지는 것을 좋아했다. 그가 생각하는 좋은 사진에 대한 정의에서도 그의 성향이 드러난다.

"내가 생각하는 좋은 사진은 초점이 맞고 유명한 사람을 찍는 것"

앤디 워홀은 어떤 예술가들보다도 인기와 대중들에게 보이는 자신의 이미지에 관심이 많았다. 앤디 워홀의 작업실 일명 〈팩토리〉는 그가 어울렸던 유명인들의 사교모임 장소였다. 동성연애자, 시인, 학생 등의 전통에 대한 반감

을 가진 인물부터 잭 케루악(Jack Kerouac) 등의 문인, 제인 폰다(Jane Fonda), 쥬디 갈란드(오버더레인보우의 Judy Garland), 롤링 스톤즈(Rolling Stones) 등 연예계의 스타들 그리고 에드워드 호퍼(Edward Hopper), 바네트 뉴먼(Barnett Newman), 바스키아(Basquiat) 같은 화가들이 모여드는 아지트였다. 이곳은 급진적 여성주의 작가였던 밸러리 솔라나스(Valerie Solanas)가 앤디 워홀에게 총을 쏘아 치명상을 입힌 사건 장소로도 유명하다.

〈다섯 개의 코카콜라〉(1962)는 앤디 워홀의 예술에 대한 철학을 보여주는 작품이다. 그는 팝아트를 코카콜라 비유하며 이렇게 말했다.

"이 나라 미국의 위대함은 가장 부유한 소비자들도 본질적으로 가장 가난한 소비자들과 똑같은 것을 구입한다는 전통을 세웠다는 점이다. TV광고에 등장하는 코카콜라는 리즈 테일러도, 미국 대통령도 그것을 마신다는 것을 알 수 있으며 당신들도 마찬가지로 콜라를 마실 수 있다. 콜라는 그저 콜라일 뿐 아무리 큰돈을 준다 하더라도 길모퉁이에서 건달이 빨아대고 있는 콜라보다 더 좋은 콜라를 살 수는 없다. 유통되는 콜라는 다 똑같다."

나는 앤디 워홀의 이러한 솔직함이 마음에 든다. 앤디 워홀의 말처럼 팝아트를 대할 때 과도한 의미를 부여하거나 깊이 있는 해석 따위는 불필요하다고 생각한다. 그저 가볍게 누구나 즐기는 콜라 정도로 팝아트를 감상하면 충분하다.

〈다섯 개의 코카콜라〉 1962, 앤디 워홀

〈마릴린 먼로〉 1967, 앤디 워홀

　누가 뭐래도 앤디 워홀을 떠올리면 가장 먼저 생각나는 작품은 〈마릴린 먼로〉 시리즈일 것이다. 본래 관심받길 좋아하는 성격이기에 작품도 큰 이슈가 되는 사건을 주제로 삼았다. 당시 미국 사회에서 자살로 생을 마감한 '마릴린 먼로'를 주제로 삼은 것도 그런 이유 때문이었다. 〈마릴린 먼로〉(1967)에서 프린팅 스크린으로 찍어낼 때 색의 위치가 부정확하게 조금 비켜간 곳도 보인다. 다른 작품에서도 인쇄 작업의 실수로 보이는 것들이 다수 존재한다. 이것들은 아마도 앤디 워홀 밑에서 일했던 조수의 실수일 가능성이 크다. 앤디 워홀은 실수로 인한 변수조차 작품의 일부로 생각했다. 실수는 본래 사진과 구별되는 일종의 오리지널리티였다. 어차피 처음부터 사진을 카피한 작품이니까 실수를 통한 변수는 오히려 작품에 희소성을 높이는 역할을 했다. 앤디 워홀은 조수의 의견을 잘 반영하는 편이었다. 조수가 컬러를 정하는 경우도 많았다. 사진을 카피하는 기계적인 작업 방식과 조교들이 작품에 관여하는 범위

를 생각하면 창작자의 범위가 어디
까지인가를 생각하게 만든다. 과
연 앤디 워홀의 작품이라 할 수 있
는지도 생각하게 만든다. 작품에서
주제 선택만이 유일한 앤디 워홀이
관여한 창작일 수도 있다. 그래도
이러한 독특한 작업 방식을 만들었
다는 것 자체로 미술사적 의미가
있다고 생각한다.

〈13명의 수배자들〉 1964, 앤디 워홀

〈13명의 수배자들〉(1964)은 실제
수배자들을 팝아트로 작품화한 것
이다. 이를 두고 심각한 범죄조차 남이야기로 생각하고 관심 갖지 않는 대중사
회를 풍자했다는 해석도 있다. 이러한 해석을 보면 작품의 깊이에 비해 감상자
의 기대가 과하다는 생각도 든다. 평소 행동과 작품의 방향성을 생각해 보았을
때 앤디 워홀을 너무 과대평가했다고 생각한다. 앤디 워홀의 작품은 그가 표현
한 대로 TV에 나오는 10초 광고를 보듯 가볍게 보면 충분한 감상이 된다.

앤디 워홀의 행동을 보면 화가보다 오히려 연예인에 가까운 사람이었다.
어떠한 연예인보다도 외모에 신경을 썼다. 어린 시절부터 가져온 외모에 대
한 콤플렉스로 성형수술도 했다. 20대에 일찍 찾아온 탈모 때문에 평생 가발
을 썼다. 대중들에게 자신의 탈모를 보이기 싫어 머리에 접착제 바르고 가발
을 쓰기도 했다. 이러한 모습을 보면 작품보다도 그의 행동이 오히려 더욱 예
술적이라는 생각이 든다. 앤디 워홀은 그의 가발까지도 예술이 되는 스타 에

앤디 워홀의 가발

술가다. 테이트 모던 미술관(Tate Modern Museum)에서 특별전을 통해 살아생전에 썼던 그의 가발을 전시하기도 했다. 앤디 워홀은 독특한 행동 못지않게 솔직한 언변 또한 재치 있는 예술가였다. 그는 다음과 같은 말을 남기기도 했다.

"예술가는 사람들이 가질 필요가 없는 것들을 생산하는 사람이다."
"만일 당신이 그 사물을 오랫동안 바라본다면 그 사물은 그 의미를 다한 것이다."

나는 미술관에서 난해한 추상화나 설치미술을 볼 때면 비생산적이라는 생각을 하곤 한다. 그런데 예술가 스스로가 이러한 점을 스스로 솔직하게 인정하기란 쉽지 않다. 워홀은 자신의 작품의 가벼움과 현대미술의 비생산성을 쿨하게 인정하는 화가였다. 현대미술에서 작품을 감상할 때 과도하게 의미를 부여하고 심오하게 생각하는 것은 어쩌면 고정관념일 수도 있다. 앤디 워홀은 그의 솔직한 행동과 작품을 통해 예술을 대하는 눈높이를 바닥까지 내려놓은 화가다. 현대미술에서 하나의 작품을 감상할 때 무조건 깊이 있게 오랫동안 볼 필요가 있을까? 가끔은 10초도 충분하다. 나는 앤디 워홀 같은 팝아트 특별 전

허세美술관

시가 있다면 굳이 내 돈 내고 보고 싶진 않다. 결코 팝아트와 앤디 워홀을 비하하는 것은 아니다. 내 방식일 뿐이다. 경제적으로 부유한 사람 입장에서 워홀의 작품을 소더비 경매에서 수십억에 구매하는 것은 원작을 소유한다는 의미에서 나름의 가치가 있을 것이다. 그러나 앤디 워홀이 비유한 코카콜라처럼 그의 작품은 원작을 소유한 사람과 그렇지 못한 사람에게 동등한 오리지널리티 감상의 자격을 준다. 앤디 워홀의 작품을 원작과 동일한 수준으로 값싸게 소장하고 싶으면 훌륭한 인쇄소에서 해상도 높게 원작 이미지를 출력하고 집에 걸면 끝이다. 매우 저렴하게 원작과 동일한 수준의 오리지널리티를 소유하고 느낄 수 있는 방법이다. 오히려 이 방법이 앤디 워홀이 비유한 코카콜라 같은 팝아트의 본질에 충실한 감상법이다. 앤디 워홀의 원작이나 인쇄소의 카피본이나 출력하는 방식이라는 점에서 큰 차이점이 없기 때문이다. 어차피 원작부터 사진을 카피한 작품이 아닌가?

앤디 워홀은 수술 뒤 심장 발작으로 58세의 나이로 세상을 떠났다. 그는 자본주의적 비즈니스 예술가임을 스스로 인정했던 사람이다. 대중의 입장에서 친숙한 일상적인 것들도 미술이 되는 시대로 만들었다는 점에서도 의미가 있다.

최근 취미 혹은 아동 미술 수업에서 팝아트가 유행인 듯하다. 알고 보면 앤디 워홀의 스타일링만 따라 한 수업 방식이다. 앤디 워홀은 대량생산을 위해 그리는 것조차 번거로워서 사진 이미지를 썼다. 수작업을 생략하고 기계적인 인쇄 방식을 도입해 작업의 효율성을 높였다. 제대로 팝아트를 이해한 수업을 하려면 얼굴을 힘들게 수작업으로 그릴 필요가 없다. 스마트폰이나 태블릿으로 사진을 찍어서 보정 앱으로 원하는 스타일로 색채를 바꾸거나 리터칭을 하면 된다. 그리고 학생들에게 그 이미지를 좋은 퀄리티로 출력을 해주면 된다.

〈캠벨 스프〉 1962, 앤디 워홀

허세 PROFILE

이름: @앤디 워홀(Andy Warhol, 1928~1987)

국적: #미국

포지션: #팝아트

주특기: #프린팅 #핫이슈선점

특이사항: #패션일러스트레이터 출신 #외모집착 #관종

주의사항: #가벼움 #가발 #권총

Following: @뒤샹 @재스퍼 존슨

Follower: @바스키아 @팝스타 @헐리우드스타

해석따위 집어치워! 바보 되지 않는 감상법

●●●●●

고전미술에는 어느 정도 규칙이 있고 정답도 있다. 종교미술이나 그리스 신화의 통일된 상징을 알면 해석이 가능하다. 종교화를 이해하기 위해서는 도상학(Iconograph)의 여러 상식을 알아야 한다. 성모마리아는 파란색, 세례 요한은 낙타 가죽옷 등이 그러한 도상공식에 해당된다. 그리스 신화도 마찬가지로 이러한 규칙이 있다. 비너스 옆에는 큐피드, 아테나는 부엉이나 전투복, 헤라는 공작새가 대표적인 예다. 아는 만큼 보이는 것이 고전 미술이다. 반면에 현대 미술에는 정답이 없다.

예를 들어 초현실주의의 대표적인 기법인 자동기술법(오토마티슴:Surrealist Automatism)은 반쯤 무의식 잠긴 상태 우연성을 표출하는 방법이다. 우리는 이미 자동기술법 드로잉을 경험해 보았다. 누군가와 전화통화를 할 때 펜을 잡고 종이 위에 아무런 목적 없는 낙서를 한 적이 한 번쯤은 있을 것이다. 이 결과 나온 자유로운 낙서는 의식이 개입하지 않은 일종의 자동기술법이라고 볼 수 있다. 다다이즘부터 초현실주의 작가들은 이 같은 우연성을 중요하게 여겼다. 작가가 의도하지 않는 것이 목적이다. 의식이 개입되지 않도록 화가들은 다양한 노력을 했다. 호안 미로(Joan Miro)는 가난한 시절 무화과 절임을 하루에 하나씩 먹었다고 한다. 걸식 상태에서 일부러 붓을 잡았다. 걸식으로 쓰러지기 직전 반쯤 무의식에 잠긴 상태에서 그림을 그리기 위함이었다. 살바도르 달리

(Salvador Dali)는 쇠수저를 들고 잠들곤 했다. 잠들다 떨어진 수저 소리를 듣고 까먹기 전에 꿈을 기억해 드로잉하기 위함이었다. 이렇게 화가도 무엇을 그렸는지 모르는 그림을 감상자는 어떻게 해석할 수 있을까?

칸딘스키(Wassily Kandinsky)는 바그너(Richard Wagner) 음악에 모티브 얻어서 추상 미술 시도했다. 칸딘스키는 음악도 구체적인 형상이 없이도 감동을 느끼는데 그림이라고 꼭 구체적인 사물을 그려야 하는가에 의문을 느꼈다. 우리는 클래식 음악을 듣고 메시지를 해석하지는 않는다. 해석 없이도 충분히 감상을 즐길 수 있다. 많은 사람이 현대미술을 감상할 때면 뭔가 숨겨진 상징이 있을 거라 기대하고 해석을 하려 한다. 그런데 음악이 그런 것처럼 그림이라고 꼭 해석해야 한다는 법은 없다. 오히려 해석이 필요 없는 그림이 많다. 인상주의 풍경화가 인기가 많은 이유 중 하나는 독자들에게 해석조차 필요 없는 해방감을 주기 때문이기도 하다. 우리는 경치 좋은 바닷가, 울창한 숲, 해지는 노을을 바라보고 해석하지 않는다. 그저 자신만의 느낌으로 감상할 뿐이다.

〈자동기술법 드로잉〉 1924, 앙드레 마송

2020년 말에서 2021년 초까지 서울에서 장미셸 바스키아(Jean-Michel Basquiat, 1960~1988)회고전이 있었다. 이 전시는 코로나 시국임에도 화제를 모으며 성공적으로 끝났다. 총 작품가가 1조 원, 전시장 보험료만 5억 원이었다고 한다. 특히 2017년 소더비 경매에서 1억 1050

만 달러에 낙찰됐다는 화가라는 점을 강조했다. 그만큼 비싼 작품들을 전시한다는 홍보이다. 이 기간 전시 관련 정보와 기사, 후기 영상들도 많이 올라왔었다. 바스키아는 지금까지도 가장 성공한 흑인 예술가로 그래피티(graffiti)를 주로 그렸던 화가다. 27살의 짧은 인생을 살아 그의 작품에 대한 희소성은 더욱 높게 평가받는다. 힙합 마니아들에게도 많은 사랑을 받는다. 미술도 개인 취향이니 이러한 점은 충분히 이해한다. 충분히 바스키아 그림을 좋아할 수 있다. 그런데 그의 낙서 그림을 두고 화면 구성과 색채 감각, 천재성, 독창성, 시적인 언어와 기호 등의 심도 높은 분석 이야기에는 참기 힘든 오글거림이 있다. 나도 나름 미술전공자인데 내 눈이 잘못됐나 싶기도 하다.

20세기 초 모더니즘 시대 때 여러 아방가르드 화가들과 함께 등장하고 초현실주의, 야수주의, 큐비즘 등 이해하기 어려운 미술 사조들이 등장했다. 그림을 모르는 사람 입장에서 미술은 난해한 것들이었다. 충격적이고 당황스럽지만 나름의 논리 있는 아카데믹함이 있었다. 철저히 엘리트 중심적이었다. 순

〈예술가의 똥〉 1961, 피에로 만초니

〈무제〉 1982, 바스키아

수미술은 아는 사람만 아는 고급문화라는 우월 의식이 있었다. 이러한 난해함 때문에 대중들은 고급문화를 멀리하고 점차 하위문화 영역에 관심 갖게 되었다. 가볍게 즐길 수 있는 영화, 대중 음악, 만화 등이 대중문화로 발전했다. 1950년대 이후 포스트모더니즘 시대에는 이러한 하위문화로 여겨졌던 콘텐츠들이 상위문화 영역으로까지 이동했다. 현재도 포스트모더니즘의 연장선상에 있다고 볼 수 있다. 20세기 말부터 예술의 흐름을 고려해보면 고급문화와 하위문화의 역전 현상이 발생한 것이 아닌가 생각해 본다.

상위 문화로 분류하는 현대미술은 보통 전시회에 가면 볼 수 있는 작품들이다. 점 몇 개 찍어 놓고 의미를 부여하는 그림들, 쓰레기더미를 올려놓고 예술이라 부르는 키치한 작품들을 생각하면 고급문화로 분류할 수 있는지 회의적이다. 현대미술이 개념을 중요시 여겨서 그렇다고 합리화하기엔 시각적인 퀄리티가 민망한 수준이다. 모더니즘의 엘리트적 난해함에 대한 반감으로 나온 포스트모더니즘인데 오히려 미술을 이해하기 더욱 어려워졌다. 전시회에서 유아들의 낙서 같은 그림을 두고 감각적이고 천재적이라는 평가에 일반 대중들은 더욱 당황할 수밖에 없다.

오히려 하위문화로 여겼던 대중문화인 영화, 음악, 스포츠, 만화 등의 문화적인 수준이 높아졌다. 덩달아 대중 예술을 바라보는 대중의 눈높이도 까다로워졌다. 21세기 한국에서 대중의 지적인 수준과 문화적인 수준은 상당히 높다. 영화 평론을 다루는 일반인의 콘텐츠들만 보더라도 수준급의 비평을 보여준다. 배우의 연기력, 스토리의 개연성, 오락성, 작품성, 비주얼 완성도까지 디테일하게 따진다. 이 중 조금이라도 흠이 있으면 바로 날카로운 비판이 뒤따른다. 이미 다들 훌륭한 안목이 있는데 순수미술이라고 왜 그와 같이 평가하

지 못하는지 의문이다. 예술계의 엘리트만 미술을 평가하고 감상하는 시대는 지났다. 현대미술에서 예술가만이 특별한 능력과 시야를 가졌다고 생각할 필요가 없다. 낙서하는 사람도 예술가가 되는 세상이다. 낙서를 있는 그대로 솔직히 바라보지 않고 다들 마치 엄청 고급문화인 것처럼 받들고 있다. 어떻게 보면 현대미술의 상당수의 작품은 깊이 있게 논할 필요가 없을 수도 있다. 흔한 낙서의 글씨를 왜 해석하고 분석을 해야 할까? 조금 더 솔직해졌으면 한다. 바스키아 그림에 있는 해골과 왕관의 의미를 분석할 시간에 BTS 뮤직비디오에 등장하는 알레고리를 분석하는 것이 훨씬 예술적으로 의미 있는 시간일 수도 있다. 나는 현대인이 대중문화를 바라보는 수준 정도로만 현대미술도 똑같이 비평했으면 한다. 과거와 다르게 이제 일반 대중도 미술을 비평할 충분한 지적 수준과 안목을 갖추었다. 나는 시대상을 반영하지 못하고 동시대의 감상자의 눈높이를 고려하지 않는 미술은 퇴보할 수밖에 없다고 생각한다. 현대미술이 세상과 동떨어진 그들만의 리그가 되지 않길 바란다. 유명한 현대미술 작가들의 작품을 무조건 비판적으로 볼 필요는 없지만 그렇다고 공감하지 못하는데 억지로 숭고하게 볼 필요도 없다. 남들의 평가를 듣고 덩달아서 벌거숭이 임금의 우스꽝스러운 누드쇼에 박수 치는 바보가 되지 않길 바란다. 작품이 개똥처럼 보이면 개똥이라고 솔직히 이야기했으면 한다. 가끔은 어떠한 편견 없이 자신의 눈을 믿고 있는 그대로 작품을 바라볼 필요도 있다.

참고문헌

도현신, 『르네상스의 어둠』, 생각비행, 2016.
코디최, 『20세기 문화지형도』, 컬처그라퍼, 2010.

김미영, 「세잔느의 정물화에 관한 연구」, 동아대학교 대학원 석사논문, 1999.
김현주, 「자화상을 중심으로 한 에곤 실레(Egon Schiele)의 자기 치유성 연구」, 충북
 대학교 대학원 석사논문, 2010.
박란호, 「이교(異敎) 카타르파의 관점으로 본 히에로니무스 보스(Hieronymus
 Bosch)의 작품연구」, 이화여자대학교 대학원 석사논문, 2000.
안희영, 「Vincent Van Gogh의 회화세계 연구」, 수원대학교 미술대학원 석사논문,
 2019.
이선영, 「고갱의 종합주의」, 관동대학교 교육대학원 석사논문, 2011.
이승연, 「피터 브뢰헐의 〈이카로스의 추락이 있는 풍경〉: 16세기 네덜란드 중산층
 과 북구 인문주의의 '행동적 삶'」, 홍익대학교 대학원 석사논문, 2018.
임옥희, 「레오나르도 다 빈치의 회화기법 연구」-모나리자를 중심으로-, 경기대학
 교 교육대학원 미술교육전공 석사논문, 2015.
장은아, 「앤디 워홀의 이중적 관점에 의한 작품분석 연구」, 홍익대학교 교육대학원
 석사논문, 2004.
최경화, 「엘 그레코(1541-1614) 종교화의 반종교개혁적 도상 연구」, 이화여자대학
 교 대학원 석사논문, 2003.
홍윤경, 「라파엘로의 성모자상 연구」, 명지대학교 대학원 석사논문, 2011.

허세美술관

| 초판 1쇄 인쇄일 | | 2021년 9월 10일 |
| 초판 1쇄 발행일 | | 2021년 9월 15일 |

지은이		iAn
펴낸이		한선희
편집/디자인		우정민 우민지
마케팅		정찬용 정구형
영업관리		정진이 김보선
책임편집		우민지
인쇄처		국인사
펴낸곳		국학자료원 새미(주)

등록일 2005 03 15 제251002005000008호
경기도 고양시 일산동구 중앙로 1261번길 79 하이베라스 405호
Tel 02-442-4623 Fax 02-6499-3082
www.kookhak.co.kr
kookhak2001@hanmail.net

| ISBN | | 979-11-6797-006-0 *03600 |
| 가격 | | 23,000원 |